U0136758

中国出土壁画全集

徐光冀／主编

科学出版社

北京

版 权 声 明

本书所有内容，包括文字内容（中英文）、图片内容、版面设计、内容分类以及其他任何本书信息，均受《中华人民共和国著作权法》保护，为相关权利人专属所有。未经本书相关权利人特别授权，任何人不得转载、复制、重制、改动或利用本书内容，否则我们将依法追究法律责任。特此声明！

图书在版编目（CIP）数据

中国出土壁画全集／徐光冀主编.—北京：科学出版社，2011
ISBN 978-7-03-030720-0

Ⅰ．①中... Ⅱ．①徐... Ⅲ．①墓室壁画–美术考古–中国–图集
Ⅳ．①K879.412

中国版本图书馆CIP数据核字（2011）第058079号

审图号：GS（2011）76号

责任编辑：闫向东／封面设计：黄华斌　陈　敬
责任印制：赵德静

科学出版社 出版
北京东黄城根北街16号
邮政编码：100717
http://www.sciencep.com

北京天时彩色印刷有限公司印刷
科学出版社发行　各地新华书店经销

*

2012年1月第　一　版　　　开本：889×1194　1/16
2012年1月第一次印刷　　　印张：160
印数：1- 2 000　　　　　字数：1280 000

定价：3980.00元
（如有印装质量问题，我社负责调换）

THE COMPLETE COLLECTION OF MURALS UNEARTHED IN CHINA

Xu Guangji

Science Press

Beijing

Science Press

16 Donghuangchenggen North Street, Beijing,

P.R.China, 100717

Copyright 2011, Science Press and Beijing Institute of Jade Culture

ISBN 978–7–03–030720–0

凡　　例

1. 《中国出土壁画全集》为"中国出土文物大系"之组成部分。

2. 全书共10册。出土壁画资料丰富的省区单独成册，或为上、下册；其余省、自治区、直辖市根据地域相近或所收数量多寡，编为3册。

3. 本书所选资料，均由各省、自治区、直辖市的文博、考古机构提供。选入的资料兼顾了壁画所属时代、壁画内容及分布区域。所收资料截至2009年。

4. 全书设前言、中国出土壁画分布示意图、中国出土壁画分布地点及时代一览表。每册有概述。

5. 关于图像的编辑排序、定名、时代、尺寸、图像说明：

编辑排序： 图像排序时，以朝代先后为序；同一朝代中纪年明确的资料置于前面，无纪年的资料置于后面。

定　　名： 每幅图像除有明确榜题外，均根据内容定名。如是局部图像，则在原图名后加"（局部）"；如是同一图像的不同部分，则在图名后加"（一）（二）（三）……"；临摹图像均注明"摹本"。

时　　代： 先写朝代名称，再写公元纪年。

尺　　寸： 单位为厘米。大部分表述壁画尺寸，少数表述具体物像尺寸，个别资料缺失的标明"尺寸不详"。

图像说明： 包括墓向、位置、内容描述。个别未介绍墓向、位置者，因原始资料缺乏。

6. 本全集按照《中华人民共和国行政区划简册·2008》的排序编排卷册。卷册顺序优先排列单独成册的，多省市区合卷的图像资料亦按照地图排序编排。编委会的排序也按照图像排序编定。

《中国出土壁画全集》编委会

中国出土壁画全集

— 7 —

| 陕西 下 |
| SHAANXI II |

主　编：尹申平

副主编：张　蕴　成建正　程林泉　岳　起

Edited by Yin Shenping, Zhang Yun, Cheng Jianzheng, Cheng Linquan, Yue Qi

科学出版社

Science Press

陕西卷编委会名单

编委

王炜林　张建林　尹申平　张　蕴　成建正　申秦雁　程林泉　王自力　岳　起
张志攀　李浪涛　刘军社　王　沛

参编人员（以姓氏笔画为序）

马永赢　马志军　马明志　王　沛　王　敏　王　磊　王　颢　王力军　王小蒙
王自力　王建荣　王保平　王望生　尹申平　申秦雁　邢福来　吕智荣　刘军社
刘呆运　孙秉君　李　明　李光宗　李志桢　李举纲　李浪涛　杨军凯　邱子渝
汪大刚　汪幼军　张　蕴　张小丽　张东轩　张明惠　张建林　张展望　张翔宇
张鹏程　岳　起　岳连建　骆福荣　秦造垣　魏　军

陕西卷参编单位

陕西省考古研究院　　　　　　宝鸡市考古研究所
陕西省历史博物馆　　　　　　延安市文物研究所
西安文物保护考古研究所　　　昭陵博物馆
咸阳市文物考古研究所

目 录 CONTENTS

215. 十二条屏之一

唐咸亨三年（672年）

高177、宽65厘米

1990年陕西省礼泉县烟霞镇东坪村昭陵陪葬墓燕妃墓出土。原址保存。

位于墓室南壁西段中间，属东起第二幅。共绘三人，一男二女。一男一女相对站立在树木山石间，另一女乘云从天而降，似为飞仙。右侧女子梳堕马髻，着红色高领阔袖拖地袍，尖头履，朝东站立，衣带及假半臂向后飘，袖手置腹前。左侧男子捧物朝女子走来，男子头戴小冠，着红色高领阔袖袍裙，足穿船头履。顶部绘远山二组，每组三行，上下各二座，中一座；其下左绘大雁五只，右绘四只，古树二棵。

（撰文：李浪涛　摄影：张展望）

The First Panel of the Twelve-panel Screen-shaped Mural

3rd Year of Xianheng Era, Tang (672 CE)
Height 177 cm; Width 65 cm
Unearthed From Imperial Concubine Yan's Tomb, which was an Attendant Tomb of Zhaoling Mausoleum, at Dongpingcun of Yanxia in Liquan, Shaanxi, in 1990. Preserved on the original site.

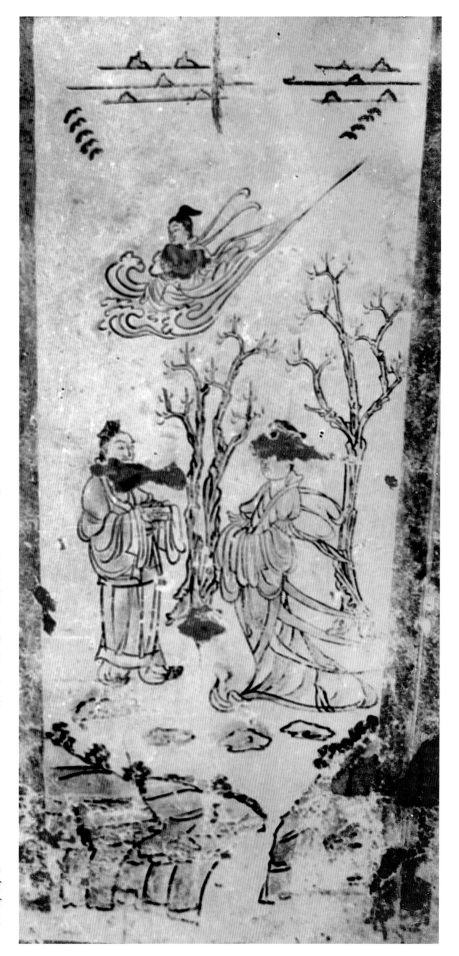

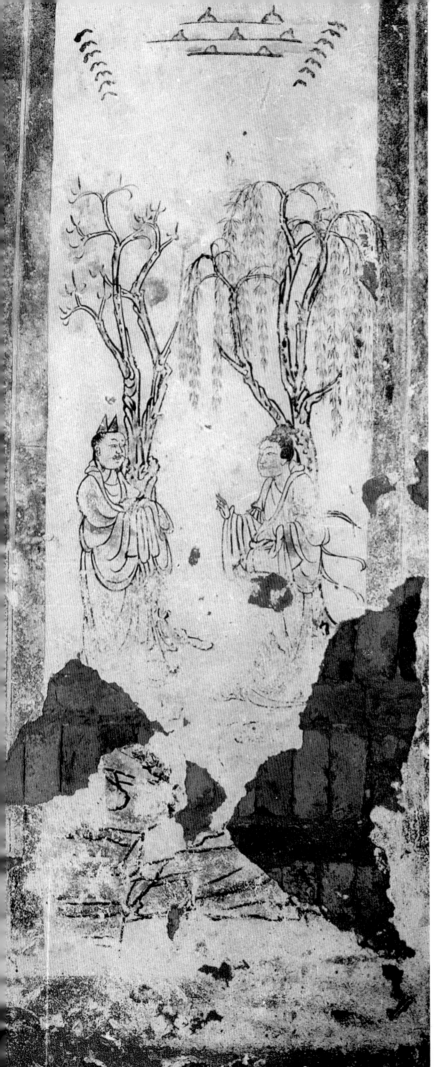

216. 十二条屏之二

唐咸亨三年（672年）

高177、宽65厘米

1990年陕西省礼泉县烟霞镇东坪村昭陵陪葬墓燕
妃墓出土。原址保存。

位于墓室南壁西段，属东起第三幅。绘一男一
女。左侧男子头戴尖山小冠，身穿淡土红色交衽
衫，拱手，似施礼。右侧女子头梳倭堕髻，身穿
淡土红色交衽百戏衫，系淡土红色曳地长裙。腹
部隆起，左手置腹前，右手指点。

（撰文：李浪涛　摄影：张展望）

The Second Panel of the Twelve-panel Screen-shaped Mural

3rd Year of Xianheng Era, Tang (672 CE)

Height 177 cm; Width 65 cm

Unearthed From Imperial Concubine Yan's Tomb, which was an Attendant Tomb of Zhaoling Mausoleum, at Dongpingcun of Yanxia in Liquan, Shaanxi, in 1990. Preserved on the original site.

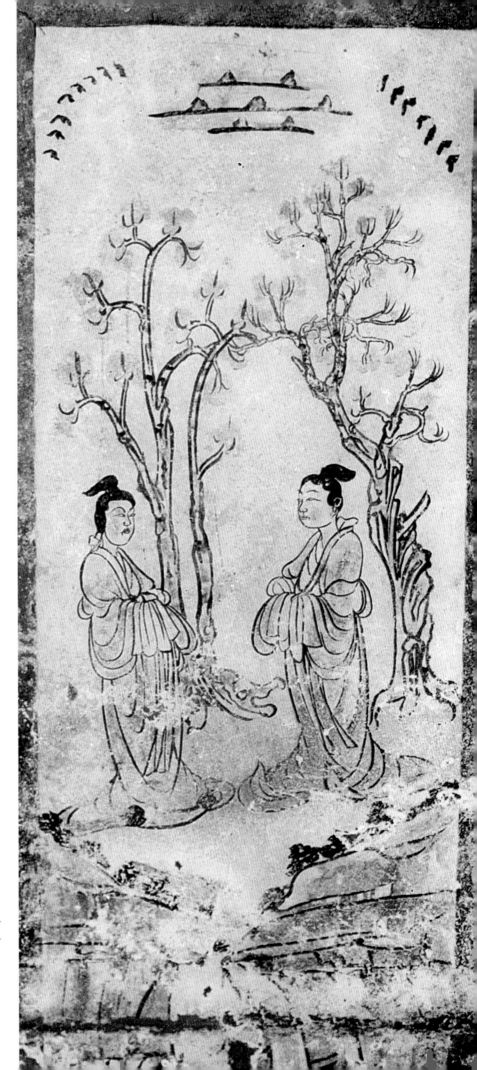

217.十二条屏之三

唐咸亨三年（672年）

高177、宽65厘米

1990年陕西省礼泉县烟霞镇东坪村昭陵陪
葬墓燕妃墓出土。原址保存。

位于墓室西壁南段，为南起第二幅。绘二
女子相对站立，均梳堕马髻，着红色高领
宽袖长袍，袖手置腹前，左女弯眉细目朱
唇长脸，右女短眉细目小嘴圆脸，立于山
石树木间。绘古树二棵，顶部中绘远山三
行，上下各二座、中间三座；左右各绘大
雁一行，左八只右七只。

（撰文：李浪涛　摄影：张展望）

The Third Panel of the Twelve-panel Screen-shaped Mural

3rd Year of Xianheng Era, Tang (672 CE)

Height 177 cm; Width 65 cm

Unearthed From Imperial Concubine Yan's
Tomb, which was an Attendant Tomb of
Zhaoling Mausoleum, at Dongpingcun of
Yanxia in Liquan, Shaanxi, in 1990. Preserved
on the original site.

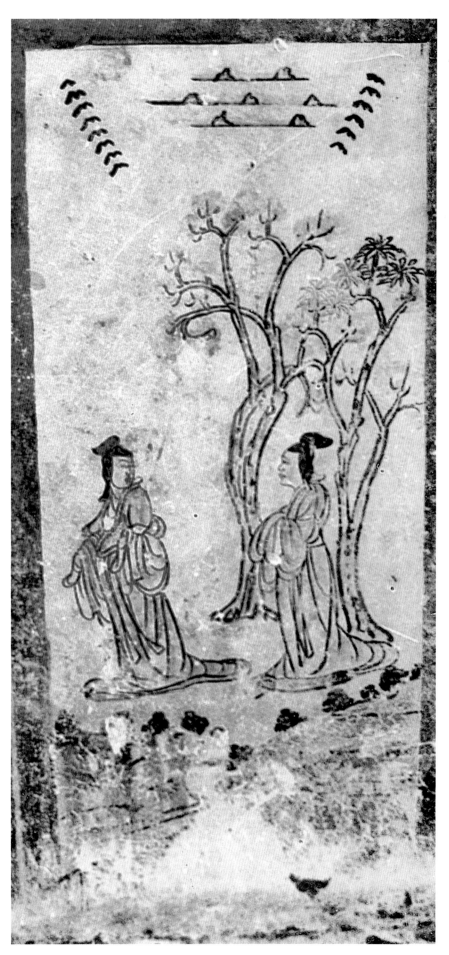

218.十二条屏之四

唐咸亨三年（672年）

高177、宽65厘米

1990年陕西省礼泉县烟霞镇东坪村昭陵陪葬墓燕妃墓出土。原址保存。

位于墓室西壁，为南起第三幅。绘二女子立于山石树木间作行走状。均梳堕马髻，着红色高领交衽长袍，长裙拖地。左女朝左行走头向右偏与右女对话；右女亦朝左站立，袖手置腹前，似在送左女远行。右女右侧绘古树二棵，顶部绘远山大雁，左八只右六只。

（撰文：李浪涛　摄影：张展望）

The Fourth Panel of the Twelve-panel Screen-shaped Mural

3rd Year of Xianheng Era, Tang (672 CE)

Height 177 cm; Width 65 cm

Unearthed From Imperial Concubine Yan's Tomb, which was an Attendant Tomb of Zhaoling Mausoleum, at Dongpingcun of Yanxia in Liquan, Shaanxi, in 1990. Preserved on the original site.

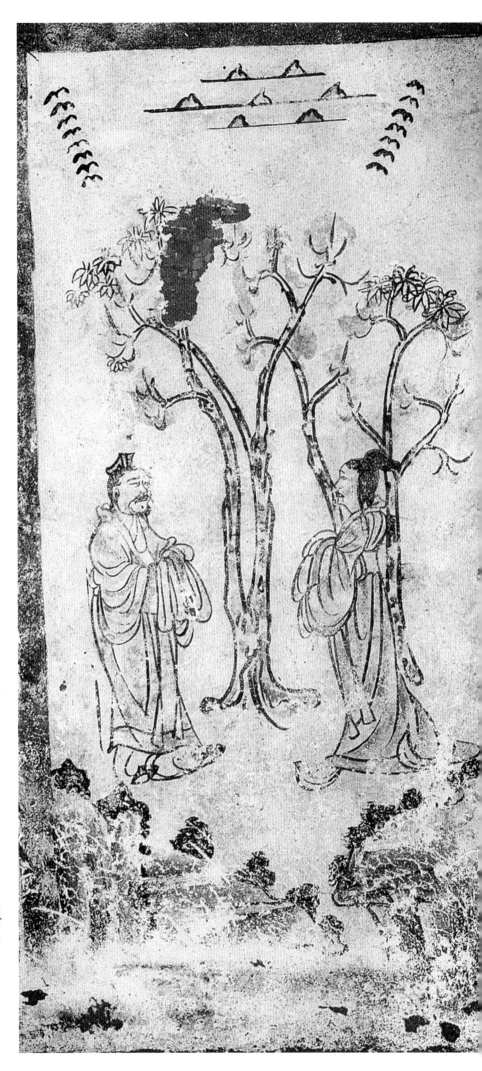

219．十二条屏之五

唐咸亨三年（672年）

高177、宽65厘米

1990年陕西省礼泉县烟霞镇东坪村昭陵陪葬墓燕妃墓出土。原址保存。

位于墓室西壁，为南起第四幅。绘一男一女相对，立于山石树木间。左侧绘一老年男子朝右站立，头戴小冠，着红色高领宽袖袍，袖手置胸前，面阔额高，粗眉阔嘴朱唇，有髭须，目光与右女对视，交谈；足穿黑色履。右女子袖手置胸前朝左侧立，梳堕马髻，着红色高领宽袖拖地长袍，似为转身对视老年男子。身侧绘古树二棵，大雁左八右七，远山三行七座，上下共四座、中间三座。

（撰文：李浪涛　摄影：张展望）

The Fifth Panel of the Twelve-panel Screen-shaped Mural

3rd Year of Xianheng Era, Tang (672 CE)

Height 177 cm; Width 65 cm

Unearthed From Imperial Concubine Yan's Tomb, which was an Attendant Tomb of Zhaoling Mausoleum, at Dongpingcun of Yanxia in Liquan, Shaanxi, in 1990. Preserved on the original site.

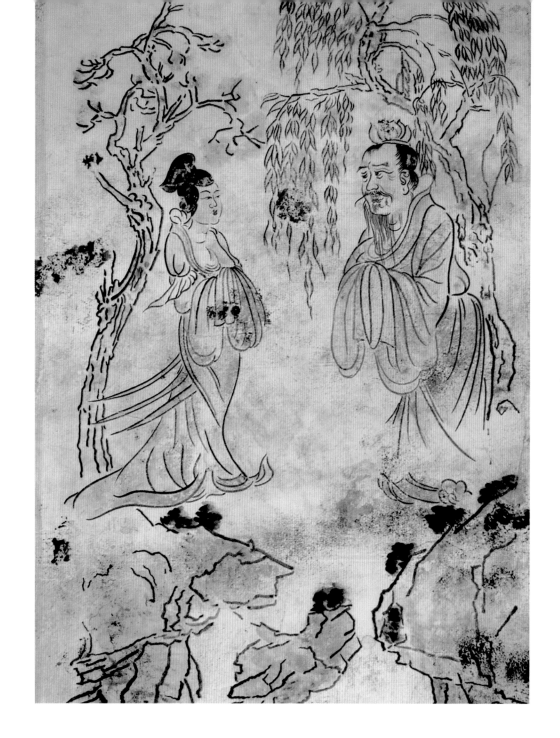

220. 十二条屏之六（摹本）

唐咸亨三年（672年）

高120、宽57厘米

1990年陕西省礼泉县烟霞镇东坪村昭陵陪葬墓燕妃墓出土。原址保存。

位于墓室西壁，为南起第五幅。画面绘一男一女二人立于树木山石间。女在左男在右，女子梳堕马髻，鸭蛋形脸，眉目清秀，袒胸露乳，着红色高领低胸拖地长袍，尖头履，袖手置腹前，裙部朝后飘，似为自南向北行走；男子苍老，头大面阔身粗短，头戴莲花冠，穿红色高领宽袖袍，袖手置胸前，身体微前倾，朝左侧立，眼睛瞟视女子作惊讶状。

（临摹：不详　撰文：李浪涛　摄影：张展望）

The Sixth Panel of the Twelve-panel Screen-shaped Mural (Replica)

3rd Year of Xianheng Era, Tang (672 CE)

Height 120 cm; Width 57 cm

Unearthed From Imperial Concubine Yan's Tomb, which was an Attendant Tomb of Zhaoling Mausoleum, at Dongpingcun of Yanxia in Liquan, Shaanxi, in 1990. Preserved on the original site.

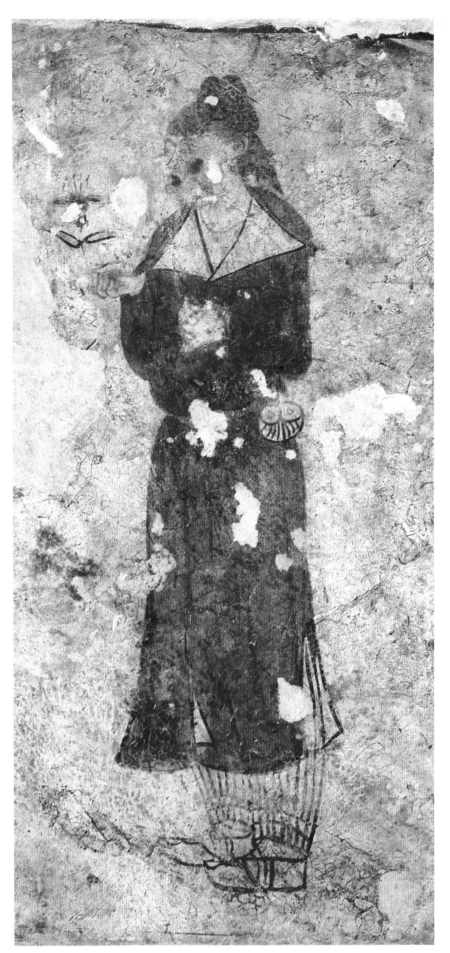

221.持花男装侍女图

唐咸亨四年（673年）

高142、宽77厘米

1975年陕西省富平县房陵大长公主墓出土。现存于陕西历史博物馆。

墓向南。位于前甬道西壁。为甬道一组侍女图中的1人。侍女着男装，右手举一枝萱草花，神情娴雅而专注。

（撰文：申秦雁　摄影：邱子渝）

Maid in Male Costume and Holding a Flower

4th Year of Xianheng Era, Tang (673 CE)

Height 142 cm; Width 77 cm

Unearthed from Fangling Imperial Aunt's Tomb in Fuping, Shaanxi, in 1975. Preserved in Shaanxi History Museum.

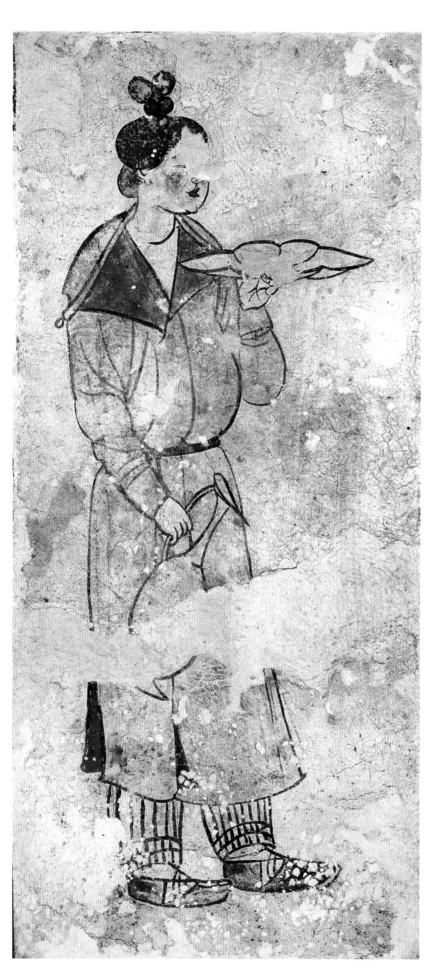

222. 托盘执壶侍女图

唐咸亨四年（673年）

高176、宽81厘米

1975年陕西省富平县房陵大长公主墓出土。现存于陕西历史博物馆。

墓向南。位于前室东壁中间位置。为一组侍女图中的1人。侍女头梳回鹘髻，右手提长颈鸭嘴壶，左手托六曲银盘，举步向前，似准备去侍奉主人。

（撰文：申秦雁　摄影：邱子渝）

Maid Holding a Plate and a Pitcher

4th Year of Xianheng Era, Tang (673 CE)

Height 176 cm; Width 81 cm

Unearthed from Fangling Imperial Aunt's Tomb in Fuping, Shaanxi, in 1975. Preserved in Shaanxi History Museum.

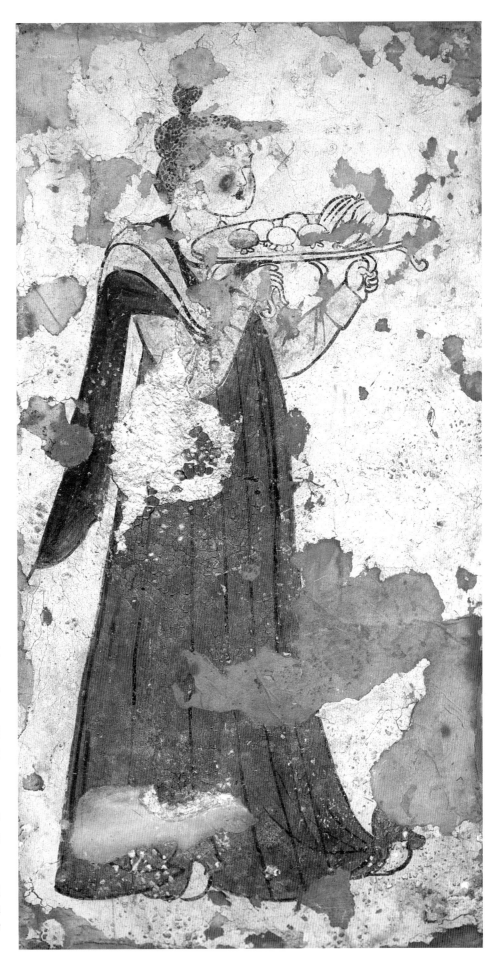

223.托果盘侍女图

唐咸亨四年（673年）

高178、宽93厘米

1975年陕西省富平县房陵大长公主墓出土。现存于陕西历史博物馆。墓向南。位于前室东壁北侧，侍女头梳回鹊髻，面形圆润秀美，体态匀称丰腴，双手持五足圆盘，盘上置放着橘红色的柿子和淡黄色的甜瓜。

（撰文：申秦雁　摄影：邱子渝）

Maid Holding Fruit Tray

4th Year of Xianheng Era, Tang (673 CE)

Height 178 cm; Width 93 cm

Unearthed from Fangling Imperial Aunt's Tomb in Fuping, Shaanxi, in 1975. Preserved in Shaanxi History Museum.

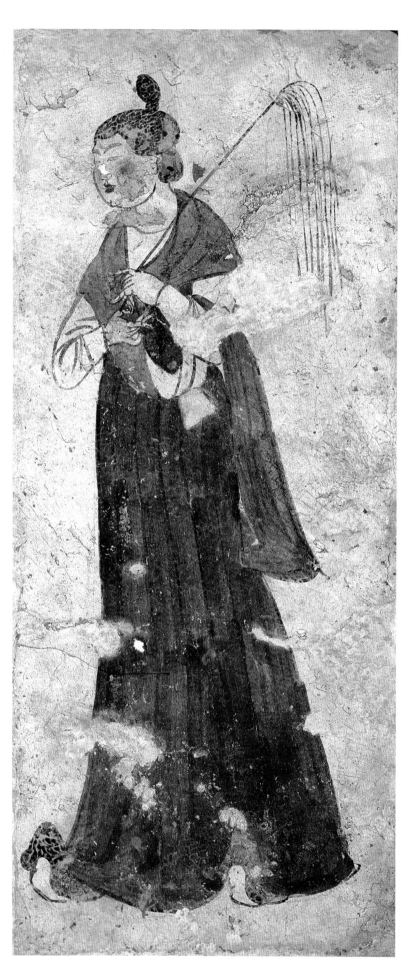

224. 执拂尘侍女图

唐咸亨四年（673年）

高177、宽75厘米

1975年陕西省富平县房陵大长公主墓出土。现存于陕西历史博物馆。

墓向南。位于前室西壁北侧。图中侍女头梳回鹘髻，右手轻拈搭过胸前的帔帛，左手执拂尘从左肩背举，向墓外趋步作逢迎状。

<div align="right">（撰文：申秦雁　摄影：邱子渝）</div>

Maid Holding a Fly Whisk

4th Year of Xianheng Era, Tang (673 CE)

Height 177 cm; Width 75 cm

Unearthed from Fangling Imperial Aunt's Tomb in Fuping, Shaanxi, in 1975. Preserved in Shaanxi History Museum.

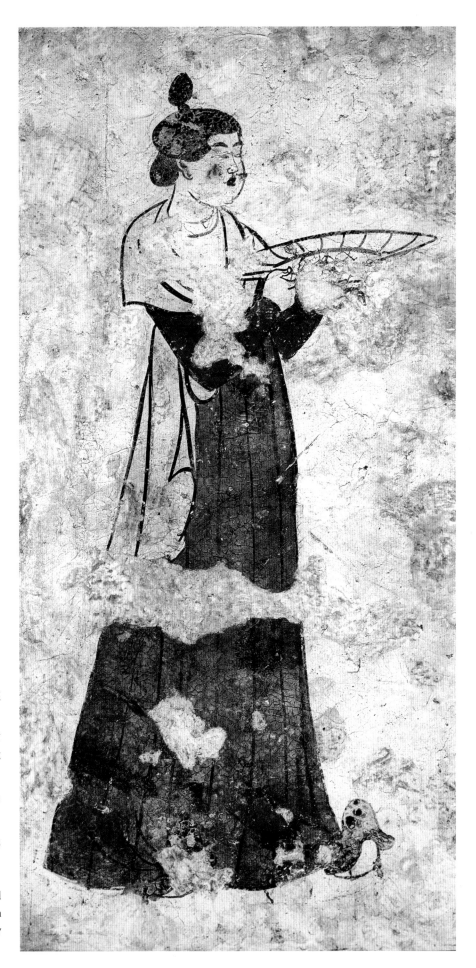

225. 托盘侍女图

唐咸亨四年（673年）

高180、宽96厘米

1975年陕西省富平县房陵大长公主墓出土。现存于陕西历史博物馆。墓向南。位于前室西壁南侧。侍女头梳回鹘髻，双手捧花口多曲形环状足银盘，向墓室中心作趋步状。

（撰文：申秦雁 摄影：邱子渝）

Maid Holding a Plate

4th Year of Xianheng Era, Tang (673 CE)

Height 180 cm; Width 96 cm

Unearthed from Fangling Imperial Aunt's Tomb in Fuping, Shaanxi, in 1975. Preserved in Shaanxi History Museum.

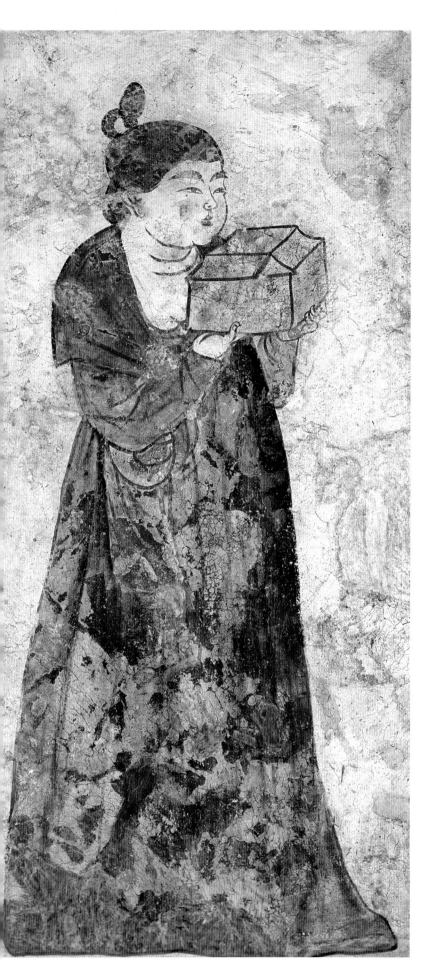

226. 捧盒侍女图

唐咸亨四年（673年）

高160、宽78厘米

1975年陕西省富平县房陵大长公主墓出土。现存于
陕西历史博物馆。

墓向南。位于后室东壁南侧。为东壁一组侍女中的
一人，侍女头梳回鹘髻，双手捧一盝顶盖盒，作趋
步相迎状。

<div align="right">（撰文：申秦雁　摄影：邱子渝）</div>

Maid Holding a Case

4th Year of Xianheng Era, Tang (673 CE)

Height 160 cm; Width 78 cm

Unearthed from Fangling Imperial Aunt's Tomb in
Fuping, Shaanxi, in 1975. Preserved in Shaanxi History
Museum.

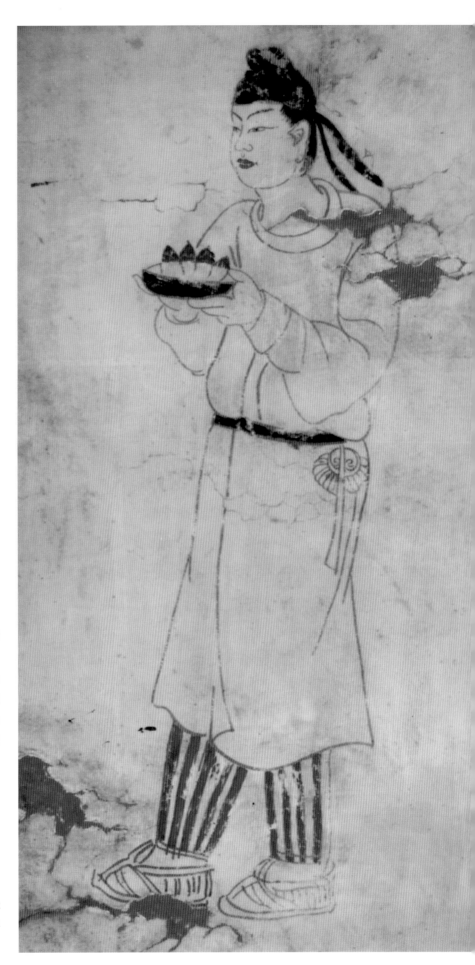

227.托盘男装女侍图

唐上元二年（675年）

高120、宽63厘米

1972年陕西省礼泉县烟霞镇西周村阿史那忠墓出土。原址保存。

墓向南。位于第三过洞东壁北间。女侍头戴黑色长软角幞头，身穿白色圆领窄袖袍，腰束黑带佩鞶囊，下穿红白相间的条纹裤，足蹬线鞋。双手捧黑色盘，盘内放置四颗上红下白的果子。

（撰文：申秦雁　摄影：邱子渝、
　　　　　　　　　　王建荣）

Maid in Male Costume and Holding a Plate

2nd Year of Shangyuan Era, Tang (675 CE)

Height 120 cm; Width 63 cm

Unearthed from Ashina Zhong's Tomb at Xizhoucun of Yanxia in Liquan, Shaanxi, in 1972. Preserved on the original site.

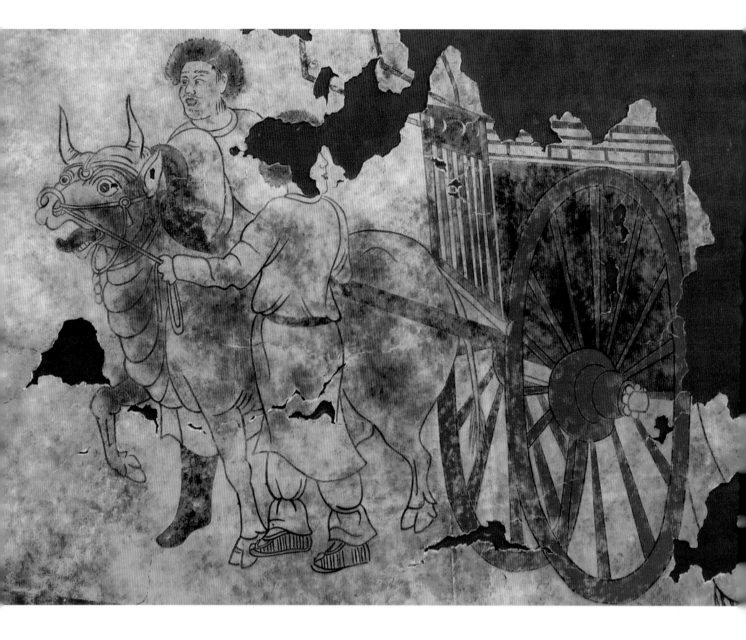

228. 牛车图（摹本）

唐上元二年（675年）

高178、宽220厘米

1972年陕西省礼泉县烟霞镇西周村阿史那忠墓出土。现存于昭陵博物馆。

墓向南。位于墓道西壁中段靠南处。由一头健壮的黄牛驾驭一辆高轮单厢车，牛的两侧分别站立一少数民族人物形象的男驭（御）手，均头戴浑脱帽，身着圆领窄袖袍，在右者，足蹬黑色长筒靴；在左者，下穿裈裤，足蹬线鞋，其左手紧抓牛缰绳，而头扭向身后，似乎主人尚未出来，而牛又急不可待的样子。

（临摹：不详　撰文：申秦雁　摄影：邱子渝、王建荣）

Ox Cart and Grooms (Replica)

2nd Year of Shangyuan Era, Tang (675 CE)

Height 178 cm; Width 220 cm

Unearthed from Ashina Zhong's Tomb at Xizhoucun of Yanxia in Liquan, Shaanxi, in 1972. Preserved in zhaoling Museam.

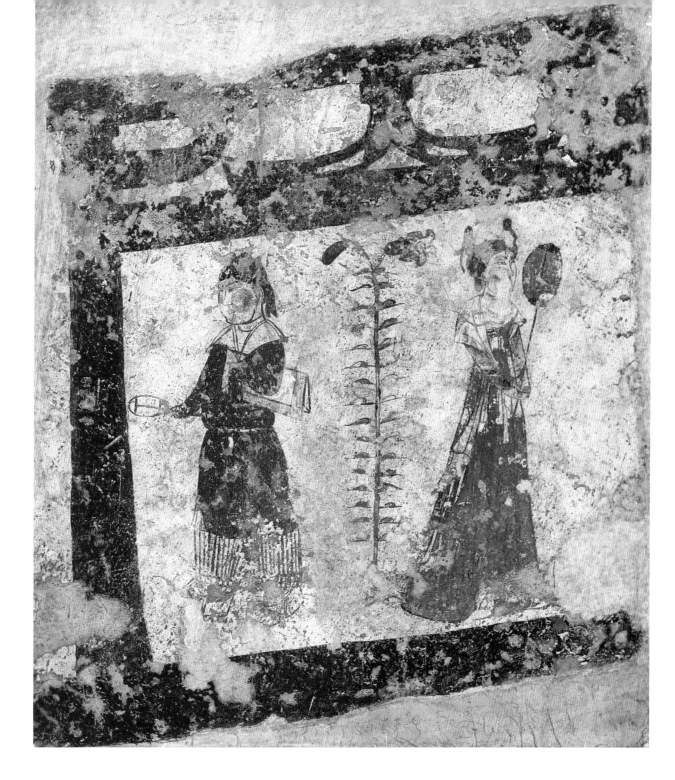

229.执扇侍女图

唐上元二年（675年）

高147、宽124厘米

1973年陕西省富平县吕村李凤墓出土。现存于陕西历史博物馆。

墓向南。位于甬道东壁南段。为东壁现存七侍女中的第一人、二人，侍女均持扇。

（撰文：申秦雁　摄影：邱子渝）

Maids Holding Fans

2nd Year of Shangyuan Era, Tang (675 CE)

Height 147 cm; Width 124 cm

Unearthed from Li Feng's Tomb at Lücun in Fuping, Shaanxi, in 1973. Preserved in Shaanxi History Museum.

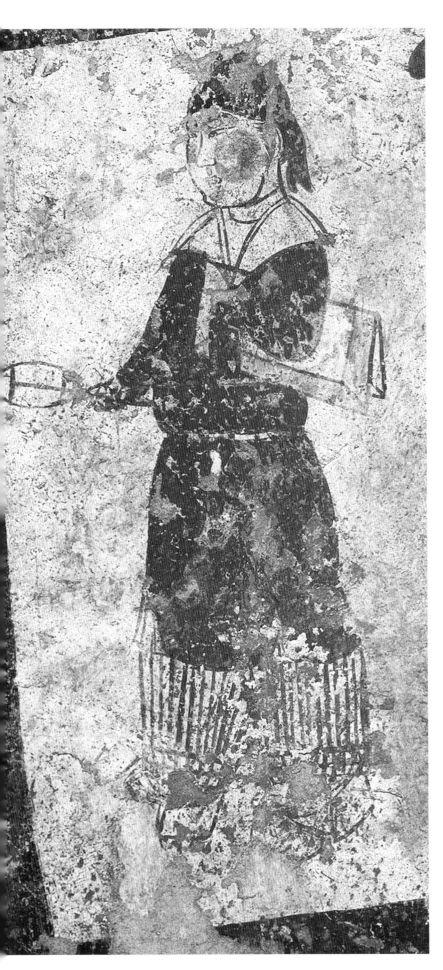

230. 执扇侍女图（局部一）

唐上元二年（675年）

1973年陕西省富平县吕存李凤墓出土。现存于陕西历史博物馆。

墓向南。位于甬道东壁南段。为东壁侍女图中第一人。其夹携褥茵，表现的应是王府内侍寝的场面。

（撰文：申秦雁　摄影：邱子渝）

Maids Holding Fans (Detail 1)

2nd Year of Shangyuan Era, Tang (675 CE)

Unearthed from Li Feng's Tomb at Lücun in Fuping, Shaanxi, in 1973. Preserved in Shaanxi History Museum.

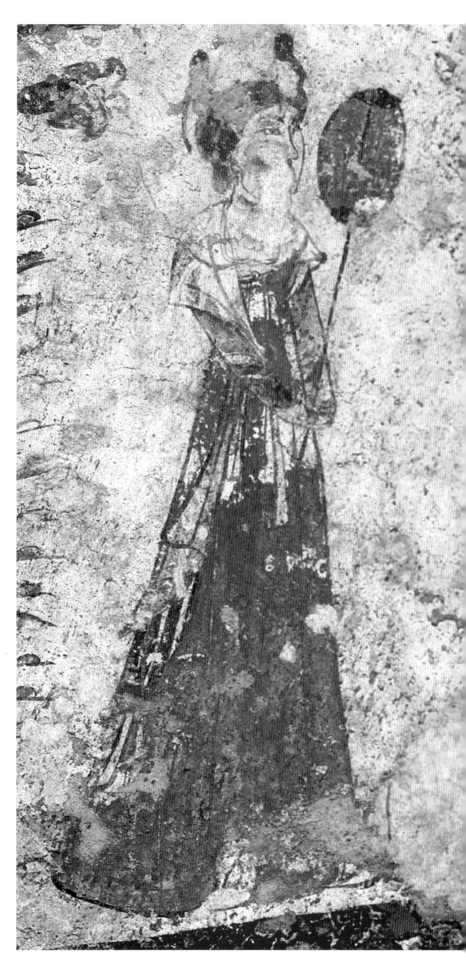

231.执扇侍女图（局部二）

唐上元二年（675年）

1973年陕西省富平县吕村李凤墓出土。现存于陕西历史博物馆。

墓向南。位于甬道东壁南段。为东壁侍女图中第二人。

（撰文：申秦雁　摄影：邱子渝）

Maids Holding Fans (Detail 2)

2nd Year of Shangyuan Era, Tang (675 CE)
Unearthed from Li Feng's Tomb at Lücun in Fuping, Shaanxi, in 1973. Preserved in Shaanxi History Museum.

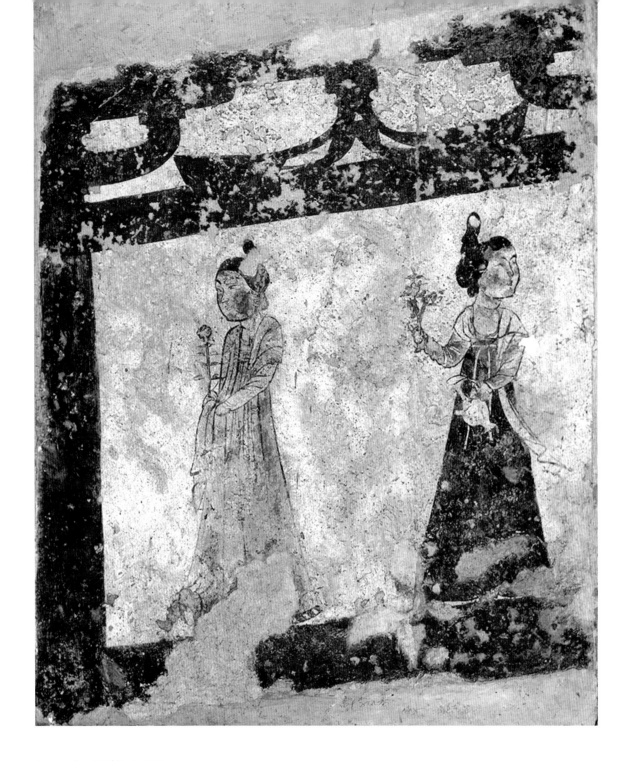

232.持花侍女图

唐上元二年(675年)

高144、宽114厘米

1973年陕西省富平县吕村李凤墓出土。现存于陕西历史博物馆。

墓向南。位于甬道东壁北段。为东壁现存七侍女中的第三、四人,两侍女手中各举一枝花,右侧侍女所携长颈带流瓶,被称为胡瓶。

（撰文：申秦雁　摄影：邱子渝）

Maids Holding Flowers

2nd Year of Shangyuan Era, Tang (675 CE)

Height 144 cm; Width 114 cm

Unearthed from Li Feng's Tomb at Lücun in Fuping, Shaanxi, in 1973. Preserved in Shaanxi History Museum.

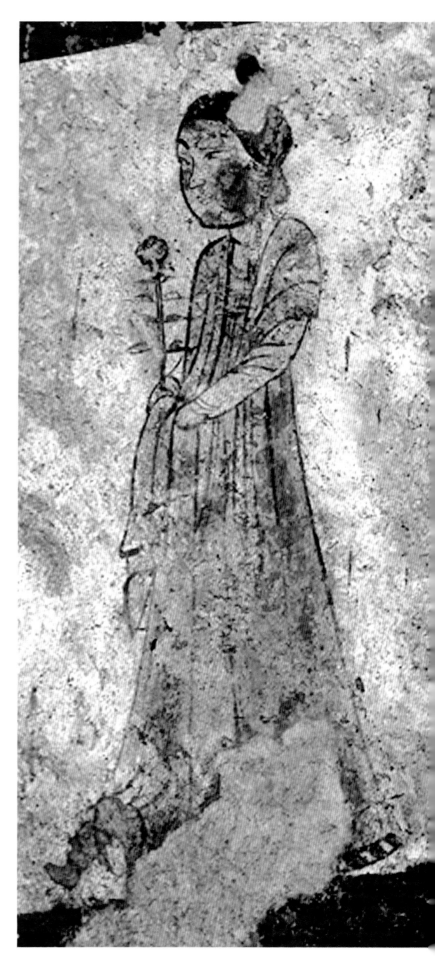

233. 持花侍女图（局部一）

唐上元二年(675年)

1973年陕西省富平县吕村李凤墓出土。现存于陕西历史博物馆。

墓向南。位于甬道东壁北端。为东壁七侍女图中第三人。

（撰文：申秦雁　摄影：邱子渝）

Maids Holding Flowers (Detail 1)

2nd Year of Shangyuan Era, Tang (675 CE)

Unearthed from Li Feng's Tomb at Lücun in Fuping, Shaanxi, in 1973. Preserved in Shaanxi History Museum.

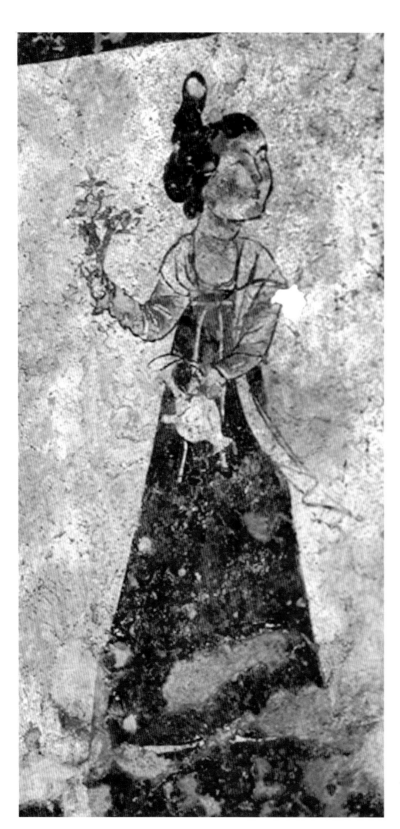

234.持花侍女图（局部二）

唐上元二年（公元675年）

1973年陕西省富平县吕村李凤墓出土。现存于陕西历史博物馆。

墓向南。位于甬道东壁北段。为东壁现存七侍女图中第四人。

（撰文：申秦雁 摄影：邱子渝）

Maids Holding Flowers (Detail 2)

2nd Year of Shangyuan Era, Tang (675 CE)

Unearthed from Li Feng's Tomb at Lücun in Fuping, Shaanxi, in 1973. Preserved in Shaanxi History Museum.

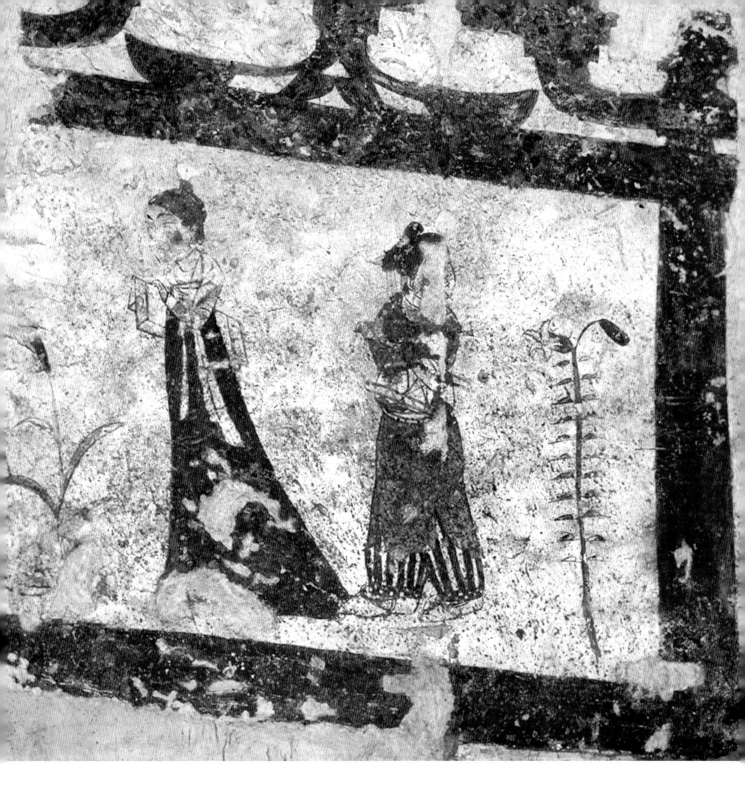

235.夹衾裯侍女图

唐上元二年（675年）

高140、宽134厘米

1973年陕西省富平县吕村李凤墓出土。现存于陕西历史博物馆。

墓向南。位于甬道西壁南段。为甬道西壁现存八人中的第一、二人。左侧侍女头梳椎髻，主要流行于初唐。

（撰文：申秦雁　摄影：邱子渝）

Maid Holding Beddings

2nd Year of Shangyuan Era, Tang (675 CE)

Height 140 cm; Width 134 cm

Unearthed from Li Feng's Tomb at Lücun in Fuping, Shaanxi, in 1973. Preserved in Shaanxi History Museum.

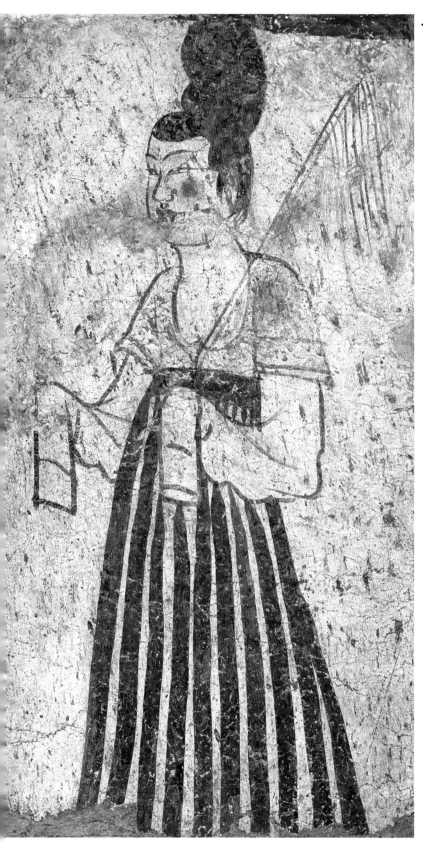

◀236.执拂尘侍女图

唐上元二年（675年）

高92、宽51厘米

1973年陕西省富平县吕村李凤墓出土。现存于陕西历史博物馆。

墓向南。图中侍女头梳单刀半翻髻，露胸的低领和盖手的长袖，反映出当时的时尚潮流。左肩搭一把拂尘，正在从容不迫地向主人走去。

（撰文：申秦雁　摄影：邱子渝）

Maid Holding Fly Whisk

2nd Year of Shangyuan Era, Tang (675 CE)

Height 92 cm; Width 51 cm

Unearthed from Li Feng's Tomb at Lücun in Fuping, Shaanxi, in 1973. Preserved in Shaanxi History Museum.

237.侍女图 ▶

唐上元二年（675年）

高177、宽132厘米

1973年陕西省富平县吕村李凤墓出土。现存于陕西历史博物馆。

墓向南。图中三侍女，为首者身材高大丰满，姿态稳重矜持，身份地位似乎较高一些。后面二人，神态或谦恭，或顽皮，应该是前者的随从。

（撰文：申秦雁　摄影：邱子渝）

Maids

2nd Year of Shangyuan Era, Tang (675 CE)

Height 177 cm; Width 132 cm

Unearthed from Li Feng's Tomb at Lücun in Fuping, Shaanxi, in 1973. Preserved in Shaanxi History Museum.

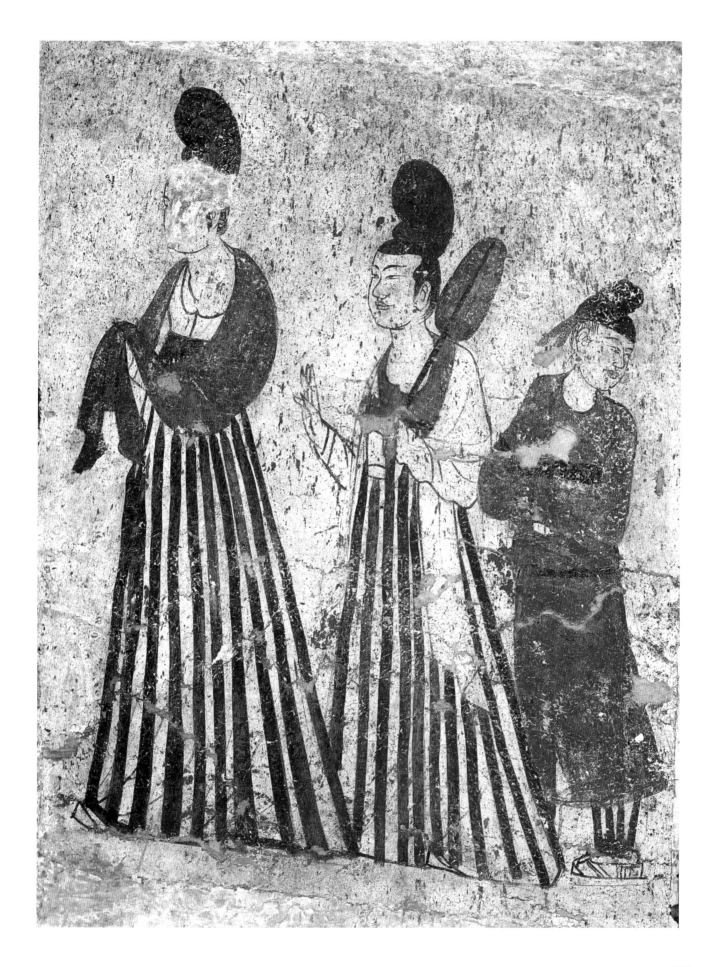

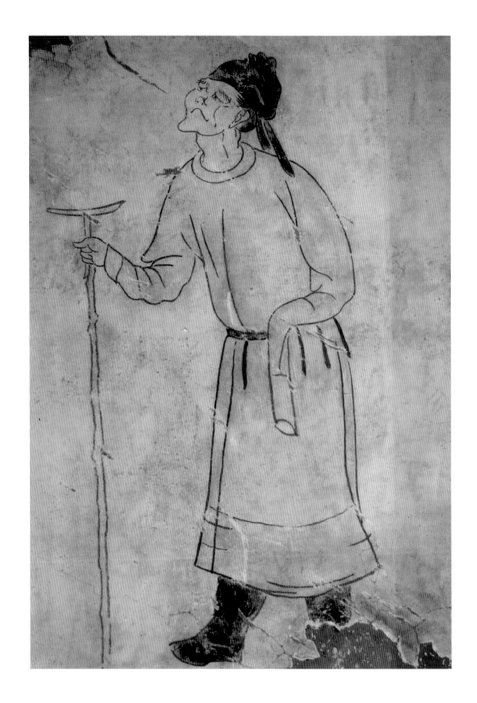

238.拄杖给使图（摹本）

唐光宅元年（684年）

高120、宽70厘米

1972～1973年陕西省礼泉县赵镇陵新寨村安元寿墓出土。现存于昭陵博物馆。

墓向172°。位于前甬道西壁。为一老年男侍形象，头戴黑色幞头，身穿土黄色圆领窄袖袍，腰系黑带并佩有蹀躞带5条，足蹬黑色长筒靴。其形容枯瘦，尖猴腮，眉呈八字形，鼻尖上翘鼻孔外露，嘴角下垂，两颊深陷，下颚前伸。左臂屈肘，手隐袖中置腰间，右手拄丁字形杖，一副步履蹒跚的样子。

（临摹：不详　撰文：李浪涛　摄影：骆福荣、张展望、汪大刚、张东轩）

Servant Holding a Cane (Replica)

1st Year of Guangzhai Era, Tang (684 CE)

Height 120 cm; Width 70 cm

Unearthed from An Yuanshou's Tomb at Xinzhaicun in Zhaozhen of Liquan, Shaanxi, in 1972-1973. Preserved in Zhaoling Museum.

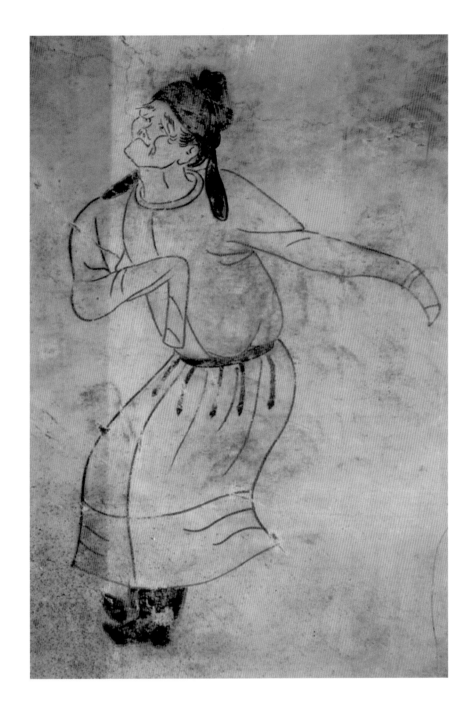

239. 摆臂给使图（摹本）

唐光宅元年（684年）

高115、宽82厘米

1972～1973年陕西省礼泉县赵镇陵新寨村安元寿墓出土。原址保存。

墓向172°。位于前甬道东壁。为一老态龙钟的男侍形象，头戴黑色幞头，身穿浅灰色圆领窄袖袍，腰系黑带并佩有蹀躞带4～5条，足蹬黑色长筒靴。其形容枯瘦，尖嘴猴腮，眉呈八字形，鼻尖上翘鼻孔外露，嘴角下垂，两颊深陷，下颚前伸。左臂后甩，右臂屈肘，手皆隐袖中，腰背弯曲，脸上扬，好似让路、请人通过其身边的样子。

（临摹：不详　撰文：李浪涛　摄影：骆福荣、张展望、汪大刚、张东轩）

Servant with Receiving Pose (Replica)

1st Year of Guangzhai Era, Tang (684 CE)

Height 115 cm; Width 82 cm

Unearthed from An Yuanshou's Tomb at Xinzhaicun in Zhaozhen of Liquan, Shaanxi, in 1972-1973. Preserved on the original site.

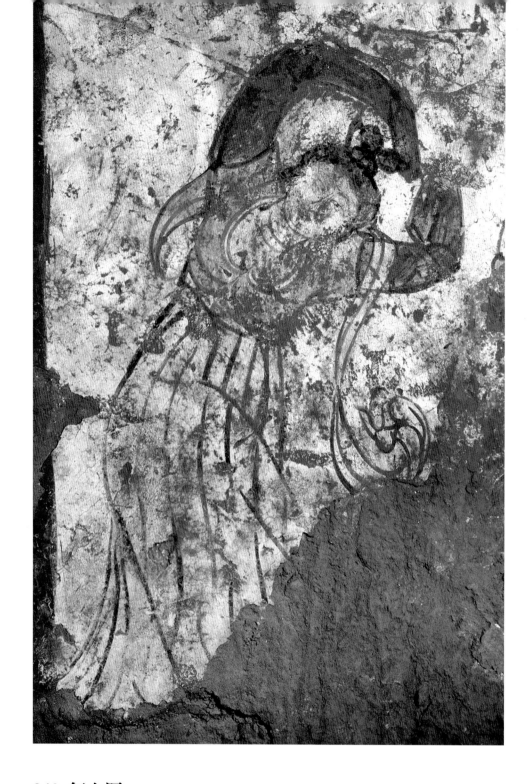

240.舞女图

唐永昌元年（689年）

高约90厘米

1995年陕西省高陵县马家湾乡马家湾村唐李晦墓出土。现存于陕西省考古研究院。

墓向南。位于西侧室东壁中部，为一红衣女子做舞蹈状。画面左下部残缺。

<div align="right">（撰文：马永赢　摄影：王保平）</div>

Performing Female Dancer

1st Year of Yongchang Era, Tang (689 CE)

Height ca. 90 cm

Unearthed from Li Hui's Tomb at Majiawancun of Majiawan in Gaoling, Shaanxi, in 1995. Preserved Shaanxi Provincial Institute of Archaeology.

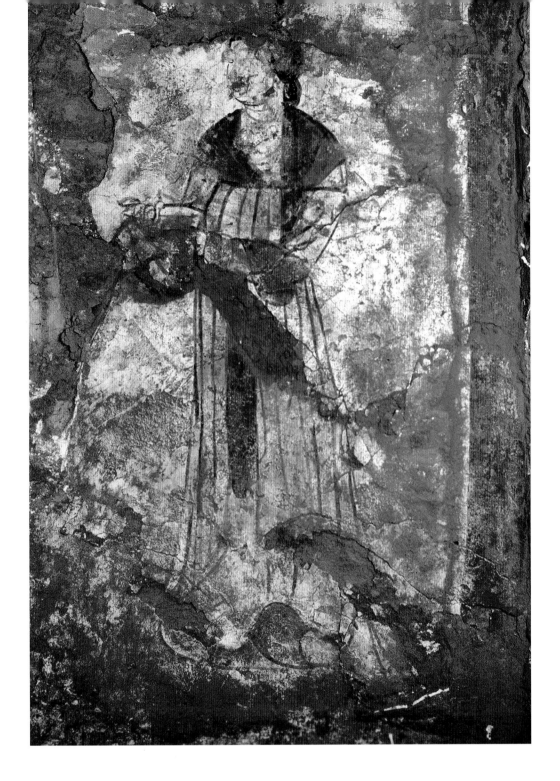

241.仕女图（一）

唐永昌元年（689年）

高120厘米

1995年陕西省高陵县马家湾乡马家湾村唐李晦墓出土。现存于陕西省考古研究院。

墓向南。位于西侧室北壁。色彩保存较好，画面损伤处较多。

（撰文：马永赢　摄影：王保平）

Beauty (1)

1st Year of Yongchang Era, Tang (689 CE)

Height 120 cm

Unearthed from Li Hui's Tomb at Majiawancun of Majiawan in Gaoling, Shaanxi, in 1995. Preserved Shaanxi Provincial Institute of Archaeology.

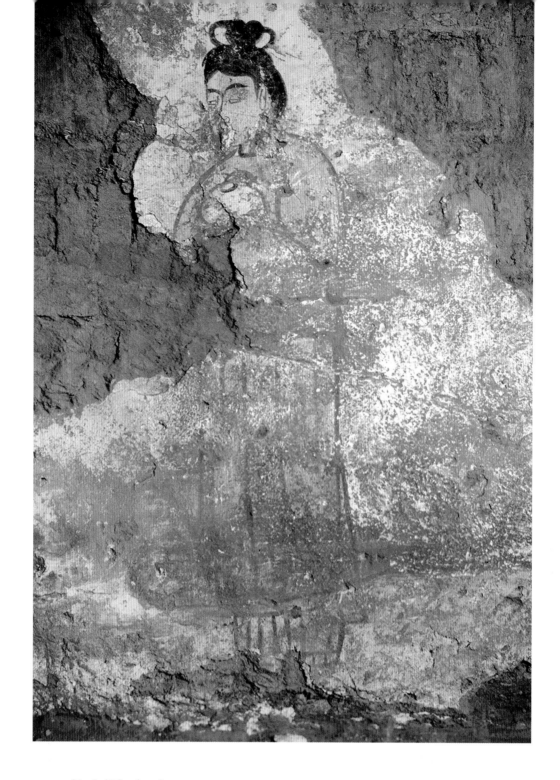

242.仕女图（二）

唐永昌元年（689年）

高约112厘米

1995年陕西省高陵县马家湾乡马家湾村唐李晦墓出土。现存于陕西省考古研究院。

墓向南。位于西侧室东壁北部，面左侧立式，胸、腹及脚部画面有缺失。

<div style="text-align:right">（撰文：马永赢　摄影：王保平）</div>

Beauty (2)

1st Year of Yongchang Era, Tang (689 CE)

Height ca. 112 cm

Unearthed from Li Hui's Tomb at Majiawancun of Majiawan in Gaoling, Shaanxi, in 1995. Preserved Shaanxi Provincial Institute of Archaeology.

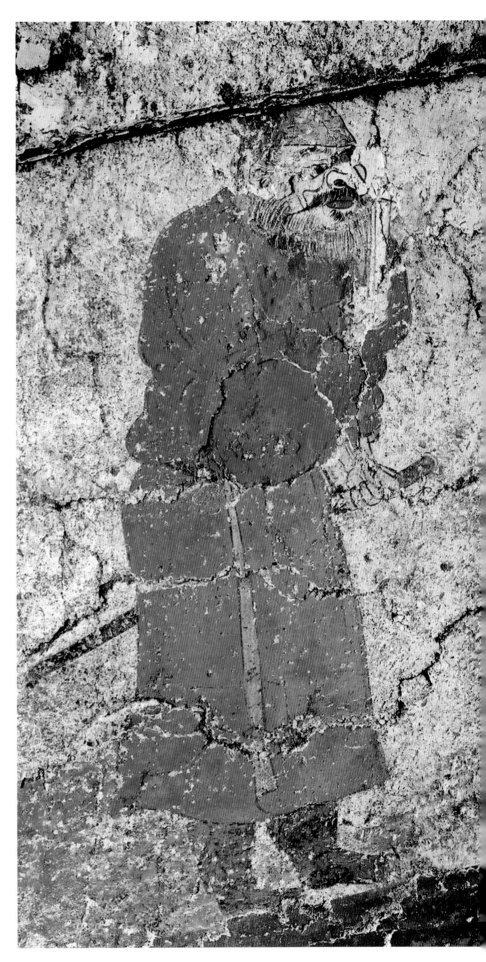

243. 胡人侍者

唐长寿三年（694年）

高约120、宽60厘米

2007年陕西省西安市郭杜镇东祝村唐墓出土。现存于西安市文物保护考古所。墓南北向。位于第二过洞东壁。侍者左手握刀，右手持笏板，面向右躬身而立作迎候状。

（撰文：张小丽　摄影：王磊）

Attendant in Central Asian Features

3rd Year of Changshou Era, Tang (694 CE)

Height ca. 120 cm; Width 60 cm

Unearthed from a Tomb of the Tang Dynasty at Dongzhucun of Guodu in Xi'an, Shaanxi, in 2007. Preserved in Xi'an Institute of Cultural Heritage Conservation and Archaeology.

▲244.仙鹤祥云图

唐长寿三年（694年）

高约140、宽200厘米

2007年陕西省西安市郭杜镇东祝村唐墓出土。现存于西安市文物保护考古所。

墓南北向。位于第三过洞上方。两只仙鹤口衔花枝相向飞于祥云上方。

（撰文：张小丽　摄影：王磊）

Cranes Flying over Auspicious Clouds

3rd Year of Changshou Era, Tang (694 CE)

Height ca. 140 cm; Width 200 cm

Unearthed from a Tomb of the Tang Dynasty at Dongzhucun of Guodu in Xi'an, Shaanxi, in 2007. Preserved in Xi'an Institute of Cultural Heritage Conservation and Archaeology.

245.提罐侍女图 ▶

唐神龙二年（706年）

高172、宽113厘米

1971年陕西省乾县乾陵章怀太子墓出土。现存于陕西历史博物馆。

墓向南。位于前甬道东壁。系711年李贤被追谥为章怀太子后重新绘制，图中两位侍女可能是宫中司药之类的女官。

（撰文：申秦雁　摄影：邱子渝）

Maids Holding Jars

2nd Year of Shenlong Era, Tang (706 CE)

Height 172 cm; Width 113 cm

Unearthed from Prince Zhanghuai's Tomb in Qianling Mausoleum Precinct in Qianxian, Shaanxi, in 1971. Preserved in Shaanxi History Museum.

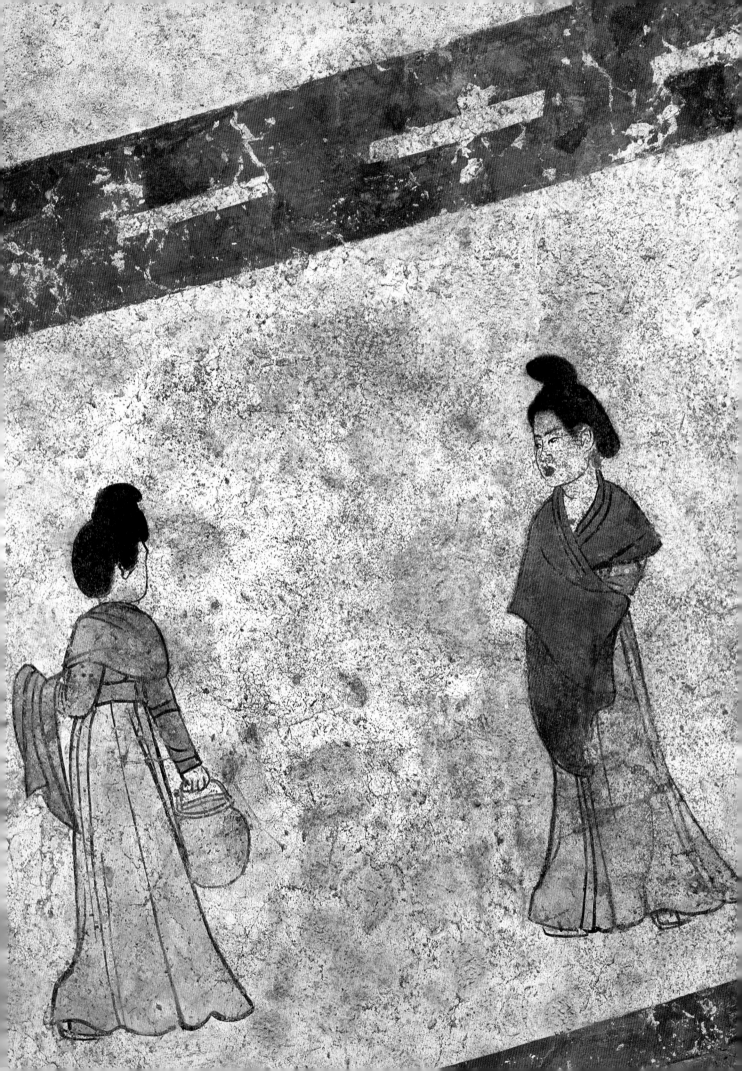

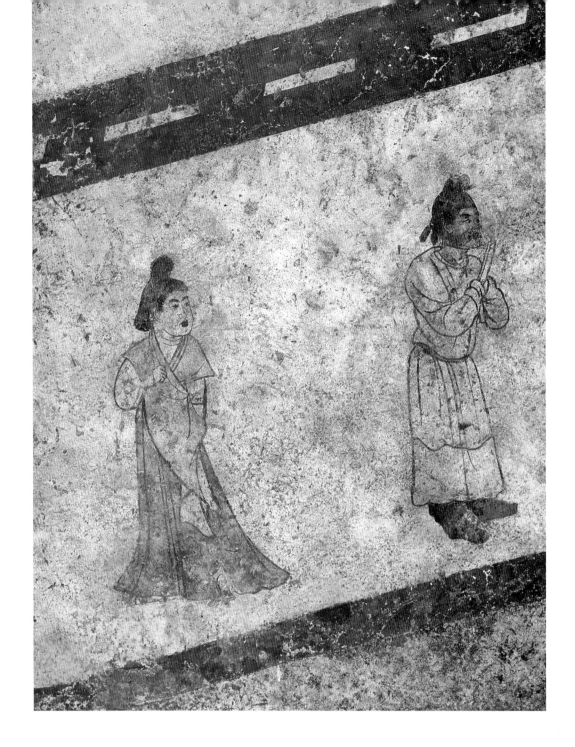

246. 内侍侍女图

唐神龙二年（706年）

高176、宽129厘米

1971年陕西省乾县乾陵章怀太子墓出土。现存于陕西历史博物馆。

墓向南。位于前甬道东壁。图中内侍双手执笏板，似正在等候来宾。侍女亦侧首向外，从其装扮和神态来看，应该是位宫中女官。

（撰文：申秦雁　摄影：邱子渝）

Palace Attendant and Maid

2nd Year of Shenlong Era, Tang (706 CE)

Height 176 cm; Width 129 cm

Unearthed from Prince Zhanghuai's Tomb in Qianling Mausoleum Precinct in Qianxian, Shaanxi, in 1971. Preserved in Shaanxi History Museum.

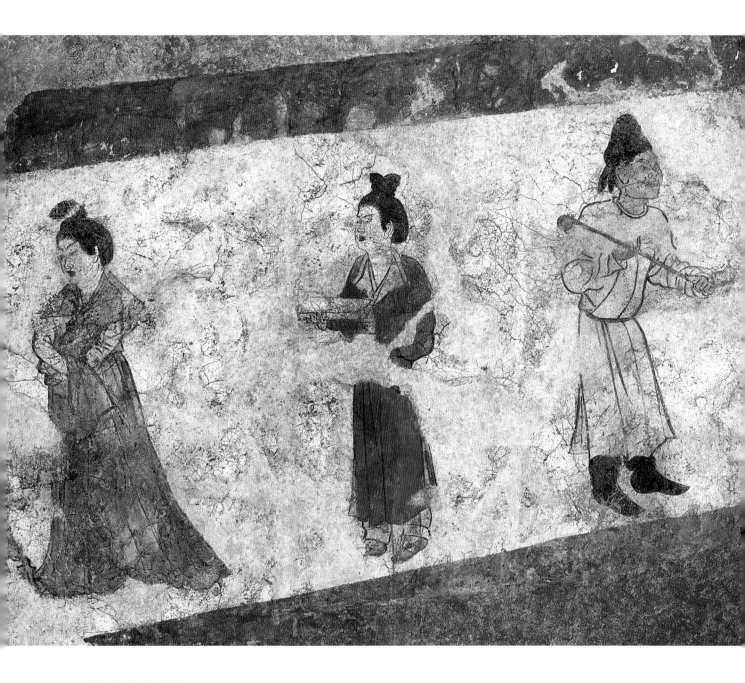

247. 侍女内侍图

唐神龙二年（706年）

高131、宽170厘米

1971年陕西省乾县乾陵章怀太子墓出土。现存于陕西历史博物馆。

墓向南。位于前甬道东壁。图中内侍躬腰屈身，双手执桯，显然不是驯马或狩猎的随从，应是太子的近卫官，表明此时，桯已经具有仪仗功能。

<div align="right">（撰文：申秦雁　摄影：邱子渝）</div>

Palace Maids and Attendant

2nd Year of Shenlong Era, Tang (706 CE)

Height 131 cm; Width 170 cm

Unearthed from Prince Zhanghuai's Tomb in Qianling Mausoleum Precinct in Qianxian, Shaanxi, in 1971. Preserved in Shaanxi History Museum.

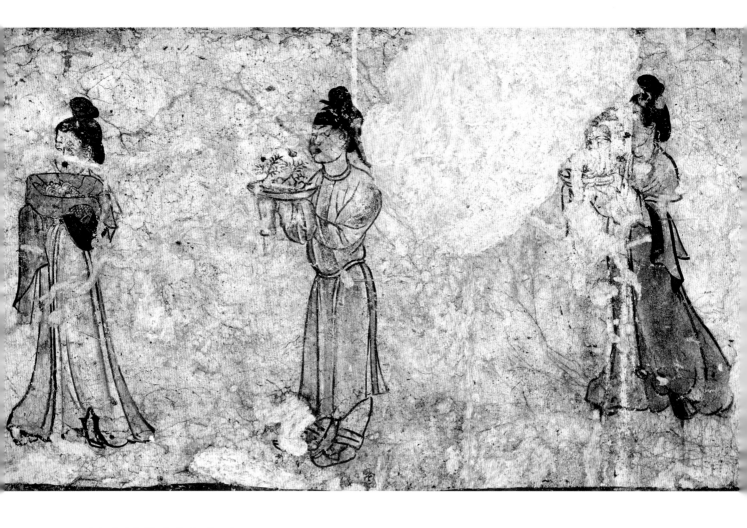

248.托盆景侍女图（一）

唐神龙二年（706年）

高108、宽183厘米

1971年陕西省乾县乾陵章怀太子墓出土。现存于陕西历史博物馆。

墓向南。位于前甬道东壁南段。为六人一组的捧盆景侍女图中的三人。图中侍女分别托方盘、盆景，向墓室方向走去。

（撰文：申秦雁　摄影：邱子渝）

Maids Holding Tray, Rockery, etc. (1)

2nd Year of Shenlong Era, Tang (706 CE)

Height 108 cm; Width 183 cm

Unearthed from Prince Zhanghuai's Tomb in Qianling Mausoleum Precinct in Qianxian, Shaanxi, in 1971. Preserved in Shaanxi History Museum.

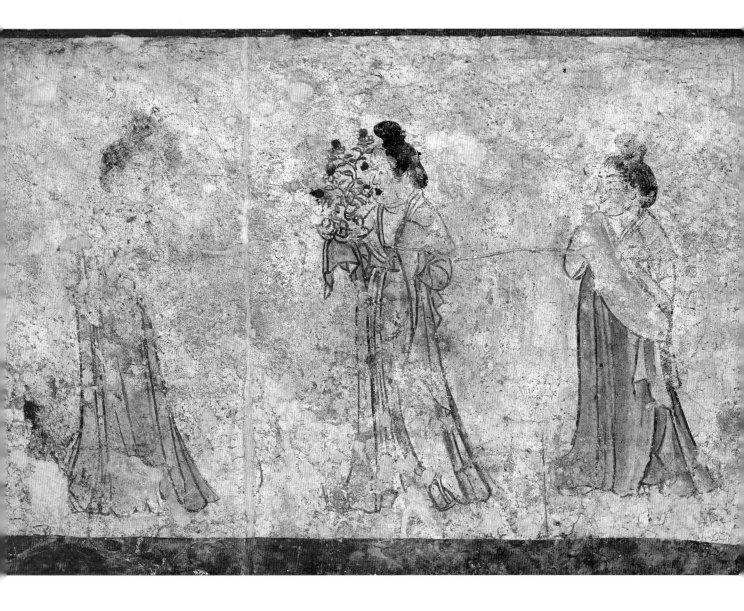

249.托盆景侍女图（二）

唐神龙二年（706年）

高118、宽168厘米

1971年陕西省乾县乾陵章怀太子墓出土。现存于陕西历史博物馆。

墓向南。位于前甬道东壁北段。为六人一组的捧盆景侍女图中的另外三人。六人一组的侍女很可能是内宫里掌管园囿花卉、珍奇器玩的女官。

（撰文：申秦雁　摄影：邱子渝）

Maids Holding Tray, Rockery, etc. (2)

2nd Year of Shenlong Era, Tang (706 CE)

Height 118 cm; Width 168 cm

Unearthed from Prince Zhanghuai's Tomb in Qianling Mausoleum Precinct in Qianxian, Shaanxi, in 1971. Preserved in Shaanxi History Museum.

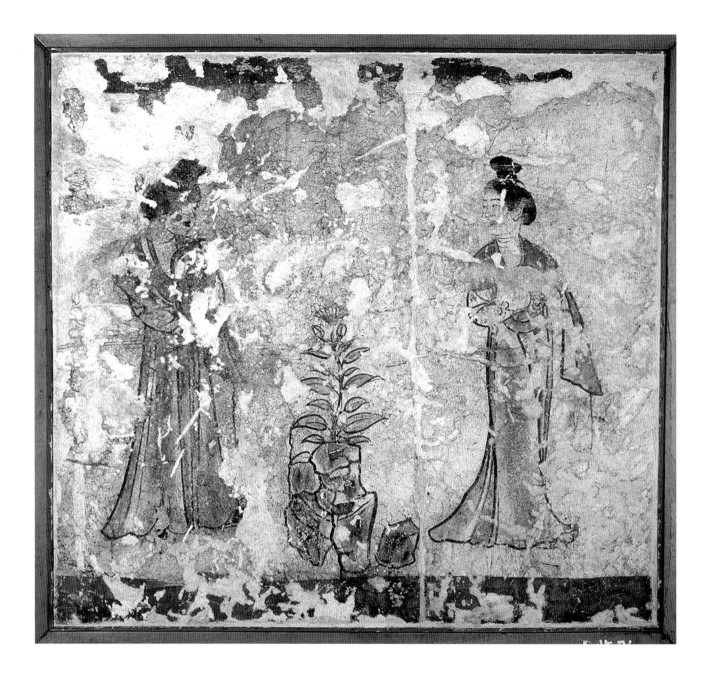

250.侍女图

唐神龙二年（706年）

高123、宽134厘米

1971年陕西省乾县乾陵章怀太子墓出土。现存于陕西历史博物馆。

墓向南。位于前甬道西壁。甬道到墓室的壁画，多将人物置于山石、花草树木的自然景物中去表现，显得生动自然。手法亦运用得熟练自如。

（撰文：申秦雁　摄影：邱子渝）

Maids

2nd Year of Shenlong Era, Tang (706 CE)

Height 123 cm; Width 134 cm

Unearthed from Prince Zhanghuai's Tomb in Qianling Mausoleum Precinct in Qianxian, Shaanxi, in 1971. Preserved in Shaanxi History Museum.

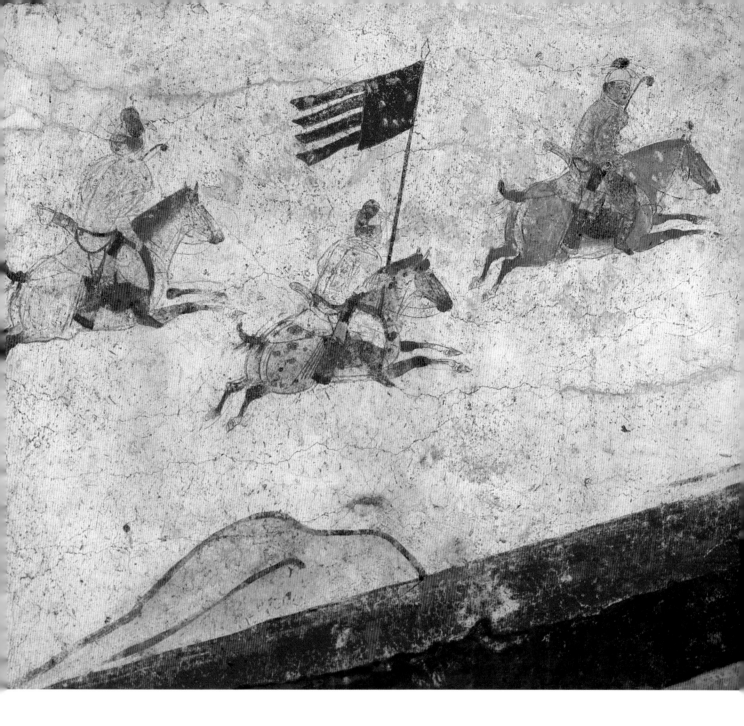

251.狩猎出行图（局部一）

唐神龙二年（706年）

全图高209、通长681厘米

1971年陕西省乾县乾陵章怀太子墓出土。现存于陕西历史博物馆。

墓向南。位于墓道东壁中段、青龙之后。图中现存人物46个，整幅画面在布局上虚实相间、疏密有致，疏处不显其空，密处不显其乱，本图为局部。

（撰文：申秦雁　摄影：邱子渝）

Procession for Hunting (Detail 1)

2nd Year of Shenlong Era, Tang (706 CE)

Height 209 cm; Full Length 681 cm

Unearthed from Prince Zhanghuai's Tomb in Qianling Mausoleum Precinct in Qianxian, Shaanxi, in 1971. Preserved in Shaanxi History Museum.

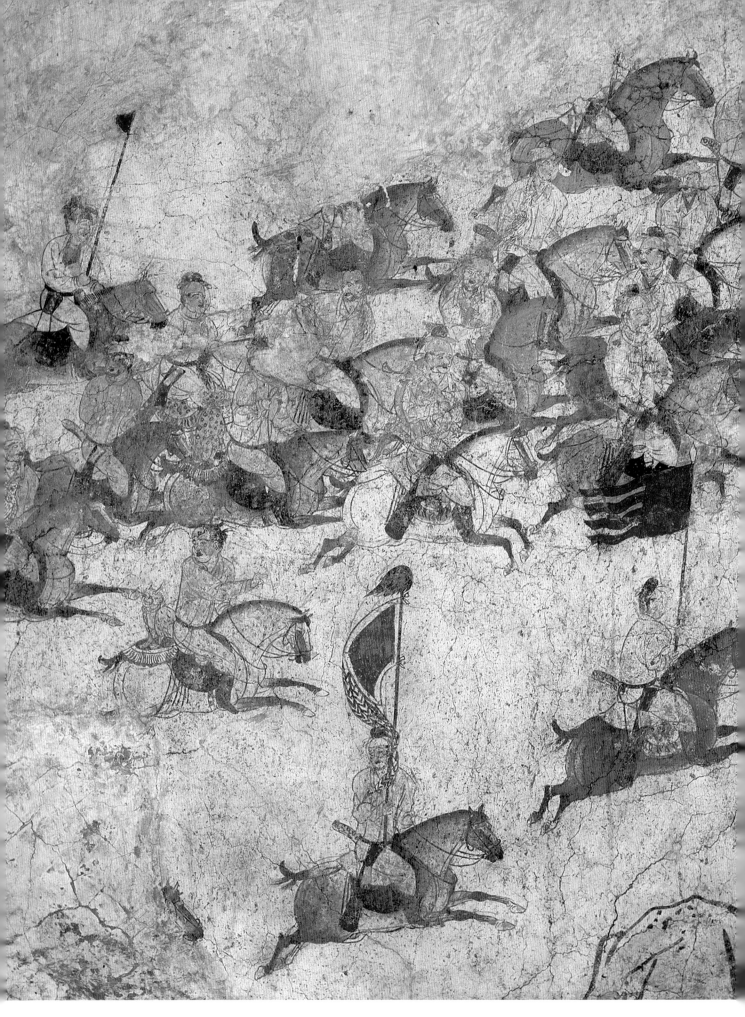

270

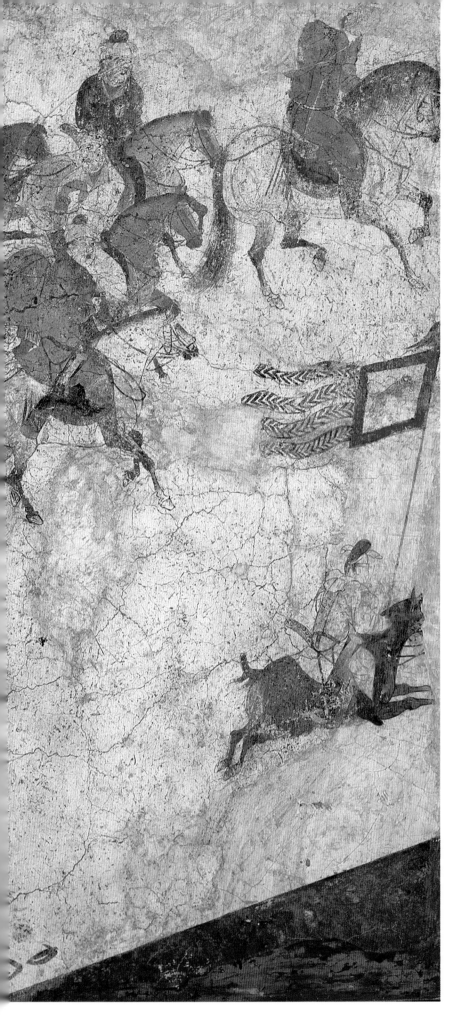

252. 狩猎出行图（局部二）

唐神龙二年（706年）

1971年陕西省乾县乾陵章怀太子墓出土。现存于陕西历史博物馆。

墓向南。位于墓道东壁中段、青龙之后。本图为狩猎出行图局部。

（撰文：申秦雁　摄影：邱子渝）

Procession for Hunting (Detail 2)

2nd Year of Shenlong Era, Tang (706 CE)
Unearthed from Prince Zhanghuai's Tomb in Qianling Mausoleum Precinct in Qianxian, Shaanxi, in 1971. Preserved in Shaanxi History Museum.

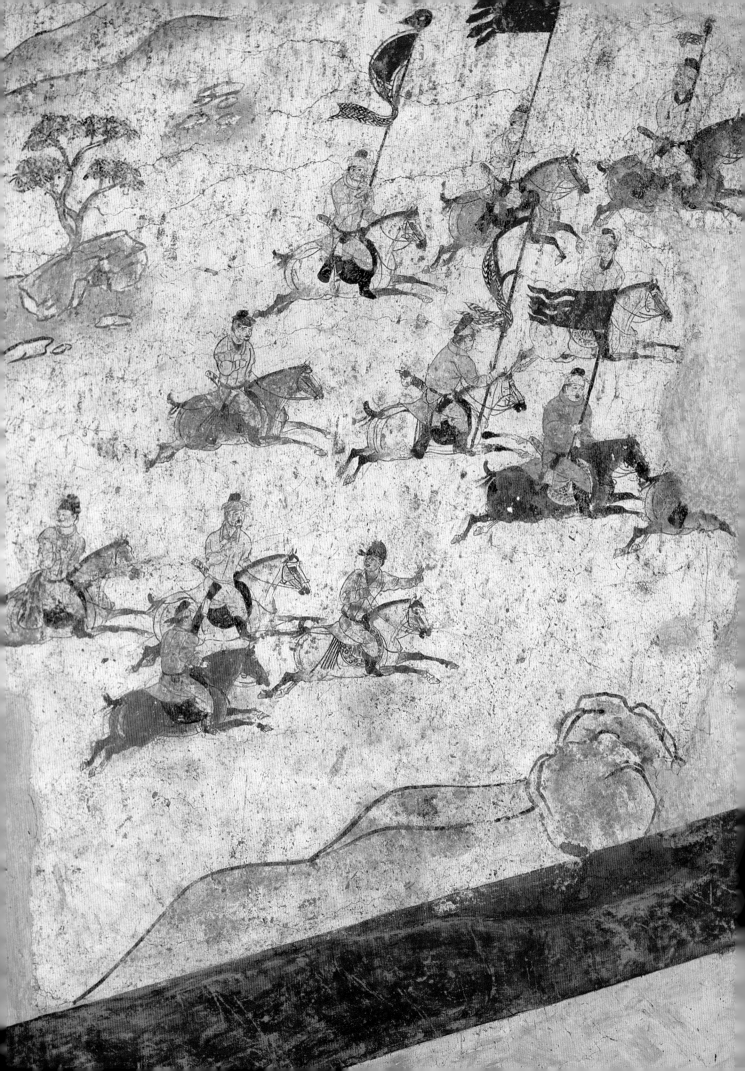

◀ 253.狩猎出行图（局部三）

唐神龙二年（706年）

1971年陕西省乾县乾陵章怀太子墓出土。现存于陕西历史博物馆。

墓向南。位于墓道东壁中段、青龙之后。本图为狩猎出行图局部。

（撰文：申秦雁　摄影：邱子渝）

Procession for Hunting (Detail 3)

2nd Year of Shenlong Era, Tang (706 CE)

Height 209 cm; Full Length 681 cm

Unearthed from Prince Zhanghuai's Tomb in Qianling Mausoleum Precinct in Qianxian, Shaanxi, in 1971. Preserved in Shaanxi History Museum.

▼ 254.狩猎出行图（局部四）

唐神龙二年（706年）

1971年陕西省乾县乾陵章怀太子墓出土。现存于陕西历史博物馆。

墓向南。位于墓道东壁中段、青龙之后。本图为狩猎出行图局部。

（撰文：申秦雁　摄影：邱子渝）

Procession for Hunting (Detail 4)

2nd Year of Shenlong Era, Tang (706 CE)

Height 209 cm; Full Length 681 cm

Unearthed from Prince Zhanghuai's Tomb in Qianling Mausoleum Precinct in Qianxian, Shaanxi, in 1971. Preserved in Shaanxi History Museum.

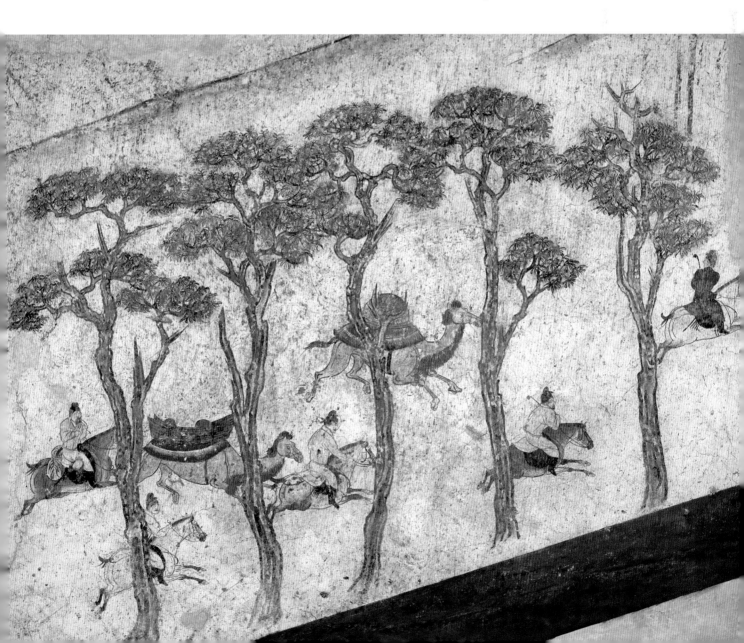

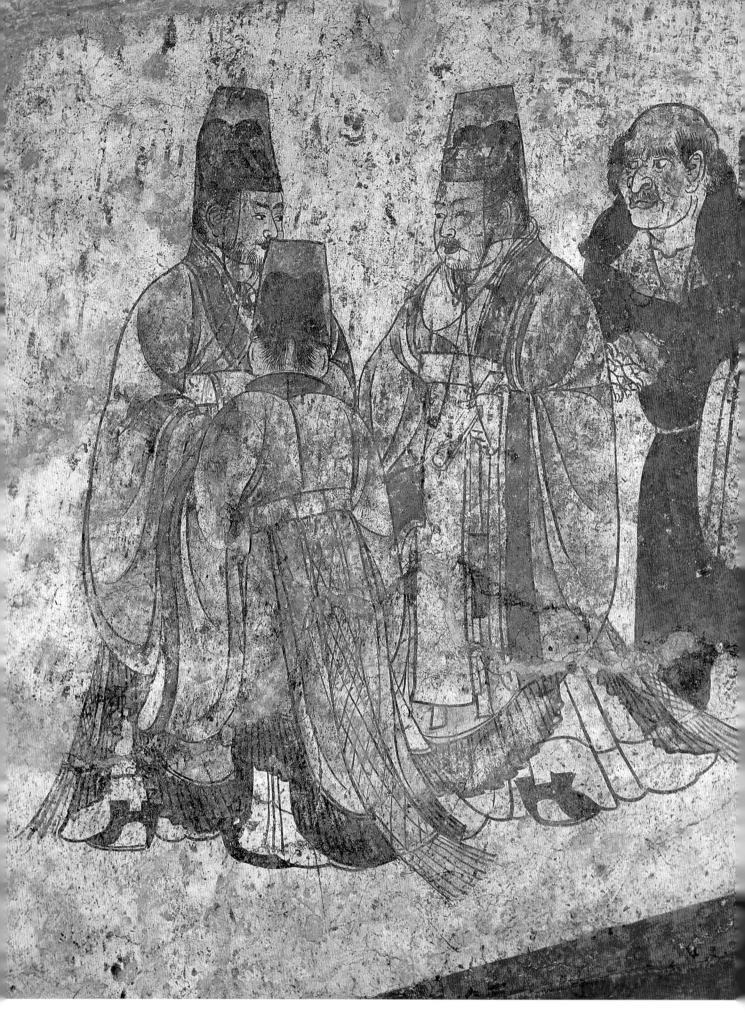

274

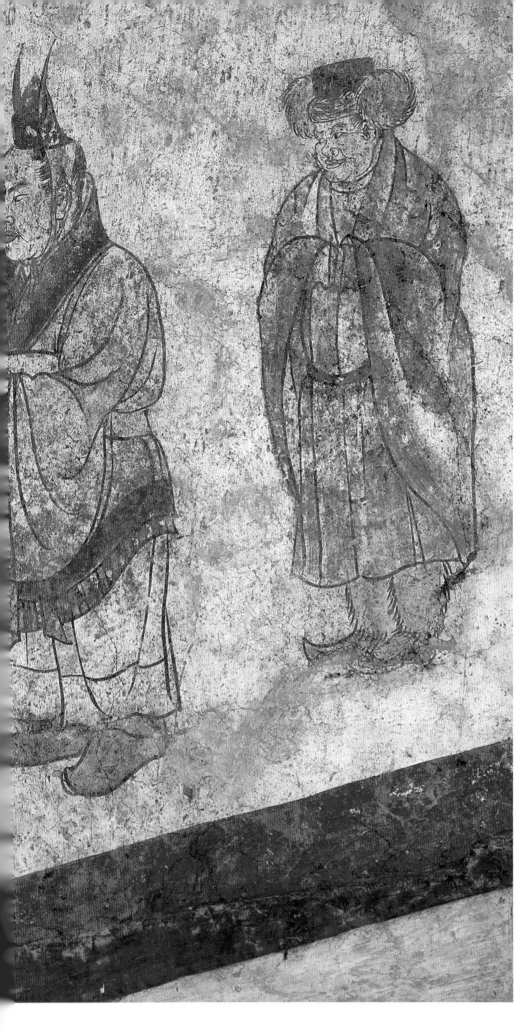

255. 客使图

唐神龙二年（706年）

高185、宽242厘米

1971年陕西省乾县乾陵章怀太子墓出土。现存于陕西历史博物馆。墓向南。位于墓道东壁、狩猎出行图之后。图中六人，前面三人是唐鸿胪寺官员，后面三人是来自东罗马、新罗、靺鞨的使节。

（撰文：申秦雁　摄影：邱子渝）

Foreign Envoys

2nd Year of Shenlong Era, Tang (706 CE)

Height 185 cm; Width 242 cm

Unearthed from Prince Zhanghuai's Tomb in Qianling Mausoleum Precinct in Qianxian, Shaanxi, in 1971. Preserved in Shaanxi History Museum.

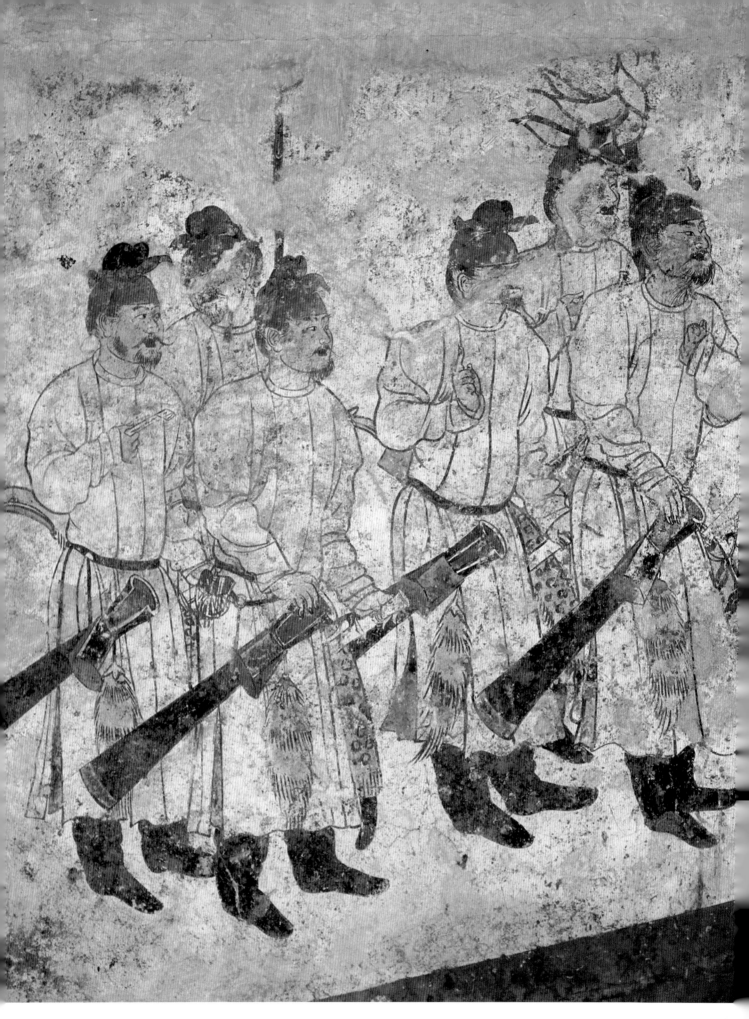

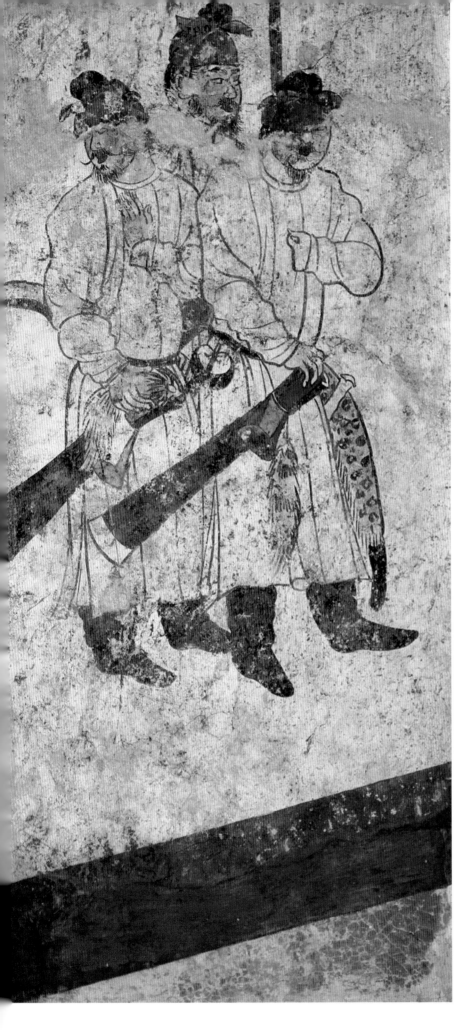

256. 仪卫图

唐神龙二年（706年）

高224、宽278厘米

1971年陕西省乾县乾陵章怀太子墓出土。现存于陕西历史博物馆。

墓向南。位于墓道东壁、仪卫领班之后。9名仪卫武士皆着戎装，头系红色抹额，佩带弓、箭和横刀。抹额是唐代仪卫武士的头饰。

（撰文：申秦雁　摄影：邱子渝）

Guards of Honor

2nd Year of Shenlong Era, Tang (706 CE)

Height 224 cm; Width 278 cm

Unearthed from Prince Zhanghuai's Tomb in Qianling Mausoleum Precinct in Qianxian, Shaanxi, in 1971. Preserved in Shaanxi History Museum.

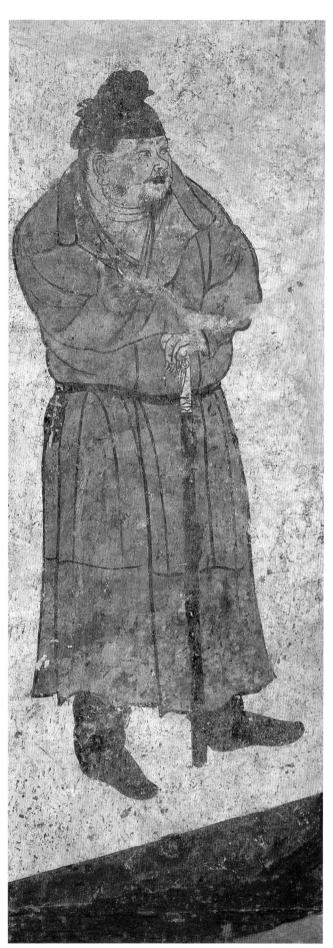

◀ 257.仪卫领班图

唐神龙二年（706年）

高193、宽69厘米

1971年陕西省乾县乾陵章怀太子墓出土。现存于陕西历史博物馆。

墓向南。位于墓道东壁北段。紧接在客使图之后、第一过洞廊柱建筑之前，为十人仪卫中的第一人，仪卫队的领班。

（撰文：申秦雁　摄影：邱子渝）

Captain of the Guards of Honor

2nd Year of Shenlong Era, Tang (706 CE)

Height 193 cm; Width 69 cm

Unearthed from Prince Zhanghuai's Tomb in Qianling Mausoleum Precinct in Qianxian, Shaanxi, in 1971. Preserved in Shaanxi History Museum.

258.马球图（局部一）▶

唐神龙二年（706年）

全图高225、通长757厘米

1971年陕西省乾县乾陵章怀太子墓出土。现存于陕西历史博物馆。

墓向南。位于墓道西壁中段、白虎之后。图中现存20多名骑马者，或抢球，或观赛，整个布局紧张而有序，具有"疏可走马，密不透风"的艺术效果。本图为马球图局部。

（撰文：申秦雁　摄影：邱子渝）

Polo Game Playing Scene (Detail 1)

2nd Year of Shenlong Era, Tang (706 CE)

Full Height 225 cm; Full Length 757 cm

Unearthed from Prince Zhanghuai's Tomb in Qianling Mausoleum Precinct in Qianxian, Shaanxi, in 1971. Preserved in Shaanxi History Museum.

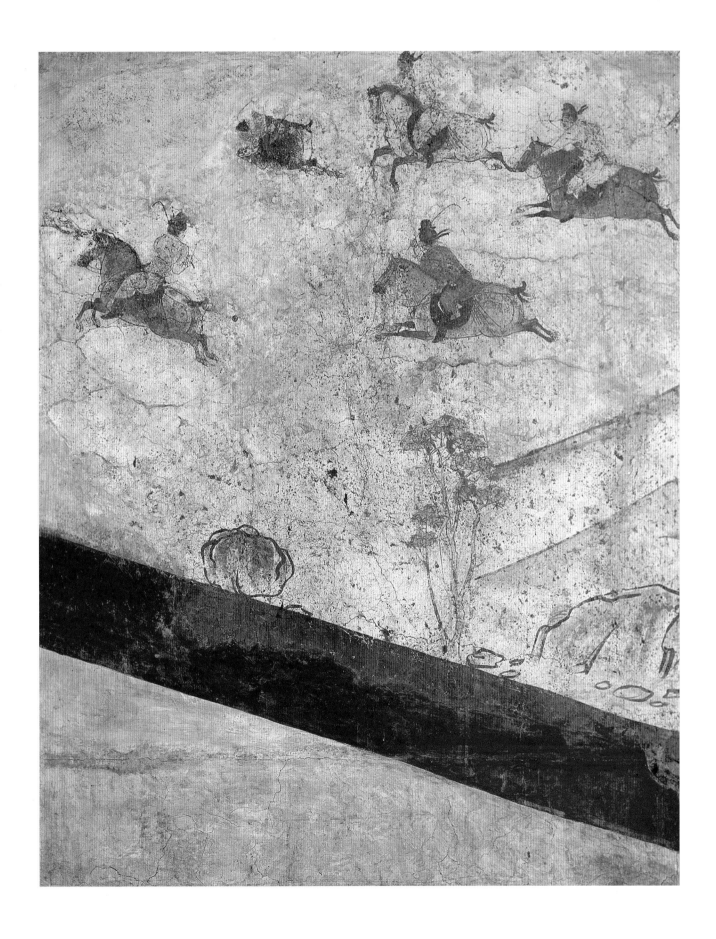

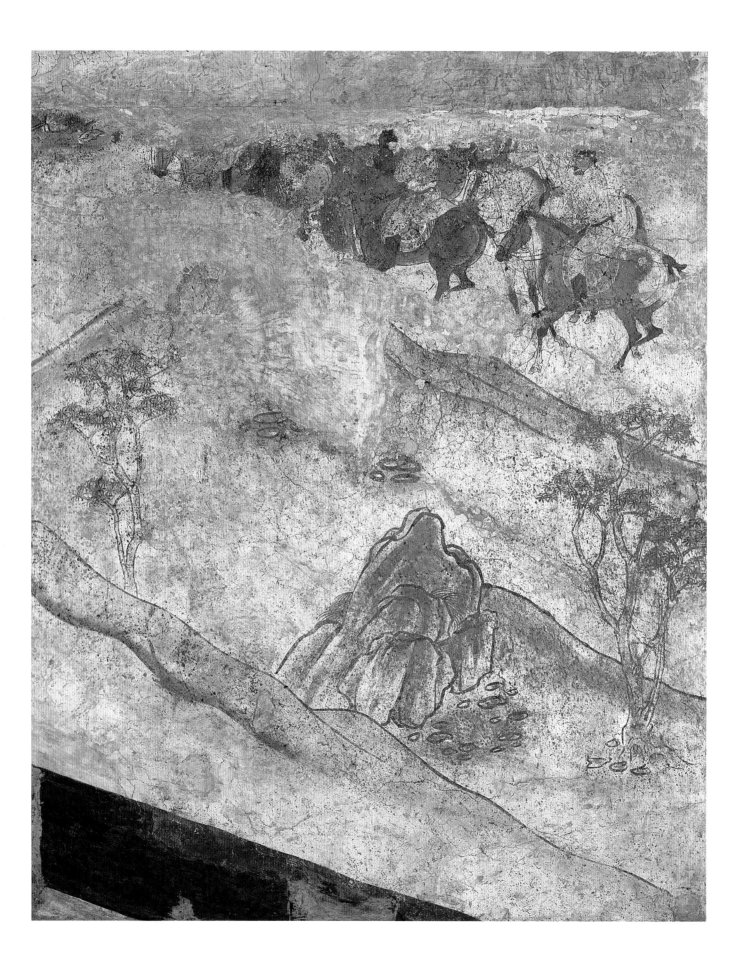

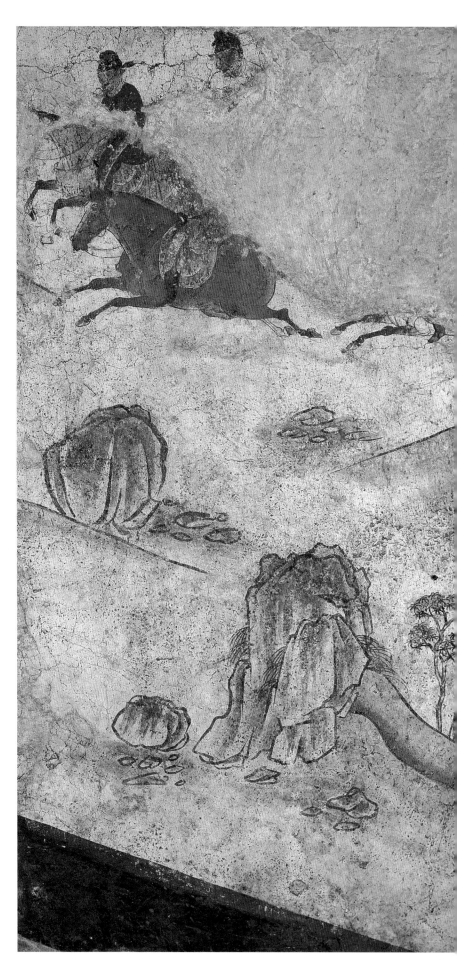

259.马球图（局部二）

唐神龙二年（706年）

1971年陕西省乾县乾陵章怀太子墓出土。现存于陕西历史博物馆。

墓向南。位于墓道西壁中段、白虎之后。本图为马球图局部。

（撰文：申秦雁　摄影：邱子渝）

Polo Game Playing Scene (Detail 2)

2nd Year of Shenlong Era, Tang (706 CE) Unearthed from Prince Zhanghuai's Tomb in Qianling Mausoleum Precinct in Qianxian, Shaanxi, in 1971. Preserved in Shaanxi History Museum.

260.马球图（局部三）▶

唐神龙二年（706年）

1971年陕西省乾县乾陵章怀太子墓出土。现存于陕西历史博物馆。

墓向南。位于墓道西壁中段、白虎之后。本图为马球图局部。

（撰文：申秦雁　摄影：邱子渝）

Polo Game Playing Scene (Detail 3)

2nd Year of Shenlong Era, Tang (706 CE) Unearthed from Prince Zhanghuai's Tomb in Qianling Mausoleum Precinct in Qianxian, Shaanxi, in 1971. Preserved in Shaanxi History Museum.

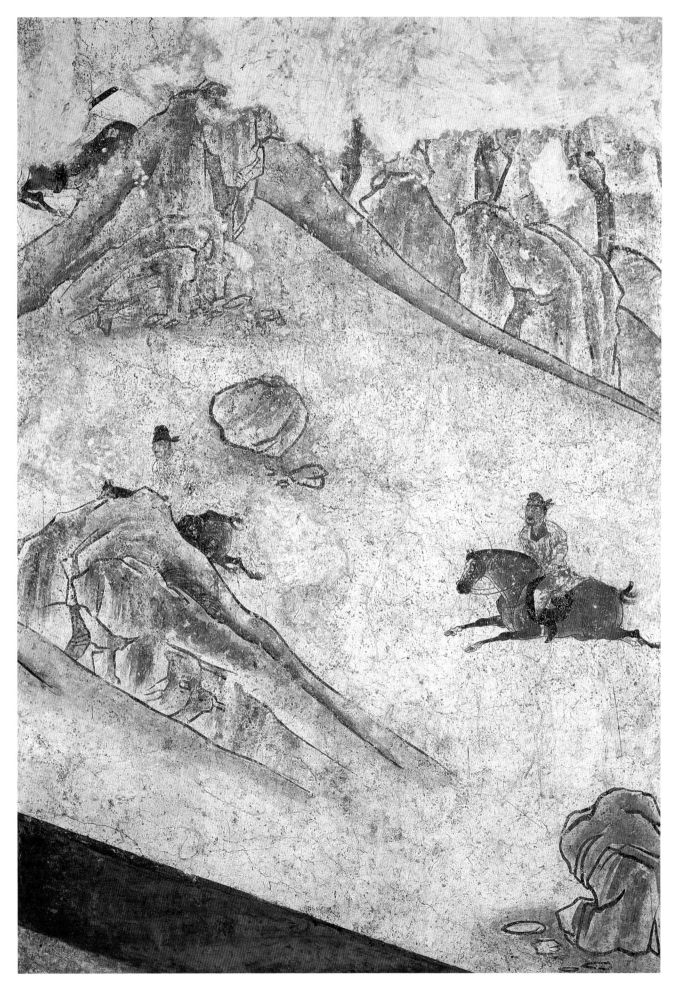

◄ **261.马球图（局部四）**

唐神龙二年（706年）

1971年陕西省乾县乾陵章怀太子墓出土。现存于陕西历史博物馆。

墓向南。位于墓道西壁中段、白虎之后。本图为马球图局部。

（撰文：申秦雁　摄影：邱子渝）

Polo Game Playing Scene (Detail 4)

2nd Year of Shenlong Era, Tang (706 CE)

Unearthed from Prince Zhanghuai's Tomb in Qianling Mausoleum Precinct in Qianxian, Shaanxi, in 1971. Preserved in Shaanxi History Museum.

▼ **262.马球图（局部五）**

唐神龙二年（706年）

1971年陕西省乾县乾陵章怀太子墓出土。现存于陕西历史博物馆。

墓向南。位于墓道西壁中段、白虎之后。本图为马球图局部。

（撰文：申秦雁　摄影：邱子渝）

Polo Game Playing Scene (Detail 5)

2nd Year of Shenlong Era, Tang (706 CE)

Unearthed from Prince Zhanghuai's Tomb in Qianling Mausoleum Precinct in Qianxian, Shaanxi, in 1971. Preserved in Shaanxi History Museum.

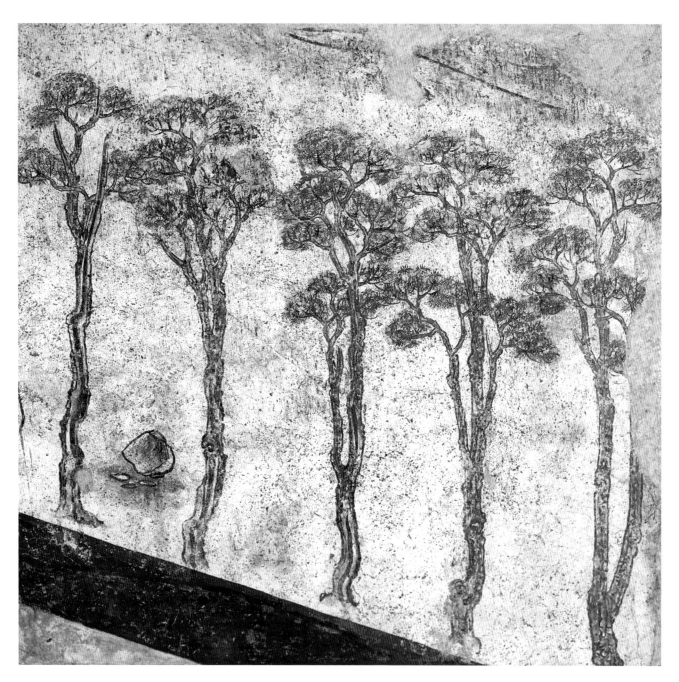

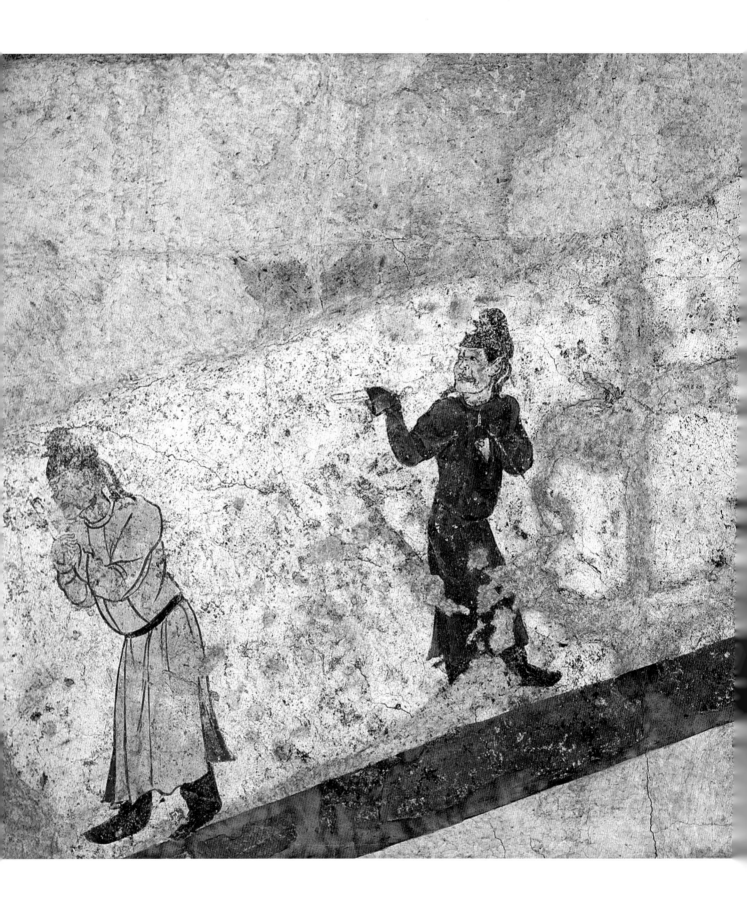

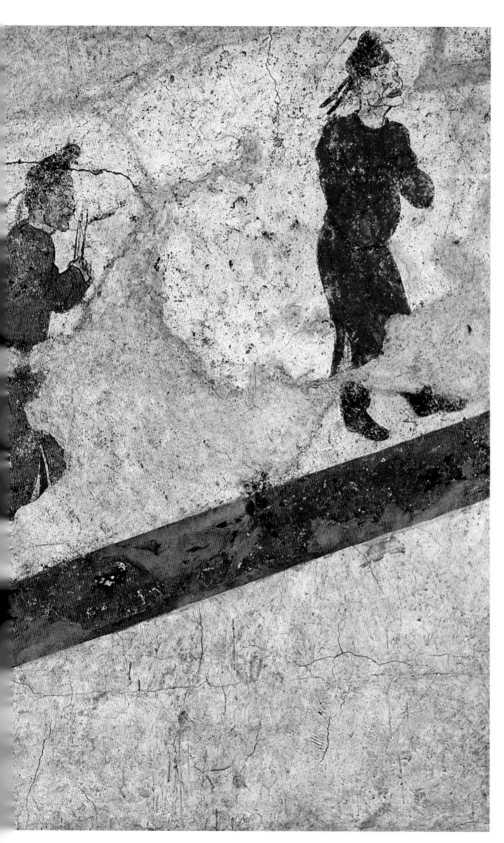

263.内侍图

唐神龙二年（706年）
高172、宽284厘米
1971年陕西省乾县乾陵章怀太子墓出土。现存于陕西历史博物馆。
墓向南。位于第三过洞东壁，与西壁内侍图相对称。从第三过洞至墓室，表现的是内宫生活，图中宦官即应为宫殿中的内侍。

（撰文：申秦雁　摄影：邱子渝）

Palace Attendants

2nd Year of Shenlong Era, Tang (706 CE)
Height 172 cm; Width 284 cm
Unearthed from Prince Zhanghuai's Tomb in Qianling Mausoleum Precinct in Qianxian, Shaanxi, in 1971. Preserved in Shaanxi History Museum.

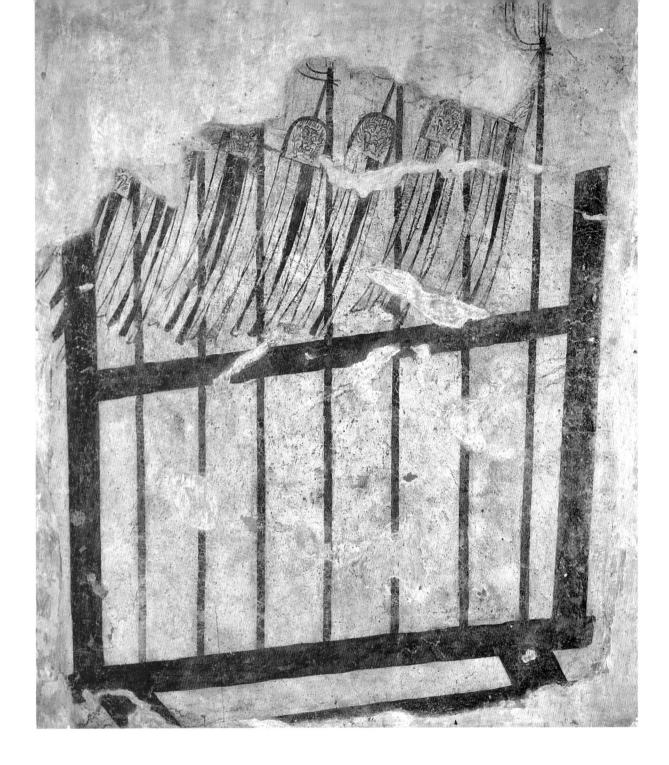

264. 列戟图

唐神龙二年（706年）

高212、宽180厘米

1971年陕西省乾县乾陵章怀太子墓出土。现存于陕西历史博物馆。

墓向南。位于第二过洞东壁，与西壁列戟图相对称。每列插戟7杆，总计14杆。与李贤迁葬乾陵时雍王身份当用戟14杆的规定相符。

（撰文：申秦雁　摄影：邱子渝）

Halberd Display

2nd Year of Shenlong Era, Tang (706 CE)

Height 212 cm; Width 180 cm

Unearthed from Prince Zhanghuai's Tomb in Qianling Mausoleum Precinct in Qianxian, Shaanxi, in 1971. Preserved in Shaanxi History Museum.

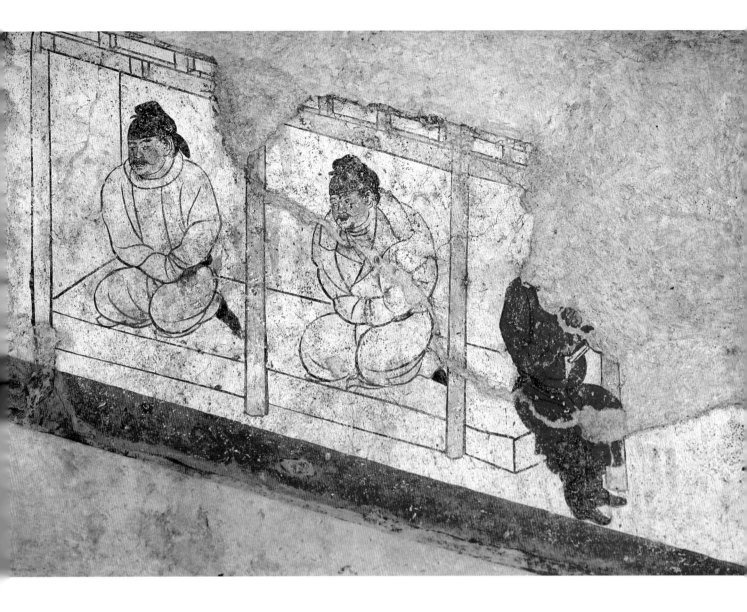

265.殿堂侍卫图

唐神龙二年（706年）

高172、宽248厘米

1971年陕西省乾县乾陵章怀太子墓出土。现存于陕西历史博物馆。

墓向南。位于第四过洞西壁。殿廊为三开间，根据《唐六典》卷二十四《左右卫》的记载，应是左右卫下五府的殿堂卫士或殿值官。

（撰文：申秦雁　摄影：邱子渝）

Hall Guards

2nd Year of Shenlong Era, Tang (706 CE)

Height 172 cm; Width 248 cm

Unearthed from Prince Zhanghuai's Tomb in Qianling Mausoleum Precinct in Qianxian, Shaanxi, in 1971. Preserved in Shaanxi History Museum.

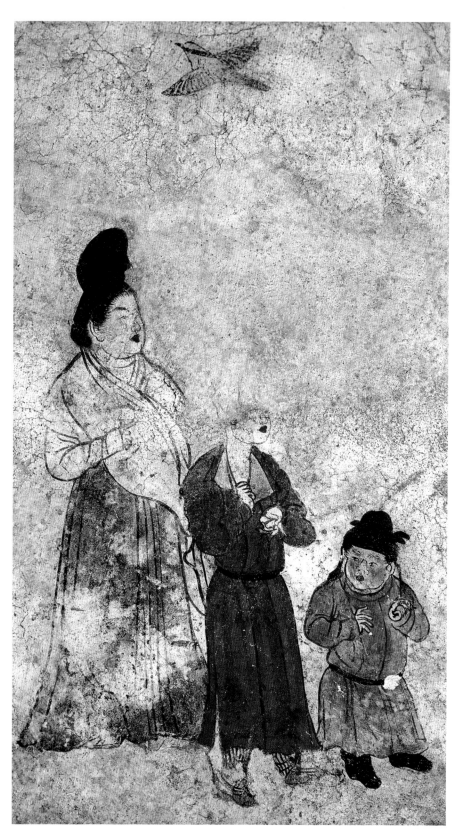

266.侍女侏儒图

唐神龙二年（706年）

高168、宽102厘米

1971年陕西省乾县乾陵章怀太子墓出土。现存于陕西历史博物馆。

墓向南。位于前室南壁东侧。图中三人呈阶梯状排列，其中之一体态丰腴，雍容华贵，说明8世纪初就已出现丰肥厚体的新风貌。

（撰文：申秦雁　摄影：邱子渝）

Maid and Dwarfs

2nd Year of Shenlong Era, Tang (706 CE)

Height 168 cm; Width 102 cm

Unearthed from Prince Zhanghuai's Tomb in Qianling Mausoleum Precinct in Qianxian, Shaanxi, in 1971. Preserved in Shaanxi History Museum.

267. 侍女侏儒图（局部）

唐神龙二年（706年）

高168、宽102厘米

1971年陕西省乾县乾陵章怀太子墓出土。现存于陕西历史博物馆。

墓向南。位于前室南壁东侧。图中三人呈阶梯状排列，其中之一体态丰腴，雍容华贵，说明8世纪初就已出现丰肥厚体的新风貌。

（撰文：申秦雁　摄影：邱子渝）

Maid and Dwarfs (Detail)

2nd Year of Shenlong Era, Tang (706 CE)

Height 168 cm; Width 102 cm

Unearthed from Prince Zhanghuai's Tomb in Qianling Mausoleum Precinct in Qianxian, Shaanxi, in 1971. Preserved in Shaanxi History Museum.

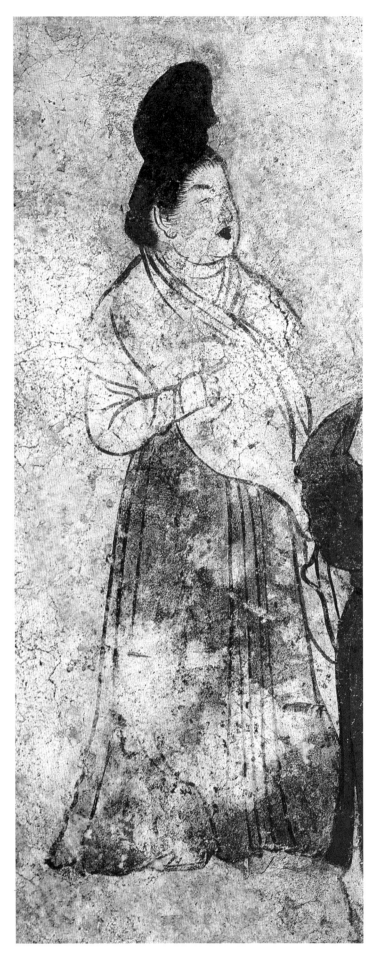

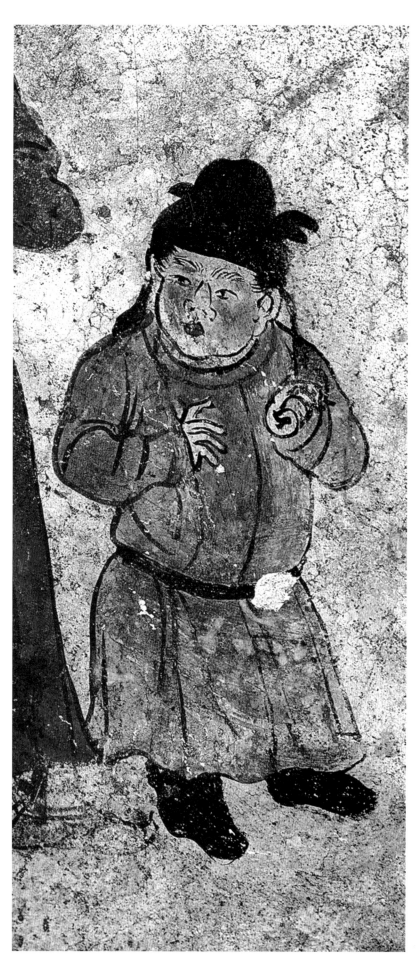

268.侍女侏儒图（局部）

唐神龙二年（706年）

1971年陕西省乾县乾陵章怀太子墓出土。现存于陕西历史博物馆。

墓向南。位于墓室南壁东侧。为侏儒形象。

（撰文：申秦雁　摄影：邱子渝）

Maid and Dwarfs (Detail)

2nd Year of Shenlong Era, Tang (706 CE)
Unearthed from Prince Zhanghuai's Tomb in Qianling Mausoleum Precinct in Qianxian, Shaanxi, in 1971. Preserved in Shaanxi History Museum.

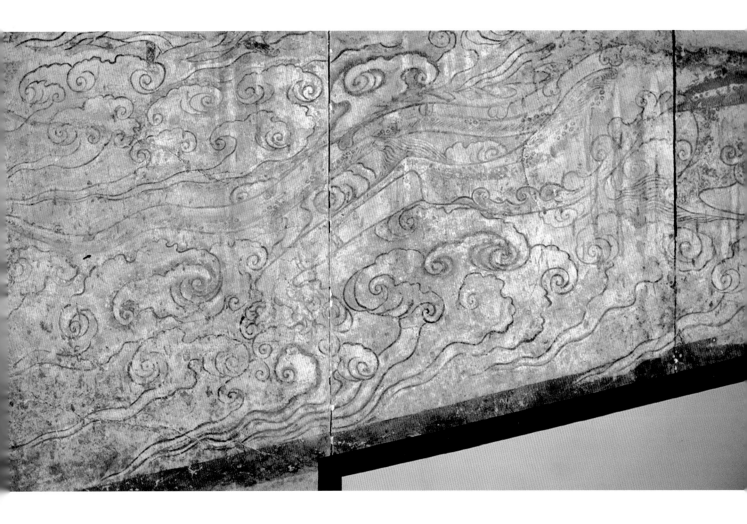

269. 青龙图

唐神龙二年（706年）

高215、长687厘米

1971年陕西省乾县乾陵懿德太子墓出土。现存于陕西历史博物馆。

墓向南。位于墓道东壁南段。为仪仗队之后的第2组，由于接近墓道口，破坏严重，仅存后肢及臀尾部。

（撰文：申秦雁　摄影：邱子渝）

Green Dragon

2nd Year of Shenlong Era, Tang (706 CE)

Height 215 cm; Length 687 cm

Unearthed from Prince Yide's Tomb in Qianling Mausoleum Precinct in Qianxian, Shaanxi, in 1971. Preserved in Shaanxi History Museum.

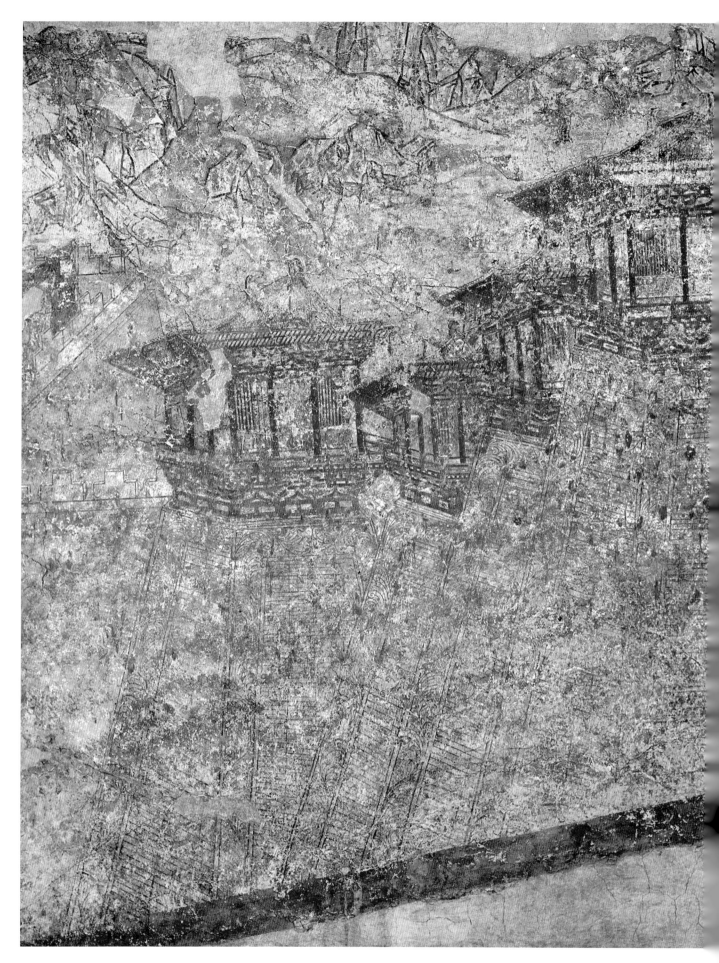

◀ 270. 阙楼图

唐神龙二年（706年）

高304、宽296厘米

1971年陕西省乾县乾陵懿德太子墓出土。现存于陕西历史博物馆。

墓向南。位于墓道东壁中段、青龙之后。阙为三重子母形制，三出阙属帝王礼仪，是此墓"号墓为陵"的重要标志。阙楼内是即将出行的仪仗队伍。

（撰文：申秦雁　摄影：邱子渝）

Gate Towers

2nd Year of Shenlong Era, Tang (706 CE)

Height 304 cm; Width 296 cm

Unearthed from Prince Yide's Tomb in Qianling Mausoleum Precinct in Qianxian, Shaanxi, in 1971. Preserved in Shaanxi History Museum.

▼ 271. 仪仗图（局部一）

唐神龙二年（706年）

高364、宽207厘米

1971年陕西省乾县乾陵懿德太子墓出土。现存于陕西历史博物馆。

墓向南。位于墓道东壁。紧接在阙楼图之后，仪仗队由骑马卫队、步行卫队、车队三部分组成，总共104人，此图为骑马卫队和步行卫队的局部。

（撰文：申秦雁　摄影：邱子渝）

Guards of Honor
(Detail 1)

2nd Year of Shenlong Era, Tang (706 CE)

Height 364 cm; Width 207 cm

Unearthed from Prince Yide's Tomb in Qianling Mausoleum Precinct in Qianxian, Shaanxi, in 1971. Preserved in Shaanxi History Museum.

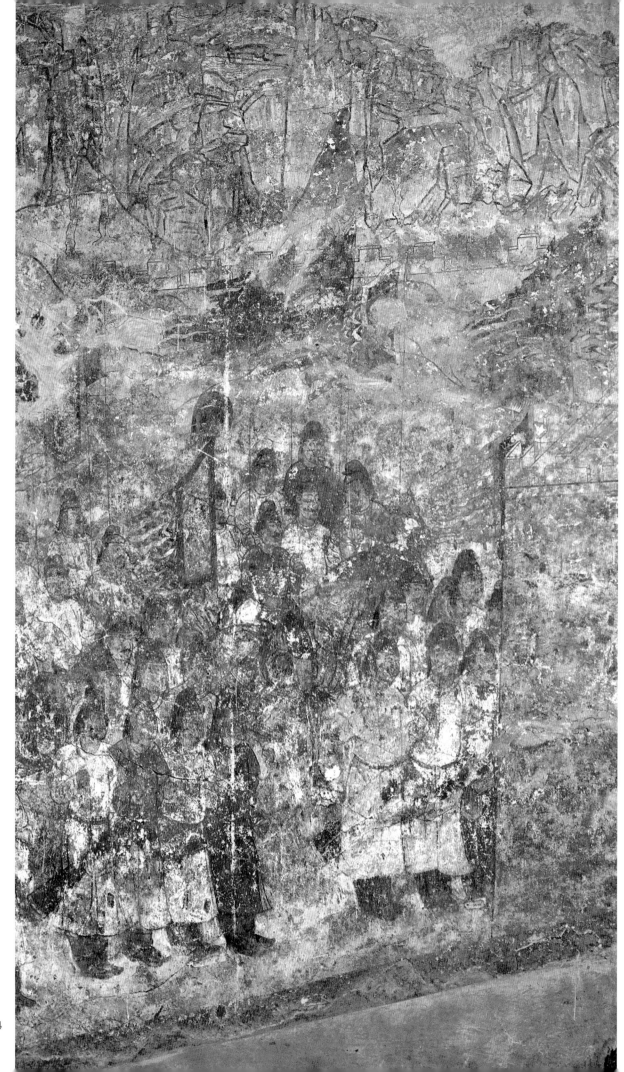

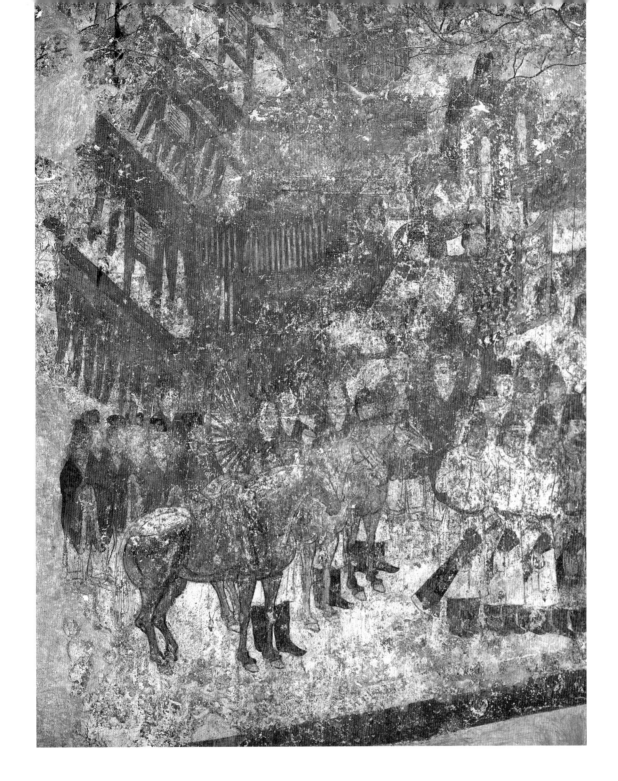

272.仪仗图（局部二）

唐神龙二年（706年）

高420、宽231厘米

1971年陕西省乾县乾陵懿德太子墓出土。现存于陕西历史博物馆。

墓向南。位于墓道东壁。为仪仗队的中段，骑卫手持七旒旗，步卫队首手持七旒旗，皆佩横刀、弛弓、胡禄。

（撰文：申秦雁　摄影：邱子渝）

Guards of Honor (Detail 2)

2nd Year of Shenlong Era, Tang (706 CE)

Height 420 cm; Width 231 cm

Unearthed from Prince Yide's Tomb in Qianling Mausoleum Precinct in Qianxian, Shaanxi, in 1971. Preserved in Shaanxi History Museum.

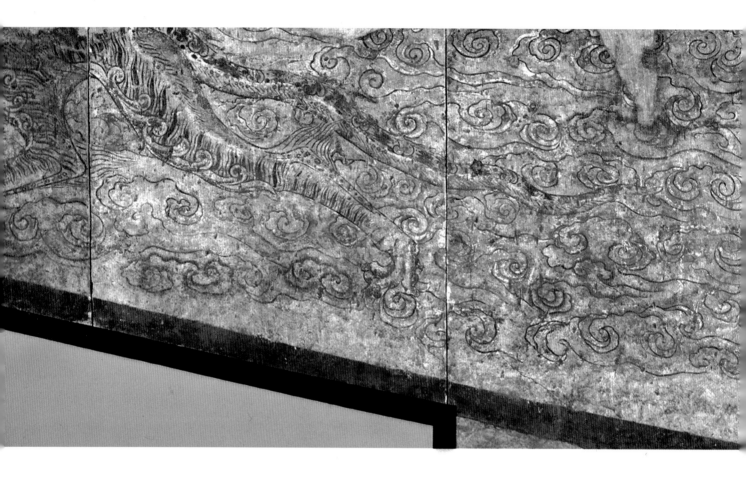

273. 白虎图（局部）

唐神龙二年（706年）

高196、长682厘米

1971年陕西省乾县乾陵懿德太子墓出土。现存于陕西历史博物馆。

墓向南。位于墓道西壁南段。为仪仗队之后的第2组，唐墓中的青龙、白虎虽还标示方位，但主要作用是引导、拱卫、护送墓主灵魂升仙。

（撰文：申秦雁　摄影：邱子渝）

White Tiger (Detail)

2nd Year of Shenlong Era, Tang (706 CE)

Height 196 cm; Length 682 cm

Unearthed from Prince Yide's Tomb in Qianling Mausoleum Precinct in Qianxian, Shaanxi, in 1971. Preserved in Shaanxi History Museum.

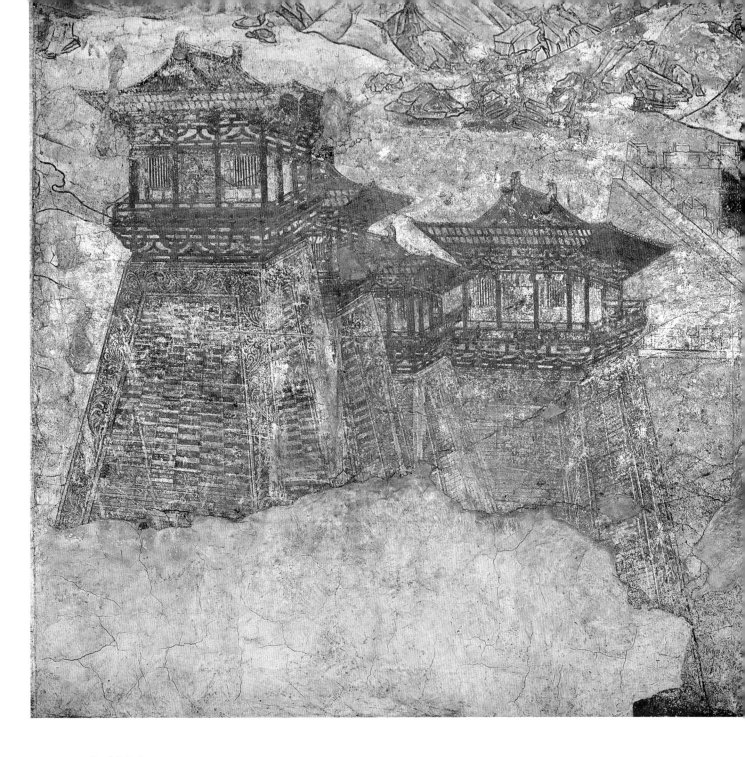

274.阙楼图

唐神龙二年（706年）

高305、宽298厘米

1971年陕西省乾县乾陵懿德太子墓出土。现存于陕西历史博物馆。

墓向南。位于墓道西壁中段、白虎之后。与东壁的阙楼图虽均为三出阙，但形状略有不同，局部装饰也有些微的差异，可知绘制时没有使用粉本。

（撰文：申秦雁　摄影：邱子渝）

Gate Towers

2nd Year of Shenlong Era, Tang (706 CE)

Height 305 cm; Width 298 cm

Unearthed from Prince Yide's Tomb in Qianling Mausoleum Precinct in Qianxian, Shaanxi, in 1971. Preserved in Shaanxi History Museum.

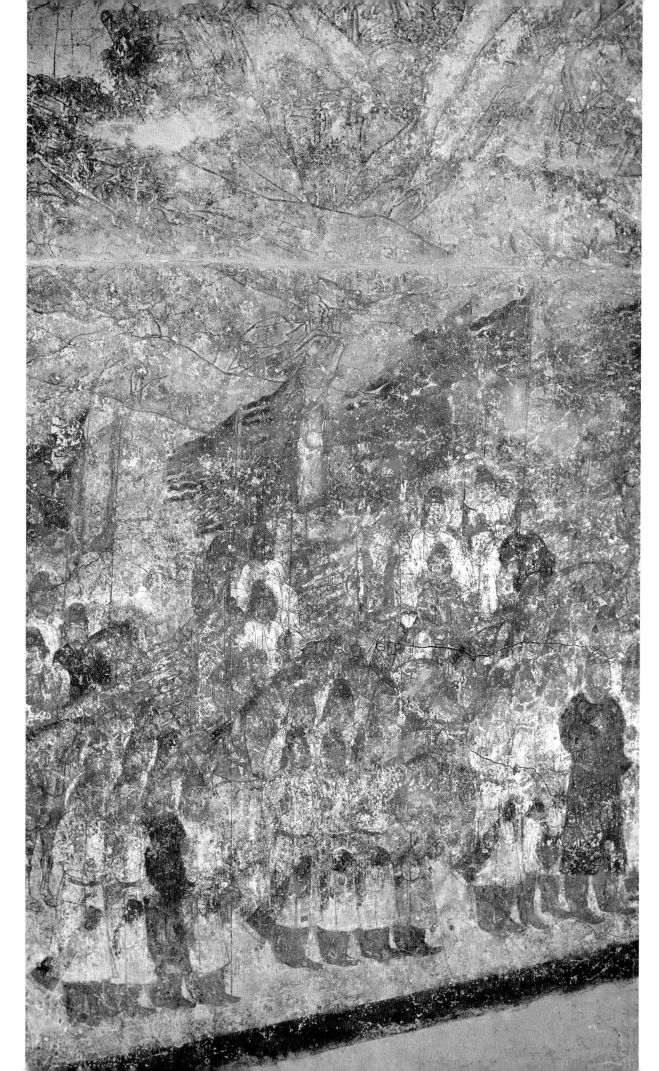

◀ 275.仪仗图（局部一）

唐神龙二年（706年）

高358、宽235厘米

1971年陕西省乾县乾陵懿德太子墓出土。现存于陕西历史博物馆。

墓向南。位于墓道西壁。紧接阙楼图之后，仪仗队由步行卫队、骑马卫队、车队三部分组成，总计92人，此图为骑马卫队、步行卫队的局部。

（撰文：申秦雁　摄影：邱子渝）

Guards of Honor (Detail 1)

2nd Year of Shenlong Era, Tang (706 CE)

Height 358 cm; Width 235 cm

Unearthed from Prince Yide's Tomb in Qianling Mausoleum Precinct in Qianxian, Shaanxi, in 1971. Preserved in Shaanxi History Museum.

▼ 276.仪仗图（局部二）

唐神龙二年（706年）

高305、宽203厘米

1971年陕西省乾县乾陵懿德太子墓出土。现存于陕西历史博物馆。

墓向南。位于墓道西壁。为仪仗队的中段，仪卫手举带旒旗，其中以雉尾装饰的少见，应是高贵身份的象征。

（撰文：申秦雁　摄影：邱子渝）

Guards of Honor (Detail 2)

2nd Year of Shenlong Era, Tang (706 CE)

Height 305 cm; Width 203 cm

Unearthed from Prince Yide's Tomb in Qianling Mausoleum Precinct in Qianxian, Shaanxi, in 1971. Preserved in Shaanxi History Museum.

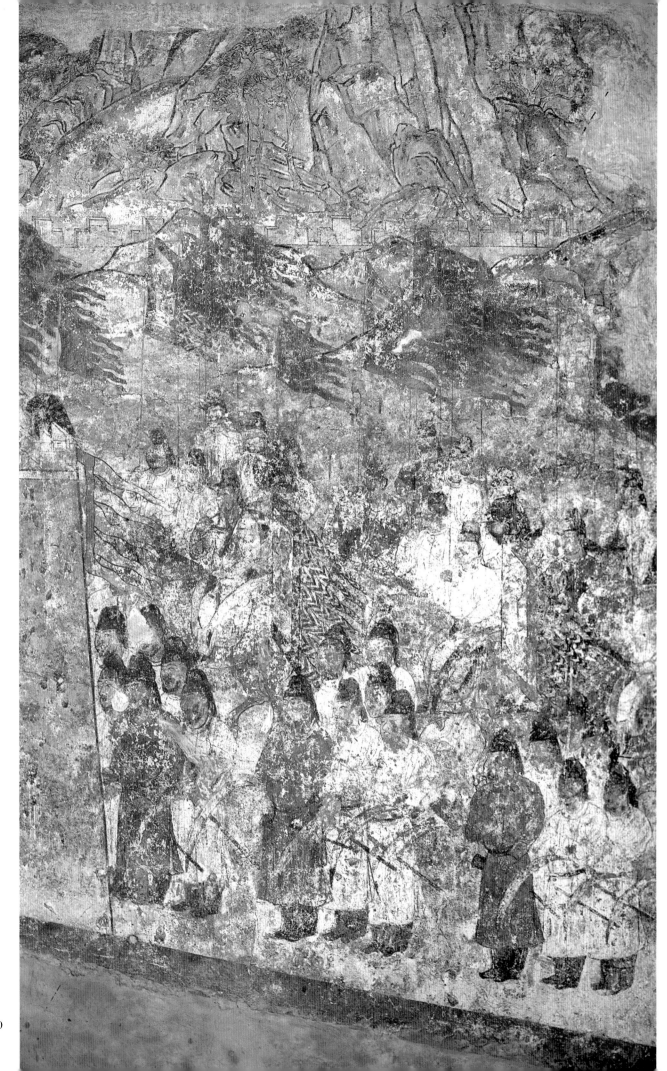

300

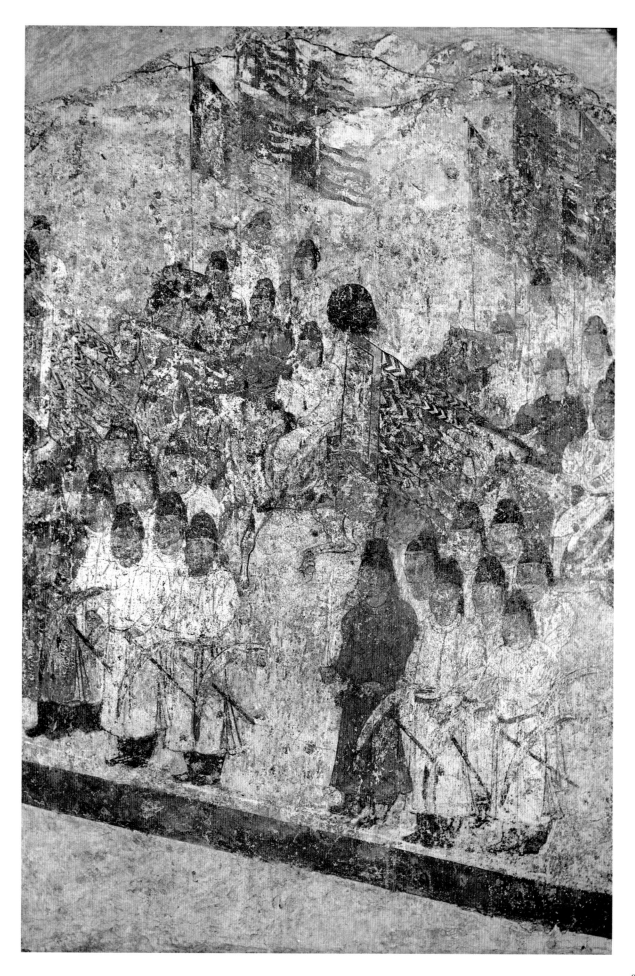

▲ 277.仪仗图（局部三）

唐神龙二年（706年）

高305、宽203厘米

墓向南。1971年陕西省乾县乾陵懿德太子墓出土。现存于陕西历史博物馆。

位于墓道西壁。为仪仗队的中段，仪卫手举带旒旗，其中以雉尾装饰的少见，应是高贵身份的象征。

<div align="right">（撰文：申秦雁　摄影：邱子渝）</div>

Guards of Honor (Detail 3)

2nd Year of Shenlong Era, Tang (706 CE)

Height 305 cm; Width 203 cm

Unearthed from Prince Yide's Tomb in Qianling Mausoleum Precinct in Qianxian, Shaanxi, in 1971. Preserved in Shaanxi History Museum.

▶ 278.仪仗图（局部四）

唐神龙二年（706年）

高358、宽235厘米

1971年陕西省乾县乾陵懿德太子墓出土。现存于陕西历史博物馆。

墓向南。位于墓道西壁、仪仗队的末段。为步行卫队局部和车队。辂车前的圆扇与长扇饰有羽毛和贴金。羽毛长扇即雉尾障扇，是天子仪仗用具。

<div align="right">（撰文：申秦雁　摄影：邱子渝）</div>

Guards of Honor (Detail 4)

2nd Year of Shenlong Era, Tang (706 CE)

Height 358 cm; Width 235 cm

Unearthed from Prince Yide's Tomb in Qianling Mausoleum Precinct in Qianxian, Shaanxi, in 1971. Preserved in Shaanxi History Museum.

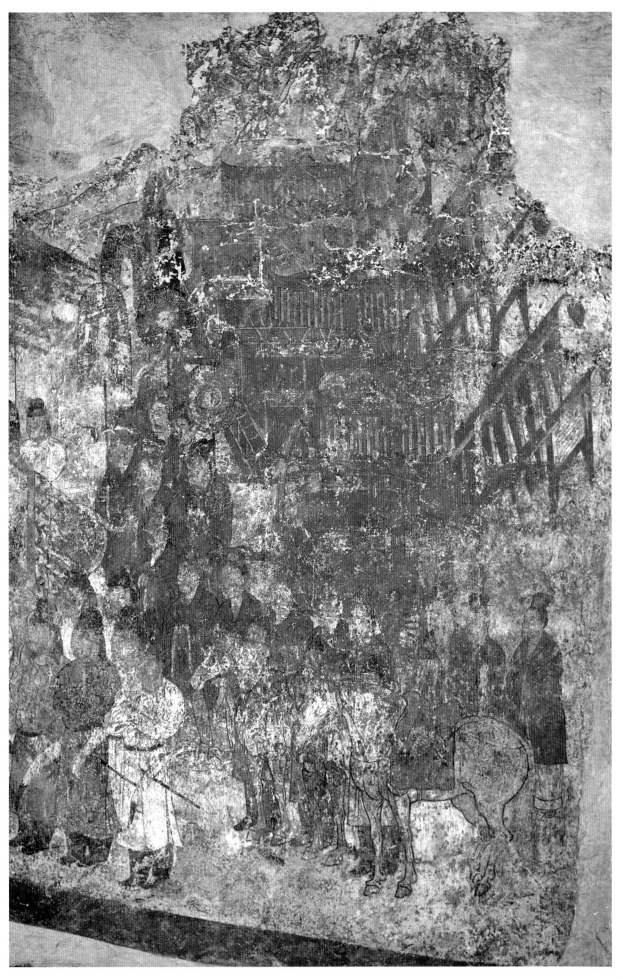

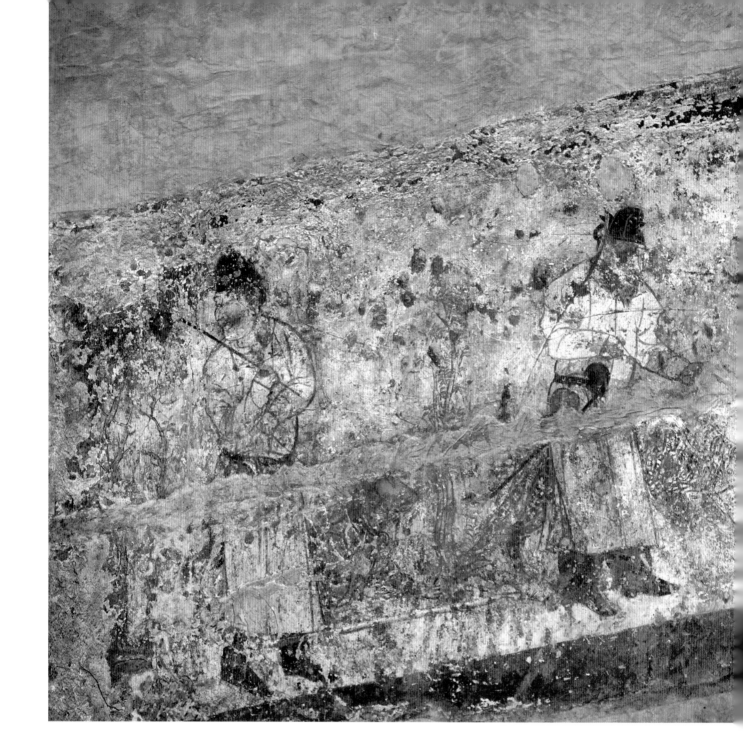

279.驯豹图

唐神龙二年（706年）

高201、宽363厘米

墓向南。1971年陕西省乾县乾陵懿德太子墓出土。现存于陕西历史博物馆。

位于第一过洞东壁。图中二人手持、一人插于腰间的圆首棍状器应名"梐"，为驯马器具，唐代也用于驯豹和打猎。

（撰文：申秦雁　摄影：邱子渝）

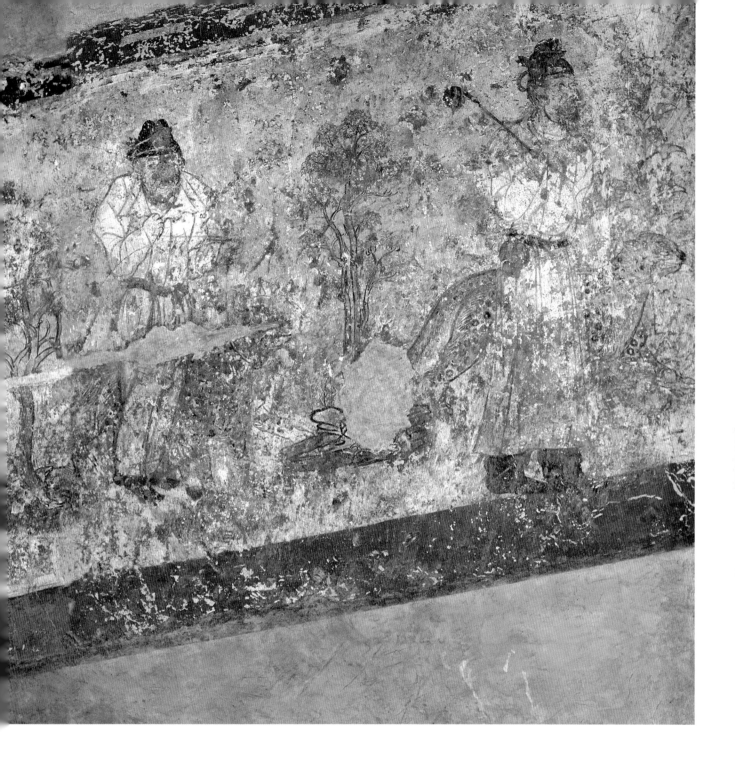

Training Leopards

2nd Year of Shenlong Era, Tang (706 CE)

Height 201 cm; Width 363 cm

Unearthed from Prince Yide's Tomb in Qianling Mausoleum Precinct in Qianxian, Shaanxi, in 1971. Preserved in Shaanxi History Museum.

280.架鹰驯鹞图

唐神龙二年（706年）

高158、宽144厘米

1971年陕西省乾县乾陵懿德太子墓出土。现存于陕西历史博物馆。

墓向南。位于第二过洞东壁南侧。图中两位侍从正饲养和训练动物，身份可能是大明宫东内苑五坊中的鹰坊小儿和鹞坊小儿。

（撰文：申秦雁　摄影：邱子渝）

Training Hawk and Falcon

2nd Year of Shenlong Era, Tang (706 CE)

Height 158 cm; Width 144 cm

Unearthed from Prince Yide's Tomb in Qianling Mausoleum Precinct in Qianxian, Shaanxi, in 1971. Preserved in Shaanxi History Museum.

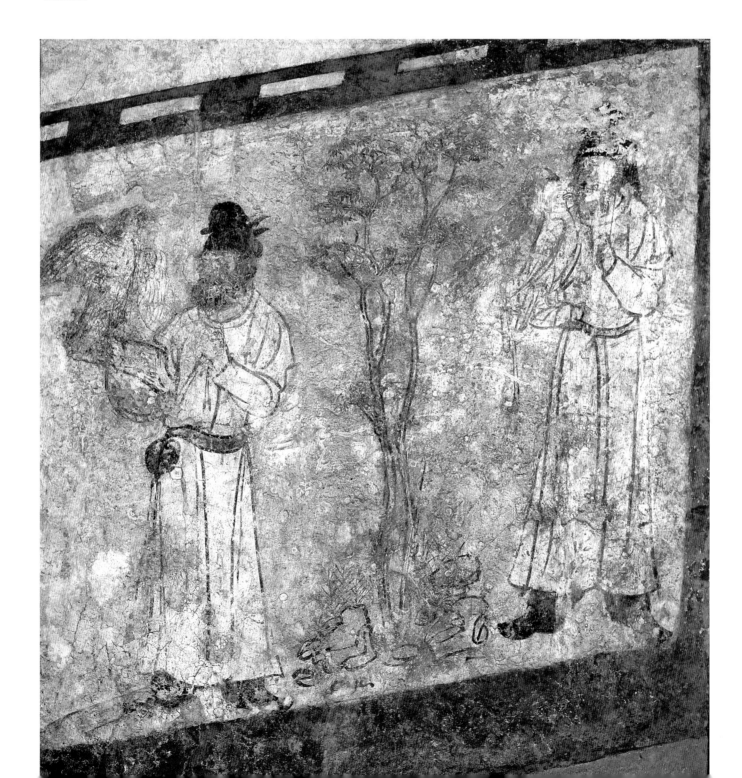

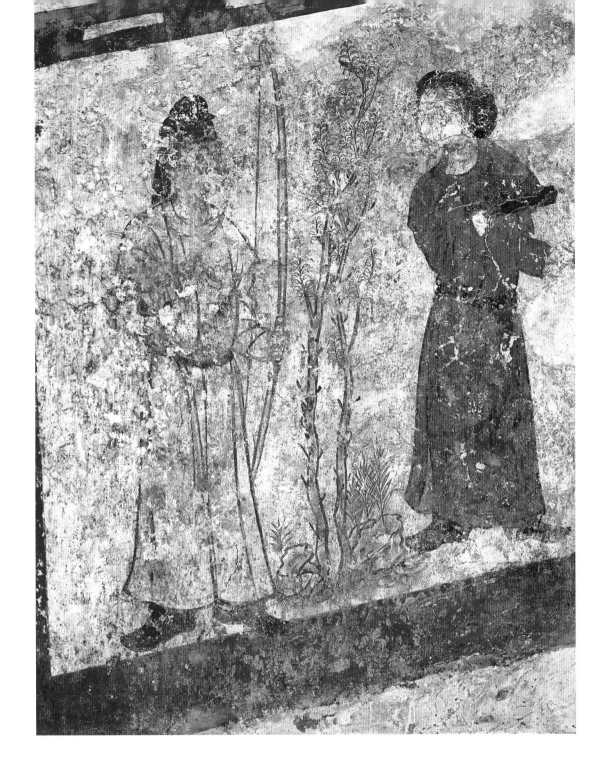

281. 持弓托盘图

唐神龙二年（706年）

高155、宽117厘米

1971年陕西省乾县乾陵懿德太子墓出土。现存于陕西历史博物馆。

墓向南。位于第二过洞东壁北侧。以小龛为界，与南侧的架鹰驯鹞图呼应。图中男侍，或手持弓弦，或托长方形盘子，亦应为五坊小儿。

（撰文：申秦雁　摄影：邱子渝）

Bow and Tray Holders

2nd Year of Shenlong Era, Tang (706 CE)

Height 155 cm; Width 117 cm

Unearthed from Prince Yide's Tomb in Qianling Mausoleum Precinct in Qianxian, Shaanxi, in 1971. Preserved in Shaanxi History Museum.

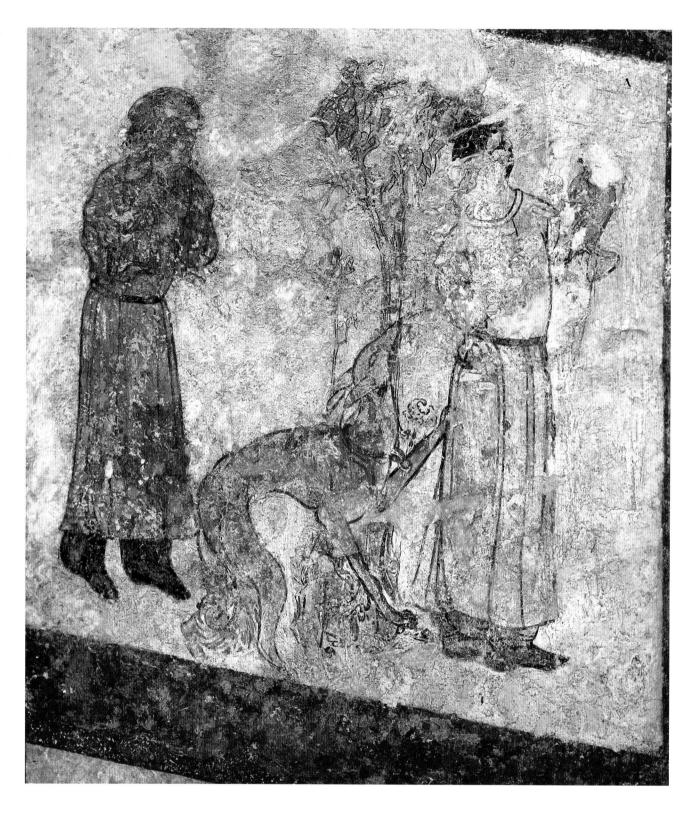

282.架鹞驯犬图

唐神龙二年（706年）

高169、宽133厘米

墓向南。1971年陕西省乾县乾陵懿德太子墓出土。现存于陕西历史博物馆。位于第二过洞西壁小龛北侧。图中两侍从，架鹞携犬。应为鹞坊小儿和狗坊小儿，绿色服装表明其官职为六品或七品。

（撰文：申秦雁　摄影：邱子渝）

Falcon and Hound Trainers

2nd Year of Shenlong Era, Tang (706 CE)

Height 169 cm; Width 133 cm

Unearthed from Prince Yide's Tomb in Qianling Mausoleum Precinct in Qianxian, Shaanxi, in 1971. Preserved in Shaanxi History Museum.

283. 内侍图

唐神龙二年（706年）

高140、宽167厘米

1971年陕西省乾县乾陵懿德太子墓出土。现存于陕西历史博物馆。墓向南。位于第三过洞西壁南侧。图中七人分前后四排站立，均手持笏板作逢迎状。其位置表示，由此向内，将进入内宫。

（撰文：申秦雁　摄影：邱子渝）

Palace Attendants

2nd Year of Shenlong Era, Tang (706 CE)

Height 140 cm; Width 167 cm

Unearthed from Prince Yide's Tomb in Qianling Mausoleum Precinct in Qianxian, Shaanxi, in 1971. Preserved in Shaanxi History Museum.

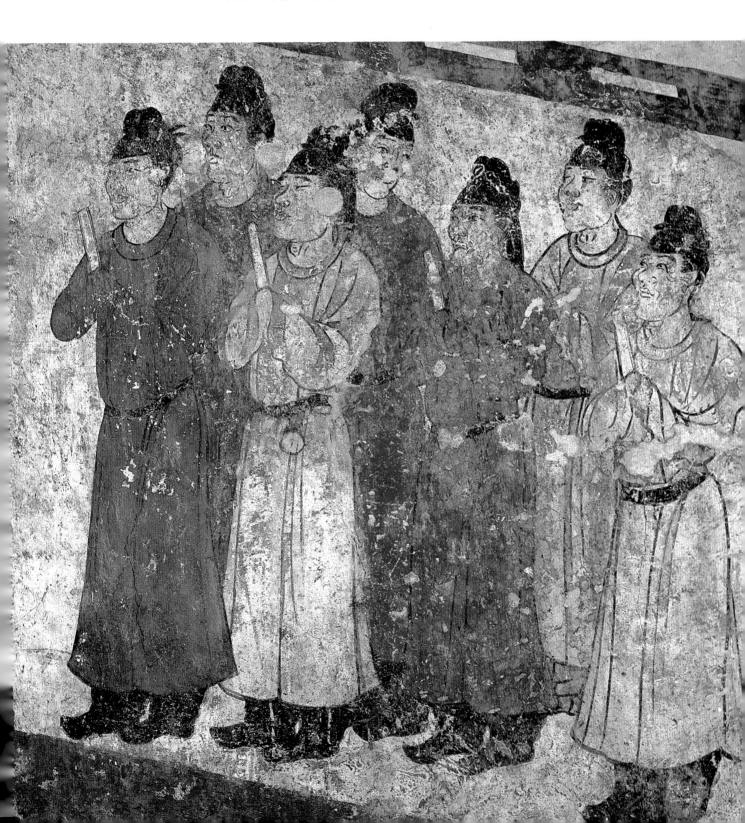

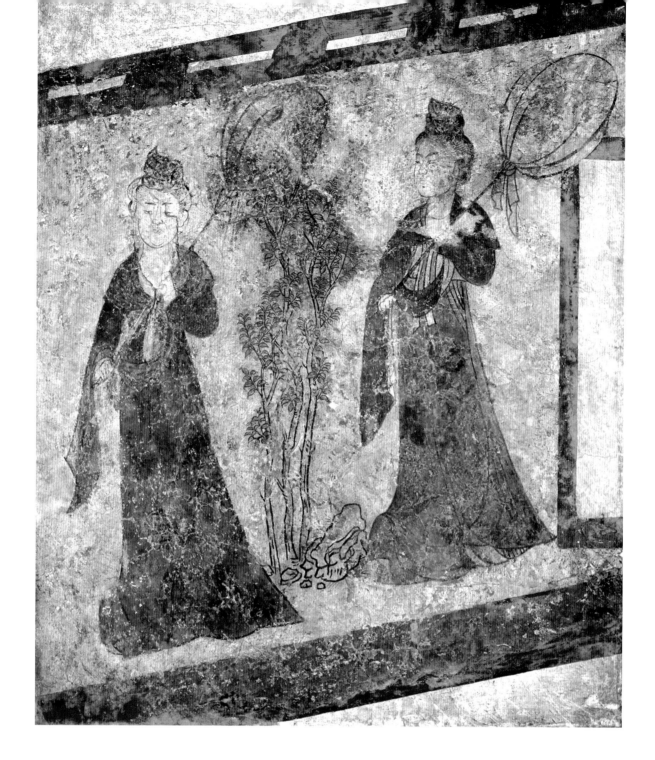

284.执扇宫女图

唐神龙二年（706年）

高169、宽139厘米

1971年陕西省乾县乾陵懿德太子墓出土。现存于陕西历史博物馆。

墓向南。位于第三过洞东壁北侧。与南侧内侍图对应。似乎由此已经进入内宫。宫女手中所持圆形长柄器具，一般认为是丝绸包裹着的团扇。

（撰文：申秦雁　摄影：邱子渝）

Palace Maids Holding Fans

2nd Year of Shenlong Era, Tang (706 CE)

Height 169 cm; Width 139 cm

Unearthed from Prince Yide's Tomb in Qianling Mausoleum Precinct in Qianxian, Shaanxi, in 1971. Preserved in Shaanxi History Museum.

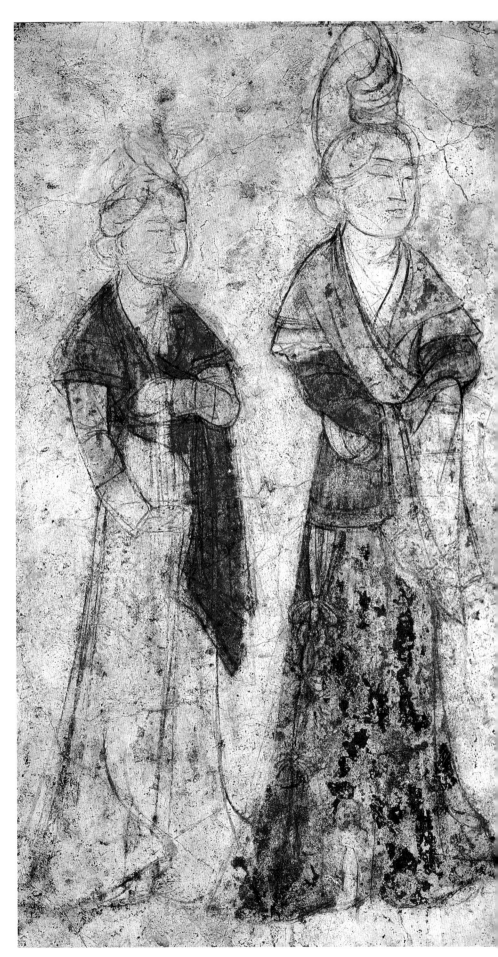

285.宫女图（一）

唐神龙二年（706年）

高175、宽116厘米

1971年乾县乾陵懿德太子墓出土。现存于陕西历史博物馆。

墓向南。位于前室南壁东侧。应该是立于寝宫门口、负责接迎和通报的女官。从画面残存的起稿线痕迹可以看出，起稿时使用的是木枝类较硬的工具。

（撰文：申秦雁　摄影：邱子渝）

Palace Maids (1)

2nd Year of Shenlong Era, Tang (706 CE)

Height 175 cm; Width 116 cm

Unearthed from Prince Yide's Tomb in Qianling Mausoleum Precinct in Qianxian, Shaanxi, in 1971. Preserved in Shaanxi History Museum.

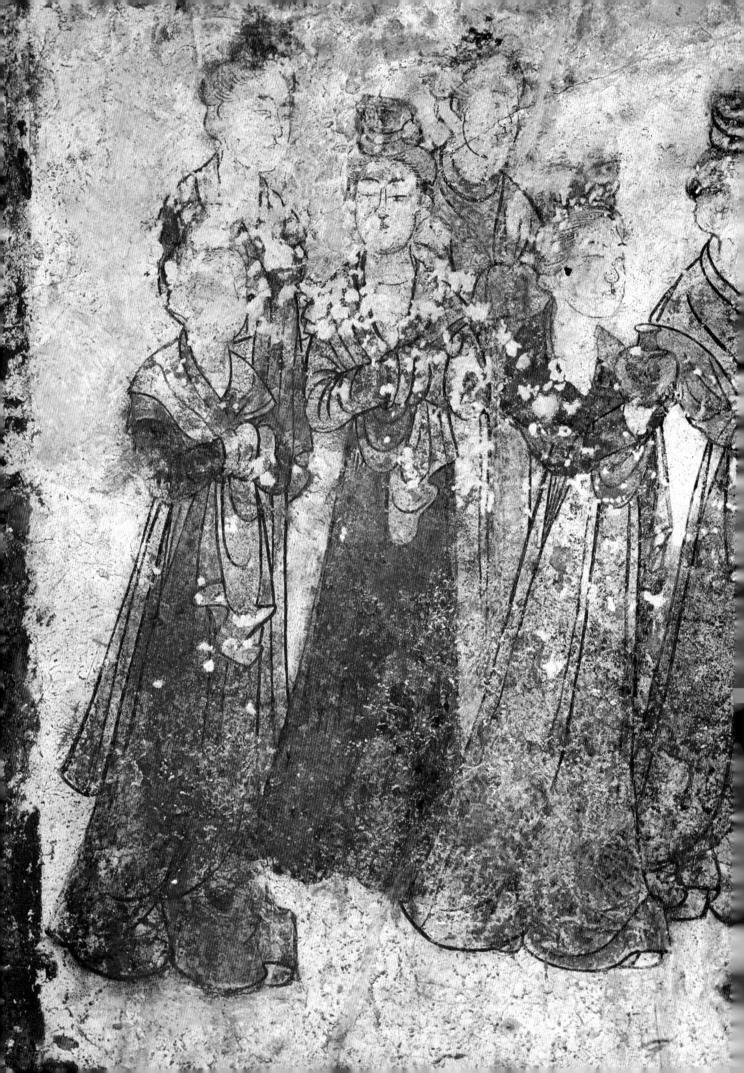

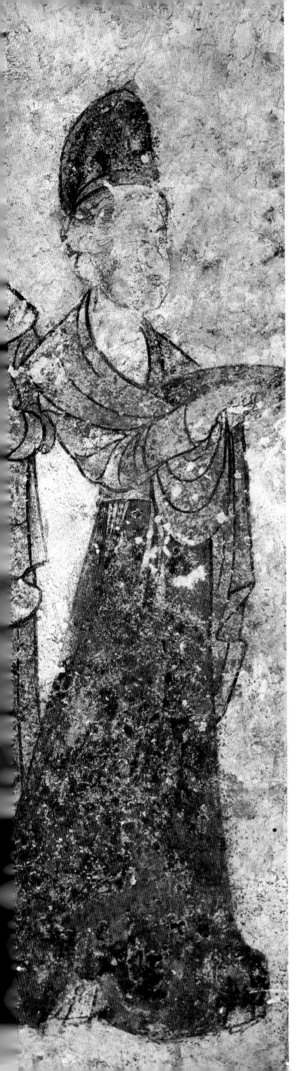

286.宫女图（二）

唐神龙二年（706年）

高177、宽182厘米

1971年陕西省乾县乾陵懿德太子墓出土。现存于陕西历史博物馆。

墓向南。位于前室西壁南部。是前后室50余名宫女中的7人，表现的是侍奉主人安寝的情景，应该就是文献记载的各司其职的各种"掌"官。

（撰文：申秦雁　摄影：邱子渝）

Palace Maids (2)

2nd Year of Shenlong Era, Tang (706 CE)

Height 177 cm; Width 182 cm

Unearthed from Prince Yide's Tomb in Qianling Mausoleum Precinct in Qianxian, Shaanxi, in 1971. Preserved in Shaanxi History Museum.

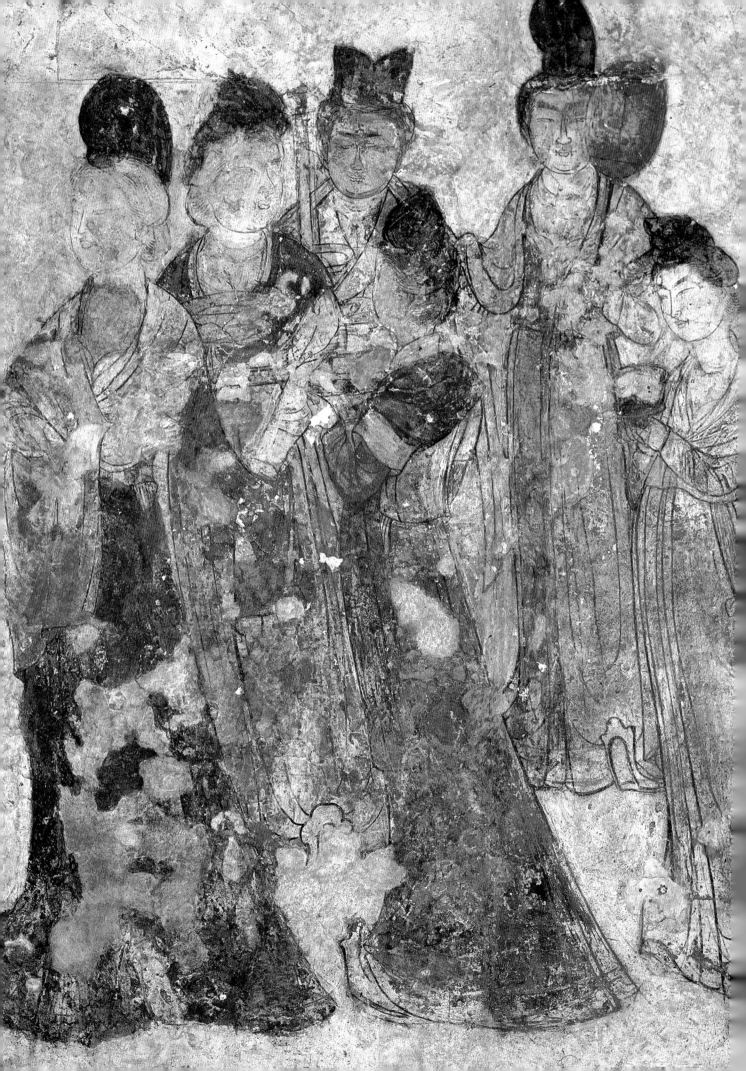

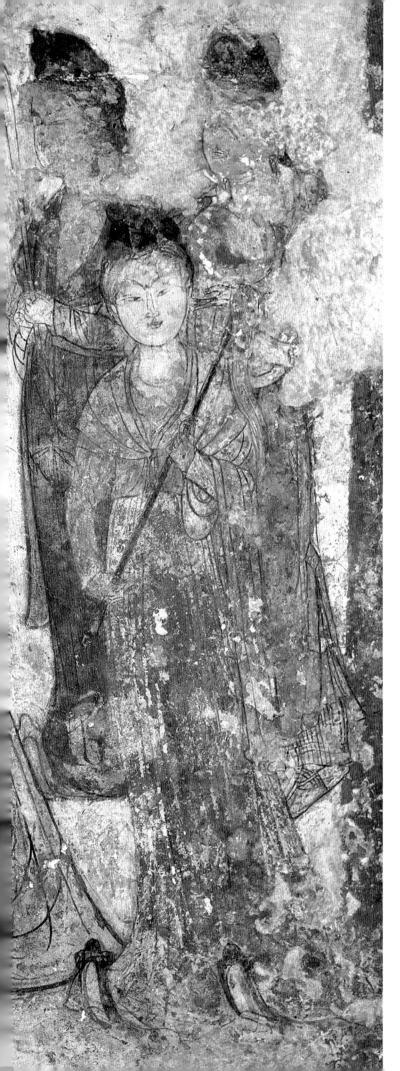

287.宫女图（一）

唐神龙二年（706年）

高177、宽198厘米

1960年陕西省乾县乾陵永泰公主墓出土。现存于陕西历史博物馆。

墓向南。位于前室东壁南部。为首者似为领班，其余分别执盘、盒、烛台、团扇、高脚杯、拂尘、如意等物随后而行，准备侍奉公主安寝。

（撰文：申秦雁　摄影：邱子渝）

Palace Maids (1)

2nd Year of Shenlong Era, Tang (706 CE)

Height 177 cm; Width 198 cm

Unearthed from Princess Yongtai's Tomb in Qianling Mausoleum Precinct in Qianxian, Shaanxi, in 1960. Preserved in Shaanxi History Museum.

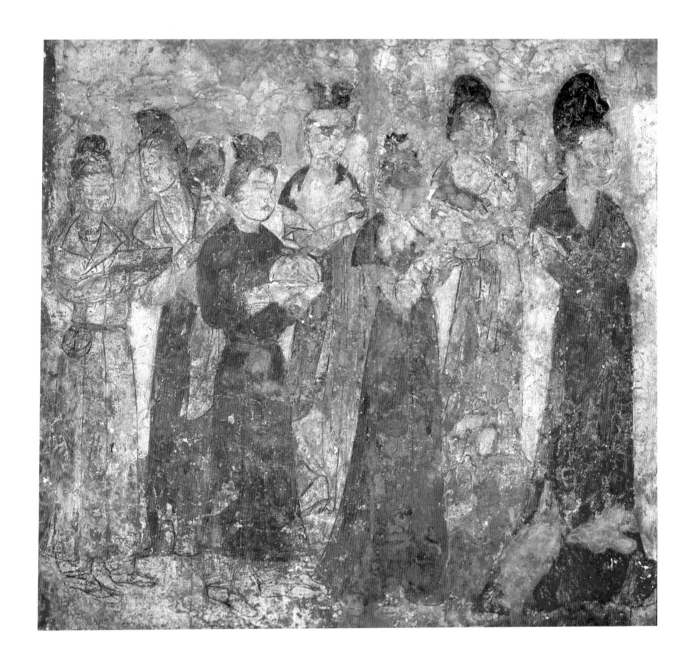

288.宫女图（二）

唐神龙二年（706年）

高177、宽198厘米

1960年陕西省乾县乾陵永泰公主墓出土。现存于陕西历史博物馆。

墓向南。位于前室东壁北部。为首者似为领班，其余六人手持烛台、盒子、包裹、团扇等物，跟随其后。以红色立柱为界，与南铺的九宫女相向而立。

（撰文：申秦雁　摄影：邱子渝）

Palace Maids (2)

2nd Year of Shenlong Era, Tang (706 CE)

Height 177 cm; Width 198 cm

Unearthed from Princess Yongtai's Tomb in Qianling Mausoleum Precinct in Qianxian, Shaanxi, in 1960. Preserved in Shaanxi History Museum.

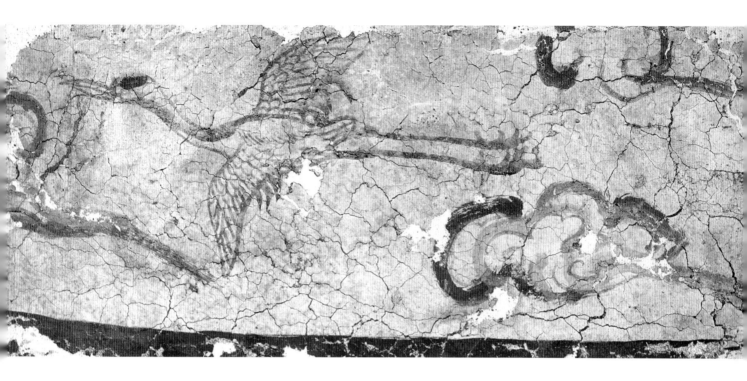

289. 云鹤图

唐景龙二年（708年）

高39、宽90厘米

1959年陕西省长安县韦曲韦泂墓出土。现存于陕西历史博物馆。

墓向1°。位于后室东壁上部。在后甬道顶部及后室四壁上部都绘有云鹤，可能是受薛稷画鹤之风影响所致，但都作为辅助题材出现。

（撰文：申秦雁　摄影：王建荣）

Cranes Flying in the Clouds

2nd Year of Jinglong Era, Tang (708 CE)

Height 39 cm; Width 90 cm

Unearthed from Wei Jiong's Tomb in Weiqu of Chang'an, Shaanxi, in 1959. Preserved in Shaanxi Provincial Institute of Archaeology.

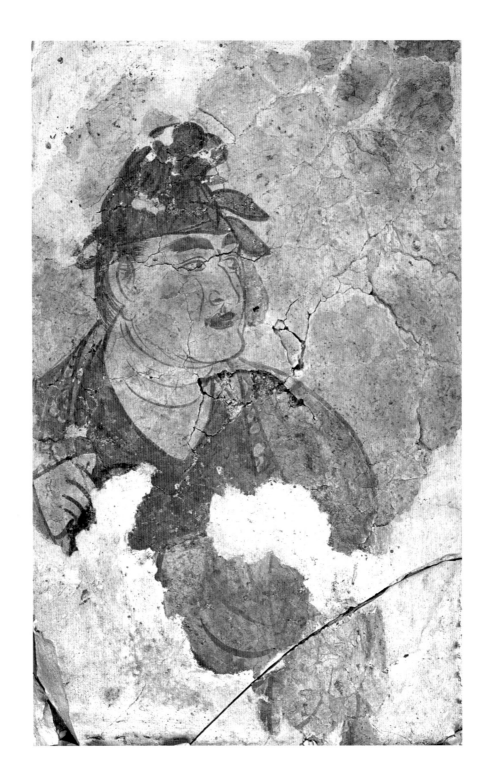

290. 男吏图

唐景龙二年（708年）

高66、宽40厘米

1959年陕西省长安县韦曲韦泂墓出土。现存于陕西历史博物馆。

墓向1°。位于后室北壁西侧。为北壁三人中的第二人。图中男子身体健硕，深目高鼻，两眼炯炯有神。线条流畅洒脱，但用色粗率。

（撰文：申秦雁　摄影：王建荣）

Petty Official

2nd Year of Jinglong Era, Tang (708 CE)

Height 66 cm; Width 40 cm

Unearthed from Wei Jiong's Tomb in Weiqu of Chang'an, Shaanxi, in 1959. Preserved in Shaanxi Provincial Institute of Archaeology.

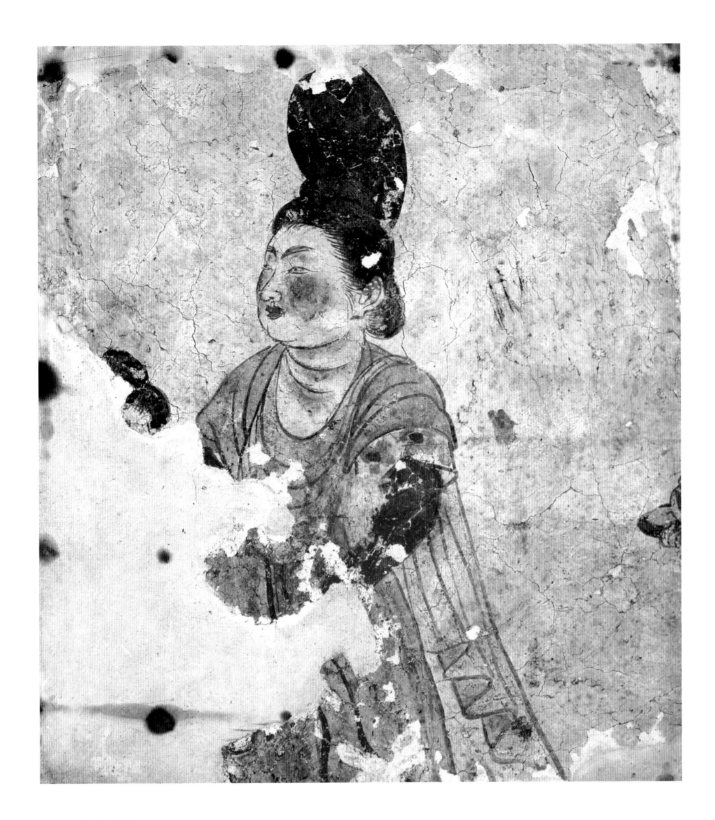

291.仕女图

唐景龙二年（708年）

高148、宽66厘米

1959年陕西省长安县韦曲韦泂墓出土。现存于陕西历史博物馆。墓向1°。位于后室西壁南侧。为西壁三人中的第三人。仕女头梳高髻，肩披宽长的帔帛，是贵族妇女"丰姿绰约"的典型形象。

（撰文：申秦雁　摄影：王建荣）

Beauty

2nd Year of Jinglong Era, Tang (708 CE)

Height 148 cm; Width 66 cm

Unearthed from Wei Jiong's Tomb in Weiqu of Chang'an, Shaanxi, in 1959. Preserved in Shaanxi Provincial Institute of Archaeology.

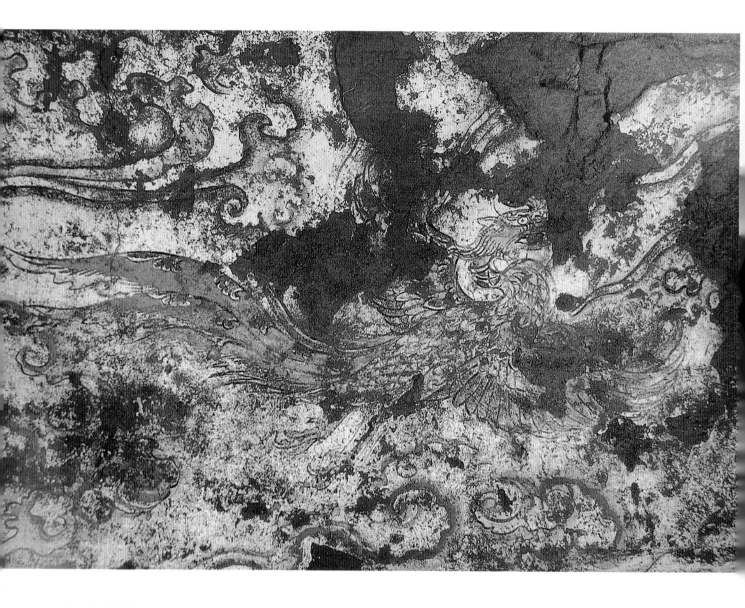

292. 飞凤图

唐景云元年（710年）

高90、宽145厘米

1995年陕西省富平县宫里乡南陵村唐节愍太子墓出土。原址保存。

墓向345°。位于前甬道券顶。本幅为凤凰图中东壁之凤。凤为雄性，故绘一硕大之龙头：鹰眼圆睁，张嘴长啸，雄猛威武。蛇颈弯曲，身躯修长，双翅尽展，长尾飘若旌幡。颈下、身躯鱼鳞状鸟羽光滑齐整，并敷以嫩黄之色，翅羽绿黄相间，长尾橘黄、黄、绿三色变幻，灿似华缎，全身若有金光闪耀，较之飞凰，更加辉煌耀目，兼有鸟之华丽、龙之气势，不同凡响。凤凰为唐墓壁画中常见之题材，但分出雌雄，并绘制得如此精细、传神，实为罕见。

（撰文：王小蒙、刘呆运　摄影：李光宗）

Flying Male Phoenix

1st Year of Jingyun Era, Tang (710 CE)

Height 90 cm; Width 145 cm

Unearthed from Prince Jiemin's Tomb at Nanlingcun of Gongli in Fuping, Shaanxi, in 1995. Preserved on the original site.

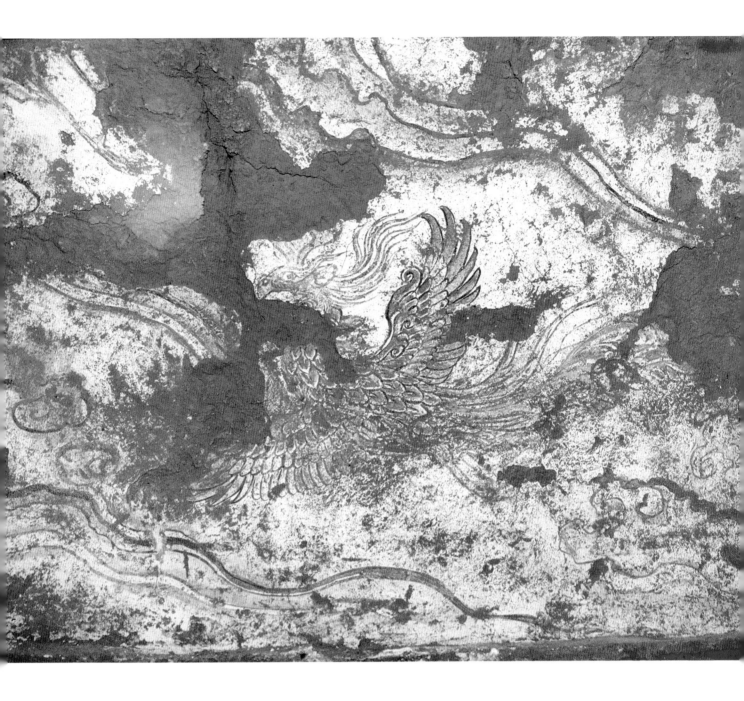

293. 飞凰图

唐景云元年（710年）

高80、宽120厘米

1995年陕西省富平县宫里乡南陵村唐节愍太子墓出土。原址保存。

墓向345°。位于前甬道券顶壁第一对仙鹤之后。绘一凤一凰东西对应，凤为雄，凰为雌，本幅为西壁之凰。凰颈、一翅和尾残。鹰嘴鸟头，头顶黄色花冠，小耳蛇颈，长髯后飘，展翅伸足飞向甬道口。身披齐整光滑的绿羽，双翅黄绿相间，婆娑长尾呈红、绿、黄三色，鲜艳华丽。凰的周围，彩云翻滚，雾气流动，一派祥和之天象。

<div align="right">（撰文：王小蒙、刘呆运　摄影：李光宗）</div>

Flying Female Phoenix

1st Year of Jingyun Era, Tang (710 CE)

Height 80 cm; Width 120 cm

Unearthed from Prince Jiemin's Tomb at Nanlingcun of Gongli in Fuping, Shaanxi, in 1995. Preserved on the original site.

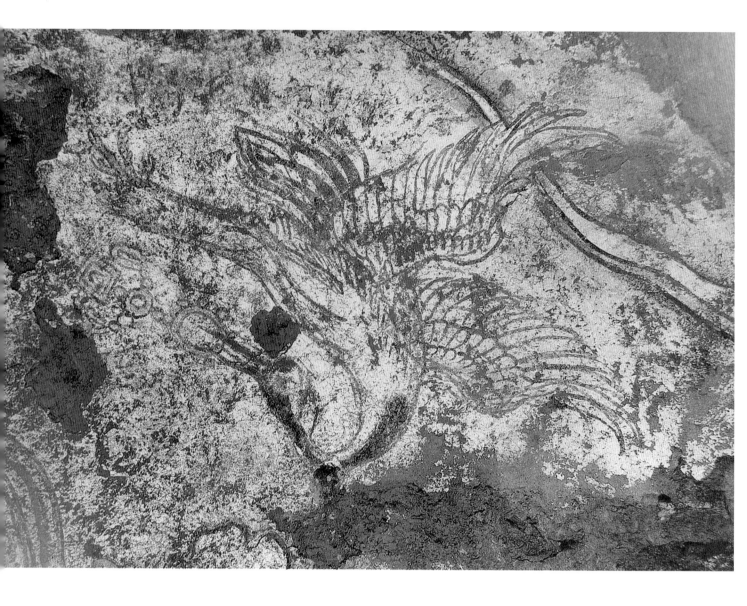

294. 翔鹤图

唐景云元年（710年）

高80、宽130厘米

1995年陕西省富平县宫里乡南陵村唐节愍太子墓出土。现存于陕西省考古研究院。

墓向345°。位于前甬道券顶壁。绘有成双的飞禽，东西两两对应，现存仙鹤、凤凰、孔雀。仙鹤共两对，本幅为保存最好的第二对东壁的一只。在五彩流云中，仙鹤展翅翱翔空中，蛇颈回转，衔一组绶玉佩，丹顶红嘴，颈下一溜光滑黑羽，墨尾下垂，双腿修长，身姿矫健优美。玉佩组绶是表示品阶地位之礼器，在此喻鹤之高洁、灵秀。

（撰文：王小蒙、刘呆运　摄影：李光宗）

Flying Cranes

1st Year of Jingyun Era, Tang (710 CE)

Height 80 cm; Width 130 cm

Unearthed from Prince Jiemin's Tomb at Nanlingcun of Gongli in Fuping, Shaanxi, in 1995. Preserved in Shaanxi Provincial Institute of Archaeology.

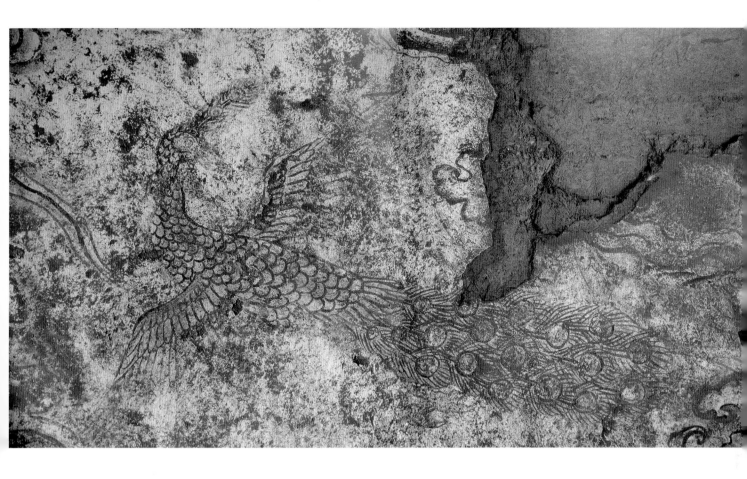

295.孔雀图

唐景云元年（710年）

高90、宽120厘米

1995年陕西省富平县宫里乡南陵村唐节愍太子墓出土。原址保存。

墓向345°。位于前甬道券顶。现存的最后一对禽鸟为孔雀。本幅为保存较好的东部的一只。画中孔雀展翅飞向甬道口，又似有眷顾，回首眺望，神态十分灵动。鸟颈、身躯羽毛形似鱼鳞，翅羽疏长挺括，长尾缤纷。全身施以浓绿色，唯头顶上花翎和长尾的圆睛以黄色点染，看似金光闪烁，十分华丽。孔雀题材在唐墓壁画中极罕见，此幅绘制技艺高超，且保存完整，为文物和艺术极品。

（撰文：刘呆运、王小蒙　摄影：李光宗）

Peacocks

1st Year of Jingyun Era, Tang (710 CE)

Height 90 cm; Width 120 cm

Unearthed from Prince Jiemin's Tomb at Nanlingcun of Gongli in Fuping, Shaanxi, in 1995. Preserved on the original site.

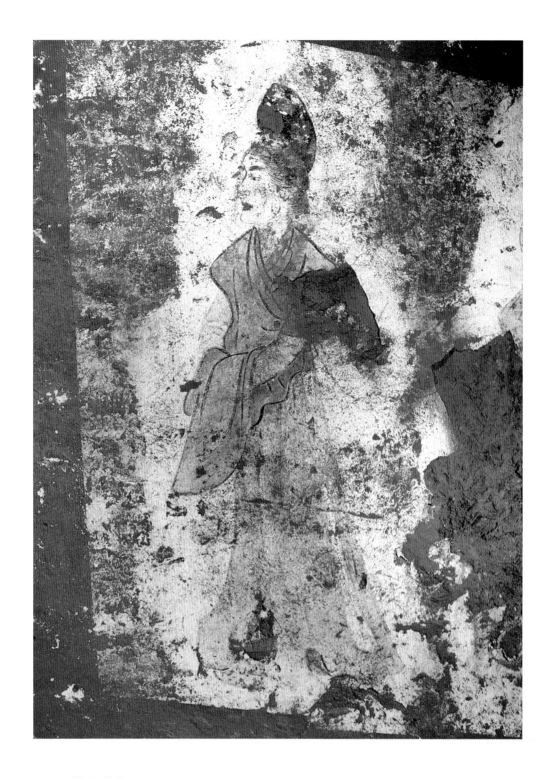

296.仕女图

唐景云元年（710年）

高125、宽55厘米

1995年陕西省富平县宫里乡南陵村唐节愍太子墓出土。现存于陕西省考古研究院。

墓向345°。位于栏额下第二间首位。前甬道西壁第六人，裙装。头梳高髻，簪金花，网珠珞，花上金箔有被盗挖的痕迹。肩搭绿帔帛，上衣浅红窄袖衫，下着红裙，裙长掩履，裙侧垂绥带。人物高鼻长脸，黛眉阔扫，眼含锐气。

（撰文：王小蒙、刘呆运　摄影：李光宗）

Beauty

1st Year of Jingyun Era, Tang (710 CE)
Height 125 cm; Width 55 cm
Unearthed from Prince Jiemin's Tomb at Nanlingcun of Gongli in Fuping, Shaanxi, in 1995. Preserved in Shaanxi Provincial Institute of Archaeology.

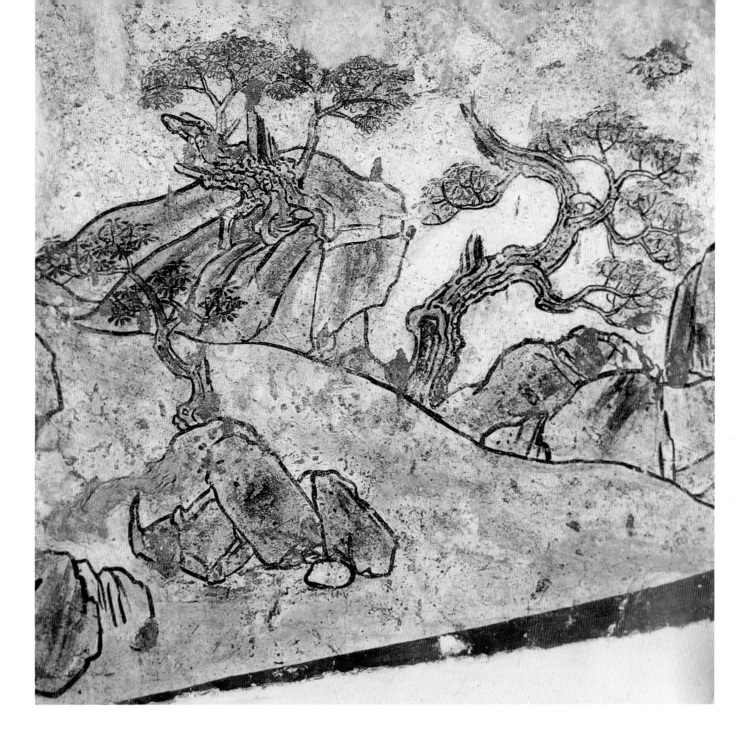

297.山石风景图（一）

唐景云元年（710年）

高100、宽150厘米

1995年陕西省富平县宫里乡南陵村唐节愍太子墓出土。现存于陕西省考古研究院。

墓向345°。位于墓道东壁北部，紧靠东壁持戟仪卫图。画中以古树、山石、小草为内容，或突现、或掩映、或疏或密组合成一幅苍古幽深的风景画。不唯布局得当，其中用笔有湿有枯，有流畅，有曲劲，表现出山石、树草的不同特质，颇见匠师功底。

（撰文：刘呆运、王小蒙　摄影：李光宗）

Landscape (1)

1st Year of Jingyun Era, Tang (710 CE)

Height 100 cm; Width 150 cm

Unearthed from Prince Jiemin's Tomb at Nanlingcun of Gongli in Fuping, Shaanxi, in 1995. Preserved in Shaanxi Provincial Institute of Archaeology.

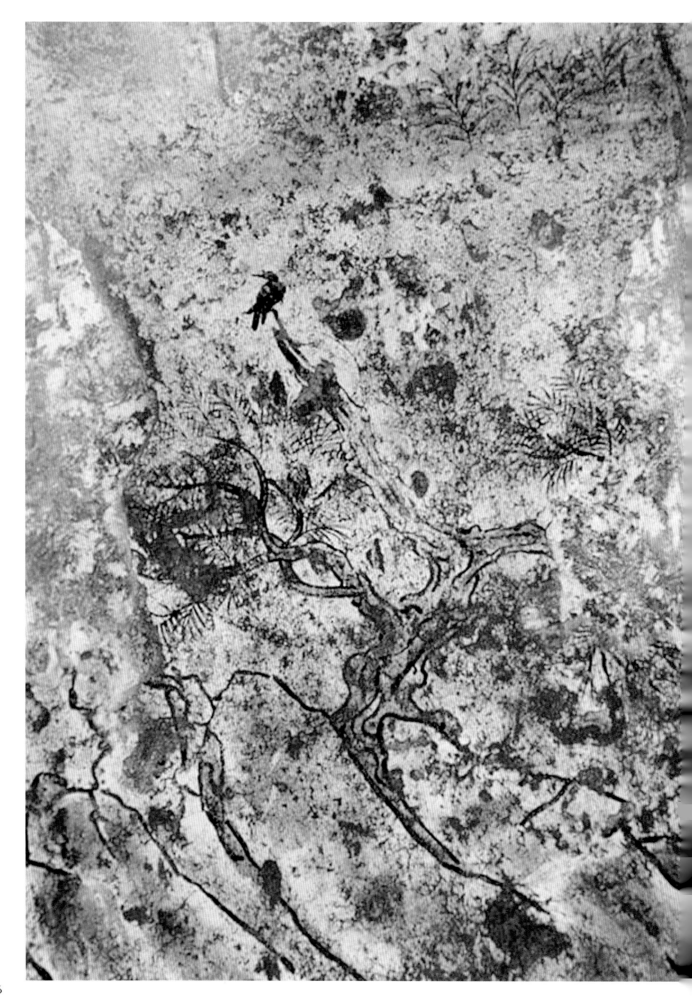

298.山石风景图（二）

唐景云元年（710年）

高70、宽110厘米

1995年陕西省富平县宫里乡南陵村唐节愍太子墓出土。现存于陕西省考古研究院。

墓向345°。位于墓道西壁北部。突峭的山石上，短松盘曲，一只寒鸦卧于枝头，怆然远眺。松树和山石皆以墨线勾描，淡墨晕染，青绿敷色，唯乌鸦以没骨法绘成，饱蘸浓墨的寥寥数笔，将乌鸦的落寞神态勾勒得惟妙惟肖。

（撰文：王小蒙、刘呆运　摄影：李光宗）

Landscape (2)

1st Year of Jingyun Era, Tang (710 CE)

Height 70 cm; Width 110 cm

Unearthed from Prince Jiemin's Tomb at Nanlingcun of Gongli in Fuping, Shaanxi, in 1995. Preserved in Shaanxi Provincial Institute of Archaeology.

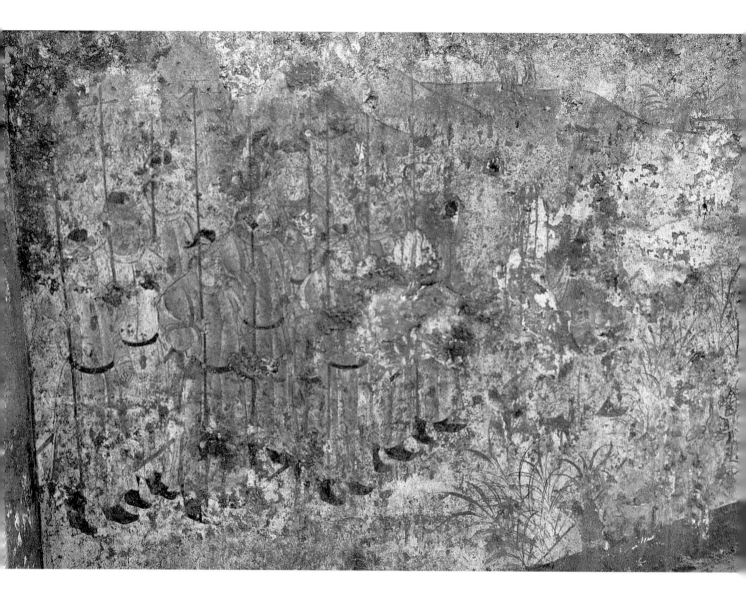

299.持戟仪卫图

唐景云元年（710年）

高170、宽230厘米

1995年陕西省富平县宫里乡南陵村唐节愍太子墓出土。现存于陕西省考古研究院。

墓向345°。位于墓道东壁北端左下角。画面除领队上半身稍有残缺外，余处保存较好。领队头戴黑色平巾帻，绯褶白裤，外套白练裲裆，长鞲黑靴，腰佩横刀，其后跟随持戟者三排九人。皆头戴圆顶黑巾子裹黄色抹额，圆领长袍，革带黑靴。右手持戟，左手按腰佩之横刀，侧身守立。其袍服之色为前排绿、中排青、后排绯。从浓眉细眼、圆鼻厚唇的相貌特征看，多为中原人士。唐律规定，太子列戟为十八杆，现墓道两壁武士持戟亦为十八杆，与此制相合。

（撰文：刘呆运、王小蒙　摄影：李光宗）

Guards of Honor Holding Halberds

1st Year of Jingyun Era, Tang (710 CE)

Height 170 cm; Width 230 cm

Unearthed from Prince Jiemin's Tomb at Nanlingcun of Gongli in Fuping, Shaanxi, in 1995. Preserved in Shaanxi Provincial Institute of Archaeology.

300. 执笏人物图

唐景云元年（710年）

高100、宽07厘米

1995年陕西省富平县宫里乡南陵村唐节愍太子墓出土。现存于陕西省考古研究院。

墓向345°。位于第一天井东壁。东壁小龛南北两边原各绘一人，此幅为保存较好的龛北人物。画中一位着青灰袍、革带黑靴者正弓腰摆臂、急步奔向墓道口方向。他右手紧握白笏板，面容和身躯呈半侧状，腿脚和一臂则绘成正侧形象，其夸张的形象是要破墙而出，表现出一位唯恐谒拜迟到者的情急之态。此幅人物是节愍太子墓中最富动感的一位。

（撰文：王小蒙、刘呆运　摄影：李光宗）

Official Holding Hu-tablet and Hurrying for Audience

1st Year of Jingyun Era, Tang (710 CE)

Height 100 cm; Width 70 cm

Unearthed from Prince Jiemin's Tomb at Nanlingcun of Gongli in Fuping, Shaanxi, in 1995. Preserved in Shaanxi Provincial Institute of Archaeology.

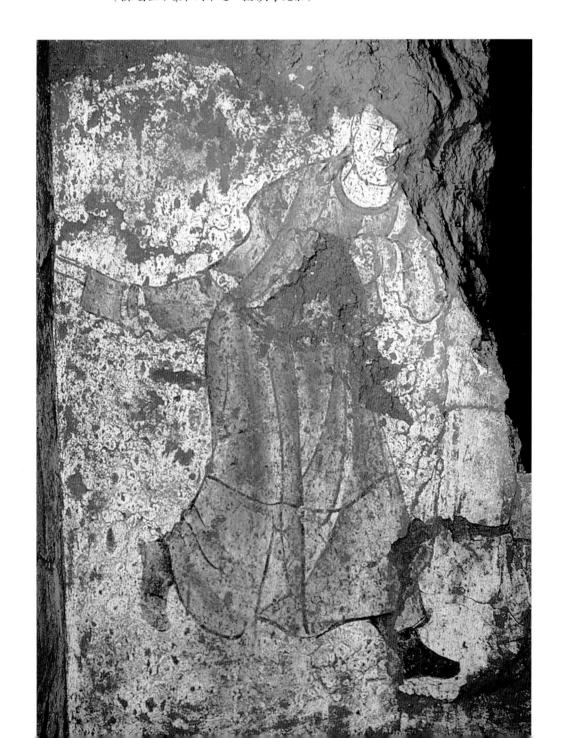

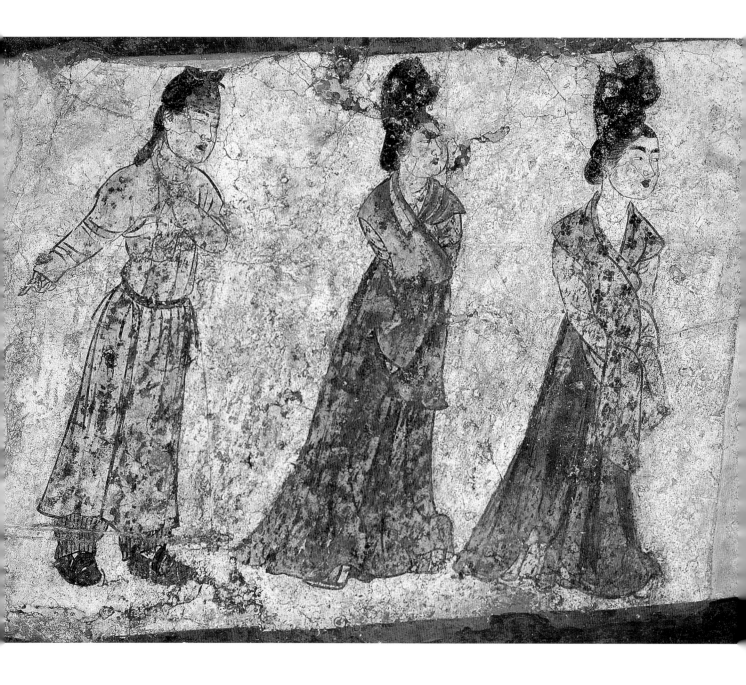

301.华装仕女图

唐景云元年（710年）

高120、宽100厘米

1995年陕西省富平县宫里乡南陵村唐节愍太子墓出土。现存于陕西省考古研究院。

墓向345°。位于第二过洞东壁。共三人，前两位人物，皆华饰盛装，半侧身朝向墓道口。她们梳高髻，髻上饰绕珍珠串，并簪五六朵团菊形、如意形金花。上着窄袖衫，肩披花帔帛，长裙曳地，微露云头高履。二人的身份地位高低不同，但应均属东宫府内官。

<div align="right">（撰文：王小蒙、刘呆运　摄影：李光宗）</div>

Dressed-up Beauties

1st Year of Jingyun Era, Tang (710 CE)

Height 120 cm; Width 100 cm

Unearthed from Prince Jiemin's Tomb at Nanlingcun of Gongli in Fuping, Shaanxi, in 1995. Preserved in Shaanxi Provincial Institute of Archaeology.

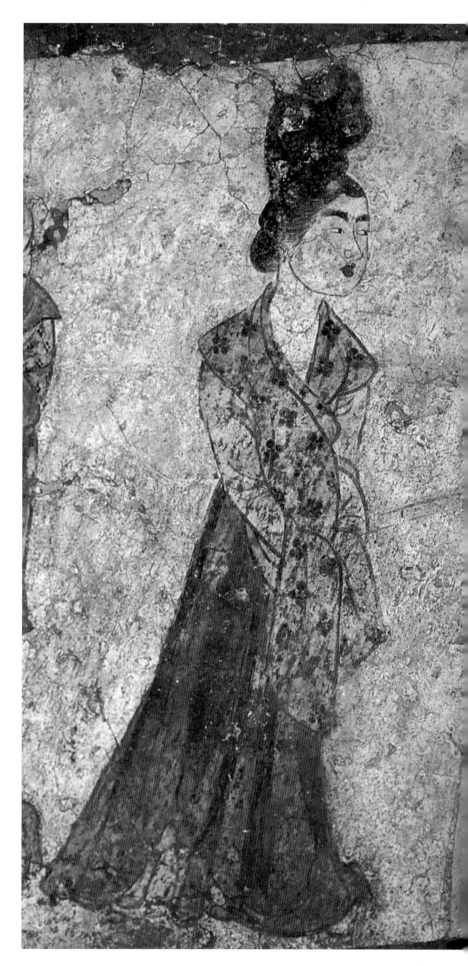

302. 华装仕女图（局部一）

唐景云元年（710年）

1995年陕西省富平县宫里乡南陵村唐节愍太子墓出土。现存陕西省考古研究院。

墓向345°。本幅为第二过洞东壁第一人。其眉目秀丽，姿态端庄，红袖黄衫，色彩华丽。应属东宫府内宫。

（撰文：王小蒙、刘呆运　摄影：李光宗）

Dressed-up Beauties (Detail 1)

1st Year of Jingyun Era, Tang (710 CE)
Unearthed from Prince Jiemin's Tomb at Nanlingcun of Gongli in Fuping, Shaanxi, in 1995. Preserved in Shaanxi Provincial Institute of Archaeology.

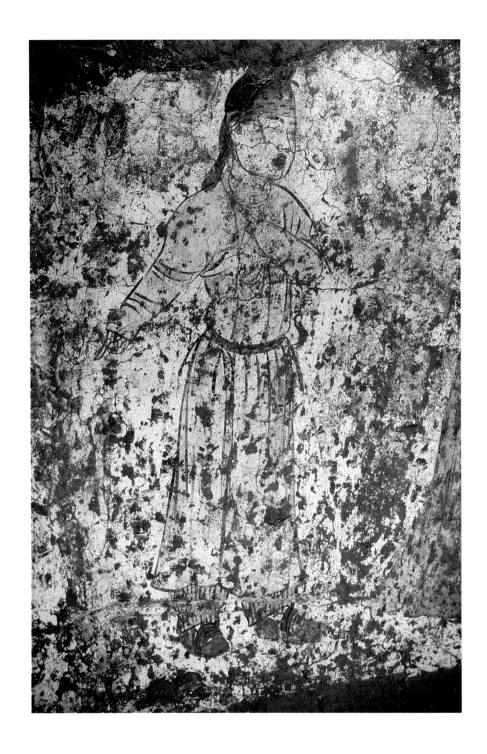

303. 华装仕女图（局部二）

唐景云元年（710年）

高120、宽50厘米

1995年陕西省富平县宫里乡南陵村唐节愍太子墓出土。现存于陕西省考古研究院。

墓向345°。本幅为第二过洞东壁第三人。半侧身而立。为男装打扮，头戴梅花点乌纱幞头，团领黄袍，黑条纹绿底束口裤，绛红线鞋。腰束黑色革带。人物面容丰满，眉眼秀丽，朴实而稚气。唐宫中将戴幞头、着袍服的侍女称为"裹头内人"，此或其一。

（撰文：王小蒙、刘呆运　摄影：李光宗）

Dressed-up Beauties (Detail 2)

1st Year of Jingyun Era, Tang (710 CE)
Height 120 cm; Width 50 cm
Unearthed from Prince Jiemin's Tomb at Nanlingcun of Gongli in Fuping, Shaanxi, in 1995. Preserved in Shaanxi Provincial Institute of Archaeology.

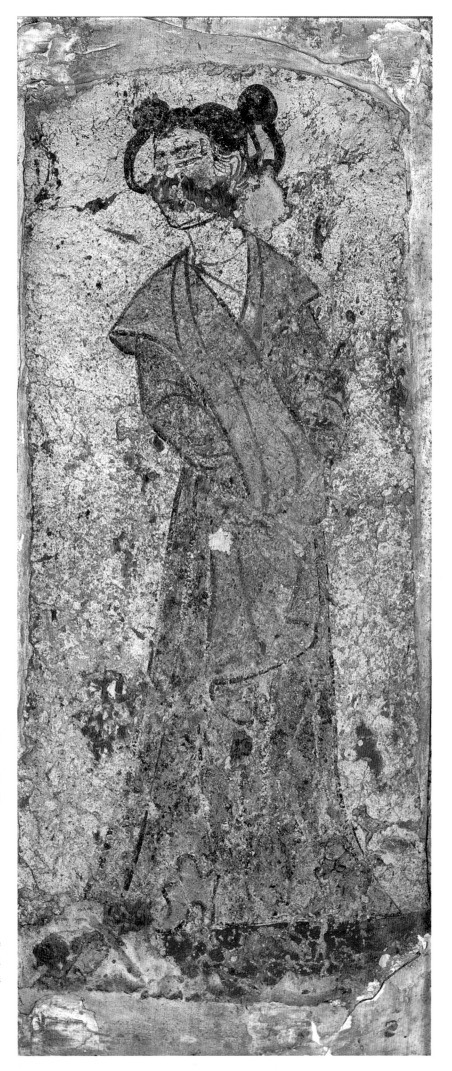

304. 双环髻侍女图

唐景云元年（710年）

高120、宽51厘米

1953年陕西省咸阳市底张湾万泉县主薛氏墓出土。现存于陕西历史博物馆。

位于甬道东壁，图中侍女从装束来看，为一年轻侍者，似乎听见呼唤，正欲转身顾望，神态中透露出一丝稚气。

　　　（撰文：申秦雁　摄影：王建荣）

Maid with Double Ring-shaped Chignons

1st Year of Jingyun Era, Tang (710 CE)

Height 120 cm; Width 51 cm

Unearthed from the Tomb of Ms. Xue, the Wanquan District Princess, at Dizhangwan in Xianyang, Shaanxi, in 1953. Preserved in Shaanxi History Museum.

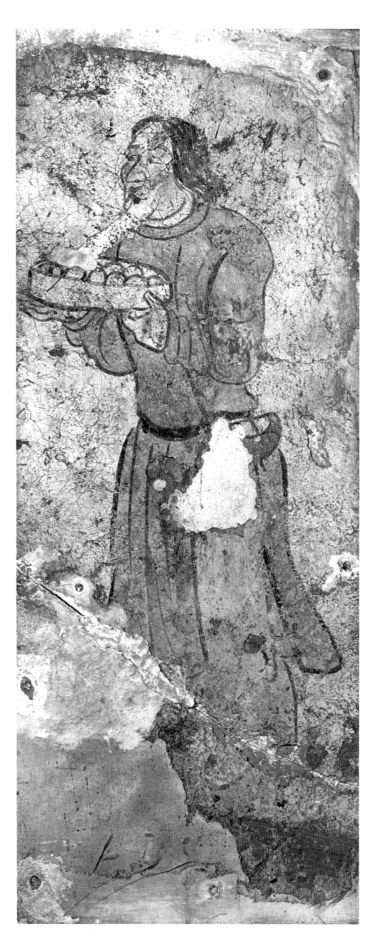

305.端馒头男侍图

唐景云元年（710年）

高109、宽41厘米

1953年陕西省咸阳市底张湾万泉县主薛氏墓出土。现存于陕西历史博物馆。

位于甬道西壁。图中男侍双手端一平底圆形大盘，里面盛放着馒头，似乎正准备送与主人食用。

（撰文：申秦雁　摄影：王建荣）

Servant Holding a Tray of Steamed Buns

1st Year of Jingyun Era, Tang (710 CE)

Height 109 cm; Width 41 cm

Unearthed from the Tomb of Ms. Xue, the Wanquan District Princess, at Dizhangwan in Xianyang, Shaanxi, in 1953. Preserved in Shaanxi History Museum.

306.抱包裹侍女图

唐景云元年（710年）

高120、宽59厘米

1953年陕西省咸阳市底张湾万泉县主薛氏墓出土。现存于陕西历史博物馆。

位于甬道西壁。图中侍女手捧包裹，正向主人走去。举止优雅，神态娴静，似为一年纪略长的侍女。

（撰文：申秦雁　摄影：王建荣）

Maid Holding a Package

1st Year of Jingyun Era, Tang (710 CE)

Height 120 cm; Width 59 cm

Unearthed from the Tomb of Ms. Xue, the Wanquan District Princess, at Dizhangwan in Xianyang, Shaanxi, in 1953. Preserved in Shaanxi History Museum.

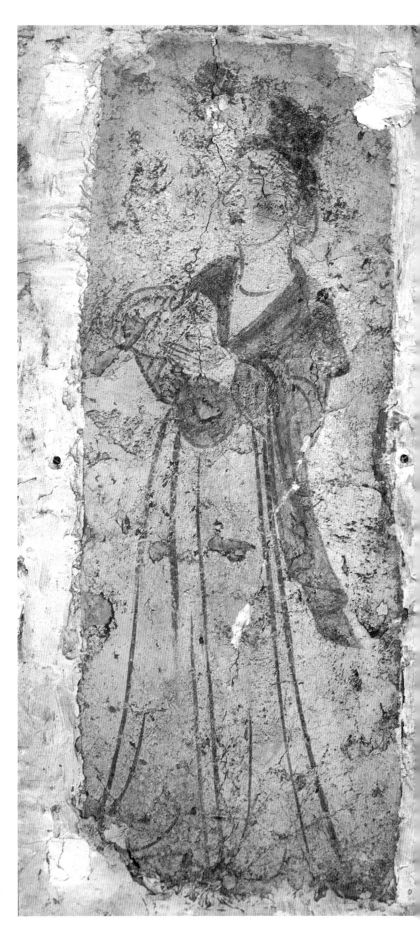

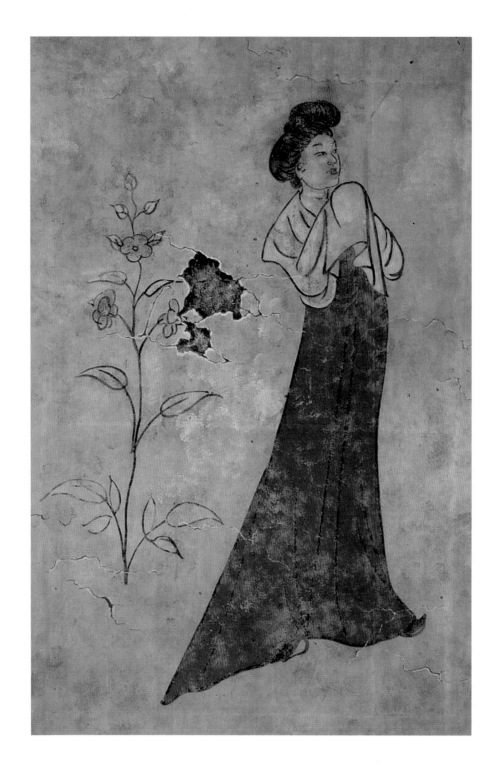

307.仕女图（摹本）

唐开元九年（721年）

高147、宽83厘米

1973年陕西省礼泉县烟霞镇兴隆村契苾夫人墓出土。现存于昭陵博物馆。

位于墓室东壁，是窈窕淑女或贵妇人的形象。仕女头梳云髻，上穿白色窄袖襦，披淡绿色帔帛，系红色曳地长裙。双手托帔帛于颈前，双目远眺，呈渴盼态。

（临摹：不详　撰文、摄影：李浪涛）

Beauty (Replica)

9th Year of Kaiyuan Era, Tang (721 CE)

Height 147 cm; Width 83 cm

Unearthed from Mrs. Qibi's Tomb at Xinglongcun of Yanxia in Liquan, Shaanxi, in 1973. Preserved in Zhaoling Museum.

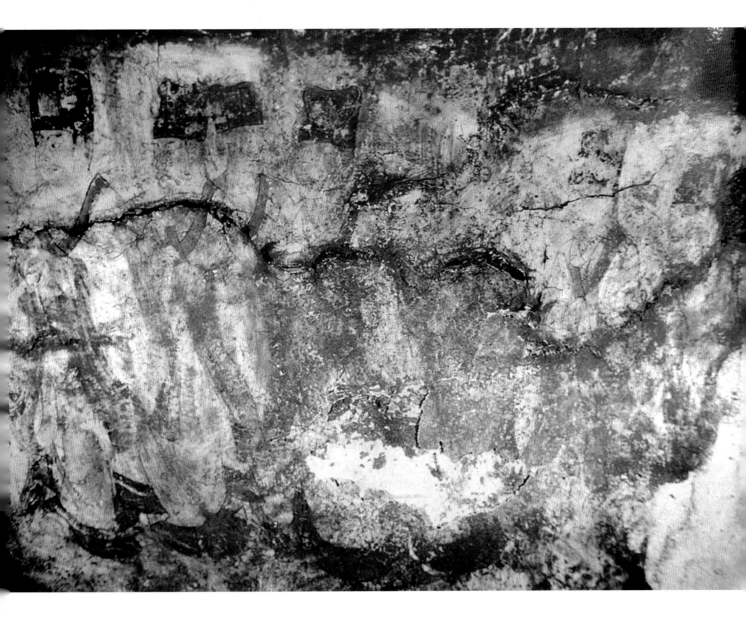

308. 文吏进谒图

唐开元十二年（724年）

高150、宽206厘米

1996年陕西省蒲城县坡头乡桥陵村唐惠庄太子墓出土。现存于陕西省考古研究院。

墓向353°。位于第一过洞西壁，为众文吏恭立谒见场面。

（撰文：张蕴　摄影：李光宗、张明惠）

Civil Official in Audience

12th Year of Kaiyuan Era, Tang (724 CE)

Height 150 cm; Width 206 cm

Unearthed from Prince Huizhuang's Tomb at Qiaolingcun of Potou in Pucheng, Shaanxi, in 1996. Preserved in Shaanxi Provincial Institute of Archaeology.

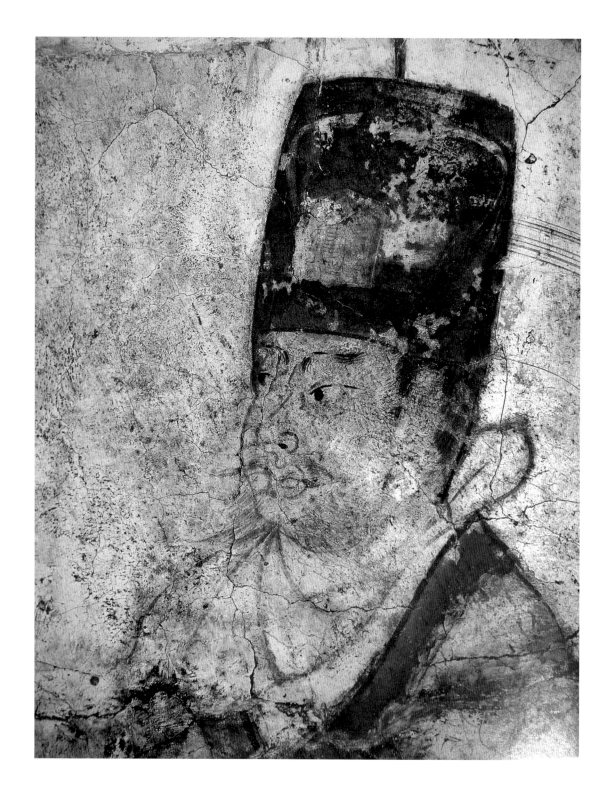

309. 文吏进谒图（局部一）

唐开元十二年（724年）

高60、宽80厘米

1996年陕西省蒲城县坡头乡桥陵村唐惠庄太子墓出土。现存于陕西省考古研究院。

墓向353°。位于第一过洞西壁。"文吏进谒图"中左起第一人，其神情庄重肃穆、双目直视前方。

（撰文：张蕴　摄影：李光宗、张明惠）

Civil Officials in Audience (Detail 1)

12th Year of Kaiyuan Era, Tang (724 CE)

Height 60 cm; Width 80 cm

Unearthed from Prince Huizhuang's Tomb at Qiaolingcun of Potou in Pucheng, Shaanxi, in 1996. Preserved in Shaanxi Provincial Institute of Archaeology.

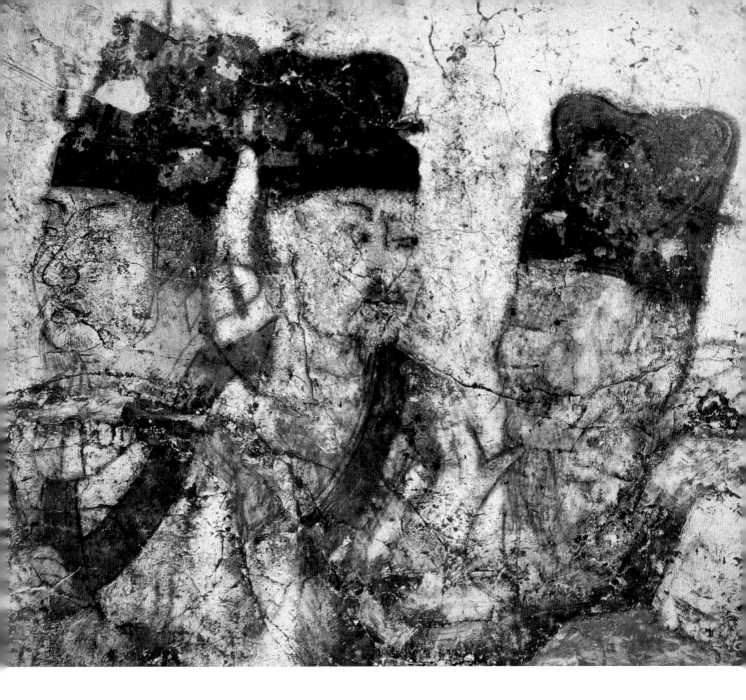

310. 文吏进谒图（局部二）

唐开元十二年（724年）

高60、宽80厘米

1996年陕西省蒲城县坡头乡桥陵村唐惠庄太子墓出土。现存于陕西省考古研究院。

墓向353°。位于第一过洞西壁。"文吏进谒图"中左起第二至四人上半身画面。

（撰文：张蕴　摄影：李光宗、张明惠）

Civil Officials in Audience (Detail 2)

12th Year of Kaiyuan Era, Tang (724 CE)

Height 60 cm; Width 80 cm

Unearthed from Prince Huizhuang's Tomb at Qiaolingcun of Potou in Pucheng, Shaanxi, in 1996. Preserved in Shaanxi Provincial Institute of Archaeology.

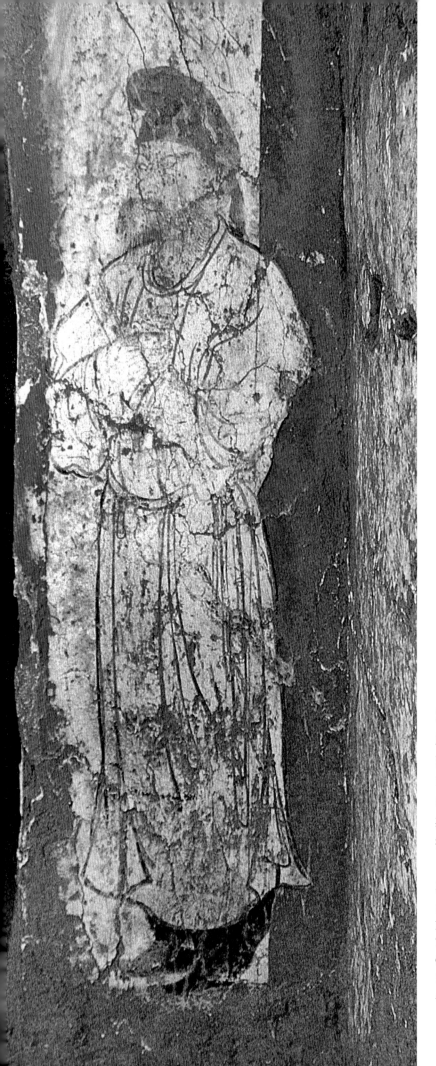

311. 男侍图

唐开元十二年（724年）

高132、宽41厘米

1996年陕西省蒲城县坡头乡桥陵村唐惠庄太子墓
出土。现存于陕西省考古研究院。

墓向353°。位于第二过洞口东侧。为一身着白
袍、拱手直立式内侍形象。

（撰文：张蕴　摄影：李光宗、张明惠）

Servant

12th Year of Kaiyuan Era, Tang (724 CE)

Height 132 cm; Width 41 cm

Unearthed from Prince Huizhuang's Tomb at
Qiaolingcun of Potou in Pucheng, Shaanxi, in
1996. Preserved in Shaanxi Provincial Institute of
Archaeology.

312. 列戟图

唐开元十二年（724年）

高115、宽250厘米

1996年陕西省蒲城县坡头乡桥陵村唐惠庄太子墓出土。现存于陕西省考古研究院。

墓向353°。位于第二过洞东壁。戟架上共列戟九杆。画面上部残，色彩有脱落。

（撰文：张蕴　摄影：李光宗、张明惠）

Halberd Display

12th Year of Kaiyuan Era, Tang (724 CE)

Height 115 cm; Width 250 cm

Unearthed from Prince Huizhuang's Tomb at Qiaolingcun of Potou in Pucheng, Shaanxi, in 1996. Preserved in Shaanxi Provincial Institute of Archaeology.

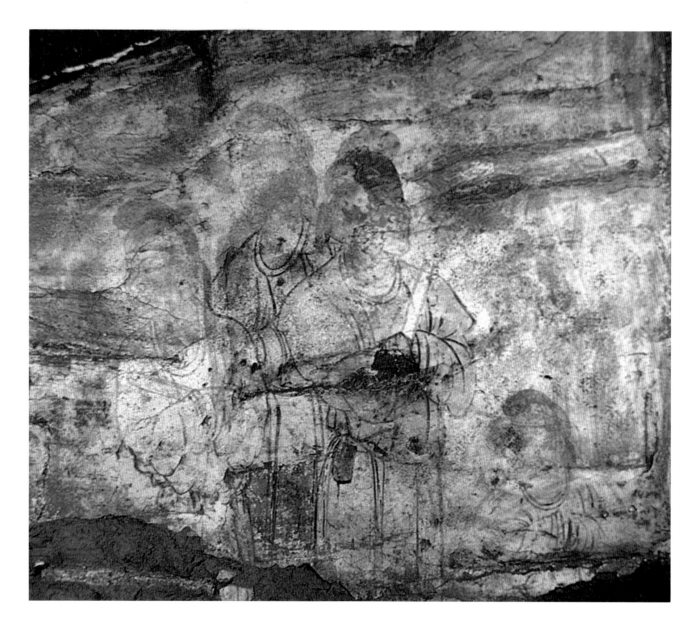

313. 男侍图

唐开元十二年（724年）

高46、宽42厘米

1996年陕西省蒲城县坡头乡桥陵村唐惠庄太子墓出土。现存于陕西省考古研究院。

墓向353°。位于甬道东壁近入口处。为四位男侍之画面，下部有残缺。

（撰文：张蕴　摄影：李光宗、张明惠）

Servants

12th Year of Kaiyuan Era, Tang (724 CE)

Height 46 cm; Width 42 cm

Unearthed from Prince Huizhuang's Tomb at Qiaolingcun of Potou in Pucheng, Shaanxi, in 1996. Preserved in Shaanxi Provincial Institute of Archaeology.

314. 车马出行图

唐开元十二年（724年）

高90、宽130厘米

1996年陕西省蒲城县坡头乡桥陵村唐惠庄太子墓出土。现存于陕西省考古研究院。

墓向353°。位于墓道东壁中部。为车马随从出行图。画面多用红色以烘托渲染气氛。

<div align="right">（撰文：张蕴　摄影：李光宗、张明惠）</div>

Procession Scene

12th Year of Kaiyuan Era, Tang (724 CE)

Height 90 cm; Width 130 cm

Unearthed from Prince Huizhuang's Tomb at Qiaolingcun of Potou in Pucheng, Shaanxi, in 1996. Preserved in Shaanxi Provincial Institute of Archaeology.

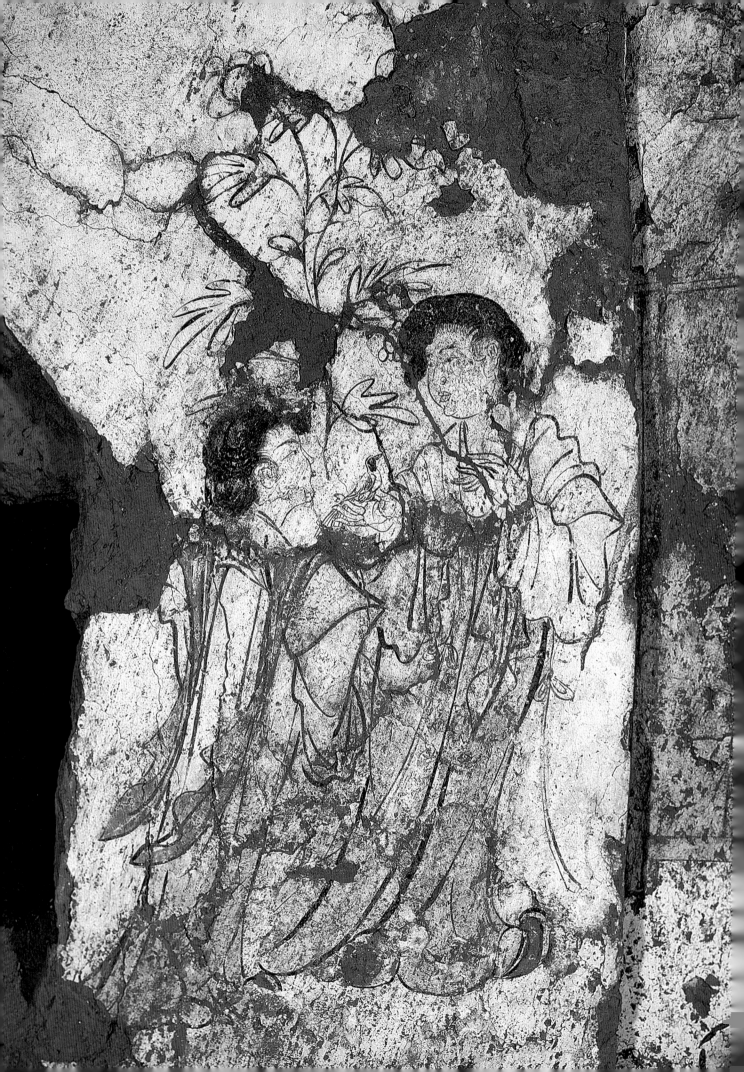

◀315.戏鸟仕女图

唐开元十五年（727年）

高约128、宽73厘米

2004年陕西省富平县北吕村嗣虢王李邕墓出土。现存于陕西省考古研究院。

墓向南。位于第三过洞东壁南部，二妙龄女子正调逗掌中小鸟。

（撰文：张蕴

摄影：张明惠）

Beauties Playing a Bird

15th Year of Kaiyuan Era, Tang (727 CE)

Height ca. 128 cm; Width 73 cm

Unearthed from the Tomb of Li Yong, the Prince Presumptive of Guo, at Beilücun in Fuping, Shaanxi, in 2004. Preserved in Shaanxi Provincial Institute of Archaeology.

316.木屋门卫图

唐开元十五年（727年）

高约128、宽96厘米

2004年陕西省富平县北吕村嗣虢王李邕墓出土。现存于陕西省考古研究院。

墓向南。位于第二天井东壁北部、列戟图之北。黄色木屋内坐门卫一名。

（撰文：张蕴　摄影：张明惠）

Guard in a Wooden Hut

15th Year of Kaiyuan Era, Tang (727 CE)

Height ca. 128 cm; Width 96 cm

Unearthed from the Tomb of Li Yong, the Prince Presumptive of Guo, at Beilücun in Fuping, Shaanxi, in 2004. Preserved in Shaanxi Provincial Institute of Archaeology.

317. 列戟图

唐开元十五年（727年）

高约106、宽约144厘米

2004年陕西省富平县北吕村嗣虢王李邕墓出土。现存于陕西省考古研究院。

墓向南。位于第二天井东壁南部。戟架上共列戟7杆，部分戟头画面残缺。

（撰文：张蕴　摄影：张明惠）

Halberd Display

15th Year of Kaiyuan Era, Tang (727 CE)

Height ca. 106 cm; Width ca. 144 cm

Unearthed from the Tomb of Li Yong, the Prince Presumptive of Guo, at Beilücun in Fuping, Shaanxi, in 2004. Preserved in Shaanxi Provincial Institute of Archaeology.

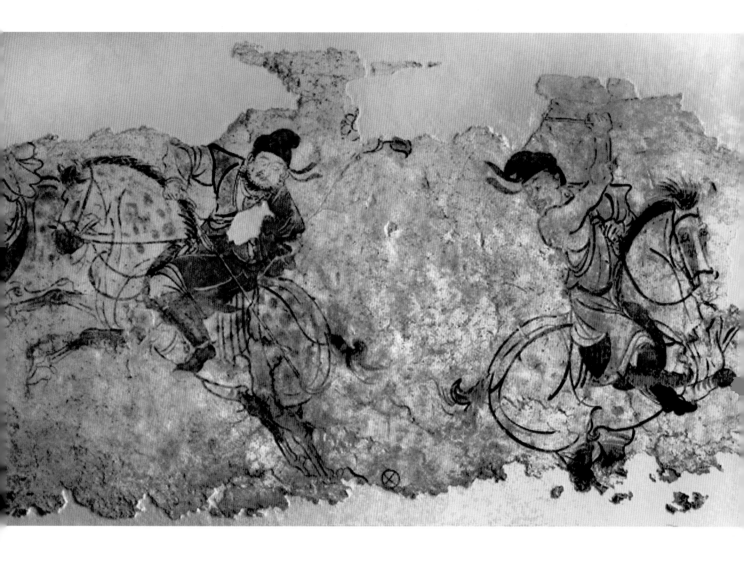

318.马球图

唐开元十五年（727年）

高130、宽305厘米

2004年陕西省富平县北吕村嗣虢王李邕墓出土。现存于陕西省考古研究院。

墓向南。位于前甬道西壁。为二人物骑马自左、右争打马球。

<div style="text-align:right">（撰文：张蕴　摄影：张明惠）</div>

Polo Game Playing Scene

15th Year of Kaiyuan Era, Tang (727 CE)

Height 130 cm; Width 305 cm

Unearthed from the Tomb of Li Yong, the Prince Presumptive of Guo, at Beilücun in Fuping, Shaanxi, in 2004. Preserved in Shaanxi Provincial Institute of Archaeology.

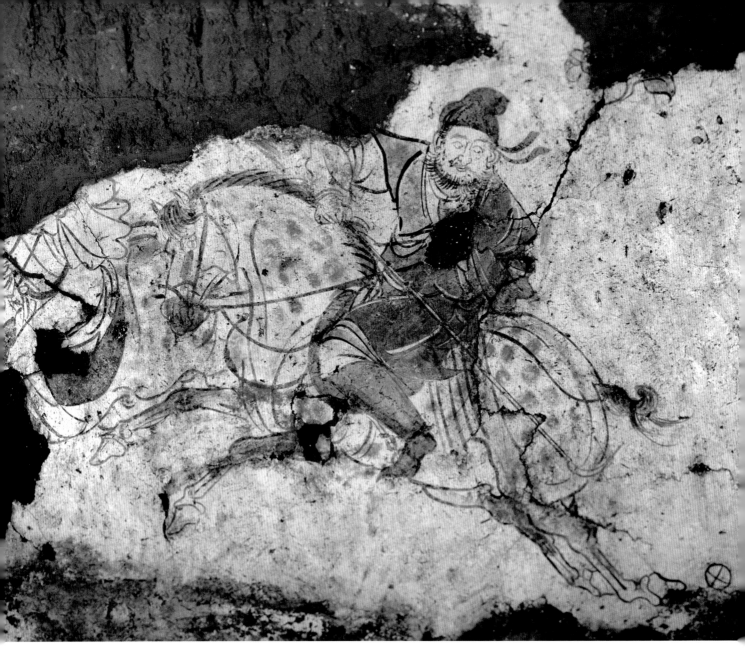

319.马球图（局部一）

唐开元十五年（727年）

高92、108厘米

2004年陕西省富平县北吕村嗣虢王李邕墓出土。现存于陕西省考古研究院。

位于前甬道西壁马球图中。为南边一红袍骑手和马。

（撰文：张蕴　摄影：张明惠）

Polo Game Playing Scene (Detail 1)

15th Year of Kaiyuan Era, Tang (727 CE)

Height 92 cm; Width 108 cm

Unearthed from the Tomb of Li Yong, the Prince Presumptive of Guo, at Beilücun in Fuping, Shaanxi, in 2004. Preserved in Shaanxi Provincial Institute of Archaeology.

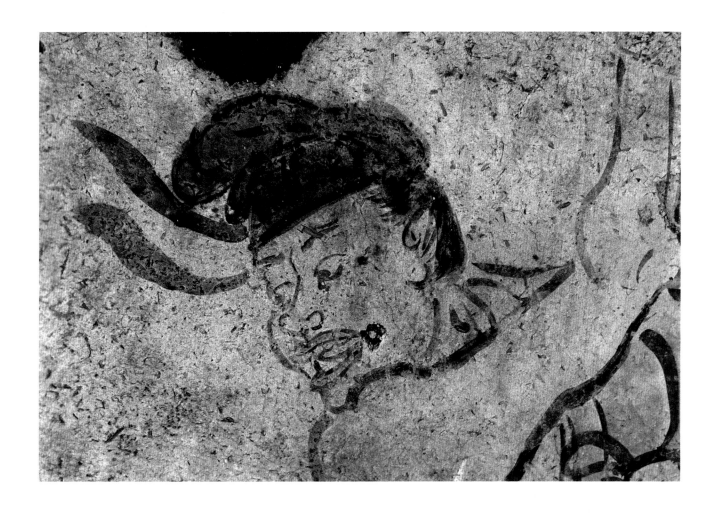

320.马球图（局部二）

唐开元十五年（727年）

高36厘米

2004年陕西省富平县北吕村嗣虢王李邕墓出土。现存于陕西省考古研究院。

墓向南。位于前甬道西壁。为马球图北边黄袍骑手头部。

（撰文：张蕴　摄影：张明惠）

Polo Game Playing Scene (Detail 2)

15th Year of Kaiyuan Era, Tang (727 CE)

Height 36 cm

Unearthed from the Tomb of Li Yong, the Prince Presumptive of Guo, at Beilücun in Fuping, Shaanxi, in 2004. Preserved in Shaanxi Provincial Institute of Archaeology.

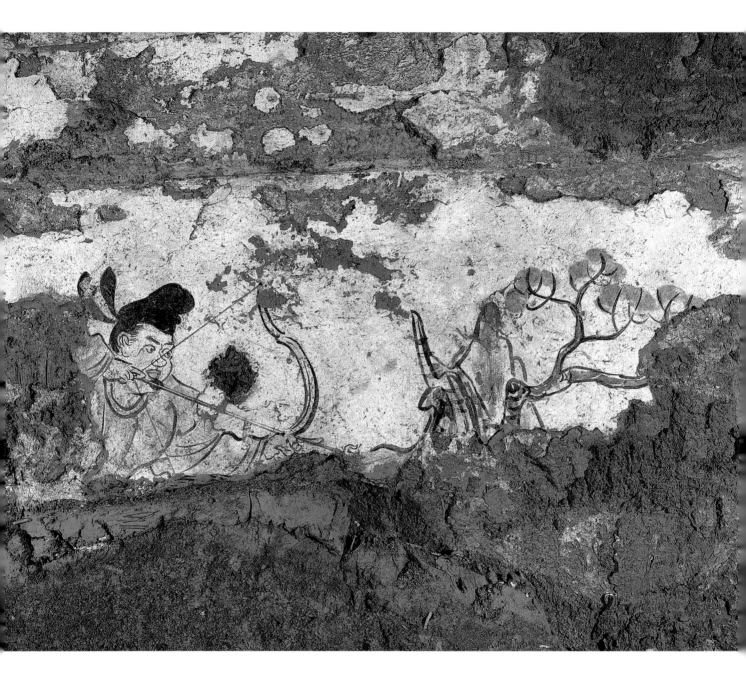

321.狩猎图

唐开元十五年（727年）

残长74、高74厘米

2004年陕西省富平县北吕村嗣虢王李邕墓出土。现存于陕西省考古研究院。

墓向南。位于前甬道东壁。现仅余拉弓搭箭之猎手上半身及山石、树木残图。

（撰文：张蕴　摄影：张明惠）

Hunting Scene

15th Year of Kaiyuan Era, Tang (727 CE)

Surviving Height 74 cm; Width 74 cm

Unearthed from the Tomb of Li Yong, the Prince Presumptive of Guo, at Beilücun in Fuping, Shaanxi, in 2004. Preserved in Shaanxi Provincial Institute of Archaeology.

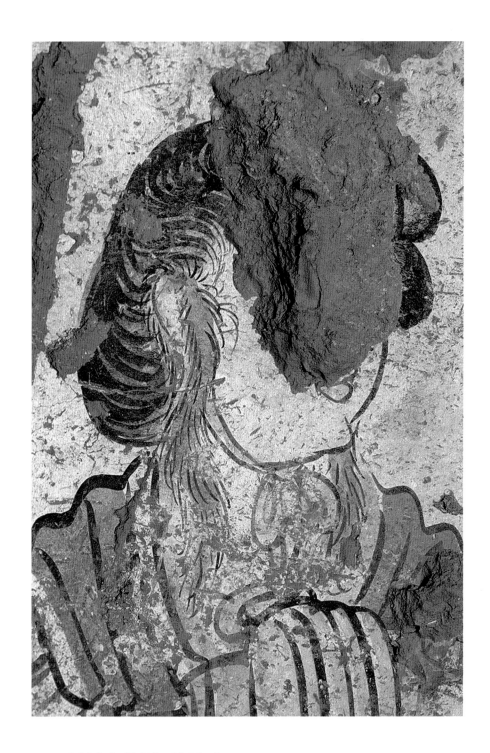

322. 屏风人物图（局部）

唐开元十五年（727年）

高24厘米

2004年陕西省富平县北吕村嗣虢王李邕墓出土。现存于陕西省考古研究院。

墓向南。位于后墓室北壁六扇屏风中3号屏下格。为冬装仕女头部特写。

<div align="right">（撰文：张蕴　摄影：张明惠）</div>

Human Figure in the Screen (Detail)

15th Year of Kaiyuan Era, Tang (727 CE)

Height 24 cm

Unearthed from the Tomb of Li Yong, the Prince Presumptive of Guo, at Beilücun in Fuping, Shaanxi, in 2004. Preserved in Shaanxi Provincial Institute of Archaeology.

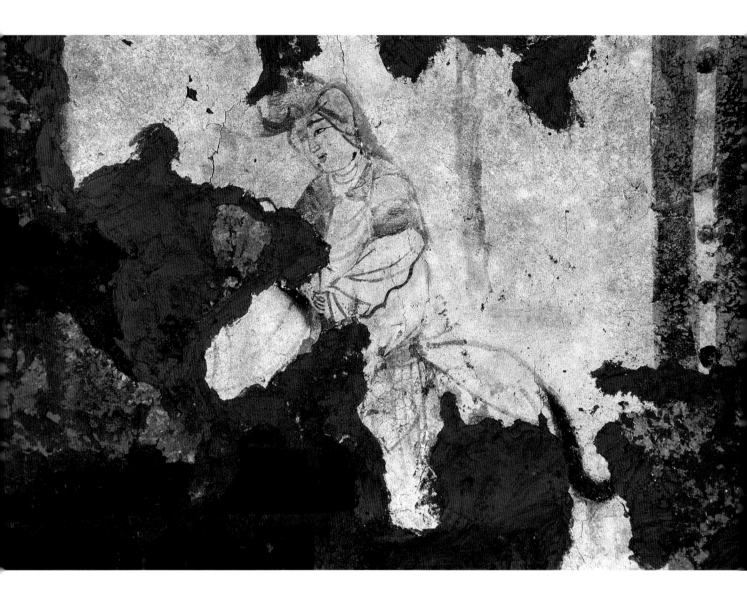

323.树下鞍马仕女图

唐开元十五年（727年）

高约147、宽约160厘米

2002年陕西省陕西师范大学长安新校区韦慎名墓出土。现存于陕西省考古研究院。

墓向南。仕女梳高髻，头裹青巾；面容丰腴，唇涂赭色；身着白色圆领长袍，袍袖作青色，肩披棕色披肩，两角系于颈下；左臂伸向斜下方，左手伸出袖外作执物状，右手上举。马仅余颈部和臀部的一小部分，鬃、尾呈铁红色，尾下垂，末端上翘；配鞍鞯及鞦，下垂棕黄色杏叶。仕女身后有一株树。

（撰文：刘呆运、李明　摄影：张明惠）

Beauty Riding Under a Tree

15th Year of Kaiyuan Era, Tang (727 CE)

Height ca. 147 cm; Width ca. 41 cm

Unearthed from Wei Shenming's Tomb in the New Campus of Shaanxi Normal University in Chang'an, Shaanxi, in 2002. Preserved in Shaanxi Provincial Institute of Archaeology.

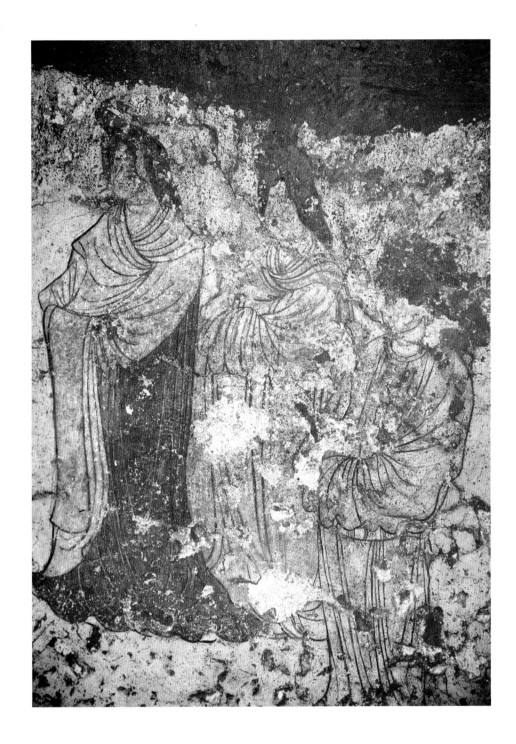

324.侍女图（一）

唐天宝元年（742年）

高185、宽250厘米

2000年陕西省蒲城县三合乡唐让皇帝惠陵出土。现存于陕西省考古研究院。

墓向176°。位于第一天井东壁。绘出三名侍女。左起第一人头披浓发，头顶绾出高髻。身着白色交领襦衫，腰系长褶裙，足蹬高头履，高约1.9米。左起第二人发髻同前，服饰、身姿亦基本同前者。左起第三身着男装，头戴幞头，身着圆领紧袖红色长袍，腰束革带，脚蹬黑靴。

（撰文：马志军　摄影：李光宗、马志军）

Maids (1)

1st Year of Tianbao Era, Tang (742 CE)

Height 185 cm; Width 250 cm

Unearthed from Huiling Mausoleum of Emperor Rang at Sanhe in Pucheng, Shaanxi, in 2000. Preserved in Shaanxi Provincial Institute of Archaeology.

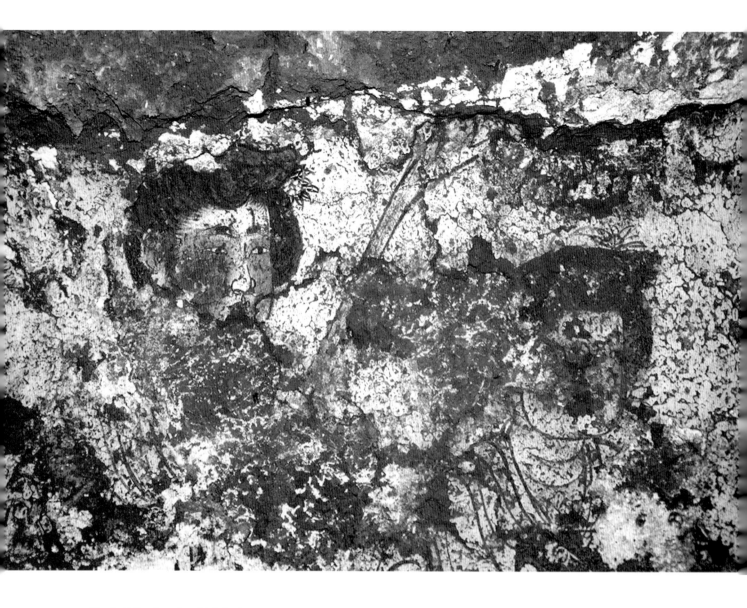

325.侍女图（二）（局部）

唐天宝元年（742年）

高约60、宽120厘米

2000年陕西省蒲城县三合乡唐让皇帝惠陵出土。现存于陕西省考古研究院。

墓向176°。位于第二天井东壁。乃仕女图中1、2号人物上身特写，所施之"赭面妆"令人观注。

<div align="right">（撰文：张蕴　摄影：李光宗、马志军）</div>

Maids (2) (Detail)

1st Year of Tianbao Era, Tang (742 CE)

Height ca. 60 cm; Width 120 cm

Unearthed from Huiling Mausoleum of Emperor Rang at Sanhe in Pucheng, Shaanxi, in 2000. Preserved in Shaanxi Provincial Institute of Archaeology.

326.城楼图

唐天宝元年（742年）

高590、宽210厘米

2000年陕西省蒲城县三合乡唐让皇帝惠陵出土。现存于陕西省考古研究院。

墓向176°。位于墓道北壁上部。为两层、三开间、亭式木结构。

（撰文：张蕴　摄影：李光宗、马志军）

Gate Tower

1st Year of Tianbao Era, Tang (742 CE)

Height 590 cm; Width 210 cm

Unearthed from Huiling Mausoleum of Emperor Rang at Sanhe in Pucheng, Shaanxi, in 2000. Preserved in Shaanxi Provincial Institute of Archaeology.

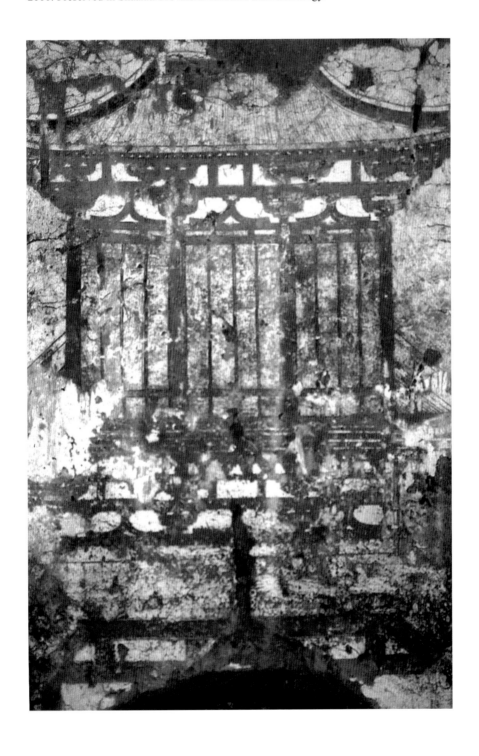

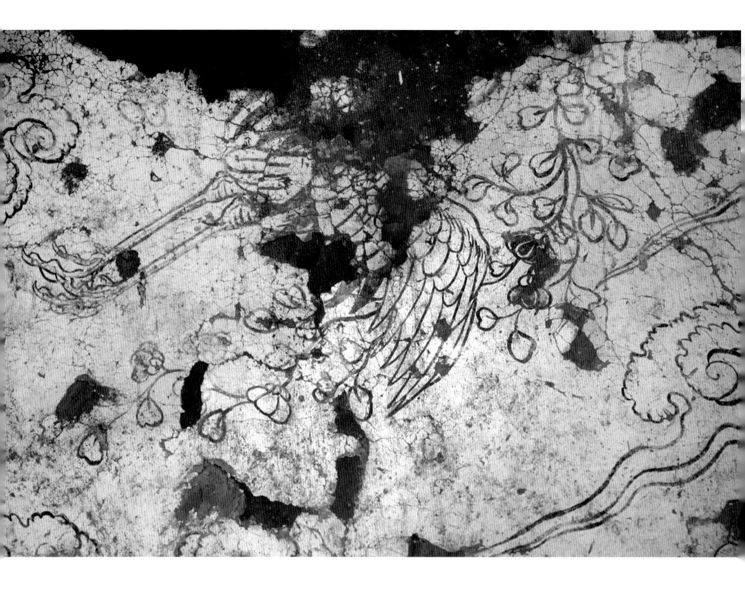

327. 飞鹤图

唐天宝元年（742年）

长约114厘米

2000年陕西省蒲城县三合乡唐让皇帝惠陵出土。现存于陕西省考古研究院。

墓向176°。位于墓道东壁北部出行队伍之上。鹤头、背部画面有缺失。

（撰文：张蕴　摄影：李光宗、马志军）

Flying Cranes

1st Year of Tianbao Era, Tang (742 CE)

Length ca. 114 cm

Unearthed from Huiling Mausoleum of Emperor Rang at Sanhe in Pucheng, Shaanxi, in 2000. Preserved in Shaanxi Provincial Institute of Archaeology.

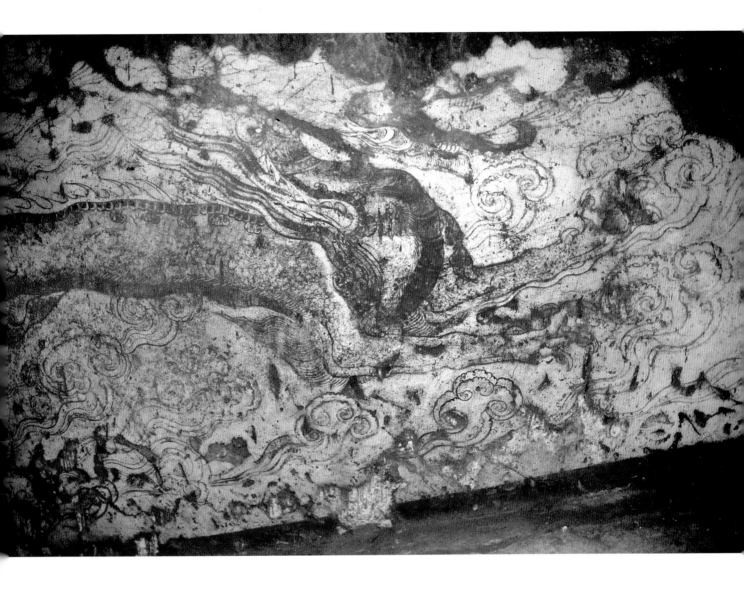

328. 青龙图（局部）

唐天宝元年（742年）

长约300厘米

2000年陕西省蒲城县三合乡唐让皇帝惠陵出土。现存于陕西省考古研究院。

墓向176°。位于墓道东壁正中，为青龙图前部。青龙额顶及双角有缺。

（撰文：张蕴 摄影：李光宗、马志军）

Green Dragon (Detail)

1st Year of Tianbao Era, Tang (742 CE)

Length ca. 300 cm

Unearthed from Huiling Mausoleum of Emperor Rang at Sanhe in Pucheng, Shaanxi, in 2000. Preserved in Shaanxi Provincial Institute of Archaeology.

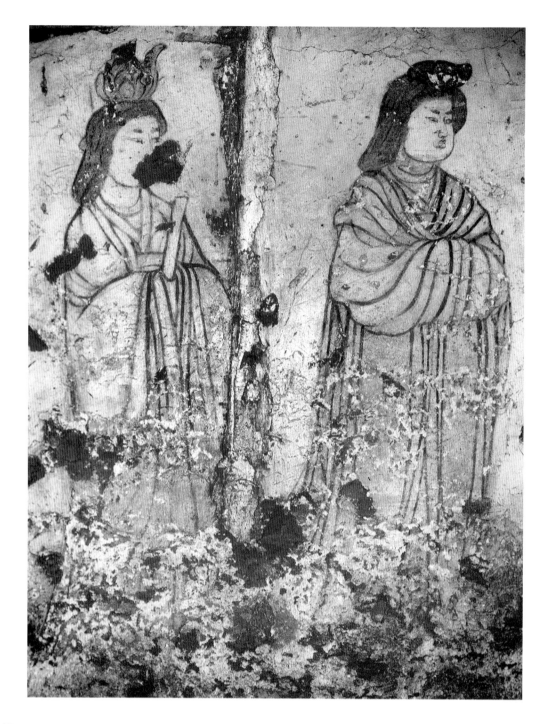

329.侍女图（三）

唐天宝元年（742年）

高约250、宽约150厘米

2000年陕西省蒲城县三合乡唐让皇帝惠陵出土。现存于陕西省考古研究院。墓向176°。位于甬道东壁。为甬道东壁28个侍女中的、南起第六、七名侍女。南侧侍女头披浓发，头顶绾出前倾的单高髻，唇处残存红色。上身内穿圆领襦衣，外套交领宽袖衫，束胸长裙褪色严重，胸前可见裙带向下飘垂，淡绿色长帔帛绕胸前搭两肩由身后垂下，两足处已不清。残高140厘米。北侧侍女发髻基本同前，头顶浅红鸟首莲花发饰，面部略残缺，上穿交领博袖襦衫，下系高腰长裙，两手于胸前相交持笏板。残高约159厘米。

（撰文：马志军　摄影：李光宗、马志军）

Maids (3)

1st Year of Tianbao Era, Tang (742 CE)

Height ca. 250 cm; Width ca. 150 cm

Unearthed from Huiling Mausoleum of Emperor Rang at Sanhe in Pucheng, Shaanxi, in 2000. Preserved in Shaanxi Provincial Institute of Archaeology.

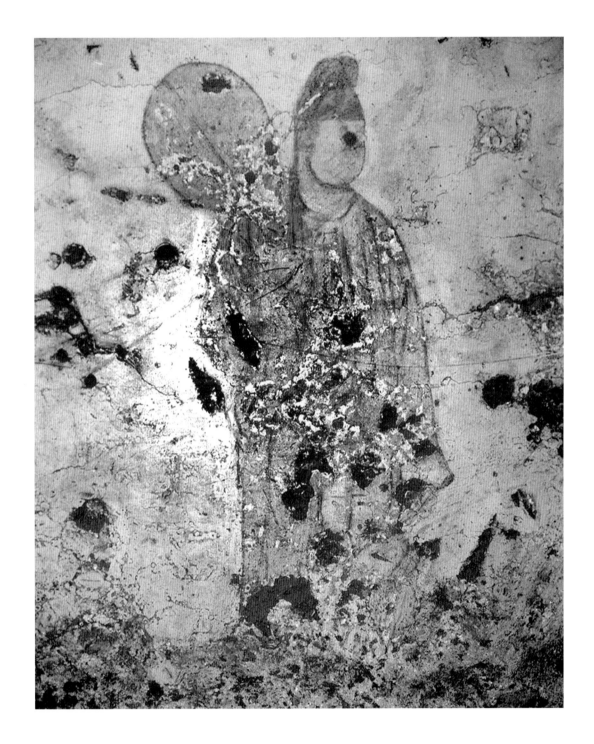

330. 男装仕女图

唐天宝元年（741年）

残高159厘米

2000年陕西省蒲城县三合乡唐让皇帝惠陵出土。现存于陕西省考古研究院。

墓向176°。位于甬道东壁自南向北数第9号人物。为身着黄色胡袍、持团扇仕女。

（撰文：张蕴　摄影：李光宗、马志军）

Beauty in Male Costume

1st Year of Tianbao Era, Tang (742 CE)

Remaining Height 159 cm

Unearthed from Huiling Mausoleum of Emperor Rang at Sanhe in Pucheng, Shaanxi, in 2000. Preserved in Shaanxi Provincial Institute of Archaeology.

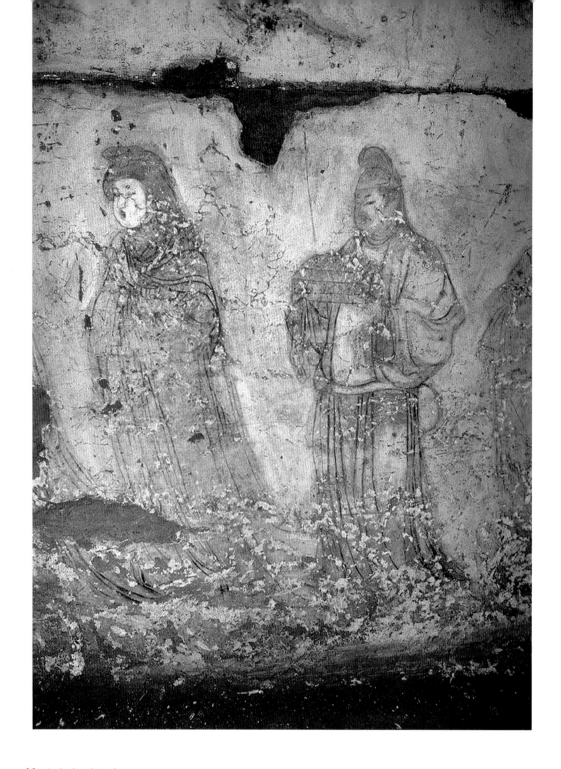

331.侍女图（四）

唐天宝元年（742年）

高约250、宽约150厘米

2000年陕西省蒲城县三合乡唐让皇帝惠陵出土。现存于陕西省考古研究院。墓向176°。位于甬道西壁。为甬道西壁28个侍女中的、南起第八、九名侍女。左侧侍女头披浓发，头顶绾出前倾的单高髻，面容清秀，上身穿黄色交领襦衫，束胸长褶裙为土黄色，胸前可见白色裙带向下飘垂，淡绿色长帔帛绕胸前搭两肩由身后垂下，两手拢袖中于胸前交拱。高约135厘米。右侧侍女身着男装，头戴黑色软脚幞头，身穿白色圆领长袍，腰束带。两手于胸前捧一盝顶漆函。

（撰文：马志军　摄影：李光宗、马志军）

Maids (4)

1st Year of Tianbao Era, Tang (742 CE)

Height ca. 250 cm; Width ca. 150 cm

Unearthed from Huiling Mausoleum of Emperor Rang at Sanhe in Pucheng, Shaanxi, in 2000. Preserved in Shaanxi Provincial Institute of Archaeology.

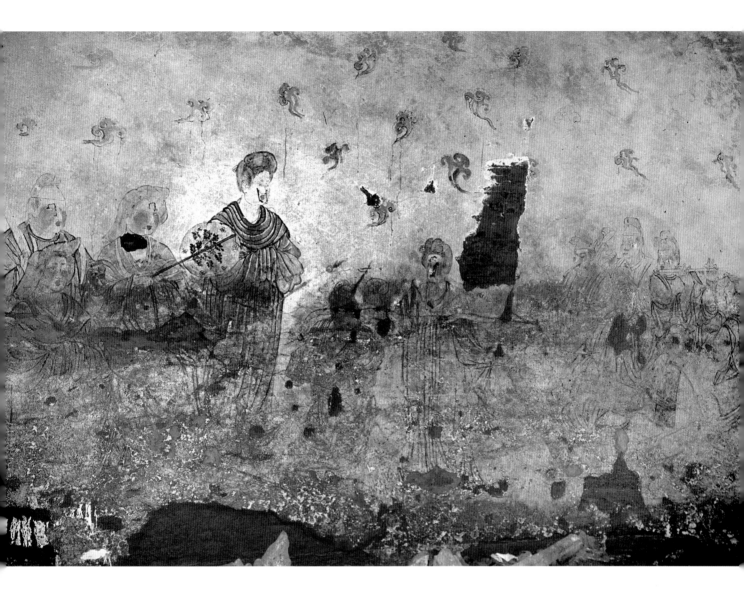

332.贵妇与乐舞图

唐天宝元年（742年）

高398、宽570厘米

2000年陕西省蒲城县三合乡唐让皇帝惠陵出土。现存于陕西省考古研究院。

墓向176°。位于墓室东壁。南边画乐队、中部为舞者、北边绘贵妇观乐舞场景。

（撰文：张蕴　摄影：李光宗、马志军）

Noble Dame Viewing Music and Dancing Performance

1st Year of Tianbao Era, Tang (742 CE)

Height 398 cm; Width 570 cm

Unearthed from Huiling Mausoleum of Emperor Rang at Sanhe in Pucheng, Shaanxi, in 2000. Preserved in Shaanxi Provincial Institute of Archaeology.

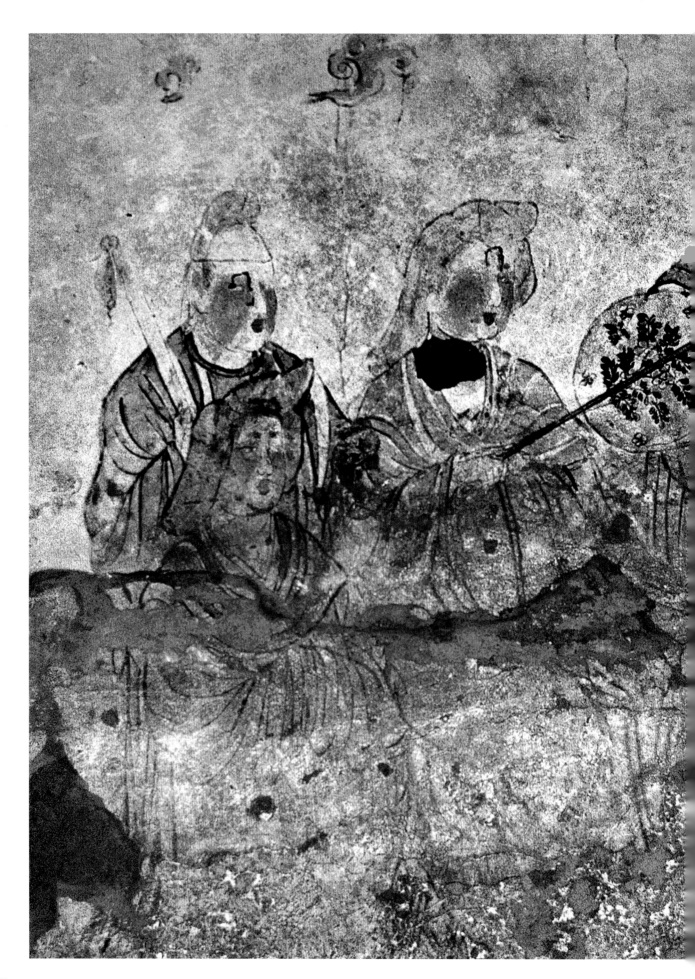

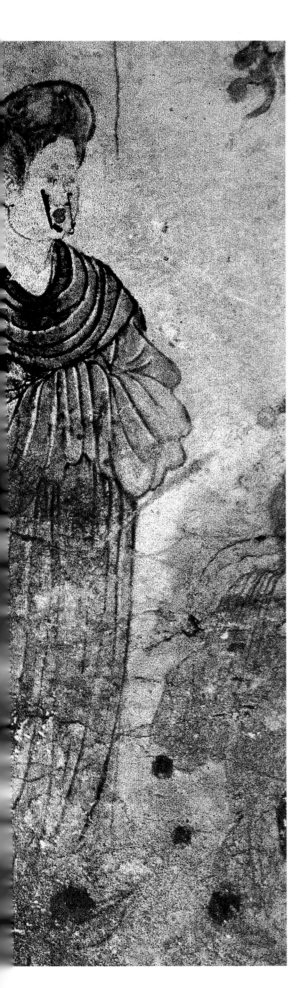

333.贵妇与乐舞图（局部一）

唐天宝元年（742年）

2000年陕西省蒲城县三合乡唐让皇帝惠陵出土。现存于陕西省考古研究院。墓向176°。位于墓室东壁乐舞图的北侧。为观赏乐舞的贵妇及侍从。中间一人为坐姿，头披浓发，头顶绾出偏高髻，上身穿淡绿色襦衫，肩披黄色帔帛，束胸长裙亦为土黄色，右持一长柄椭圆团扇，似应为该墓女主人的形象，坐高约162厘米。其左侧站立一侍女，右侧一前一后站立两个侍女。

（撰文：马志军　摄影：李光宗、马志军）

Noble Dame Viewng Music and Dancing Performance (Detail 1)

1st Year of Tianbao Era, Tang (742 CE)

Size Unknown

Unearthed from Huiling Mausoleum of Emperor Rang at Sanhe in Pucheng, Shaanxi, in 2000. Preserved in Shaanxi Provincial Institute of Archaeology.

334.贵妇与乐舞图（局部二）

唐天宝元年（742年）

2000年陕西省蒲城县三合乡唐让皇帝惠陵出土。现存于陕西省考古研究院。

墓向176°。位于墓室东壁乐舞图的北侧。为四人观赏乐舞之中的贵妇（女墓主？）的局部。

<div align="right">（撰文：马志军　摄影：李光宗、马志军）</div>

Noble Dame Viewing Music and Dancing Performance (Detail 2)

1st Year of Tianbao Era, Tang (742 CE)

Unearthed from Huiling Mausoleum of Emperor Rang at Sanhe in Pucheng, Shaanxi, in 2000. Preserved in Shaanxi Provincial Institute of Archaeology.

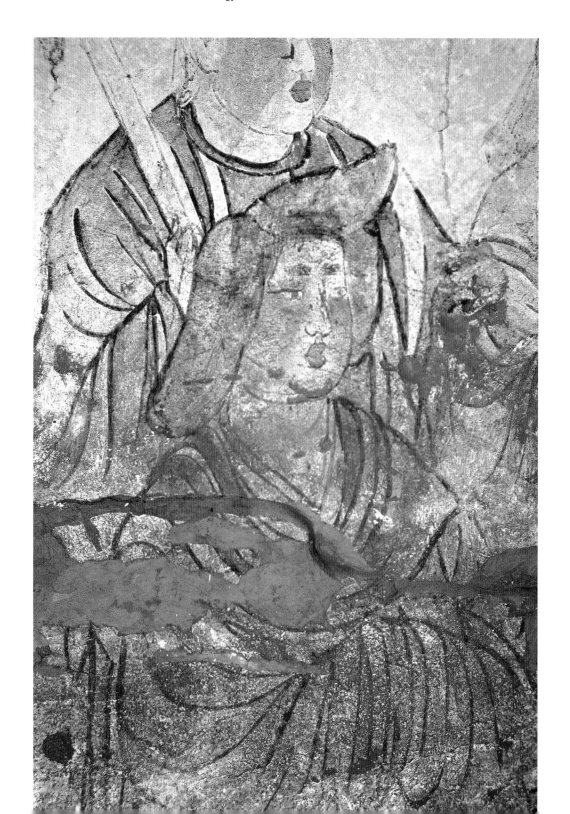

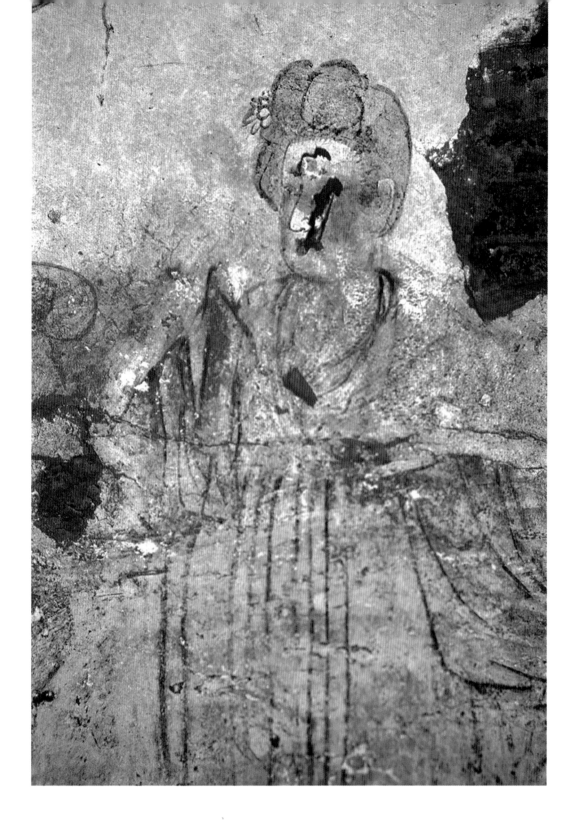

335.贵妇与乐舞图（局部三）

唐天宝元年（742年）

2000年陕西省蒲城县三合乡唐让皇帝惠陵出土。现存于陕西省考古研究院。

墓向176°。位于墓室东壁中部。为乐舞图站立歌伎上身的局部。

（撰文：马志军　摄影：李光宗、马志军）

Noble Dame Viewing Music and Dancing Performance (Detail 3)

1st Year of Tianbao Era, Tang (742 CE)

Unearthed from Huiling Mausoleum of Emperor Rang at Sanhe in Pucheng, Shaanxi, in 2000. Preserved in Shaanxi Provincial Institute of Archaeology.

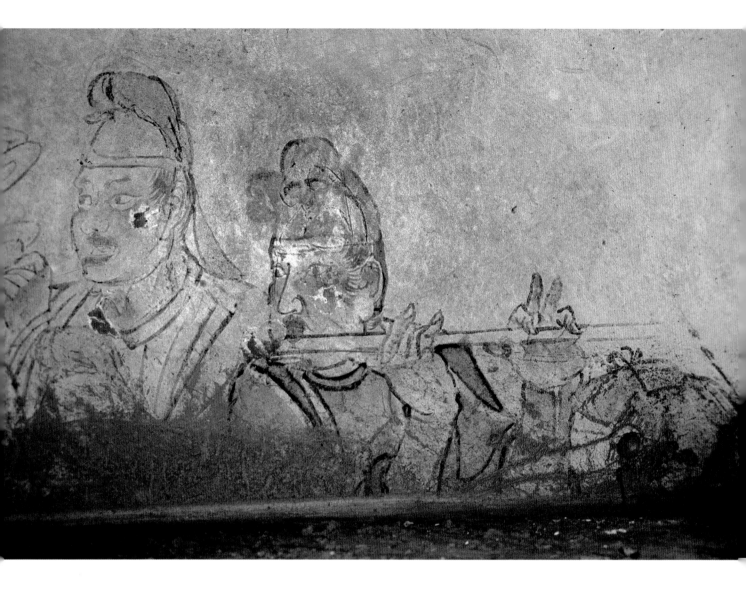

336. 乐队吹笛人图

唐天宝元年（742年）

高约40厘米

2000年陕西省蒲城县三合乡唐让皇帝惠陵出土。现存于陕西省考古研究院。

墓向176°。位于墓室东壁南部。乃乐队图中吹笛者。该人物居于乐队后排，仅画上半身。

（撰文：张蕴　摄影：李光宗、马志军）

Flute Player of the Music Band

1st Year of Tianbao Era, Tang (742 CE)

Height ca. 40 cm

Unearthed from Huiling Mausoleum of Emperor Rang at Sanhe in Pucheng, Shaanxi, in 2000. Preserved in Shaanxi Provincial Institute of Archaeology.

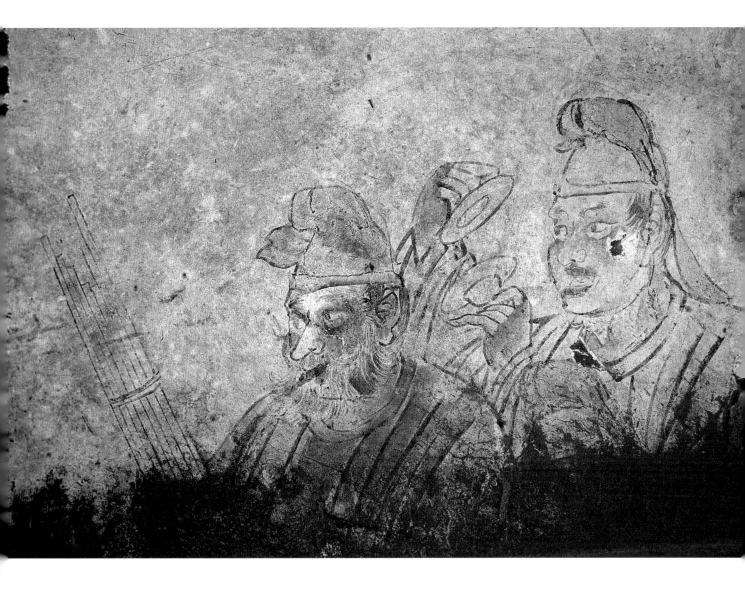

337. 乐队击铙与吹笙者

唐天宝元年（742年）

高约50、宽60厘米

2000年陕西省蒲城县三合乡唐让皇帝惠陵出土。现存于陕西省考古研究院。

墓向176°。位于墓室东壁南部。乃乐队图中击铙与吹笙人上身特写。

（撰文：张蕴　摄影：李光宗、马志军）

Cymbal and Reed Pipe Players of the Music Band

1st Year of Tianbao Era, Tang (742 CE)

Height ca. 50 cm; Width 60 cm

Unearthed from Huiling Mausoleum of Emperor Rang at Sanhe in Pucheng, Shaanxi, in 2000. Preserved in Shaanxi Provincial Institute of Archaeology.

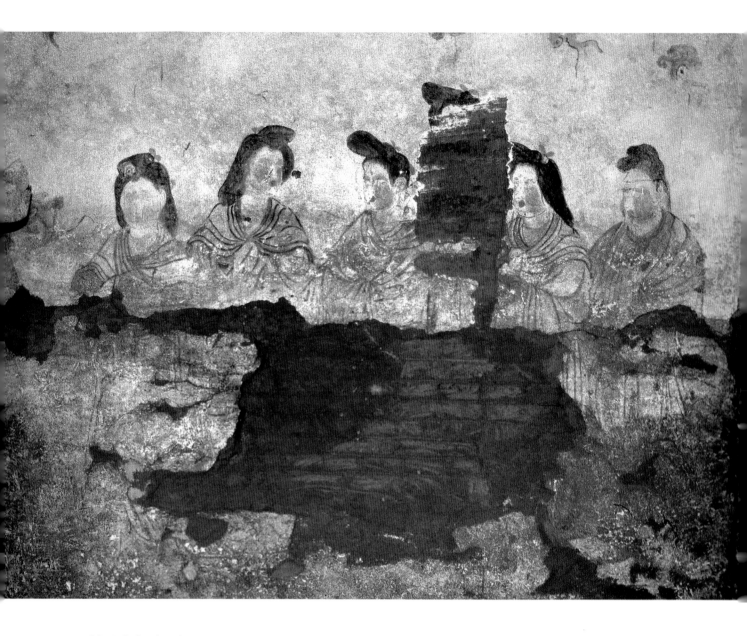

338.侍女图（五）

唐天宝元年（742年）

高约280、宽约123厘米

2000年陕西省蒲城县三合乡唐让皇帝惠陵出土。现存于陕西省考古研究院。

墓向176°。位于墓室北壁东侧。为一组六人组成的侍女图，由于壁面白灰墙皮脱落严重，人物形象多残缺不全，现仅存五人，头或梳高髻，或披浓发，身皆穿交领襦衫及束胸长裙，多数并肩披长帔帛。残高约74～180厘米。

（撰文：马志军　摄影：李光宗、马志军）

Maids (5)

1st Year of Tianbao Era, Tang (742 CE)

Height ca. 280 cm; Width ca. 123 cm

Unearthed from Huiling Mausoleum of Emperor Rang at Sanhe in Pucheng, Shaanxi, in 2000. Preserved in Shaanxi Provincial Institute of Archaeology.

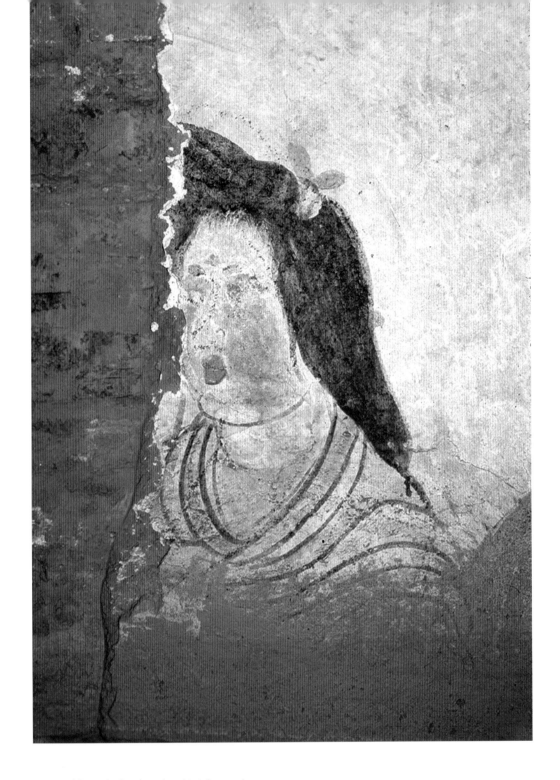

339.侍女图（五）（局部一）

唐天宝元年（742年）

高约36厘米

2000年陕西省蒲城县三合乡唐让皇帝惠陵出土。现存于陕西省考古研究院。

墓向176°。位于墓室北壁东部。为众仕女中右起第二人的头部特写。

<div align="right">（撰文：张蕴　摄影：李光宗、马志军）</div>

Maids (5) (Detail 1)

1st Year of Tianbao Era, Tang (742 CE)

Height ca. 36 cm

Unearthed from Huiling Mausoleum of Emperor Rang at Sanhe in Pucheng, Shaanxi, in 2000. Preserved in Shaanxi Provincial Institute of Archaeology.

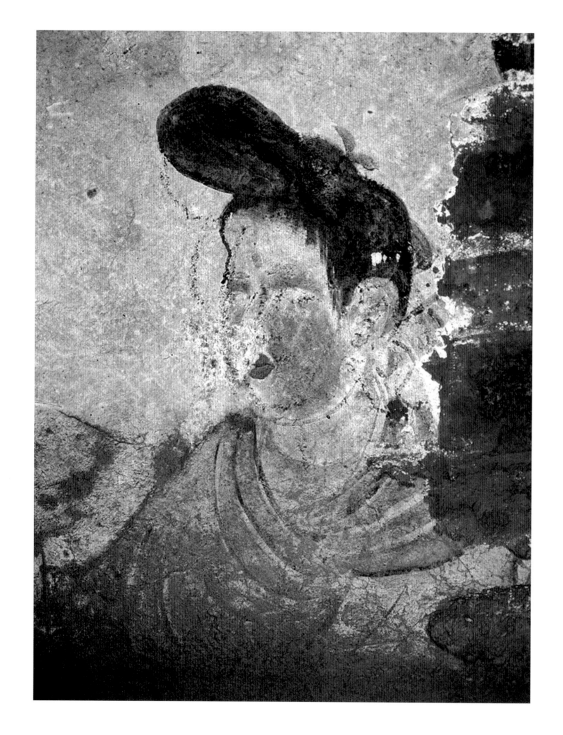

340.侍女图（五）（局部二）

唐天宝元年（742年）

高约60厘米

2000年陕西省蒲城县三合乡唐让皇帝惠陵出土。现存于陕西省考古研究院。

墓向176°。位于墓室北壁东部，为仕女图中右起第三人上半身特写。

（撰文：张蕴　摄影：李光宗、马志军）

Maids (5) (Detail 2)

1st Year of Tianbao Era, Tang (742 CE)

Height ca. 36 cm

Unearthed from Huiling Mausoleum of Emperor Rang at Sanhe in Pucheng, Shaanxi, in 2000. Preserved in Shaanxi Provincial Institute of Archaeology.

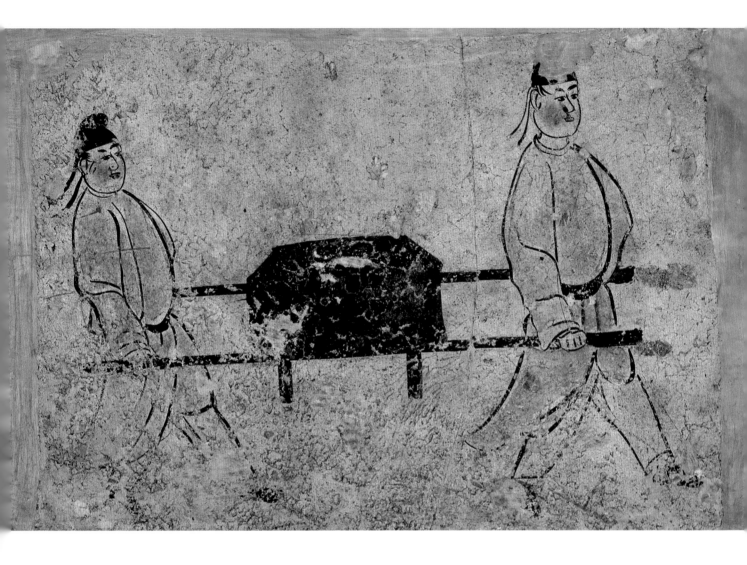

341. 二人抬箱图

唐天宝五年（746年）

高76、宽122厘米

1952年陕西省西安市东郊苏思勖墓出土。现存于陕西历史博物馆。

墓向南。位于甬道西壁，图中两位男子身着圆领袍衫，正抬着一个长方形黑色的箱子，步履匆匆地向着墓主人所在的墓室行进。

<div align="right">（撰文：申秦雁　摄影：王建荣）</div>

Two Servants Carrying a Case

5th Year of Tianbao Era, Tang (746 CE)

Height 76 cm; Width 122 cm

Unearthed from Su Sixu's Tomb in Eastern Suburb of Xi'an, Shaanxi, in 1952. Preserved in Shaanxi History Museum.

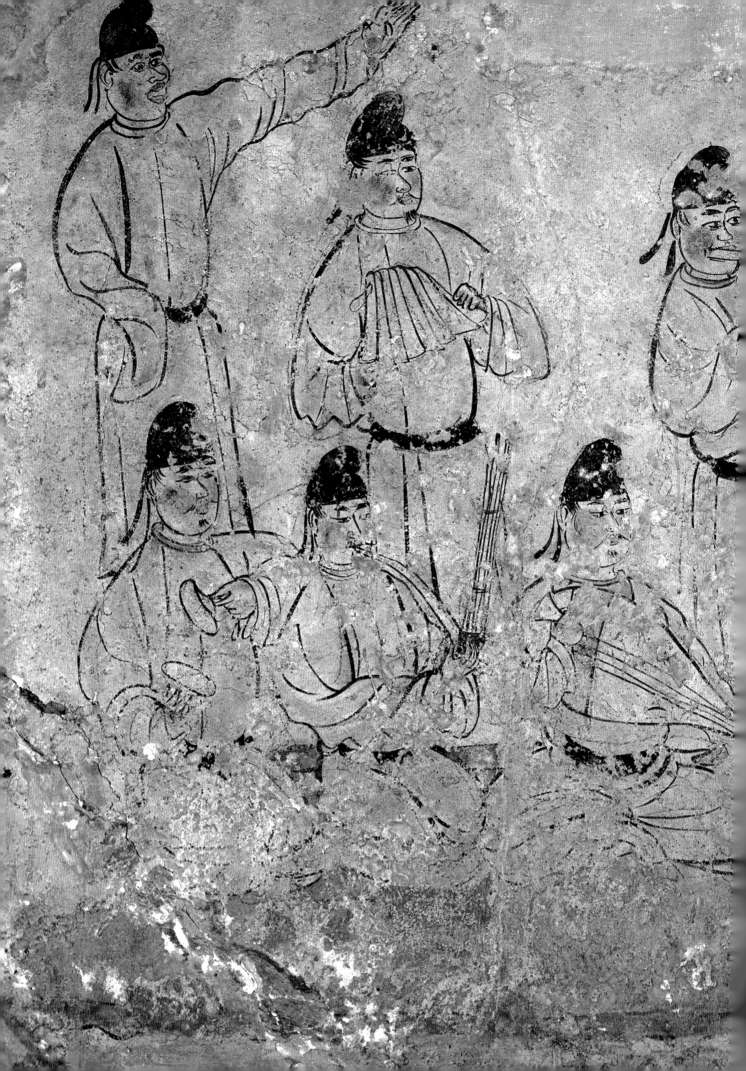

342.乐舞图（局部一）

唐天宝五年（746年）

高147厘米

1952年陕西省西安市东郊苏思勖墓出土。现存于陕西历史博物馆。

墓向南。位于墓室东壁。整幅画面由三部分组成，此为右侧图像的六人乐队。乐队之右有一舞者，正在表演胡腾舞。

<div align="right">（撰文：申秦雁　摄影：王建荣）</div>

Music and Dancing Performance (Detail 1)

5th Year of Tianbao Era, Tang (746 CE)

Height 147 cm; Width 410 cm

Unearthed from Su Sixu's Tomb in Eastern Suburb of Xi'an, Shaanxi, in 1952. Preserved in Shaanxi History Museum.

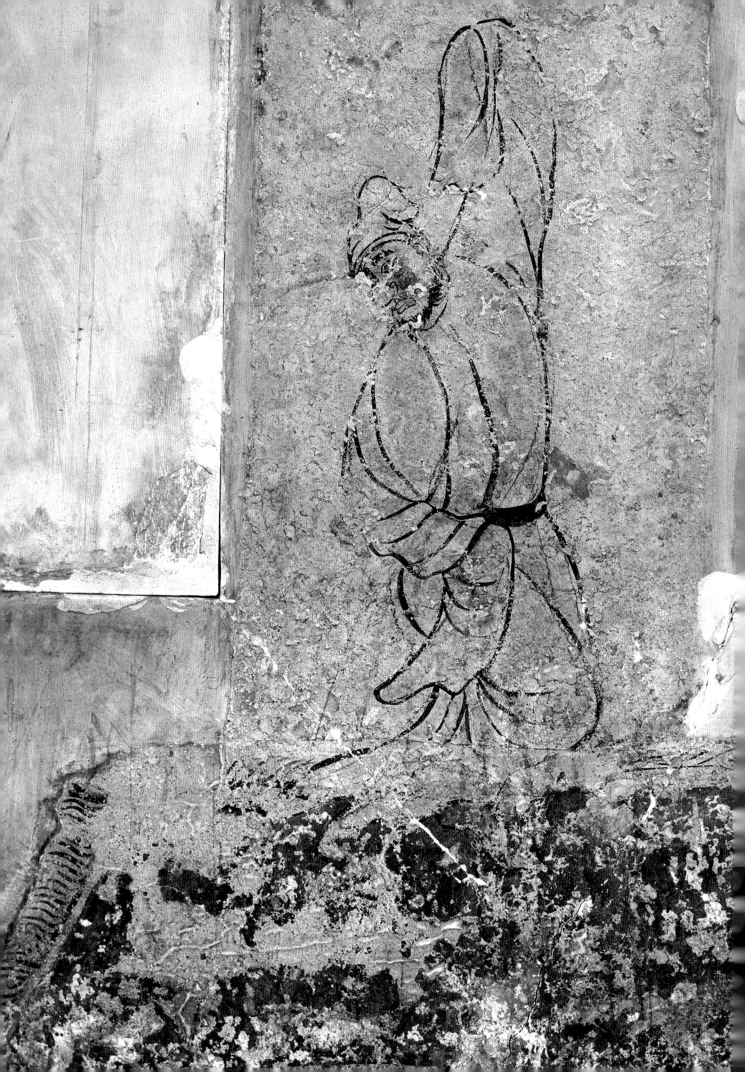

343.乐舞图（局部二）

唐天宝五年（746年）

高147厘米

1952年西安市东郊苏思勖墓出土。现存于陕西历史博物馆。

墓向南。位于墓室东壁。整个画面由三部分组成，此为中间图像的舞蹈者。

（撰文：申秦雁　摄影：王建荣）

Music and Dancing Performance (Detail 2)

5th Year of Tianbao Era, Tang (746 CE)

Height 147 cm; Width 410 cm

Unearthed from Su Sixu's Tomb in Eastern Suburb of Xi'an, Shaanxi, in 1952. Preserved in Shaanxi History Museum.

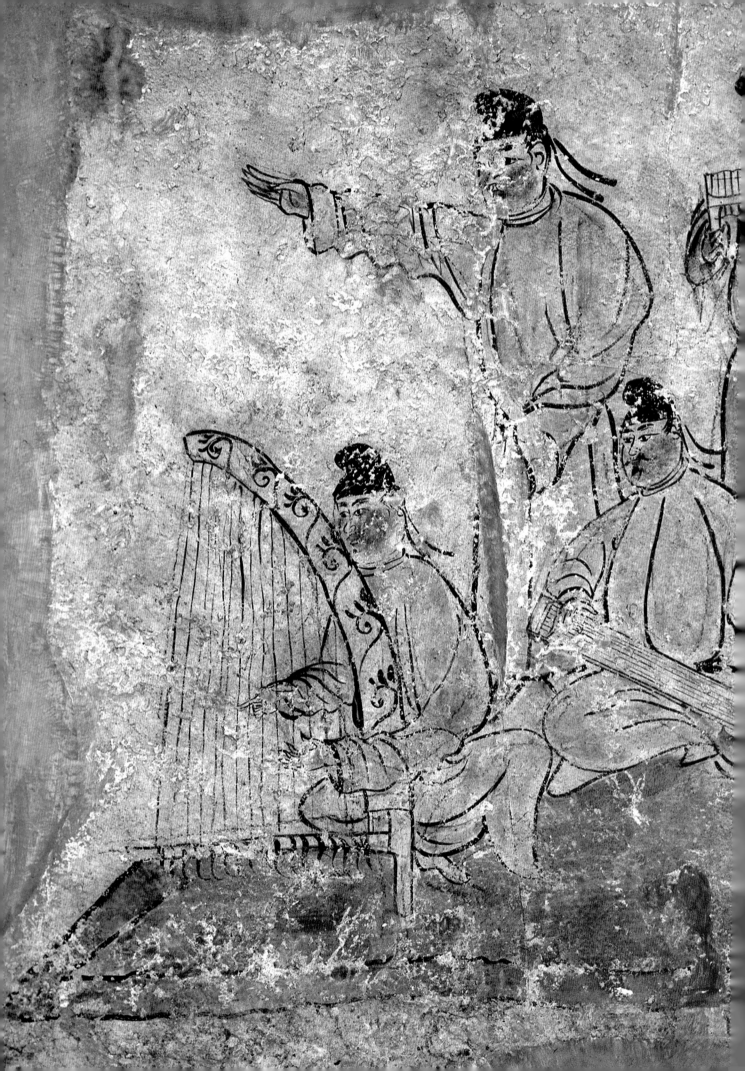

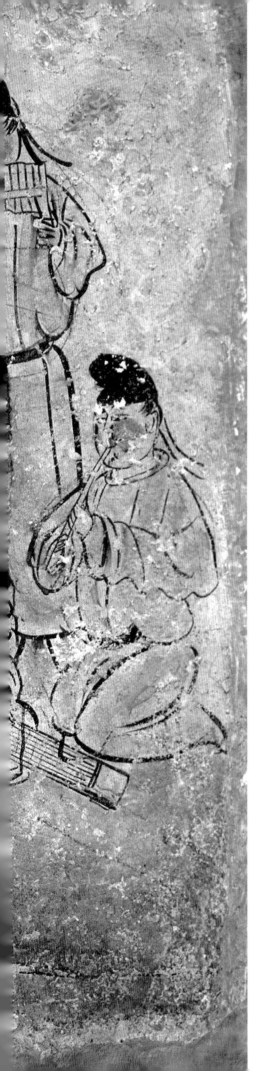

344. 乐舞图（局部三）

唐天宝五年（746年）

高147厘米

1952年西安市东郊苏思勖墓出土。现存于陕西历史博物馆。

墓向南。位于墓室东壁。整个画面由三部分组成，此为左侧图像的五人乐队。

（撰文：申秦雁　摄影：王建荣）

Music and Dancing Performance (Detail 3)

5th Year of Tianbao Era, Tang (746 CE)

Height 147 cm; Width 410 cm

Unearthed from Su Sixu's Tomb in Eastern Suburb of Xi'an, Shaanxi, in 1952. Preserved in Shaanxi History Museum.

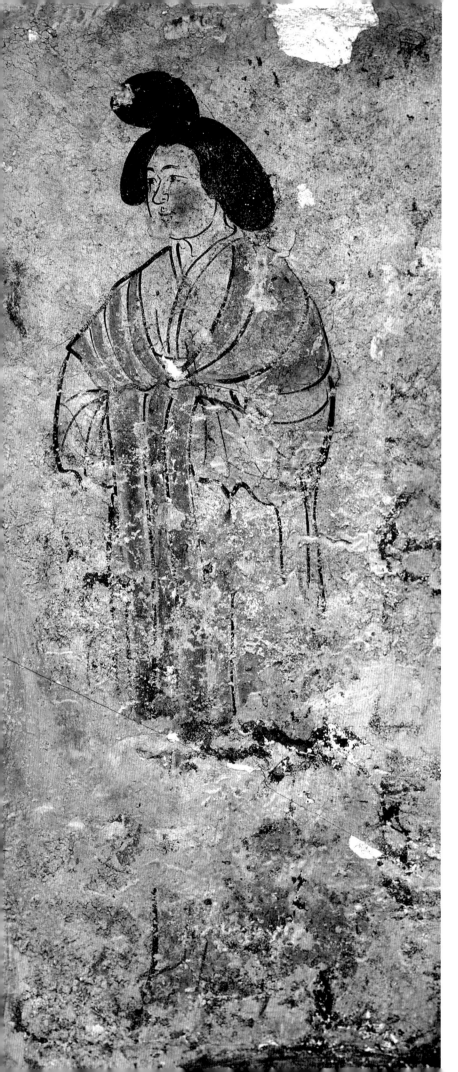

345.仕女图

唐天宝五年（746年）

高148、宽66厘米

1952年陕西省西安市东郊苏思勖墓出土。现存于陕西历史博物馆。

墓向南。位于墓室北壁东半壁。图中仕女身材高大丰满，神情优雅、恬静，目光注视着前方墓主人的棺椁，推断可能是墓主苏思勖的夫人。

（撰文：申秦雁　摄影：王建荣）

Beauty

5th Year of Tianbao Era, Tang (746 CE)

Height 148 cm; Width 66 cm

Unearthed from Su Sixu's Tomb in Eastern Suburb of Xi'an, Shaanxi, in 1952. Preserved in Shaanxi History Museum.

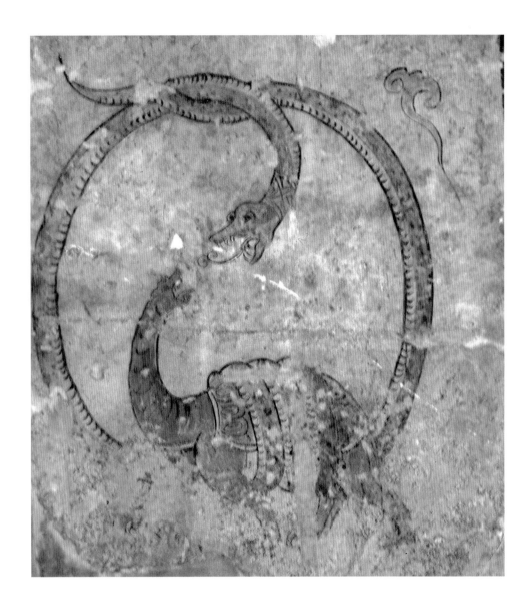

346. 玄武图

唐天宝五年（746年）

高188、宽175厘米

1952年陕西省西安市东郊苏思勗墓出土。现存于陕西历史博物馆。

墓向南。位于墓室北壁西侧，使用赭色土块起稿勾出玄武，由于玄武安排时位置偏西，为了填补空白处，在东侧上方绘出如意纹。

（撰文：申秦雁　摄影：王建荣）

Sombre Warrior

5th Year of Tianbao Era, Tang (746 CE)

Height 188 cm; Width 175 cm

Unearthed from Su Sixu's Tomb in Eastern Suburb of Xi'an, Shaanxi, in 1952. Preserved in Shaanxi History Museum.

347.架鸟赏花仕女图

唐大历九年（774年）

高约48、宽约60厘米

2003年陕西省西安市南郊郭杜镇庚杜村西北大学长安校区唐贝国夫人任氏墓出土。现存于陕西省考古研究院。

位于甬道西壁中部。为一侍女架鸟赏花图。画面中的仕女侧身站立，面向甬道口，头梳堕马髻，浓发齐耳，面相方圆，两颊圆润，细黛眉目，丹凤眼，鼻高挺，樱桃小口，短颈，身穿窄袖襦衫，袒胸，下裳齐胸长裙，肩披帔帛，右臂前伸曲肘，手隐袖内上举，手上站一只雀鸟。左臂前伸，手拿一朵折枝花。仕女体态丰满，面容端庄秀美。

（撰文：刘呆运、李明 摄影：张明惠）

Beauty Enjoying Bird and Flower

9th Year of Dali Era, Tang (774 CE)

Height ca. 48 cm; Width ca. 60 cm

Unearthed from the Tomb of Mrs. Ren, the Consort of Bei State, in Chang'an Campus of Northwest University Gengducun of Guodu in Southern Suburb of Xi'an, Shaanxi, in 2003. Preserved in Shaanxi Provincial Institute of Archaeology.

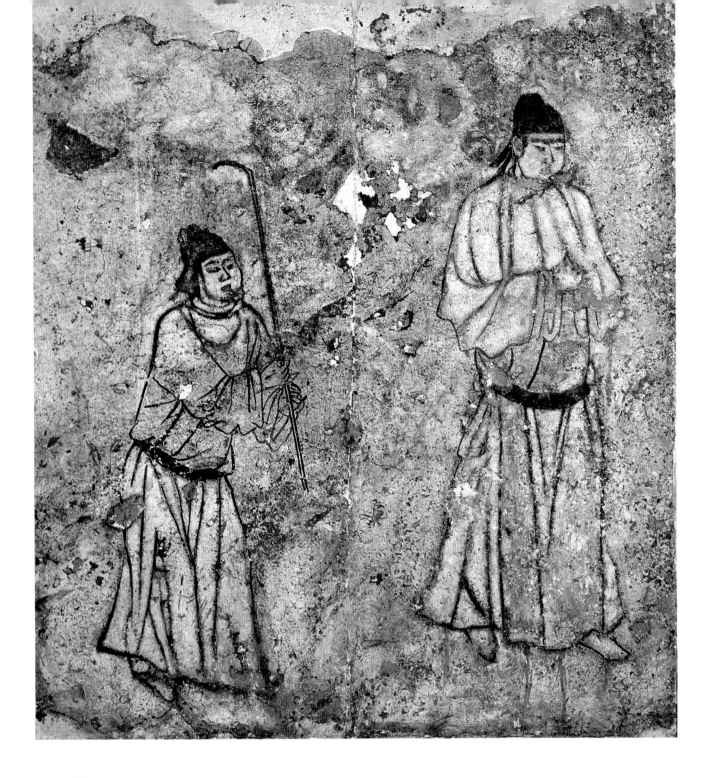

348.侍从图

唐兴元元年（784年）

高119、宽103厘米

1989年陕西省西安市东郊王家坟唐安公主墓出土。现存于陕西历史博物馆。

墓向南。位于甬道东壁。为六人侍从中的第一、二人，前者一副若有所思的神情，后者双手举着马球杆尾随其后。线条简洁，用色极为清淡。

（撰文：申秦雁　摄影：王建荣）

Attendants

1st Year of Xingyuan Era, Tang (784 CE)

Height 119 cm; Width 103 cm

Unearthed from Princess Tang'an's Tomb at Wangjiafencun in Eastern Suburb of Xi'an, Shaanxi, in 1989. Preserved in Shaanxi History Museum.

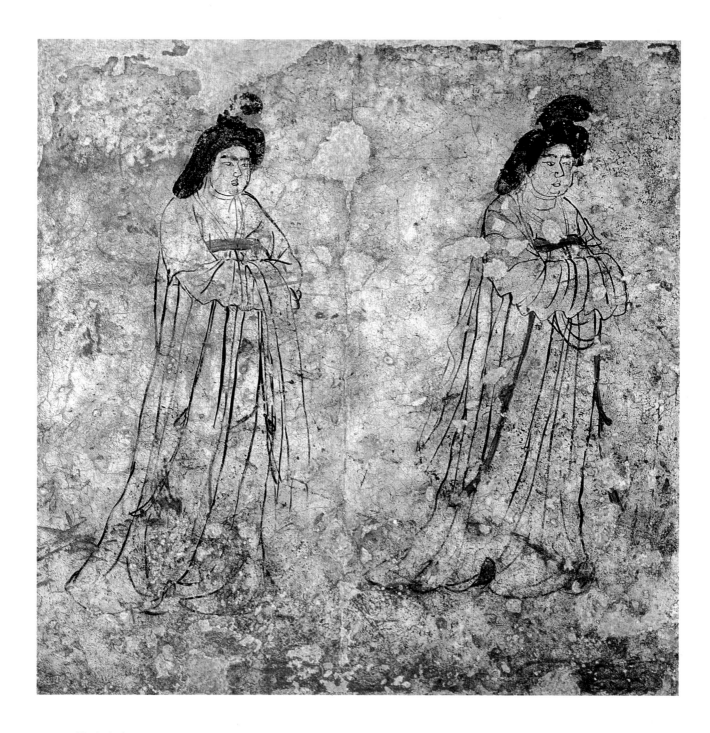

349.仕女图

唐兴元元年（784年）

高117、宽119厘米

1989年陕西省西安市东郊王家坟唐安公主墓出土。现存于陕西历史博物馆。

墓向南。位于甬道东壁。为六人侍从中的第三、四人，仕女体态已由丰腴向臃肿转变，体现出中唐壁画的特点。

<div align="right">（撰文：申秦雁　摄影：王建荣）</div>

Beauties

1st Year of Xingyuan Era, Tang (784 CE)

Height 117 cm; Width 119 cm

Unearthed from Princess Tang'an's Tomb at Wangjiafencun in Eastern Suburb of Xi'an, Shaanxi, in 1989. Preserved in Shaanxi History Museum.

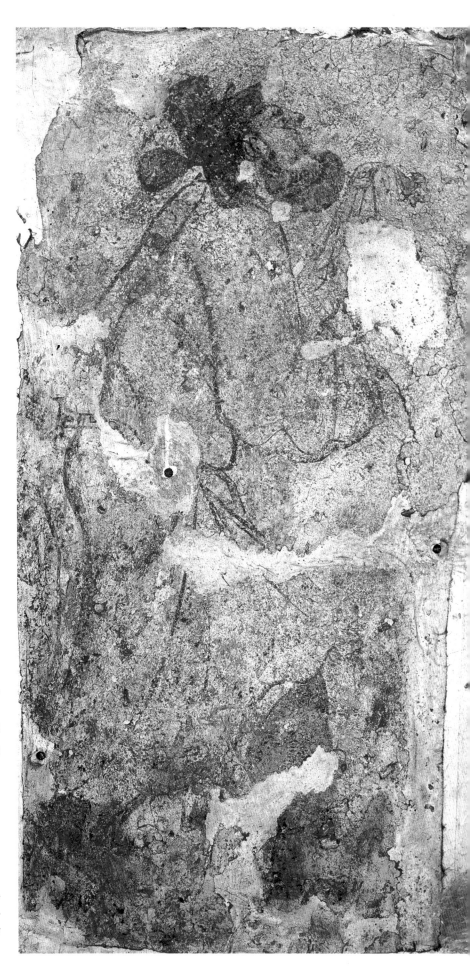

350. 执笏男吏图

唐咸通五年（864年）

高103、宽53厘米

1953年陕西省西安市西郊枣园杨玄略墓出土。现存于陕西历史博物馆。

位于第一过洞东壁。图中文官为一胡人形象，夸张的表情和动作颇有钟馗、维摩诘的味道。

（撰文：申秦雁　摄影：王建荣）

Male Official Holding a Hu-tablet

5th Year of Xiantong Era, Tang (864 CE)

Height 103 cm; Width 53 cm

Unearthed from Yang Xuanlüe's Tomb at Zaoyuancun in Western Suburb of Xi'an, Shaanxi, in 1953. Preserved in Shaanxi History Museum.

351.男伎图

唐咸通五年（864年）

高122、宽67厘米

1953年西安市西郊枣园杨玄略墓出
土。现存于陕西历史博物馆。

位于墓室东壁。为墓室东壁一组伎乐
图中的一人。图中男伎双手举于胸前
作弹拨状，装束极其特别，在唐墓壁
画中极少见。

（撰文：申秦雁　摄影：王建荣）

Male Musician

5th Year of Xiantong Era, Tang (864 CE)
Height 122 cm; Width 67 cm
Unearthed from Yang Xuanlüe's Tomb at
Zaoyuancun in Western Suburb of Xi'an,
Shaanxi, in 1953. Preserved in Shaanxi
History Museum.

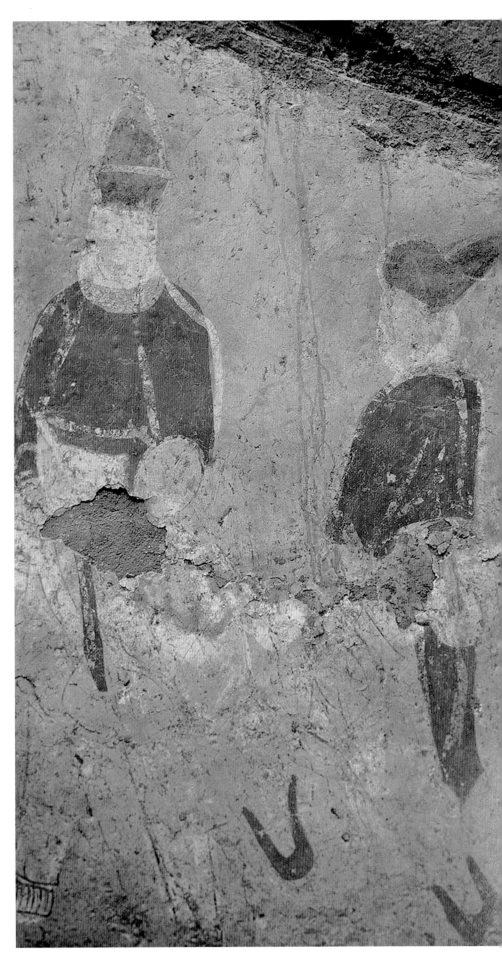

352.仪卫图

唐文德元年（888年）

高210、宽110厘米

1995年陕西省乾县铁佛乡南陵村靖陵出土。现存于陕西省考古研究所。墓向南。位于墓道西壁。为残存步行仪卫13人中二人，均头戴黑色尖顶冠，身着绯色圆领袍衫，腰悬弓囊，穿白色窄腿裤，足蹬线鞋，作前行状。二人在行进中似相顾对语。

（撰文：张建林　摄影：张明惠）

Guards

1st Year of Wende Era, Tang (888 CE)

Height 210 cm; Width 110 cm

Unearthed from Jingling Mausoleum at Nanlingcun of Tiefo in Qianxian, Shaanxi, in 1995. Preserved in Shaanxi Provincial Institute Archaeology.

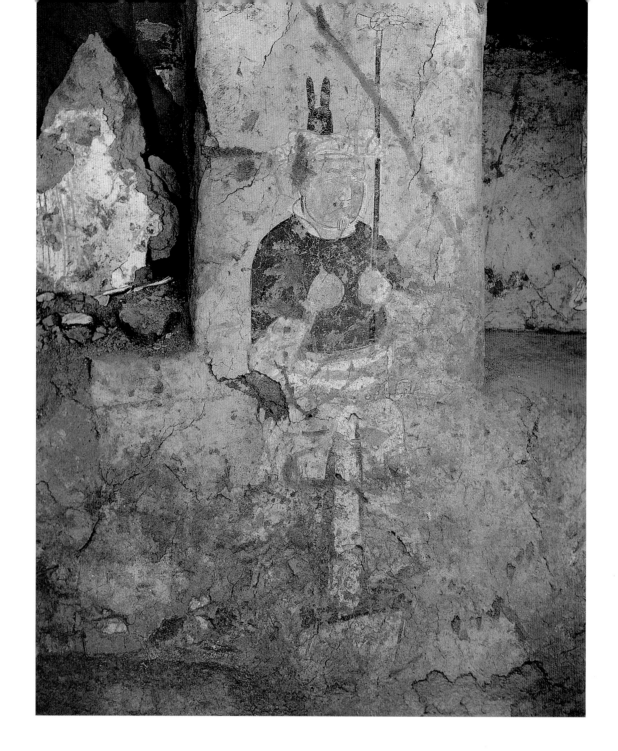

353.执戟武士图

唐文德元年（888年）

高160厘米、宽85厘米

1995年陕西省乾县铁佛乡南陵村靖陵出土。现存于陕西省考古研究所。

墓向南。位于甬道西壁。此幅为靖陵玄宫保存最为完好的一幅壁画。武士头戴黑色翘脚幞头，外扎红巾，团脸大耳，细目直鼻，有髭须。身着圆领绯色袍衫，外裹白色蔽膝，腰系革带，下穿白色窄腿裤，足蹬线鞋，右手握拳置胸前，左手执长戟。单色平涂，面部稍加晕染，以墨线或色线勾定。东西两壁武士相对，守卫甬道。

（撰文：张建林　摄影：王保平）

Warrior Holding a Halberd

1st Year of Wende Era, Tang (888 CE)

Height 160 cm; Width 85 cm

Unearthed from Jingling Mausoleum at Nanlingcun of Tiefo in Qianxian, Shaanxi, in 1995. Preserved in Shaanxi Provincial Institute Archaeology.

354.十二生肖之午马

唐文德元年（888年）

高50、宽50厘米

1995年陕西省乾县铁佛乡南陵村靖陵
出土。现存于陕西省考古研究所

墓向南。位于靖陵甬道东壁南壁龛。
此图绘于壁龛内，马首人身，头部稍
残。身穿宽袖高领长袍，腰系博带，
袍裾下露出高头履的履头。双手拱于
胸前持笏。整体轮廓以白色作底，用
流畅圆润的墨线和橘红色线勾勒，博
带下端及履头稍加点染，马首拟人
化，神情凝重。此类生肖图为唐代壁
画仅见之例。

（撰文：张建林 摄影：张明惠）

Horse of the 12 Zodiac Animals

1st Year of Wende Era, Tang (888 CE)
Height 50 cm; Width 50 cm
Unearthed from Jingling Mausoleum
at Nanlingcun of Tiefo in Qianxian,
Shaanxi, in 1995. Preserved in Shaanxi
Provincial Institute Archaeology.

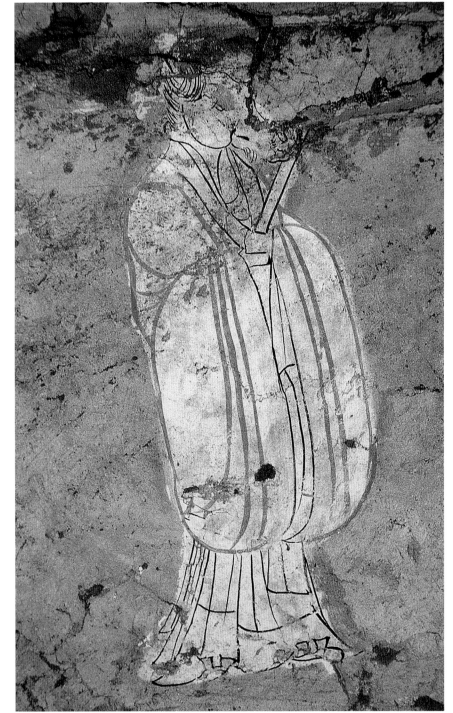

355.十二生肖之卯兔

唐文德元年（888年）

高50、宽50厘米

1995年陕西省乾县铁佛乡南陵村靖陵出土。现存于陕西省考古研究所。

墓向南。位于墓室东壁中央的壁龛。兔首人身，身体下部残。绘制技法同午马。

（撰文：张建林　摄影：张明惠）

Rabbit of the 12 Zodiac Animals

1st Year of Wende Era, Tang

Height 50 cm; Width 50 cm

Unearthed from Jingling Mausoleum at Nanlingcun of Tiefo in Qianxian, Shaanxi, in 1995. Preserved in Shaanxi Provincial Institute Archaeology.

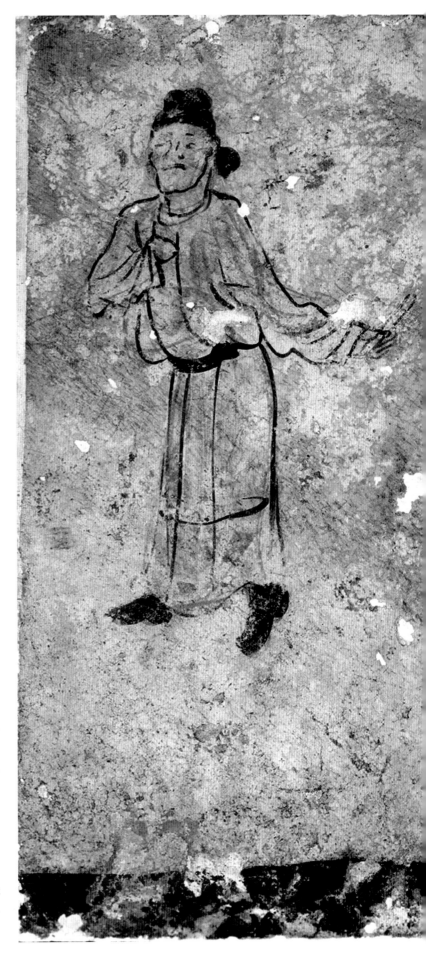

356. 男侍图

唐（618~907年）

高121、宽58厘米

1987年陕西省西安市长安县韦曲南里王村唐墓出土。现存于陕西历史博物馆。

墓向正南。位于甬道西壁。为六人组成的仕女、男侍中的第三人，为一宦官形象，似正作传唤。

（撰文：申秦雁　摄影：王建荣）

Attendant

Tang (618 - 907 CE)

Height 121 cm; Width 58 cm

Unearthed from a Mural Tomb of the Tang Dynasty at Nanliwangcun of Weiqu in Chang'an, Shaanxi, in 1987. Preserved in Shaanxi History Museum.

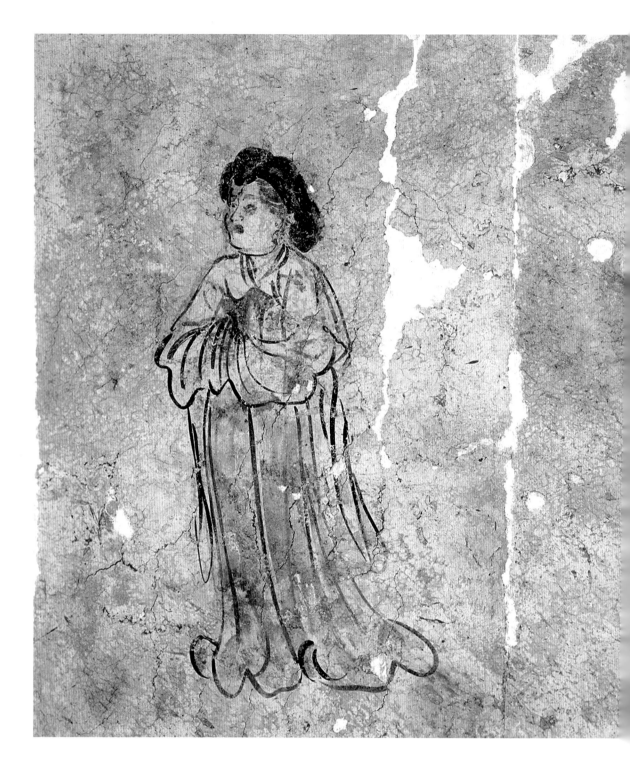

357. 男女侍从（一）

唐（618~907年）

高127、宽173厘米

1987年陕西省西安市长安县韦曲南里王村唐墓出土。现存于陕西历史博物馆。

墓向正南。位于甬道西壁。为六人组成的仕女、男侍中的第四至六人，均面向左，对着墓道口。前两位为仕女，最后一位为宦官。

（撰文：申秦雁　摄影：王建荣）

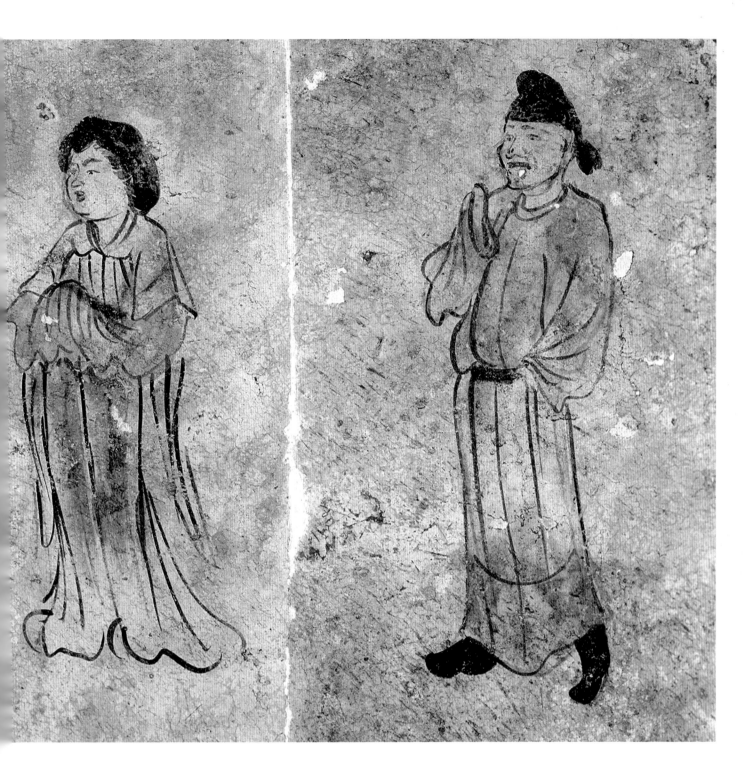

Beauties and Attendants (1)

Tang (618 - 907 CE)

Height 127 cm; Width 173 cm

Unearthed from a Mural Tomb of the Tang Dynasty at Nanliwangcun of Weiqu in Chang'an, Shaanxi, in 1987.

Preserved in Shaanxi History Museum.

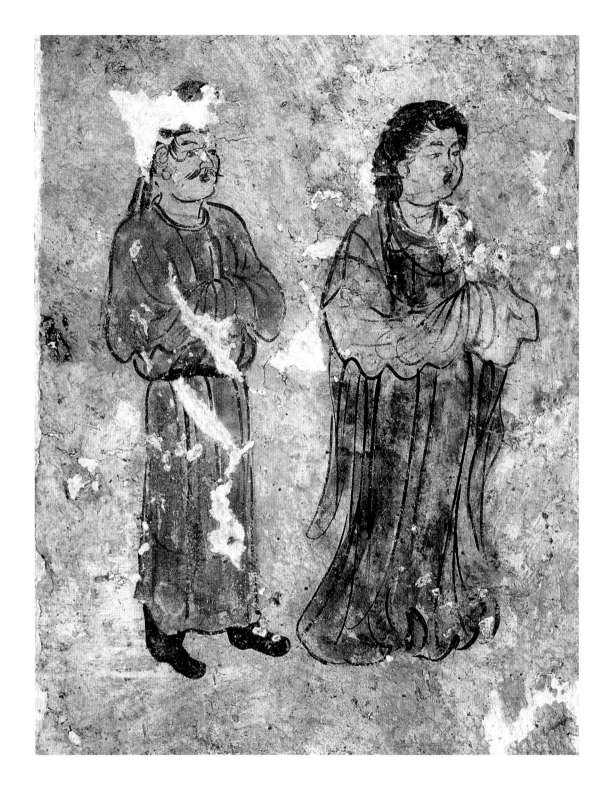

358.男女侍从图（二）

唐（618~907年）

高127、宽77厘米

1987年陕西省西安市长安县韦曲南里王村唐墓出土。现存于陕西历史博物馆。

墓向正南。位于墓室东壁南侧。与北侧的宴饮图相连。图中二人均面向墓室门口。前者似为主人，后随者为男仆。

（撰文：申秦雁　摄影：王建荣）

Beauties and Attendants (2)

Tang (618 - 907 CE)

Height 127 cm; Width 77 cm

Unearthed from a Mural Tomb of the Tang Dynasty at Nanliwangcun of Weiqu in Chang'an, Shaanxi, in 1987. Preserved in Shaanxi History Museum.

359. 树下仕女屏风图（一）

唐（618~907年）

高160、宽360厘米

1987年陕西省西安市长安县韦曲南里王村唐墓出土。现存于陕西历史博物馆。

墓向正南。位于墓室西壁棺床之上。共有六个屏风，每条屏风中都以一棵柳树作主要背景，周围衬托以山石、花草、飞禽等，主人都是一位装束、形象相同的仕女。

（撰文：申秦雁 摄影：王建荣）

Beauty Under the Tree (1st Panel of the Six-panel Screen)

Tang (618 - 907 CE)

Height 160 cm; Width 360 cm

Unearthed from a Mural Tomb of the Tang Dynasty at Nanliwangcun of Weiqu in Chang'an, Shaanxi, in 1987. Preserved in Shaanxi History Museum.

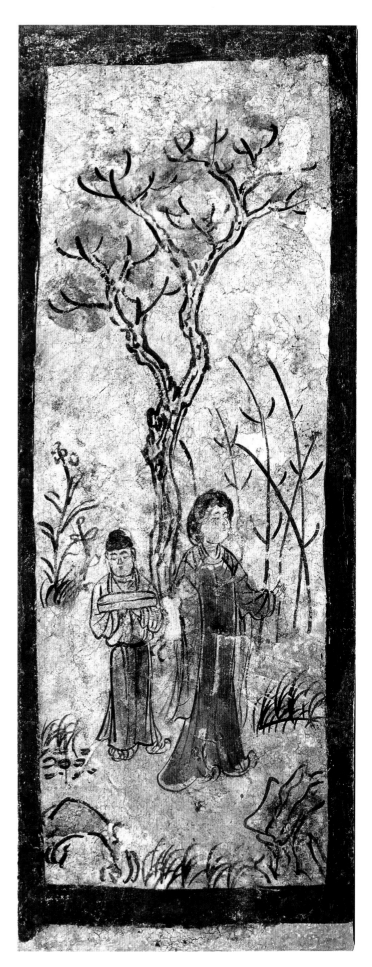

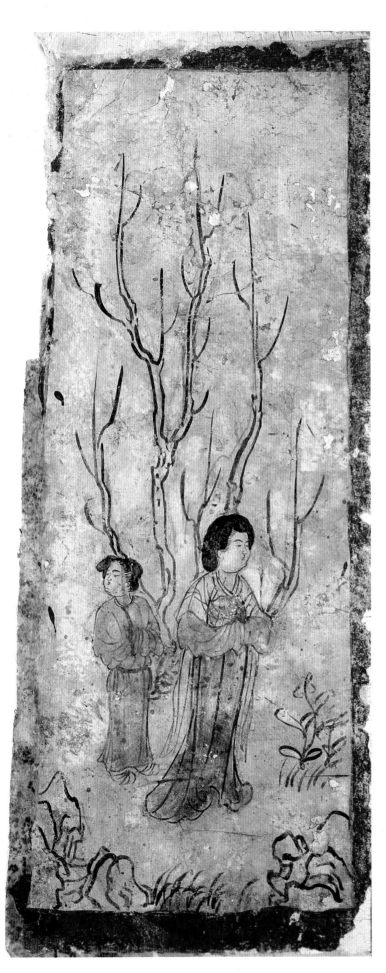

360.树下仕女屏风图（二）

唐（618~907年）

高160、宽360厘米

1987年陕西省西安市长安县韦曲南里王村唐墓出土。现存于陕西历史博物馆。

墓向正南。位于墓室西壁棺床之上。

（撰文：申秦雁　摄影：王建荣）

Beauty under the Tree (2nd Panel of the Six-panel Screen)

Tang (618 - 907 CE)

Height 160 cm; Width 360 cm

Unearthed from a Mural Tomb of the Tang Dynasty at Nanliwangcun of Weiqu in Chang'an, Shaanxi, in 1987. Preserved in Shaanxi History Museum.

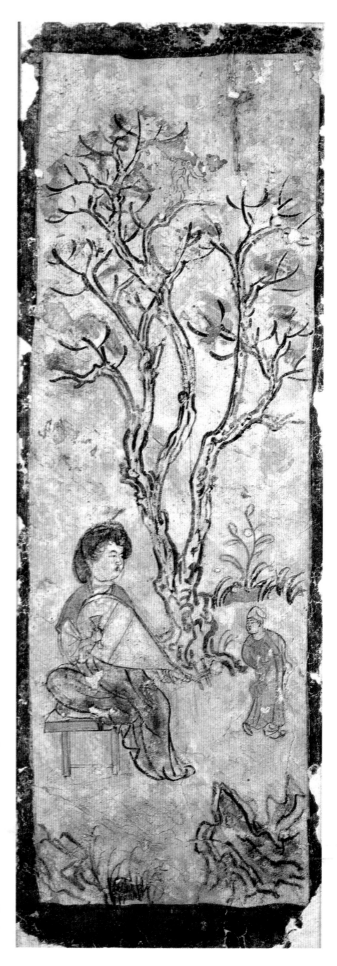

361.树下仕女屏风图（三）

唐（618~907年）

高160、宽360厘米

1987年陕西省西安市长安县韦曲南里王村唐墓出土。现存于陕西历史博物馆。

墓向正南。位于墓室西壁棺床之上。

<div align="right">（撰文：申秦雁　摄影：王建荣）</div>

Beauty under the Tree (3rd Panel of the Six-panel Screen)

Tang (618 - 907 CE)

Height 160 cm; Width 360 cm

Unearthed from a Mural Tomb of the Tang Dynasty at Nanliwangcun of Weiqu in Chang'an, Shaanxi, in 1987. Preserved in Shaanxi History Museum.

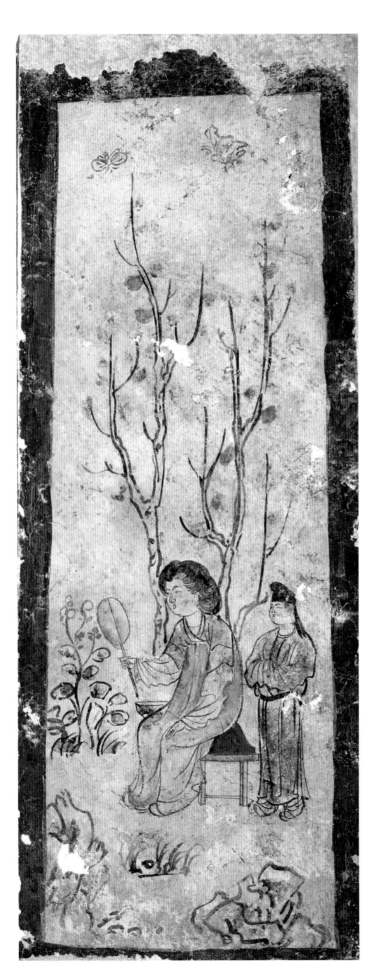

362. 树下仕女屏风图（四）

唐（618~907年）

高160、宽360厘米

1987年陕西省西安市长安县韦曲南里王村唐墓出土。现存于陕西历史博物馆。

墓向正南。位于墓室西壁棺床之上。

（撰文：申秦雁　摄影：王建荣）

Beauty under the Tree (4th Panel of the Six-panel Screen)

Tang (618 - 907 CE)

Height 160 cm; Width 360 cm

Unearthed from a Mural Tomb of the Tang Dynasty at Nanliwangcun of Weiqu in Chang'an, Shaanxi, in 1987. Preserved in Shaanxi History Museum.

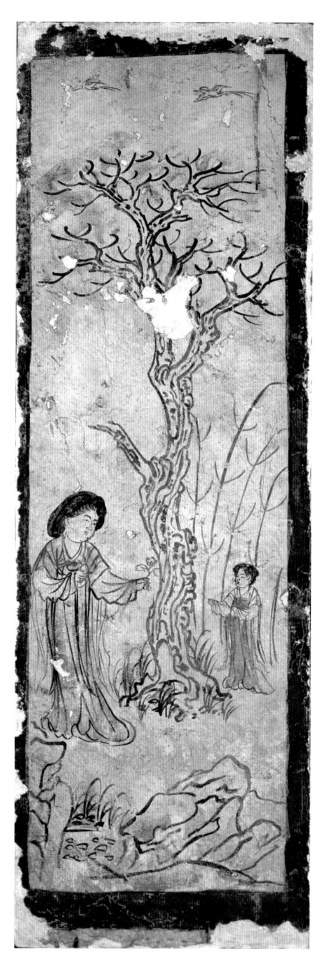

363.树下仕女屏风图（五）

唐（618~907年）

高160、宽360厘米

1987年陕西省西安市长安县韦曲南里王村唐墓出土。现存于陕西历史博物馆。

墓向正南。位于墓室西壁棺床之上。

（撰文：申秦雁　摄影：王建荣）

Beauty under the Tree (5th Panel of the Six-panel Screen)

Tang (618 - 907 CE)

Height 160 cm; Width 360 cm

Unearthed from a Mural Tomb of the Tang Dynasty at Nanliwangcun of Weiqu in Chang'an, Shaanxi, in 1987. Preserved in Shaanxi History Museum.

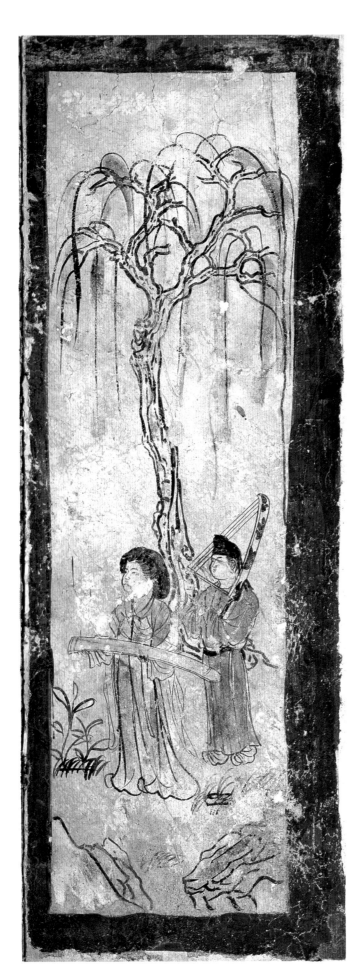

364.树下仕女屏风图（六）

唐（618~907年）

高160、宽360厘米

1987年西安市长安县韦曲南里王村唐墓出土。现存于陕西历史博物馆。

墓向正南。位于墓室西壁棺床之上。

（撰文：申秦雁　摄影：王建荣）

Beauty under the Tree (6th Panel of the Six-panel Screen)

Tang (618 - 907 CE)

Height 160 cm; Width 360 cm

Unearthed from a Mural Tomb of the Tang Dynasty at Nanliwangcun of Weiqu in Chang'an, Shaanxi, in 1987. Preserved in Shaanxi History Museum.

365. 飞天图（摹本）

唐（618～907年）

高78、宽120厘米

1971年陕西省礼泉县烟霞镇兴隆村4号唐墓出土。现存于昭陵博物馆。

位于墓室甬道口。绘从天而降的二供养飞天，右侧飞天双手捧盘，盘中放置五个类似仙桃之类的果子；左侧飞天右手托盘，盘中放置十个有全红、有半红半白的果子。其帔帛、飘带均向其身后斜上飘起，身下方散落着带叶的果子等。

（临摹：不详　撰文、摄影：李浪涛）

Apsaras (Replica)

Tang (618-907 CE)

Height 78 cm; Width 120 cm

Unearthed from Tomb No. 4 at Xinglongcun of Yanxia in Liquan, Shaanxi, in 1971. Preserved in Zhaoling Museum.

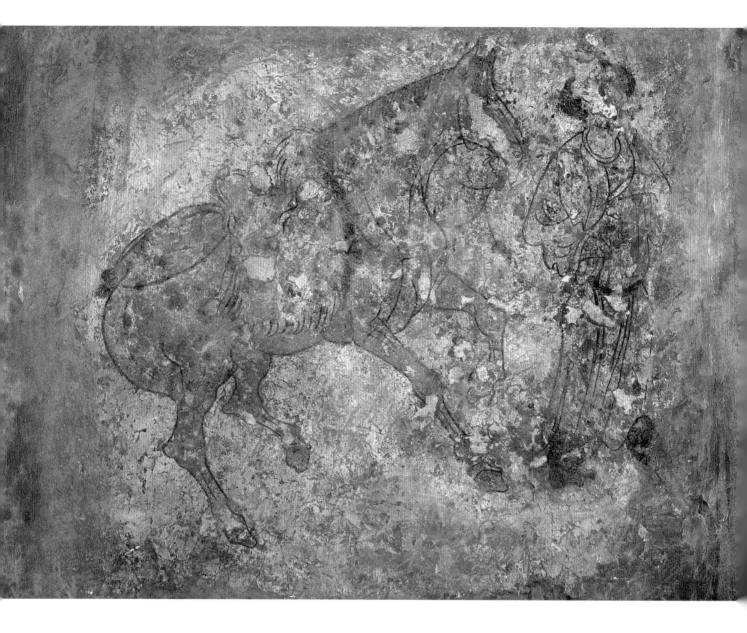

366. 胡人牵马图

唐（618~907年）

高约108、宽137厘米

2002年陕西省西安市东郊东兴置业M23唐墓出土。现存于西安市文物保护考古所保存。

位于墓道东壁。胡人牵马。

（撰文：杨军凯　摄影：王磊）

Horse and Central Asian Groom

Tang (618-907 CE)

Height ca. 108 cm; Width 137 cm

Unearthed from Mural Tomb No. 23 of the Tang Dynasty in Dongxing Real Estate in Eastern Suburb of Xi'an, Shaanxi, in 2002. Preserved in Xi'an Institute of Cultural Heritage Conservation and Archaeology.

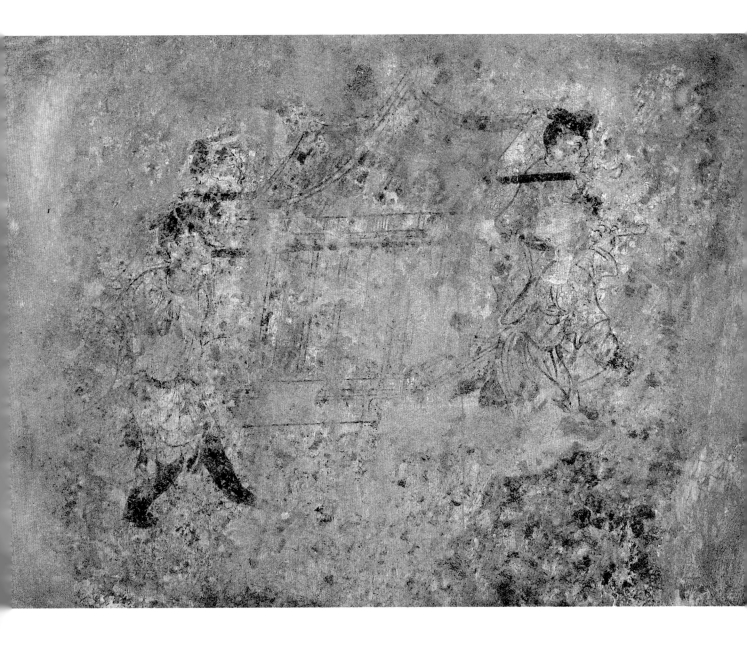

367.抬轿图

唐（618～907年）

高约108、宽137米

2002年陕西省西安市东郊东兴置业M23唐墓出土。现存于西安市文物保护考古所。

位于墓道东壁。轿子为仿建筑形式，庑殿式顶，轿夫共四人。

（撰文：杨军凯　摄影：王磊）

Sedan Carrying

Tang (618-907 CE)

Height ca. 108 cm; Width 137 cm

Unearthed from Mural Tomb No. 23 of the Tang Dynasty in Dongxing Real Estate in Eastern Suburb of Xi'an, Shaanxi, in 2002.

Preserved in Xi'an Institute of Cultural Heritage Conservation and Archaeology.

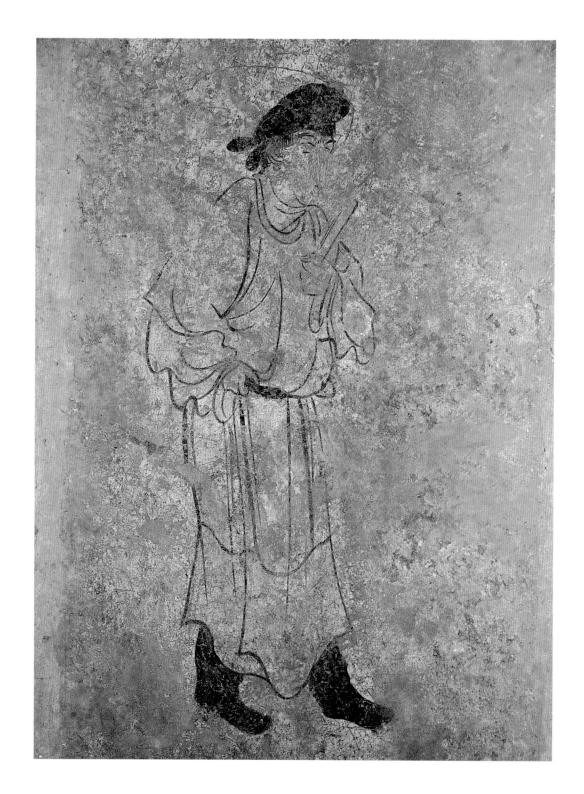

368. 文吏图

唐（618～907年）

高约137、宽108厘米

2002年西安市东郊东兴置业M23唐墓出土。现存于西安市文物保护考古所。

位于墓道东壁。头戴幞头，左手执笏板，右手握革带。

（撰文：杨军凯　摄影：王磊）

Civil Official

Tang (618-907 CE)

Height ca. 137 cm; Width 108 cm

Unearthed from Mural Tomb No. 23 of the Tang Dynasty in Dongxing Real Estate in Eastern Suburb of Xi'an, Shaanxi, in 2002. Preserved in Xi'an Institute of Cultural Heritage Conservation and Archaeology.

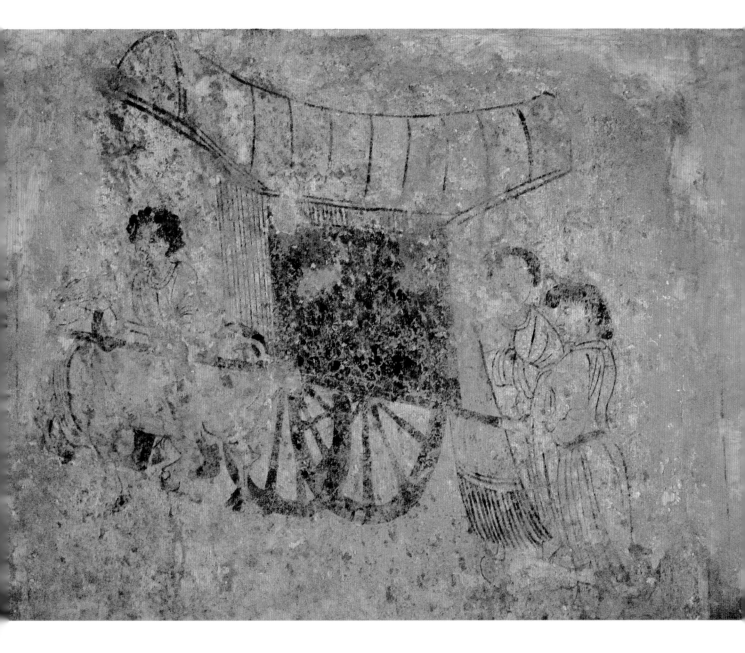

369.犊车图

唐（618～907年）

高约108、宽137厘米

2002年西安市东郊东兴置业M23唐墓出土。现存于西安市文物保护考古所。

位于墓道西壁。辕牛为黄色，牛身右车一人，车后跟随两内侍模样的人。

（撰文：杨军凯 摄影：王磊）

Calf-drawn Carriage

Tang (618-907 CE)

Height ca. 108 cm; Width 137 cm

Unearthed from Mural Tomb No. 23 of the Tang Dynasty in Dongxing Real Estate in Eastern Suburb of Xi'an, Shaanxi, in 2002.

Preserved in Xi'an Institute of Cultural Heritage Conservation and Archaeology.

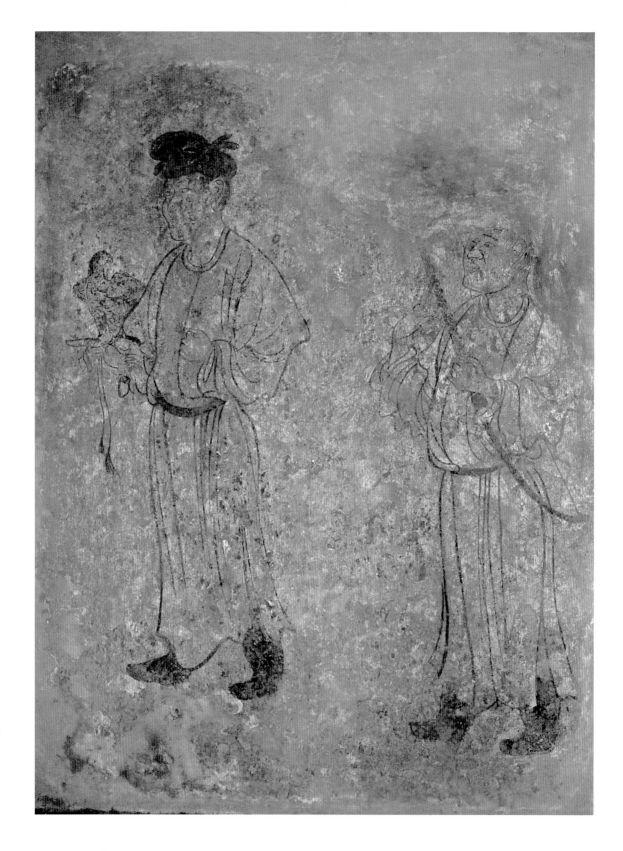

370.狩猎图

唐（618～907年）

高约137、宽108厘米

2002年西安市东郊东兴置业M23唐墓出土。现存于西安市文物保护考古所。

位于墓道西壁。一人架鹰，一人执弓。

（撰文：杨军凯　摄影：王磊）

Hunting Scene

Tang (618-907 CE)

Height ca. 137 cm; Width 108 cm

Unearthed from Mural Tomb No. 23 of the Tang Dynasty in Dongxing Real Estate in Eastern Suburb of Xi'an, Shaanxi, in 2002. Preserved in Xi'an Institute of Cultural Heritage Conservation and Archaeology.

371.侍女图

五代·晋（936～946年）

残高30、宽26厘米

2001年陕西省宝鸡市金台区陵原乡陵原村后晋贤德太夫人墓出土。现存于宝鸡市博物馆。

墓向165°。图像位于后墓室北壁右侧。现侍女图仅头部画面较清晰。头梳高髻、面容清丽、细眉樱唇，身着红领衣衫。

（撰文：刘军社　摄影：王力军、王颢、刘军社）

Maid

Later Jin of the Five-Dynasties Period (936-946 CE)

Remaining Height 30 cm; Width 26 cm

Unearthed from the Tomb of Grand Mistress Xiande of the Later Jin to the East of Lingyuancun of Jintai District in Baoji, Shaanxi, in 2001. Preserved in Baoji City Museum.

372.花草图

五代·晋（936~946年）

高85、宽125厘米

2001年陕西省宝鸡市金台区陵原乡陵原村后晋贤德太夫人墓出土。现存于宝鸡市博物馆。

墓向165°。位于后墓室西壁南部。画面两侧绘串状花草二支，叶片细长。

（撰文：刘军社　摄影：王力军、王颢、刘军社）

Floral

Later Jin of the Five-Dynasties Period (936-946 CE)

Height 85 cm; Width 125 cm

Unearthed from the Tomb of Grand Mistress Xiande of the Later Jin to the East of Lingyuancun of Jintai District in Baoji, Shaanxi, in 2001. Preserved in Baoji City Museum.

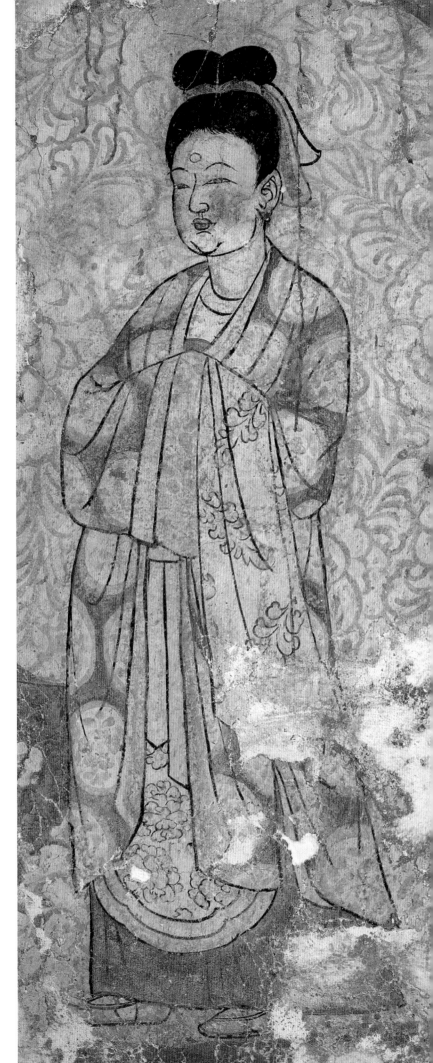

373.仕女图

五代·周显德五年（958年）

高约133厘米

1992年陕西省彬县五代冯晖墓出土。现存于咸阳市文保中心。

墓向185°。位于墓室墓壁东侧室的左侧。头梳双髻，髻上扎粉红色锦带，面容丰满红润，身着红底团花对襟宽袖女袍，脚着尖履，左手臂搭一件锦花叶纹白色长巾。

（撰文：岳起　摄影：王保平）

Beauty

5th Year of Xiande Era of Later Zhou of the Five-Dynasties Period (958 CE)

Height ca. 133cm

Unearthed from Feng Hui's Tomb in Binxian, Shaanxi, in 1992. Preserved in Xianyang Center for the Conservation of Cultural Heritage.

374.双凤团花图

五代·周显德五年（958年）

宽147、高63厘米

1992年陕西省彬县五代冯晖墓出土。现存于咸阳市文保中心。

墓向185°。位于墓室东壁东侧室的东壁弧顶部（顶端）。图案左右对称，中间为三组白色流苏坠圆形锦球图案，一锦球图案为红色底纹的白色凤凰在云气中上下对舞。

（撰文：岳起　摄影：王保平）

Rosette Design with Flying Double-phoenix

5th Year of Xiande Era of Later Zhou of the Five-Dynasties Period (958 CE)

Width 147cm; Height 63 cm

Unearthed from Feng Hui's Tomb in Binxian, Shaanxi, in 1992. Preserved in Xianyang Center
for the Conservation of Cultural Heritage.

375.男执杖者图

五代·周显德五年（958年）

人物残高68厘米

1992年陕西省彬县五代冯晖墓出土。现存于咸阳市文保中心。

墓向185°。位于甬道东壁北端。侧身向里，头戴硬脚幞头，浓目，络腮胡。身着紫红色圆领袍服，双手执杖胸前，应为乐队南部指挥者。

（撰文：岳起　摄影：王保平）

Male Staff Holder (Music Band Conductor)

5th Year of Xiande Era of Later Zhou of the Five-Dynasties Period (958 CE)

Figure Surviving Height 68 cm

Unearthed from Feng Hui's Tomb in Binxian, Shaanxi, in 1992. Preserved in Xianyang Center for the Conservation of Cultural Heritage.

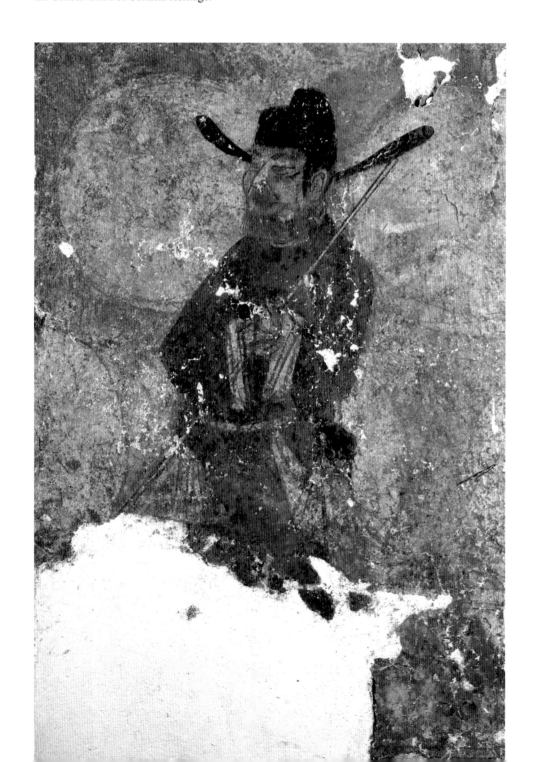

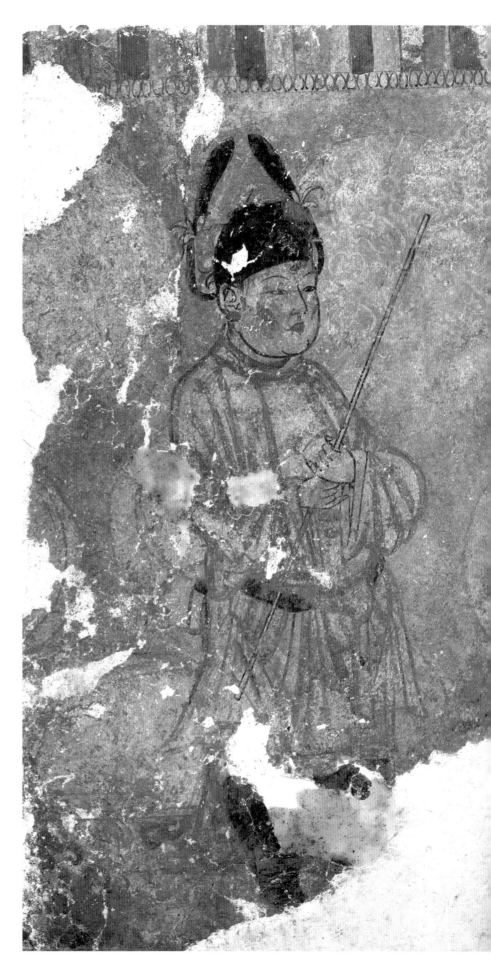

376. 女执杖者图

五代·周显德五年（958年）

人物残高83厘米

1992年陕西省彬县五代冯晖墓出土。现存于咸阳市文保中心。

墓向185°。位于甬道西壁北端。侧身向里，头戴硬脚幞头，幞头两脚折起上举，前后各插带叶红花一朵。面容安详、红润，目光平视，额饰红点，耳挂红色耳坠。身着浅红色圆领短袍，双手执杖胸前。应为乐队女指挥。

（撰文：岳起 摄影：王保平）

Female Staff Holder (Music Band Conductor)

5th Year of Xiande Era of Later Zhou of the Five-Dynasties Period (958 CE)

Figure Surviving Height 83 cm

Unearthed from Feng Hui's Tomb in Binxian, Shaanxi, in 1992. Preserved in Xianyang Center for the Conservation of Cultural Heritage.

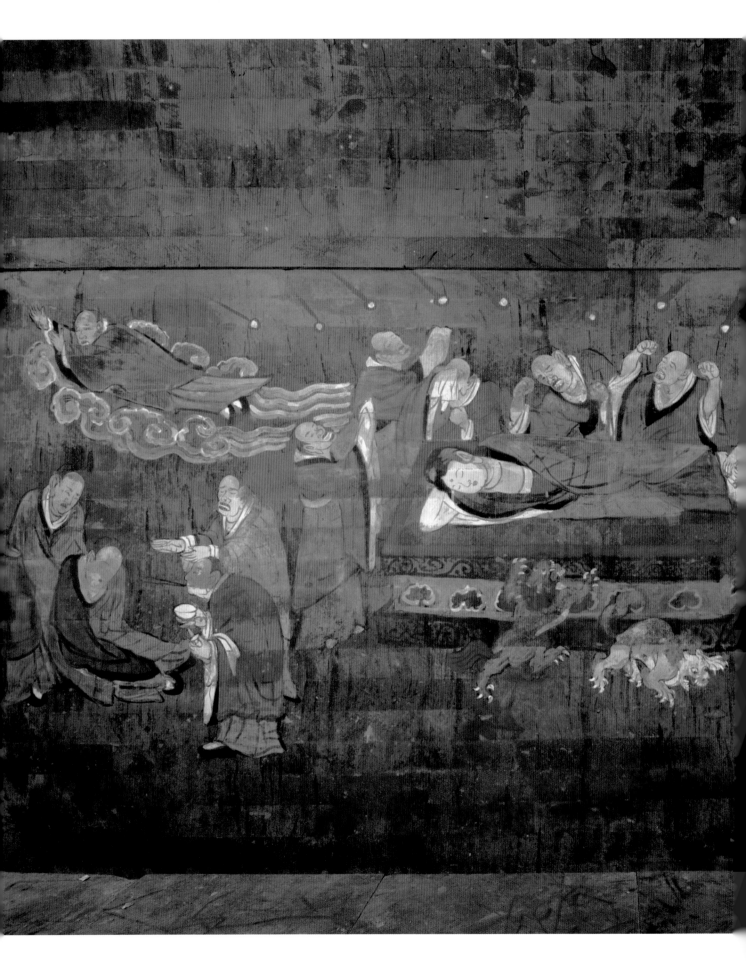

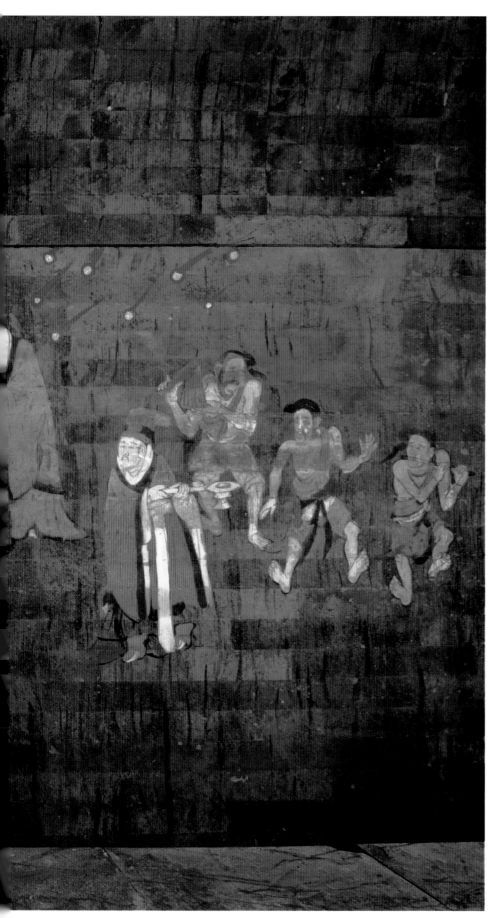

377.佛祖涅槃图

北宋（960～1127年）

高86、宽245.5厘米

2009年3月陕西省韩城市盘乐村218号墓出土。现存于陕西省考古研究院。墓向185°。位于墓室东壁。壁画中心区域绘佛祖身披袈裟，作吉祥卧，头北足南，面西，表情十分安详。其周围佛祖十大弟子或作蒙面拭泪状，或作捶胸哀号状，或作俯着痛哭状。壁画中有两个留短须的汉装天人站立佛祖脚边，其中一人挽起右手抚摸佛祖的上足，另一人手端香炉面向佛祖。壁画最右侧有三人，均赤裸上身，裤脚卷起，裸足，或挥舞拍板，或吹横笛，或手舞足蹈。韩城宋墓壁画的佛祖涅槃图，为研究佛教造像提供了新的材料，对于研究我国佛教美术史具有重要价值。

（撰文、摄影：孙秉君）

Nirvana of Buddha

Northern Song (960-1127 CE)

Height 86 cm; Width 245.5 cm

Unearthed from Tomb No. 218 at Panlecun in Hancheng, Shaanxi, in 2009. Preserved in Shaanxi Provincial Institute of Archaeology.

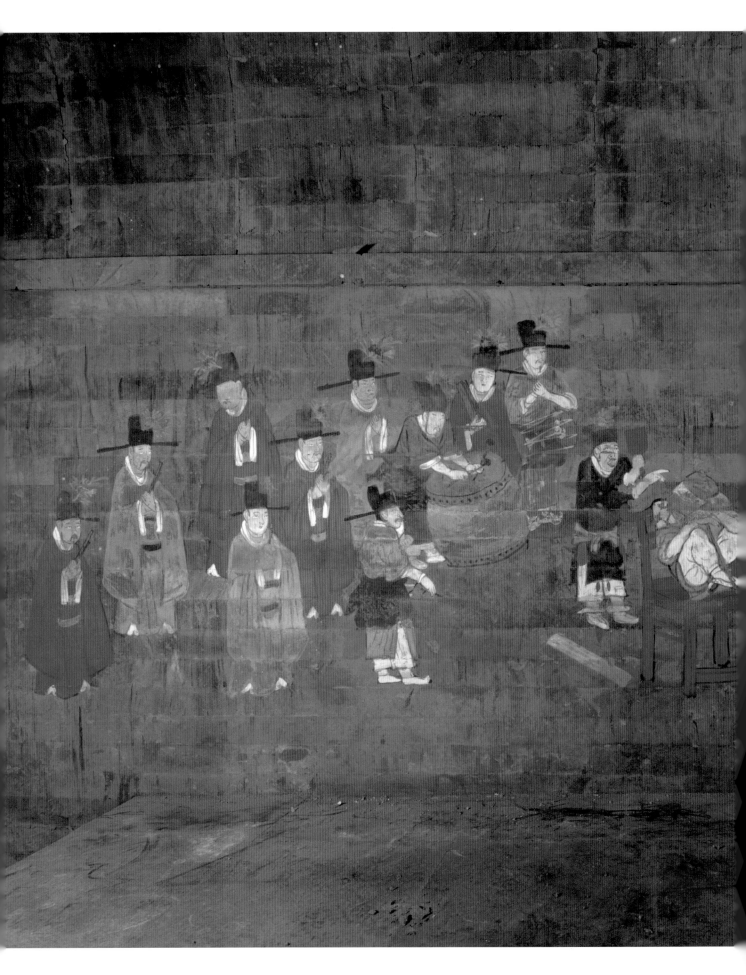

414

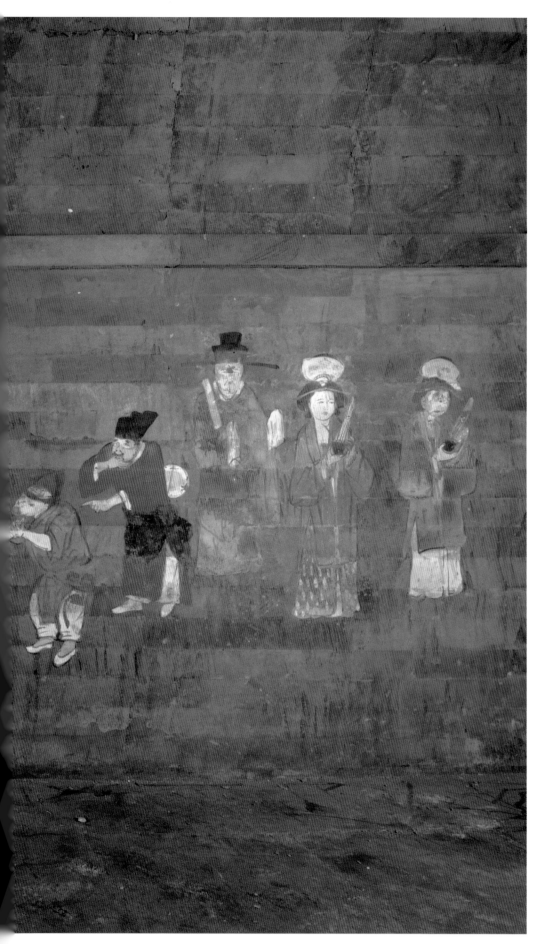

378.杂剧演出图

北宋（960～1127年）

高86、宽245.5厘米

2009年3月陕西省韩城市盘乐村218号墓出土。现存于陕西省考古研究院。

墓向185°。位于墓室西壁。为北宋杂剧演出场景，场上的十七人分为乐队和演员两大部分，其中演员五人，乐队十二人，不仅完整再现了北宋杂剧的末泥、引戏、副净、副末、装孤五个角色，而且呈现出北宋杂剧正在演出的场景，揭开了北宋杂剧演出是否有乐队伴奏的谜底，迄今所发现的宋代戏剧文物中规模最大，最完整、最生动的一件，史料价值极高。

（撰文、摄影：孙秉君）

Zaju ("Variety Play", a traditional drama form of China) Performance

Northern Song (960-1127 CE)
Height 86 cm; Width 245.5 cm
Unearthed from Tomb No. 218 at Panlecun in Hancheng, Shaanxi, in 2009. Preserved in Shaanxi Provincial Institute of Archaeology.

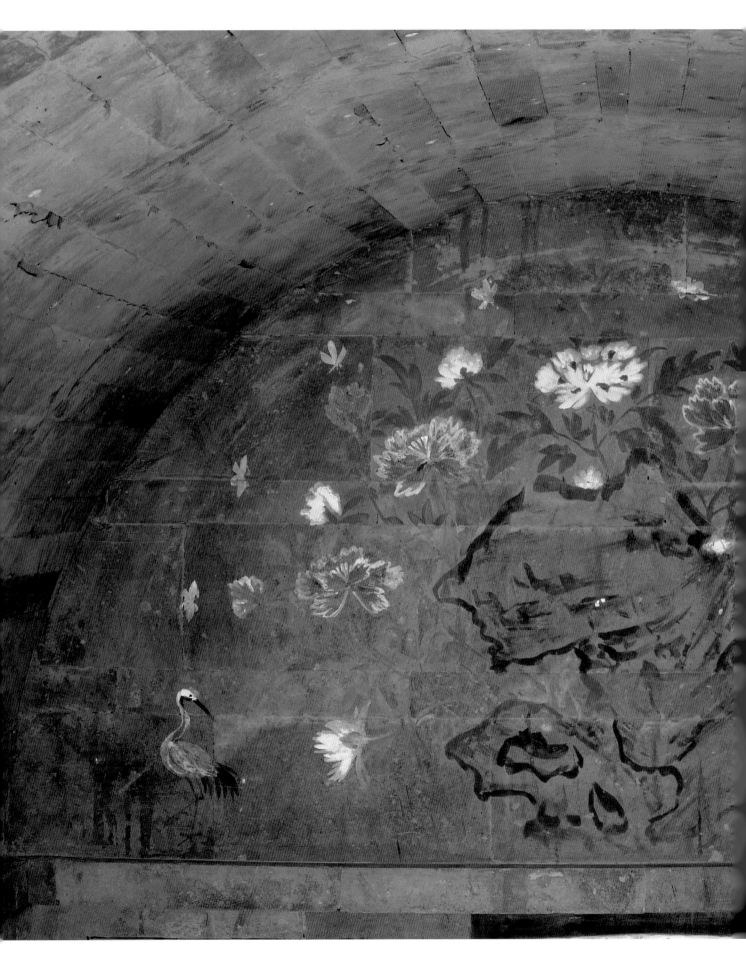

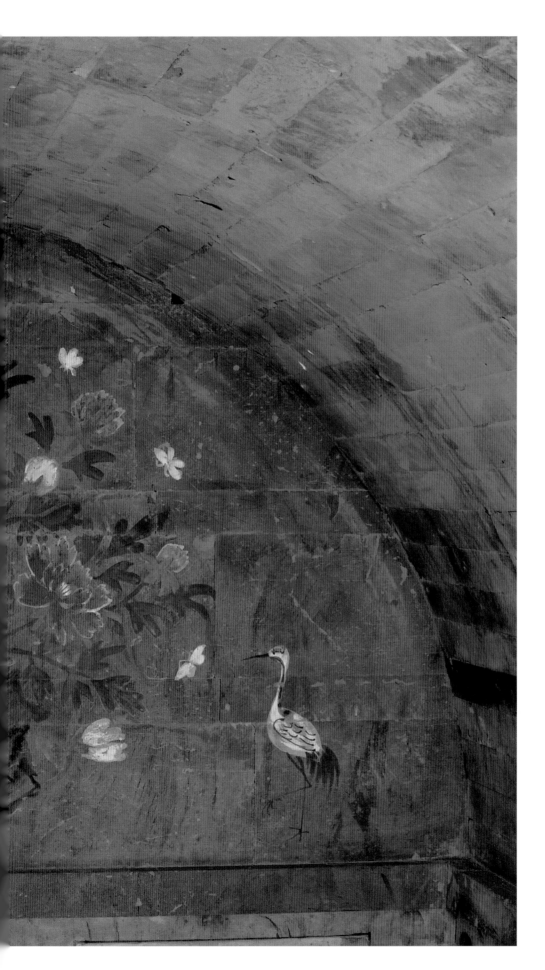

379. 湖石牡丹图

北宋（960～1127年）

高76、宽145.5厘米

2009年3月陕西省韩城市盘乐村218号墓出土。现存于陕西省考古研究院。

墓向185°。位于墓室北壁上层。当为墓室装饰画，整体呈半圆形，与墓室券顶相适。装饰画中央下部为太湖石，石上为牡丹花，象征石生富贵之意。太湖石两侧各绘一只仙鹤，寓意长寿吉祥。

（撰文、摄影：孙秉君）

Taihu Rock and Peonies

Northern Song (960-1127 CE)
Height 76 cm; Width 145.5 cm
Unearthed from Tomb No. 218 at Panlecun in Hancheng, Shaanxi, in 2009. Preserved in Shaanxi Provincial Institute of Archaeology.

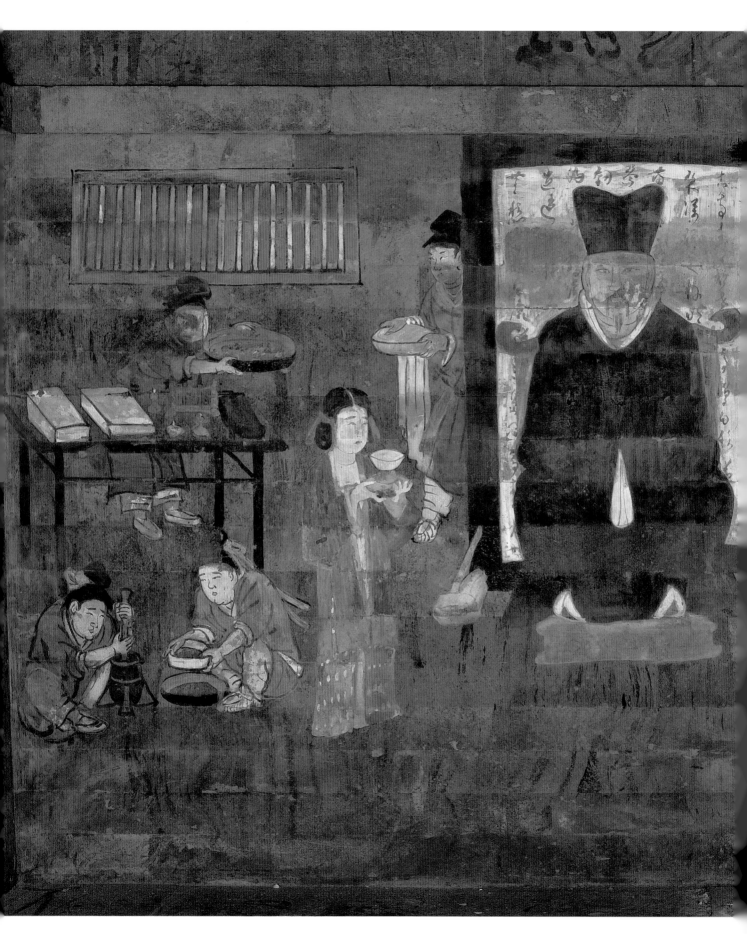

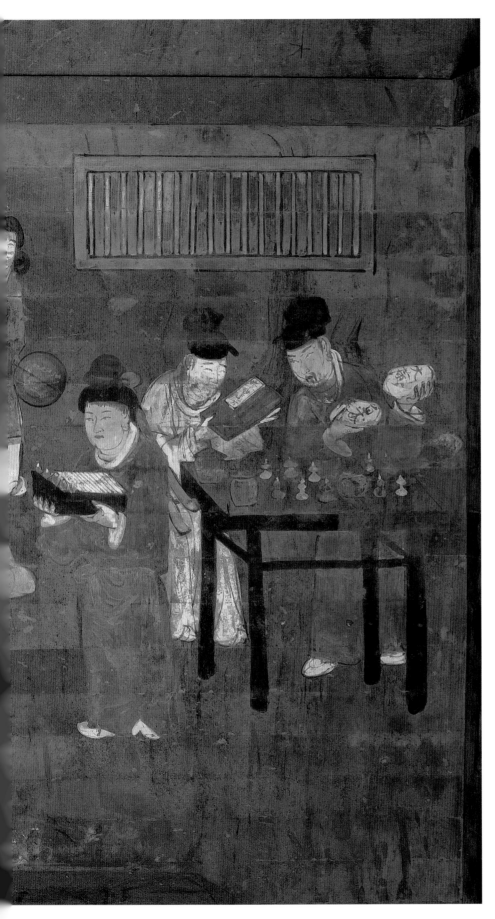

380. 医药图

北宋（960～1127年）

高86、宽145.5厘米，墓主人画像高
54.5、宽35.5厘米

2009年3月陕西省韩城市盘乐村218号墓
出土。现存于陕西省考古研究院。

墓向185°。位于墓室北壁下层，画面
正中为男主人画像，端坐木椅，椅子后
不远处有一黑框白色屏风，上以草书题
诗，大部内容被墓主人身体遮蔽。释
读结果为：屏风上实为两首诗，从右
至左竖排书写，第一首似为五言诗，
目前仅能辨认出："古寺青松老，高僧
白发长。夜深禅定后，明……如霜。
要……"第二首似为七言诗，可辨认出
的文字如下："琴剑……鹤虎，逍遥…
托思无愁……骑白鹿游三岛……闷驾青
……九州。"画面右侧有五人，三男子
正在配备茶，另一男子端盆而入，一女
子手捧茶盏。画面左侧四人，一女子执
团扇从屏风后走出，一男子手捧"朱砂
丸"药匣，方桌后两男子研读宋太祖淳
化三年（992年）刊布的医书《太平圣慧
方》。整个画面布局紧凑，生动传神。

（撰文、摄影：孙秉君）

The Portrait of the Tomb Occupant and Scene of Making Medicines

Northern Song (960-1127 CE)

Height 86 cm; Width 145.5 cm; Portrait
of the Tomb Occupant Height 54.5 cm;
Width 35.5 cm

Unearthed from Tomb No. 218 at Panl-
ecun in Hancheng, Shaanxi, in 2009. Pres-
erved in Shaanxi Provincial Institute of
Archaeology.

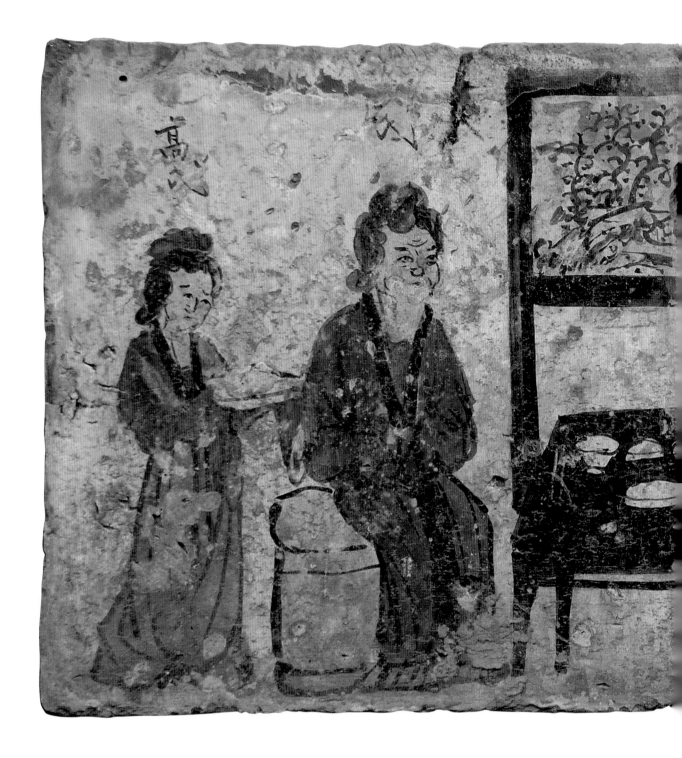

381.朱俊少氏对坐图

金明昌四年（1193年）

高36、宽70.05厘米

2008年陕西省甘泉县城关镇袁庄村金墓出土。原址保存。

墓向南。位于东壁中。画面正中为一黑色高足方桌，桌上有三碟、两盏。方桌后有山水屏风画。桌右侧坐一老年男子，身后上方写写"朱俊"二字，应为老者姓名。朱俊身后侍立一中年男子，头部上方墨题"男朱孜"。方桌左侧，坐一老年妇人，头部上方墨题"少氏"。老妇人身后侍立一青年妇人，头部上题书"高氏"。此画面右侧边有一行墨书题记："明昌四年十一月初一日工毕"。从题记推测，此画面是墓主人朱俊与少氏的对坐饮宴图。

（撰文、摄影：王沛）

420

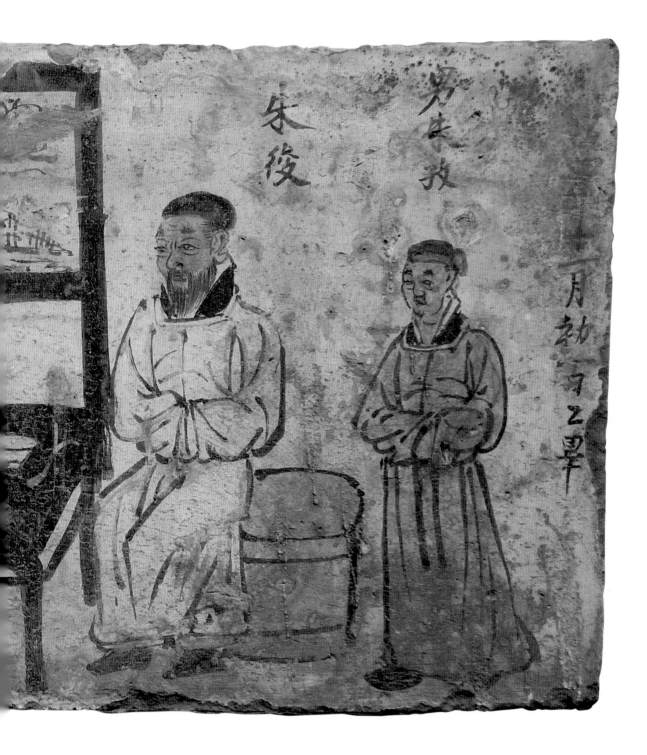

朱後

男夫妝

十一月動 ... 乙畢

Mr. Zhu Jun and Ms. Shao Seated Beside the Table

4th Year of Mingchang Era, Jin (1193 CE)

Height 36 cm; Width 70.05 cm

Unearthed from a Tomb of the Jin Dynasty at Yuanzhuangcun of Chengguan in Ganquan, Shaanxi, in 2008.

Preserved on the original site.

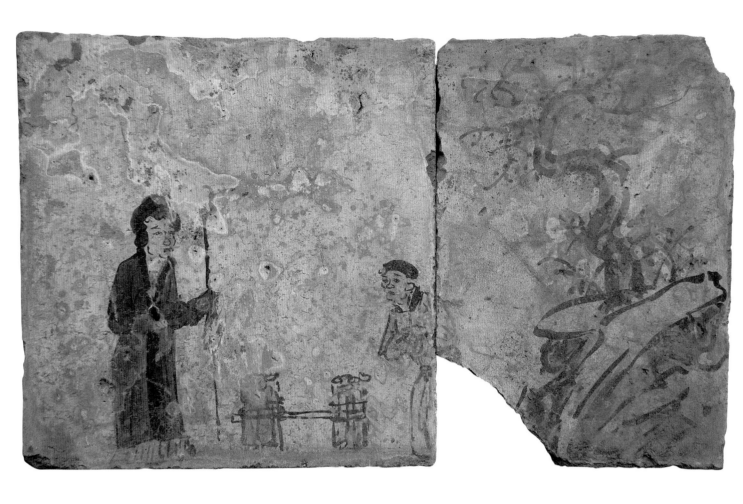

382. 曾参孝母图

金明昌四年（1193年）

高36、宽61厘米

2008年陕西省甘泉县城关镇袁庄村金墓出土。原址保存。

墓向南。位于东壁南侧。画面中一红衣妇人倚杖而立，对面站立一青年男子，男子双手捂胸，躬身而立，男子面前放一担木柴，身后绘奇石怪松。此画面表现的是二十四孝故事之一"曾参孝母"的内容。

（撰文、摄影：王沛）

Zeng Shen, One of the "Twenty-Four Paragons of Filial Piety"

4th Year of Mingchang Era, Jin (1193 CE)

Height 36 cm; Width 61 cm

Unearthed from a Tomb of the Jin Dynasty at Yuanzhuangcun of Chengguan in Ganquan, Shaanxi, in 2008. Preserved on the original site.

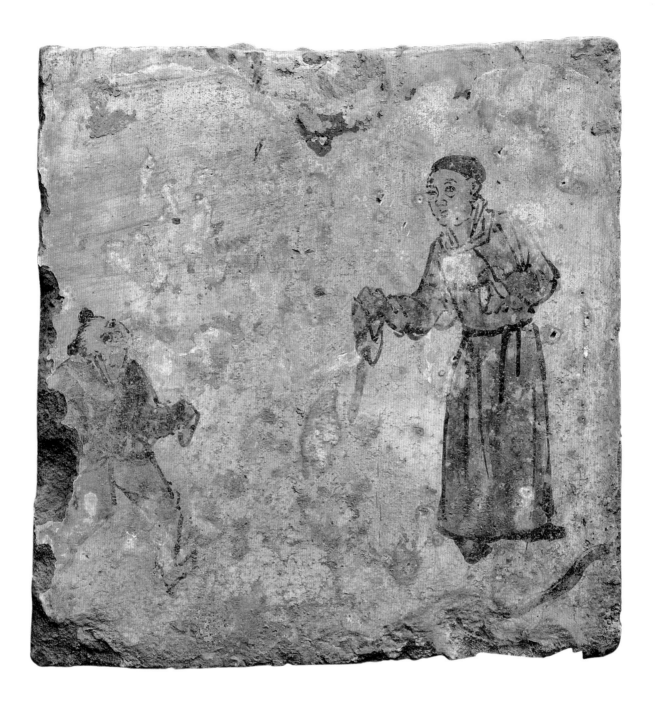

383.仲由为亲负米图

金明昌四年（1193年）

高36、残宽35厘米

2008年陕西省甘泉县城关镇袁庄村金墓出土。原址保存。

墓向南。位于东壁北侧。画面左侧一个头梳一对抓髻的少年，身着青色长裤、黄色上衣，背负物品正在仰头奔走，对面站立一男子，头戴黑色无沿帽，身着青色方领窄袖长跑，腰系黑带，双手前伸，在迎接少年归来。表现的是孝行故事"仲由为亲负米"。

<div align="right">（撰文、摄影：王沛）</div>

Zhong You, One of the "Twenty-Four Paragons of Filial Piety"

4th Year of Mingchang Era, Jin (1193 CE)

Height 36 cm; Remaining Width 35 cm

Unearthed from a Tomb of the Jin Dynasty at Yuanzhuangcun of Chengguan in Ganquan, Shaanxi, in 2008. Preserved on the original site.

384. 王祥卧冰求鲤图

金明昌四年（1193年）

高36、宽68.5厘米

2008年陕西省甘泉县城关镇袁庄村金墓出土。原址保存。

墓向南。位于北壁东侧。画面由一块半方砖组成，图中右侧绘山石，左侧一男子赤身裸体，右手支头，侧卧于冰上，左手前伸，面前冰上有四条小鱼。表现的是孝行故事"王祥卧冰求鲤"。

（撰文、摄影：王沛）

Wang Xiang, One of the "Twenty-Four Paragons of Filial Piety"

4th Year of Mingchang Era, Jin (1193 CE)

Height 36 cm; Width 68.5 cm

Unearthed from a Tomb of the Jin Dynasty at Yuanzhuangcun of Chengguan in Ganquan, Shaanxi, in 2008. Preserved on the original site.

385. 孟宗哭竹生笋图

金明昌四年（1193年）

高36.5、宽61.2厘米

2008年陕西省甘泉县城关镇袁庄村金墓出土。原址保存。

墓向南。位于西壁北侧。画面正中绘一根竹子，一男子头戴黑色无沿帽，身穿黄色长衫，盘膝坐于竹旁，左手抚竹，右手掩面而泣，身旁放一竹篮，西侧边角露出山石。表现的是孝行故事"孟宗哭竹"。

（撰文、摄影：王沛）

Meng Zong, One of the "Twenty-Four Paragons of Filial Piety"

4th Year of Mingchang Era, Jin (1193 CE)

Height 36.5 cm; Width 61.2 cm

Unearthed from a Tomb of the Jin Dynasty at Yuanzhuangcun of Chengguan in Ganquan, Shaanxi, in 2008. Preserved on the original site.

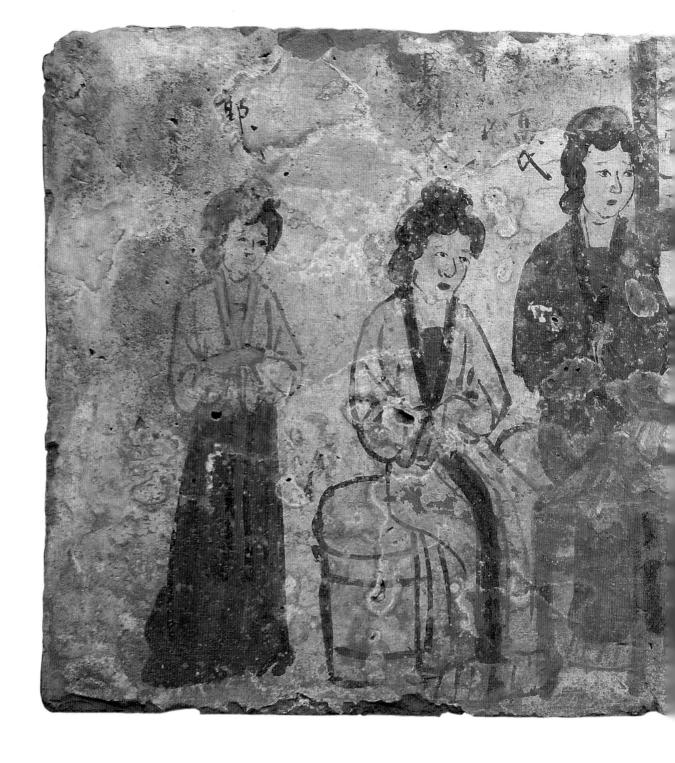

386. 朱孜与刘氏、高氏对坐图

金明昌四年（1193年）

高36、宽71厘米

2008年陕西省甘泉县城关镇袁庄村金墓出土。原址保存。

墓向南。位于西壁中。画面正中为一张带有山水画屏风的黑色方桌，方桌上有三盏两碟，方桌之右，一中年男子坐于鼓形坐礅之上，头部上方墨题"朱孜"二字。中年男子身后侍立一青年男子，头部上方上题"男喜郎"。方桌左侧，两妇人坐于坐礅之上，前坐妇人年龄较大，头上题："妻刘氏"。后坐妇人较年轻，头部上方题："高氏"。两妇人身后侍立一青年女子，其头部上方题写："郭氏"。该画面右侧有竖行墨书题记："明昌四年十一月初一日工毕"。该画面同东壁相对面画，只是西壁为东壁朱俊的儿孙和妻妾。将祖孙三代人画在同一座墓中，极为罕见。

<div align="right">（撰文、摄影：王沛）</div>

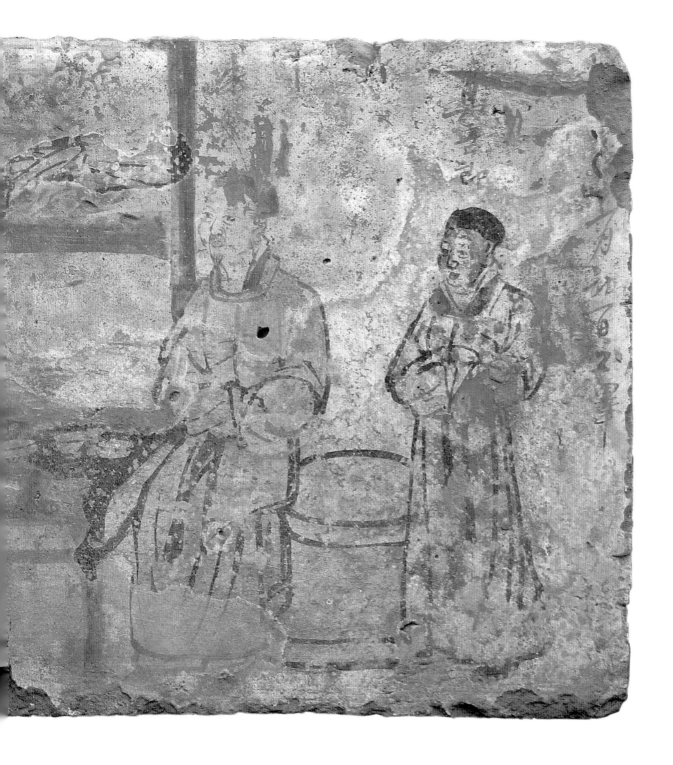

Mr. Zhu Zi and His Wives Nee Liu and Gao Seated Beside the Table

4th Year of Mingchang Era, Jin (1193 CE)

Height 36 cm; Width 71 cm

Unearthed from a Tomb of the Jin Dynasty at Yuanzhuangcun of Chengguan in Ganquan, Shaanxi, in 2008. Preserved on the original site.

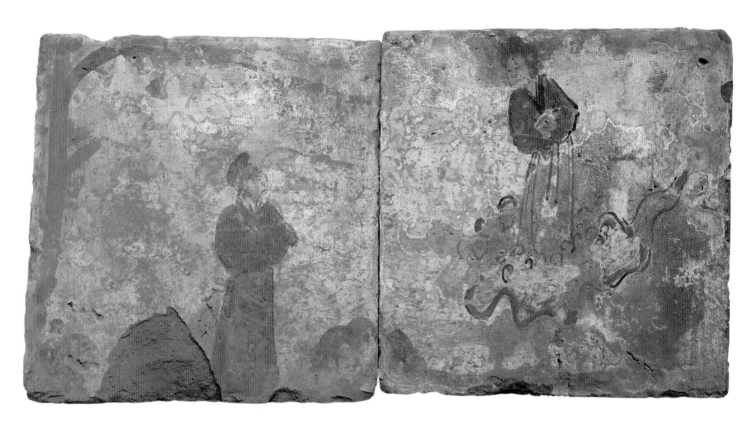

387.董永行孝图

金明昌四年（1193年）

高36、宽70.5厘米

2008年陕西省甘泉县城关镇袁庄村金墓出土。原址保存。

墓向南。位于西壁南侧。画面中一位头戴黑色无沿帽、身穿红色圆领衫服的男子袖手立于岩石旁，向天上仰望。男子前方空中，一位头梳高髻，上身穿赭黄色对襟短袄，下身着蓝花长裙的女子站立于云端。表现的是仙女与董永告别的情景。

（撰文、摄影：王沛）

Dong Yong, One of the "Twenty-Four Paragons of Filial Piety"

4th Year of Mingchang Era, Jin (1193 CE)

Height 36 cm; Width 70.5 cm

Unearthed from a Tomb of the Jin Dynasty at Yuanzhuangcun of Chengguan in Ganquan, Shaanxi, in 2008. Preserved on the original site.

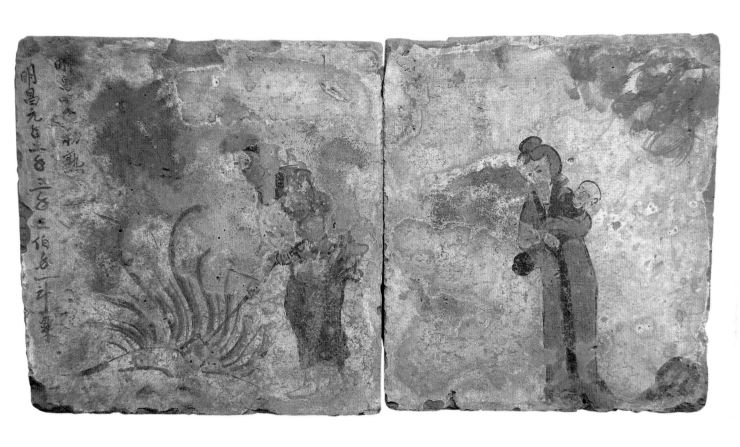

388.郭巨埋儿图

金明昌四年（1193年）

高36、宽69.5厘米

2008年陕西省甘泉县城关镇袁庄村金墓出土。原址保存。

墓向南。位于南壁墓门西侧。画面中一个头戴黑色无沿帽，上身穿蓝衫，下身着红色紧脚裤，足蹬白靴的男子正执铲掘地，破土处露出一堆金子，金光四射。男子身后站立一位怀抱婴儿的妇人，妇人头梳高髻，身穿对襟黄襦，妇人身后绘有山石树木。画面左侧有竖行墨书题记两行："明昌元年二年三年三百钱一斗粟/明昌四年初熟。"此画面表现的是孝行故事"郭巨埋儿"。

（撰文、摄影：王沛）

Guo Ju, One of the "Twenty-Four Paragons of Filial Piety"

4th Year of Mingchang Era, Jin (1193 CE)

Height 36 cm; Width 69.5 cm

Unearthed from a Tomb of the Jin Dynasty at Yuanzhuangcun of Chengguan in Ganquan, Shaanxi, in 2008. Preserved on the original site.

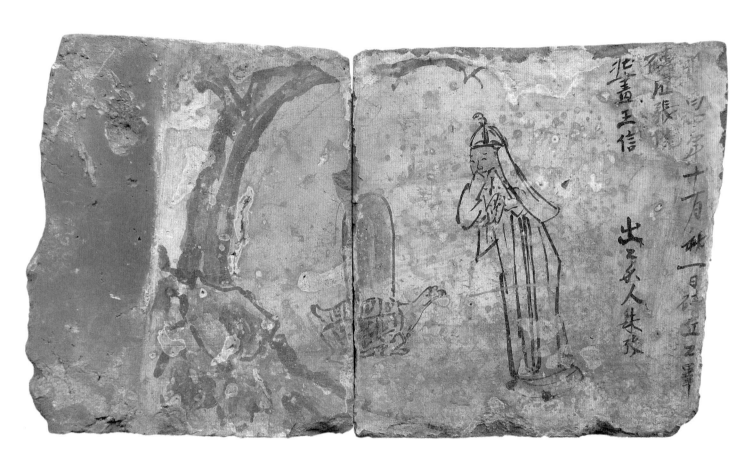

389.王裒闻雷泣墓图

金明昌四年（1193年）

高36、宽约53.2厘米

2008年陕西省甘泉县城关镇袁庄村金墓出土。现存于原址。

墓向南。位于南壁墓门东侧。图中右侧绘山石与一株大树，树下有土冢一丘，冢前画一赑屃座石碑，碑前站立一男子，男子头披孝巾，身穿白色长衫，双手掩面哭泣。画面右侧有墨书题记三行："明昌四年十一月初一日砖匠工毕/砖匠张侥/妆画王信 出工钱人朱孜。"此图表现的是孝行故事"王裒泣墓"。

（撰文、摄影:王沛）

Wang Pou, One of the "Twenty-Four Paragons of Filial Piety"

4th Year of Mingchang Era, Jin (1193 CE)

Height 36 cm; Width 53.2 cm

Unearthed from a Tomb of the Jin Dynasty at Yuanzhuangcun of Chengguan in Ganquan, Shaanxi, in 2008. Preserved on the original site.

390.持剑持刀武士图

金明昌七年（1196年）

高47、宽24厘米

2008年陕西省甘泉县柳河湾村金墓出土。原址保存。

位于南壁甬道两侧。两持剑武士头扎软巾，大眼簇眉，八字须，身穿圆领窄袖黑色长衫，腰系带，足穿靴叉腿而立，西侧武士右手持剑斜置于腹前，东侧武士右手持刀置于右侧。该画系工笔重彩画法，剑格、剑穗、刀柄内衣领施红色，脸部敷有淡淡的肉色。两人物应是画工依当时的人写实而画，反映了当时人的衣着特点。绘于甬道口，应兼有门神的作用。

（撰文、摄影：王沛）

Warriors (Door God) Holding Sword

7th Year of Mingchang Era, Jin (1196 CE)

Height 47 cm; Width 24 cm

Unearthed from a Tomb of the Jin Dynasty at Liuhewancun in Ganquan, Shaanxi, in 2008. Preserved on the original site.

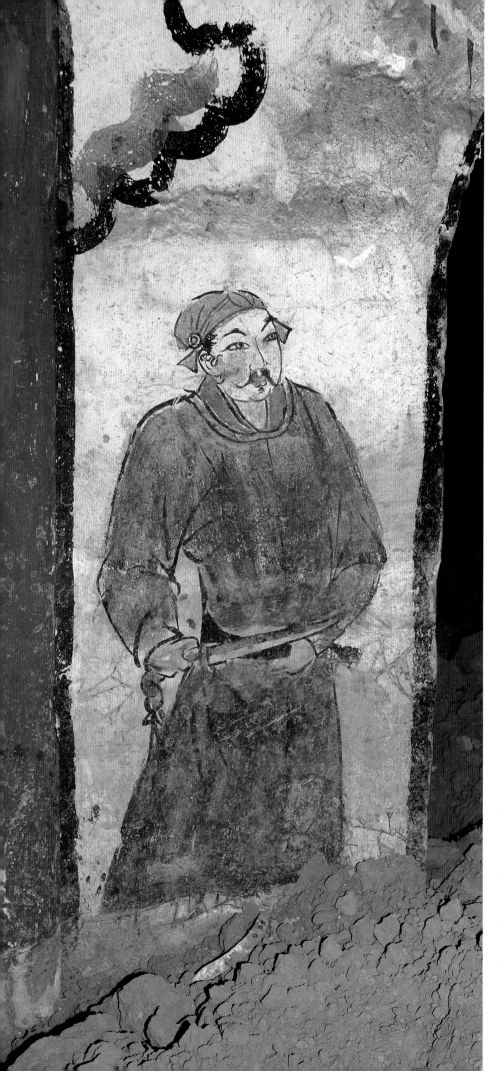

391.持刀武士图

金明昌七年（1196年）

高47、宽23厘米

2008年陕西省甘泉县柳河湾村金墓出土。原址保存。

墓向不明。位于南壁甬道东侧。持刀武士头扎软巾，大眼浓眉，脸部丰满，蓄八字须，身穿圆领窄袖黑色长衫，腰系黑带。右手紧握长刀，置于右侧，左手握腰带。该画与持剑武士相同，系工笔重彩画法，刀柄、内衣领施红色，脸部敷有淡淡的肉色，画工精湛。该人物特征明显，应系写实，并兼有门神的作用。

（撰文、摄影：王沛）

Warriors (Door God) Holding Sword

7th Year of Mingchang Era, Jin (1196 CE)

Height 47 cm; Width 23 cm

Unearthed from a Tomb of the Jin Dynasty at Liuhewancun in Ganquan, Shaanxi, in 2008. Preserved on the original site.

392.持剑武士图

金明昌七年（1196年）

高47、宽24厘米

2008年陕西省甘泉县柳河湾村金墓出土。原址保存。

位于南壁甬道西侧。持剑武士头扎软巾，大眼簇眉，八字须，身穿圆领窄袖黑色长衫，腰系带，足穿靴叉腿而立，右手持剑斜置于腹前，左手按于右臂。该画系工笔重彩画法，剑格、剑穗、内衣领施红色，脸部敷有淡淡的肉色。该人物应是画工依当时的人写实而画，反映了当时人的衣着特点。绘于墓道口，应兼有门神的作用。

（撰文、摄影：王沛）

Warriors (Door God) Holding Sword

7th Year of Mingchang Era, Jin (1196 CE)

Height 47 cm; Width 24 cm

Unearthed from a Tomb of the Jin Dynasty at Liuhewancun in Ganquan, Shaanxi, in 2008. Preserved on the original site.

393.东南壁全景图

金明昌七年（1196年）

高170、宽360厘米

2008年陕西省甘泉县柳河湾村金墓
出土。原址保存。

位于东南壁。在两装饰柱之间上下
绘画四栏柱壁画，上三栏为孝子故
事图，下栏为花卉装饰图。

（撰文、摄影：王沛）

Full-view of Southeast Wall

7th Year of Mingchang Era, Jin (1196
CE)

Height 170 cm; Width 360 cm

Unearthed from a Tomb of the Jin
Dynasty at Liuhewancun in Ganquan,
Shaanxi, in 2008. Preserved on the
original site.

394. 东北壁全景图

金明昌七年（1196年）

高170、宽360厘米

2008年陕西省甘泉县柳河湾村金墓出土。原址保存。

位于墓室东北壁东侧。两侧为男女侍从，其上下分别绘有墨竹、仙鹤、蹲狮。居中为一方形拱龛，上部装饰有砖雕垂拱、雀替。方龛之上画竹，正中画一匾额，上题"香花供养"四字。

<div align="right">（撰文、摄影：王沛）</div>

Full-view of Northeast Wall

7th Year of Mingchang Era, Jin (1196 CE)

Height 170 cm; Width 360 cm

Unearthed from a Tomb of the Jin Dynasty at Liuhewancun in Ganquan, Shaanxi, in 2008. Preserved on the original site.

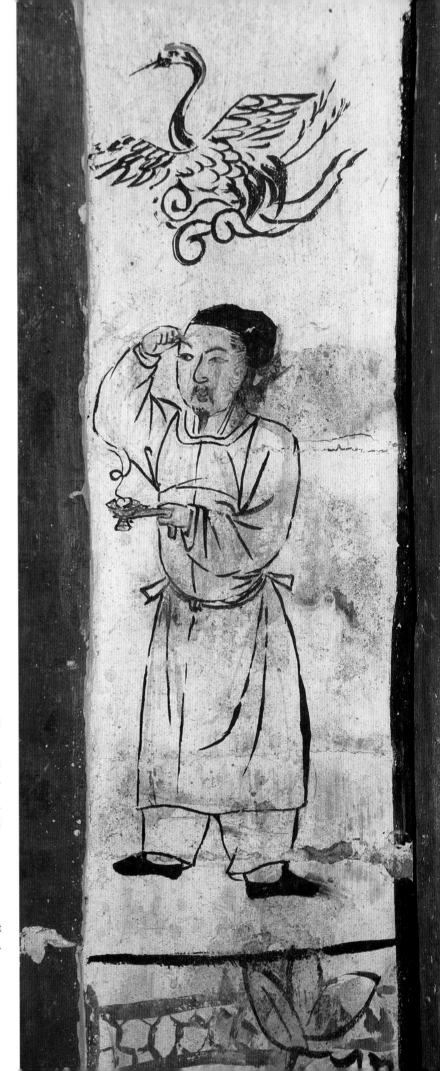

395.男供养人图

金明昌七年（1196年）

2008年陕西省甘泉县柳河湾村金墓出土。原址保存。

位于东北壁东侧。画面中一男子身穿窄袖长衫，腰系带，叉腿而立，右手抚眉，左手端一鹊尾香炉，盘中放有食物，画有热气盘旋上升。男供养人头上部画了一只仙鹤，正展翅驾云飞翔。

（撰文、摄影：王沛）

Male Donor

7th Year of Mingchang Era, Jin (1196 CE)
Unearthed from a Tomb of the Jin Dynasty at Liuhewancun in Ganquan, Shaanxi, in 2008. Preserved on the original site.

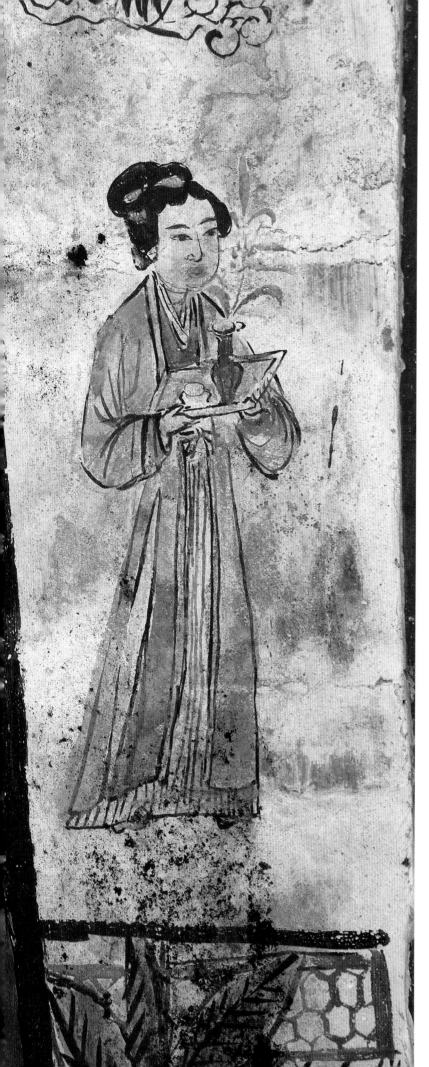

396.女供养人图

金明昌七年（1196年）

2008年陕西省甘泉县柳河湾村金墓出土。原址保存。

位于东北壁西侧。画面中一妇人头梳云髻，身穿长裙，双手托一方盘，盘中放一蓝色长颈鼓腹瓶，瓶中插花，瓶旁放一小罐。与男供养人图相同，上方也画了一只飞翔的仙鹤。

<div align="right">（撰文、摄影：王沛）</div>

Female Donor

7th Year of Mingchang Era, Jin (1196 CE)
Unearthed from a Tomb of the Jin Dynasty at Liuhewancun in Ganquan, Shaanxi, in 2008. Preserved on the original site.

397.西北壁全景图

金明昌七年（1196年）

高178厘米

2008年陕西省甘泉县柳河湾村金墓出土。原址保存。

位于西北壁。西北壁中为一方形龛，龛上部有砖雕垂柱雀替装饰，方龛之上画一匾额，题写"客位"二字，男女侍与瓶花画于方龛两侧。

（撰文、摄影：王沛）

Full-view of Northwest Wall

7th Year of Mingchang Era, Jin (1196 CE)

Height 178 cm

Unearthed from a Tomb of the Jin Dynasty at Liuhewancun in Ganquan, Shaanxi, in 2008. Preserved on the original site.

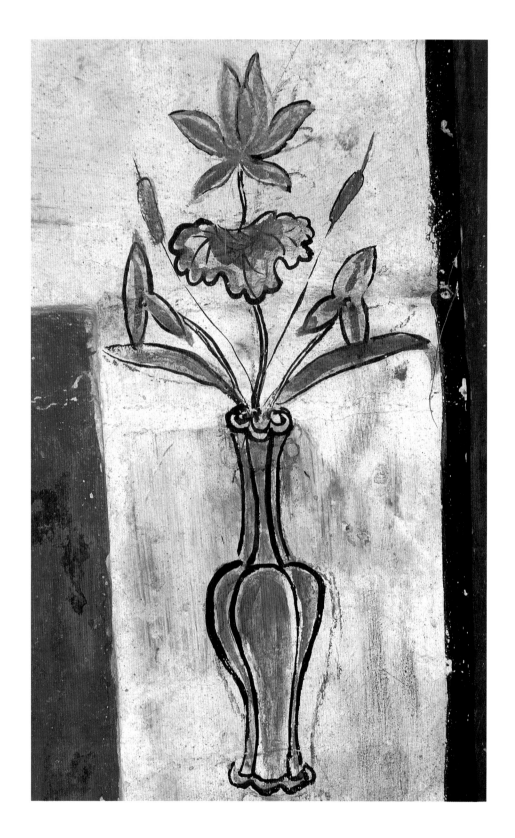

398.瓶花图

金明昌七年（1196年）

2008年陕西省甘泉县柳河湾村金墓出土。原址保存。
位于西北壁东侧上方。画为一长颈瓜棱状花瓶，瓶
中插盛开莲花一束。

（撰文、摄影：王沛）

Flower Vase

7th Year of Mingchang Era, Jin (1196 CE)
Unearthed from a Tomb of the Jin Dynasty
at Liuhewancun in Ganquan, Shaanxi, in
2008. Preserved on the original site.

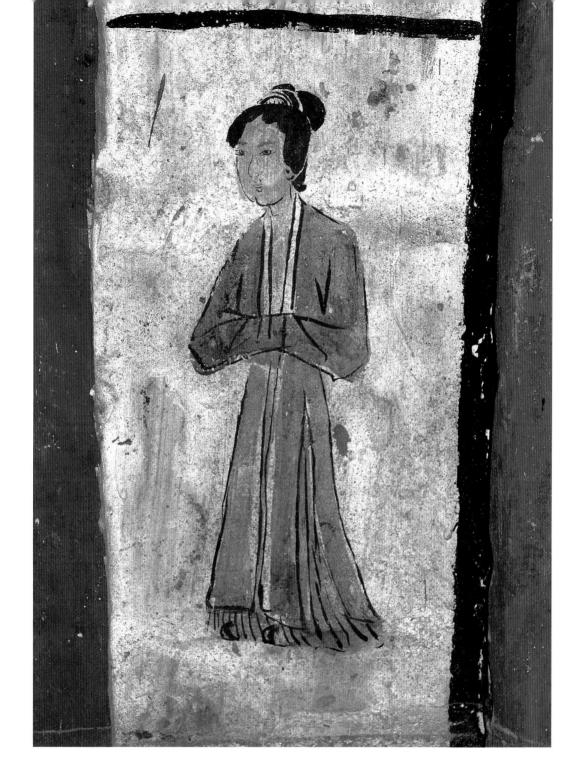

399.女侍图

金明昌七年（1196年）

高78、宽14厘米

2008年陕西省甘泉县柳河湾村金墓出土。原址保存。

位于西北壁东侧下方。女侍头梳双髻，脸部丰满，秀目小口，身穿青色长裙，双手袖于胸前。该图用笔流畅，设色讲究，具有写实风格。

<div align="right">（撰文、摄影：王沛）</div>

Maid

7th Year of Mingchang Era, Jin (1196 CE)

Height 78 cm; Width 14 cm

Unearthed from a Tomb of the Jin Dynasty at Liuhewancun in Ganquan, Shaanxi, in 2008. Preserved on the original site.

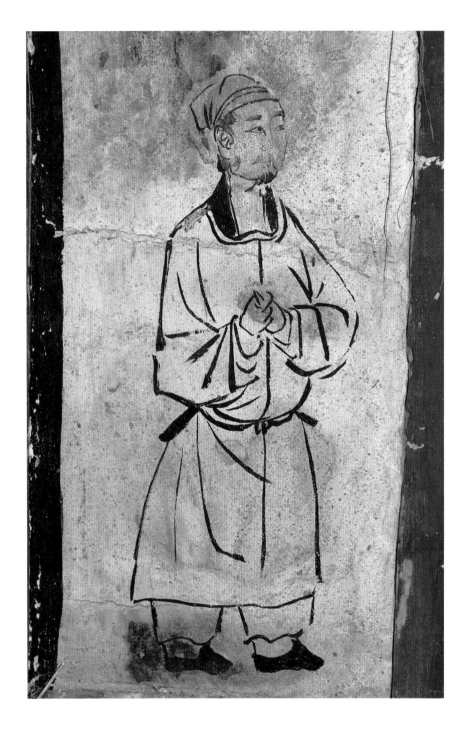

401. 西南壁全景图 ▶

金明昌七年（1196年）

龛左侧图高35、宽16厘米；龛右侧图高29、宽22厘米

2008年陕西省甘泉县柳河湾村金墓出土。原址保存。

位于西南壁两侧。西南壁正中有龛，龛内为一拼接的大花卉纹雕砖，龛周边装饰如意云纹，龛之上画有墨竹，龛两侧画两支折枝牡丹。牡丹用墨线勾勒轮廓与经脉，分别填色，典型的工笔重彩画法，用笔老到，技术娴熟。

（撰文、摄影：王沛）

Full-view of Southwest Wall

7th Year of Mingchang Era, Jin (1196 CE)

Left Scene Height 35 cm, Width 16 cm;

Right Scene Height 29 cm, Width 22 cm

Unearthed from a Tomb of the Jin Dynasty at Liuhewancun in Ganquan, Shaanxi, in 2008. Preserved on the original site.

▲ 400. 男侍图

金明昌七年（1196年）

高81、宽16厘米

2008年陕西省甘泉县柳河湾村金墓出土。原址保存。

位于西北壁西侧下方。男侍头扎软巾，身穿窄袖长衣，腰系带，足穿靴，斜向站立，叉手而立。

（撰文、摄影：王沛）

Servant

7th Year of Mingchang Era, Jin (1196 CE)

Height 81 cm; Width 16 cm

Unearthed from a Tomb of the Jin Dynasty at Liuhewancun in Ganquan, Shaanxi, in 2008. Preserved on the original site.

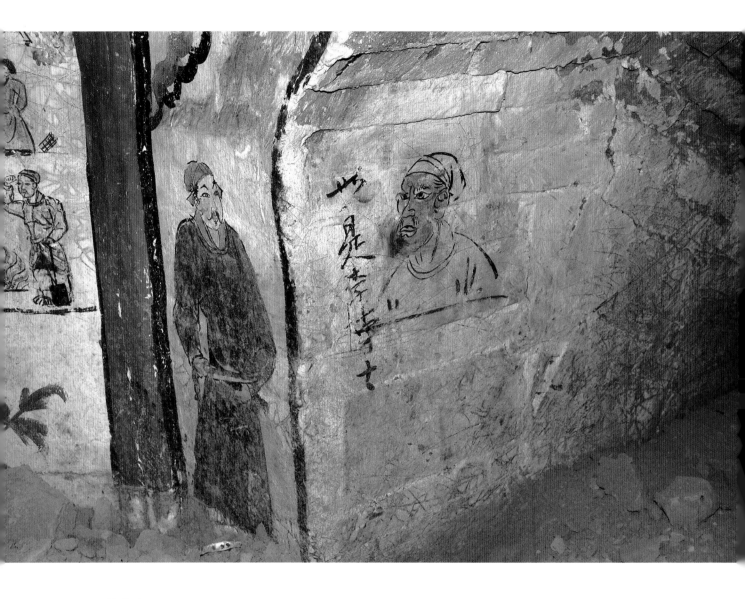

402. 人物图

金明昌七年（1196年）

高25、宽24厘米

2008年陕西省甘泉县柳河湾村金墓出土。原址保存。

位于甬道口东壁。在靠近墓室的甬道口东壁上，画有一半身人物图，该人物大眼、长脸、努嘴，蓄八字胡须，脸部着红色，头扎软巾，身穿圆领衫。面前竖题一行字："此是李孛士。"

（撰文、摄影：王沛）

Figure

7th Year of Mingchang Era, Jin (1196 CE)

Height 25 cm; Width 24 cm

Unearthed from a Tomb of the Jin Dynasty at Liuhewancun in Ganquan, Shaanxi, in 2008. Preserved on the original site.

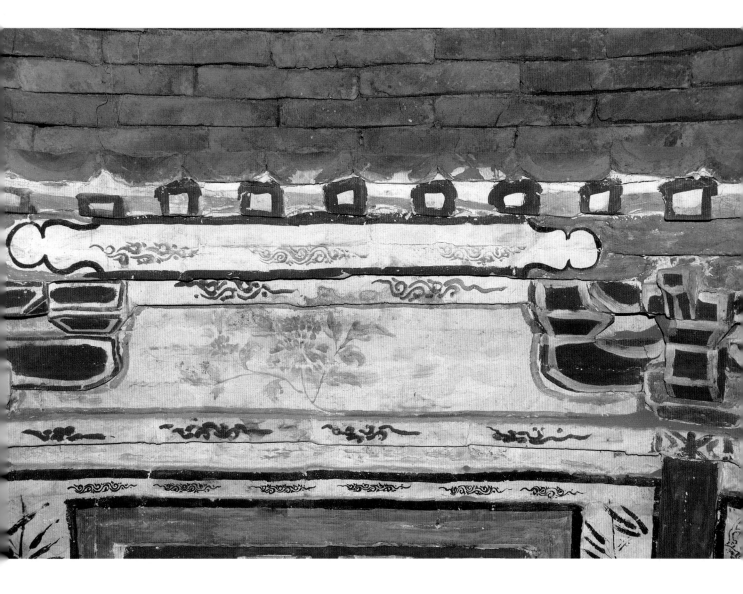

403. 斗拱间花卉图

金明昌七年（1196年）

高28、宽65~87厘米

2008年陕西省甘泉县柳河湾村金墓出土。原址保存。

位于中部斗拱之间。此墓在八面墙壁上部斗拱之间，均画有花卉图，包括有牡丹、菊花等，上下砖栏均装饰有如意云纹。

（撰文、摄影：王沛）

Floral Design Between the Dougong Sets

7th Year of Mingchang Era, Jin (1196 CE)

Height 28 cm; Width 65-87 cm

Unearthed from a Tomb of the Jin Dynasty at Liuhewancun in Ganquan, Shaanxi, in 2008. Preserved on the original site.

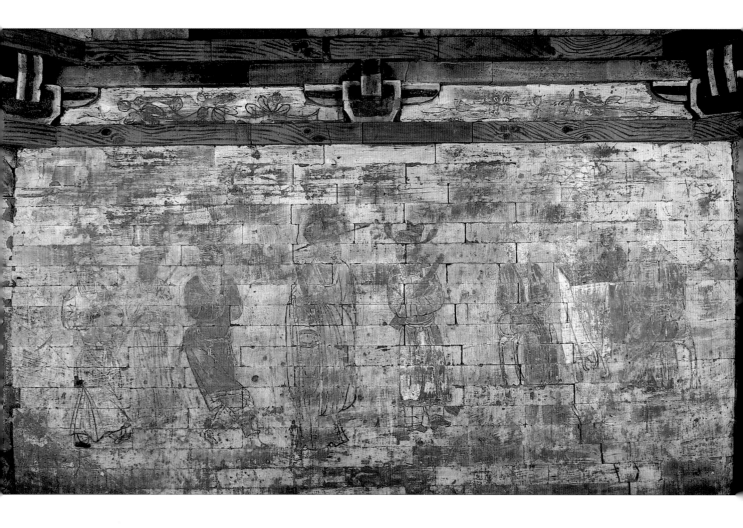

404. 伎乐、对坐图

金末元初（13世纪）

高140、宽216厘米

2008年陕西省渭南市靳尚村金末元初墓出土。现存于陕西省考古研究院。

位于墓室西壁。壁画内容从左到右分别为伎乐图和对坐图。

（撰文：岳连建　摄影：张明惠）

Drama Playing and the Tomb Occupant Couple Seated Beside the Table

Around the Transformation from the Jin to the Yuan Dynasty (13 Century)

Height 140 cm; Width 216 cm

Unearthed from a Tomb around the Transformation from the Jin to the Yuan Dynasty at Jinshangcun in Weinan, Shaanxi, in 2008. Preserved in Shaanxi Provincial Institute of Archaeology.

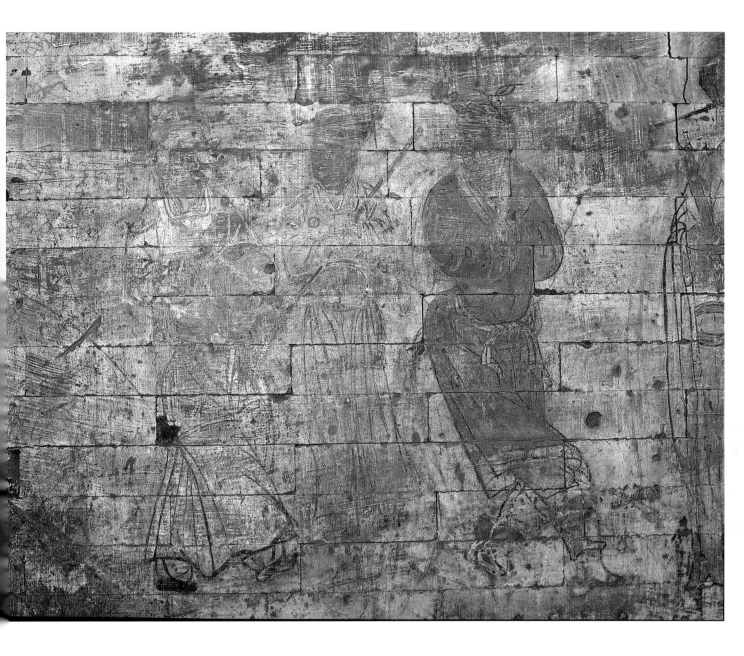

405. 伎乐图（一）

金末元初（13世纪）

高140、宽约75厘米

2008年陕西省渭南市靳尚村金末元初墓出土。现存于陕西省考古研究院。

位于墓室西壁左侧。画面绘三名男性，其中左边两人头戴黑色无脚幞头，身穿方领窄袖长袍，腰束革带，一人持琴，一人执笛；右边一人头裹花脚头巾，身穿红色交领窄袖袍，腰系布带，脚蹬靴，袖手交腿，回首左顾。

<div align="right">（撰文：岳连建　摄影：张明惠）</div>

Music Band (1)

Around the Transformation from the Jin to the Yuan Dynasty (13 Century)

Height 140 cm; Width ca. 75 cm

Unearthed from a Tomb around the Transformation from the Jin to the Yuan Dynasty at Jinshangcun in Weinan, Shaanxi, in 2008. Preserved in Shaanxi Provincial Institute of Archaeology.

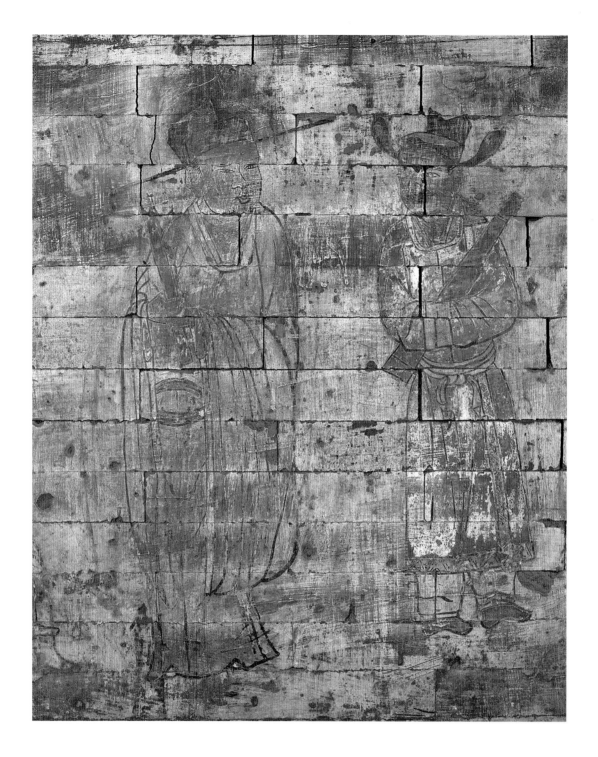

406. 伎乐图（二）

金末元初（13世纪）

高140、宽约60厘米

2008年陕西省渭南市靳尚村金末元初墓出土。现存于陕西省考古研究院。

位于墓室西壁中间。图中两名男性，其中左侧一人头戴黑色展脚幞头，身穿低领广袖长袍，腰束革带，手执笏板，为一老年官吏形象；右侧一人头戴黑色曲脚幞头，身穿方领窄袖袍，腰系布带，袖手抱刀，为跟班侍从。此图似为戏剧中宦官人物。

（撰文：岳连建　摄影：张明惠）

Music Band (2)

Around the Transformation from the Jin to the Yuan Dynasty (13 Century)
Height 140 cm; Width 60 cm
Unearthed from a Tomb around the Transformation from the Jin to the Yuan Dynasty at Jinshangcun in Weinan, Shaanxi, in 2008. Preserved in Shaanxi Provincial Institute of Archaeology.

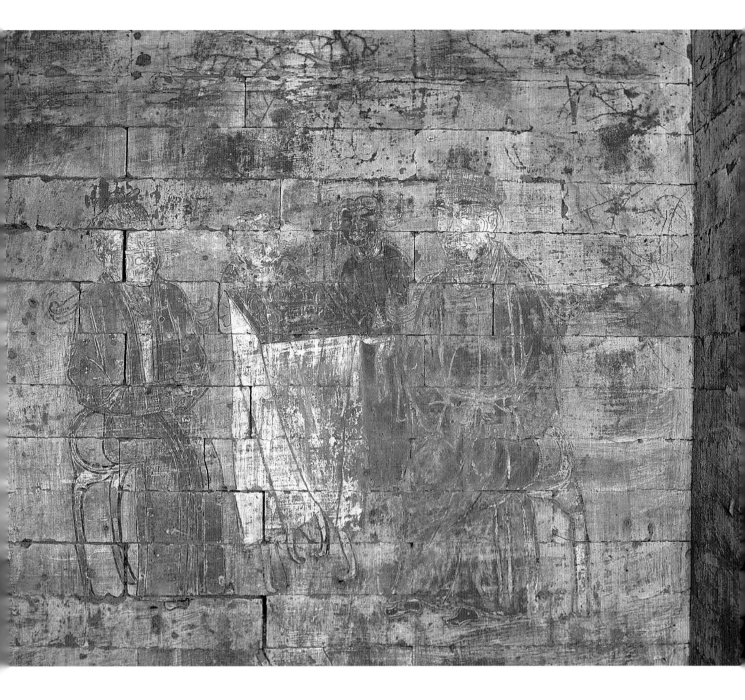

407. 对坐图

金末元初（13世纪）

高140、宽约80厘米

2008年陕西省渭南市靳尚村金末元初墓出土。现存于陕西省考古研究院。

位于墓室西壁右侧。墓主夫妇对坐在桌几旁，边上站立着两名丫环。其中左侧为女墓主，头梳发髻，上身外穿红色褙子，内穿白色襦裙，袖手端坐在高靠背椅上；右侧为男墓主，头戴黑色软巾，身穿红色方领窄袖长袍，手拿念珠端坐在高靠背椅上；中间为铺白色桌布的方形高几，上置方形红色食盘，内放瑞果和灯盏；桌几后站立两名小丫环。

（撰文：岳连建　摄影：张明惠）

Tomb Occupant Couple Seated Beside the Table

Around the Transformation from the Jin to the Yuan Dynasty (13 Century)

Height 140 cm; Width 80 cm

Unearthed from a Tomb around the Transformation from the Jin to the Yuan Dynasty at Jinshangcun in Weinan, Shaanxi, in 2008. Preserved in Shaanxi Provincial Institute of Archaeology.

408.侍女图（一）

金末元初（13世纪）

高92、宽168 厘米

2008年陕西省渭南市靳尚村金末元初墓出土。现存于陕西省考古研究院。

位于墓室北壁。壁面绘两名穿襦衫长裙侍女、一女袖手站立，另一女手执扇。壁画还绘有牡丹花卉。

（撰文：岳连建　摄影：张明惠）

Maids (1)

Around the Transformation from the Jin to the Yuan Dynasty (13 Century)

Height 92 cm; Width 168 cm

Unearthed from a Tomb around the Transformation from the Jin to the Yuan Dynasty at Jinshangcun in Weinan, Shaanxi, in 2008.

Preserved in Shaanxi Provincial Institute of Archaeology.

409.侍女图（二）

金末元初（13世纪）

高92、宽216厘米

2008年陕西省渭南市靳尚村金末元初墓出土。现存于陕西省考古研究院。

位于墓室东壁。共绘五名侍女、两组湖石芭蕉、一组树木及祥云等。其中的侍女或俩俩闲谈、或独自熏香、或在忙碌中回首招呼同伴。

<div align="right">（撰文：岳连建　摄影：张明惠）</div>

Maids (2)

Around the Transformation from the Jin to the Yuan Dynasty (13 Century)

Height 92 cm; Width 216 cm

Unearthed from a Tomb around the Transformation from the Jin to the Yuan Dynasty at Jinshangcun in Weinan, Shaanxi, in 2008. Preserved in Shaanxi Provincial Institute of Archaeology.

410.侍女图（三）

金末元初（13世纪）

高 92、宽约80 厘米

2008年陕西省渭南市靳尚村金末元初墓出土。现存于陕西省考古研究院。

位于墓室东壁左侧。两名身穿交领长裙的侍女在院中的湖石芭蕉前，相对而立，似在聊天。

（撰文：岳连建　摄影：张明惠）

Maids (3)

Around the Transformation from the Jin to the Yuan Dynasty (13 Century)

Height 92 cm; Width 80 cm

Unearthed from a Tomb around the Transformation from the Jin to the Yuan Dynasty at Jinshangcun in Weinan, Shaanxi, in 2008. Preserved in Shaanxi Provincial Institute of Archaeology.

411.侍女图（四）

金末元初（13世纪）

高 92、宽约30 厘米

2008年陕西省渭南市靳尚村金末元初墓出土。现存于陕西省考古研究院。

位于墓室东壁中间。侍女为年轻丫环，头梳双垂髻，身穿左衽长裙，腰系带，双手持盘置于四足香几，盘中放有一烟火袅袅的香炉。

（撰文：岳连建　摄影：张明惠）

Maids (4)

Around the Transformation from the Jin to the Yuan Dynasty (13 Century)

Height 92 cm; Width 30 cm

Unearthed from a Tomb around the Transformation from the Jin to the Yuan Dynasty at Jinshangcun in Weinan, Shaanxi, in 2008. Preserved in Shaanxi Provincial Institute of Archaeology.

412.侍女图（五）

金末元初（13世纪）

高 92、宽约80 厘米

2008年陕西省渭南市靳尚村金末元初墓出土。现存于陕西省考古研究院。

位于墓室东壁右侧。绘两名侍女，年龄较大，均着长裙，腰系带。走在前面的侍女正回首招呼后面持物品的侍女，两人似在忙碌中。

（撰文：岳连建　摄影：张明惠）

Maids (5)

Around the Transformation from the Jin to the Yuan Dynasty (13 Century)

Height 92 cm; Width 80 cm

Unearthed from a Tomb around the Transformation from the Jin to the Yuan Dynasty at Jinshangcun in Weinan, Shaanxi, in 2008. Preserved in Shaanxi Provincial Institute of Archaeology.

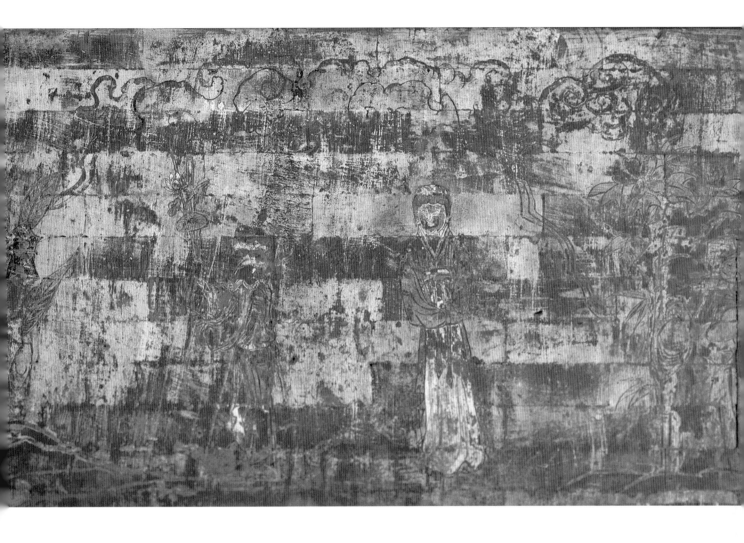

413.南壁壁画

金末元初（13世纪）

高 92、宽108 厘米

2008年陕西省渭南市靳尚村金末元初墓出土。现存于陕西省考古研究院。

位于墓室南壁。壁面绘两名年轻侍女、湖石花卉翠竹及祥云图案。画面左侧的侍女身穿窄袖长裙，戴披肩，腰系带，手捧插有荷花的花瓶，面西而行；右边的侍女身穿襦衫长裙，袖手侍立。

（撰文：岳连建　摄影：张明惠）

Mural on the South Wall

Around the Transformation from the Jin to the Yuan Dynasty (13 Century)

Height 92 cm; Width 108 cm

Unearthed from a Tomb around the Transformation from the Jin to the Yuan Dynasty at Jinshangcun in Weinan, Shaanxi, in 2008. Preserved in Shaanxi Provincial Institute of Archaeology.

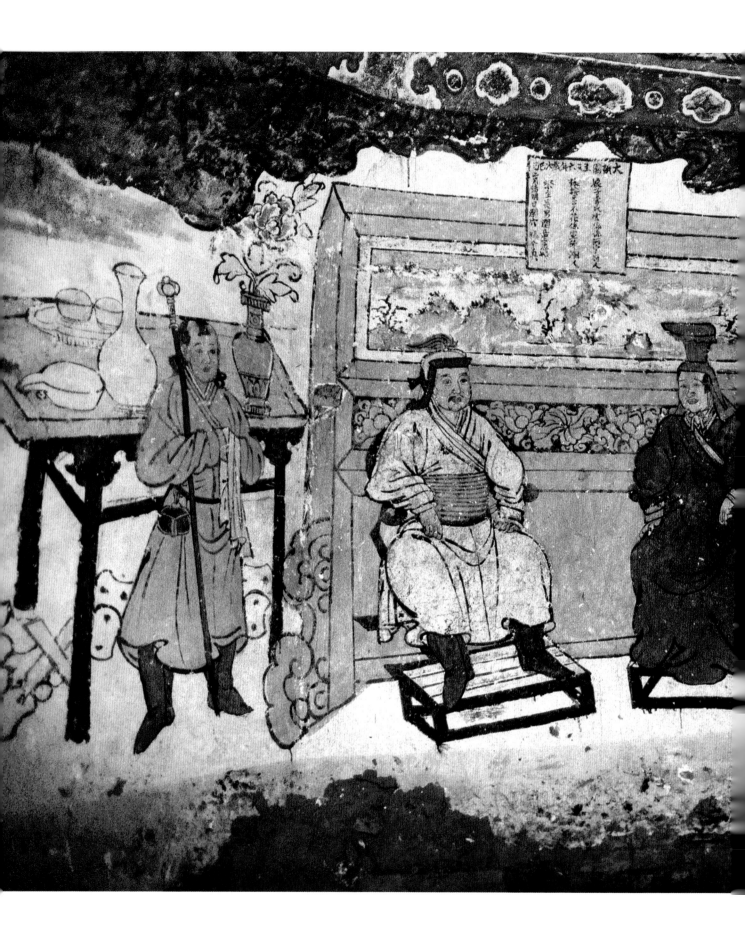

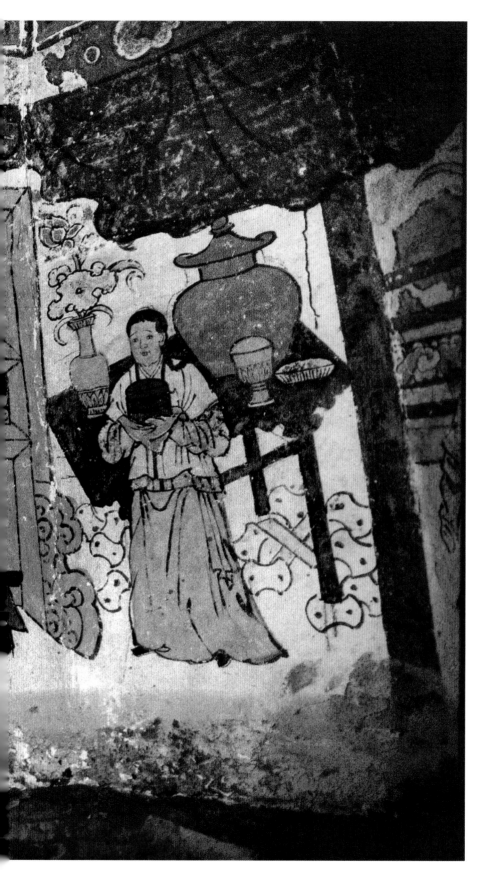

414. 堂中对坐图

元至元六年（1269年）

高175、宽约300厘米

1998年陕西省蒲城县洞耳村元墓出土。
现存于陕西蒲城。

墓向357°。位于墓室北壁、西北壁及
东北壁。"堂中对坐图"是整个墓葬壁
画的中心，图中墓主夫妇对坐在大立屏
前，各坐一圈背交椅，足下置足承。立
屏上部是一幅水墨山水横披，下部是雕
花和素面面板。屏风正中上方有一方
框，墨书墓主、祭主和年号。画面左侧
站立一男侍，右侧站立一女侍，男女侍
身后均有一桌，桌上有各种器皿，桌下
堆置金铤、银锭。

（撰文、摄影：张建林）

Tomb Occupant Couple Seated in the Hall

6th Year of Zhiyuan Era, Yuan (1269 CE)
Height 175 cm; Width ca. 300 cm
Unearthed from a Tomb of the Yuan Dynasty
at Dong'ercun in Pucheng, Shaanxi, in 1998.
Preserved in Pucheng County.

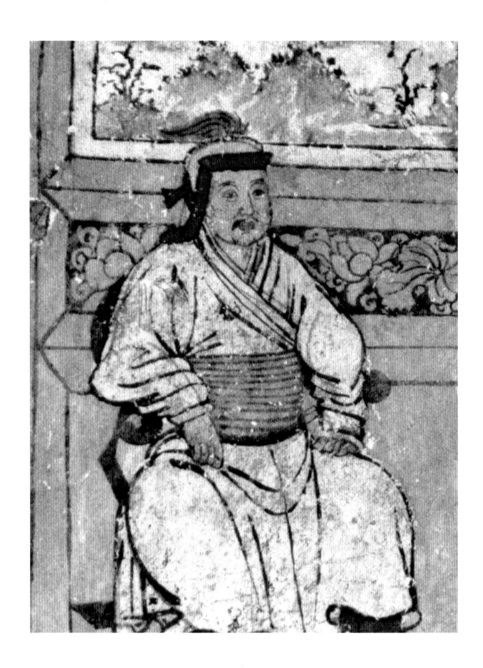

415.男墓主

元至元六年（1269年）

1998年陕西省蒲城县洞耳村元墓出土。现存于陕西蒲城。

墓向357°。位于墓室北壁。男墓主身体微向右侧，坐在圈背交椅上。脸型较宽，眉目疏朗，唇上及颌下留有髭须。头戴折沿带披帽，帽顶饰缨，身穿淡青色交领左衽束袖辫线袍，右臂搭在椅子的扶手上，左手按于左股。人物特征明显，可能是写实性的肖像。

（撰文、摄影：张建林）

Male Tomb Occupant

6th Year of Zhiyuan Era, Yuan (1269 CE)

Unearthed from a Tomb of the Yuan Dynasty at Dong'ercun in Pucheng, Shaanxi, in 1998. Preserved in Pucheng County.

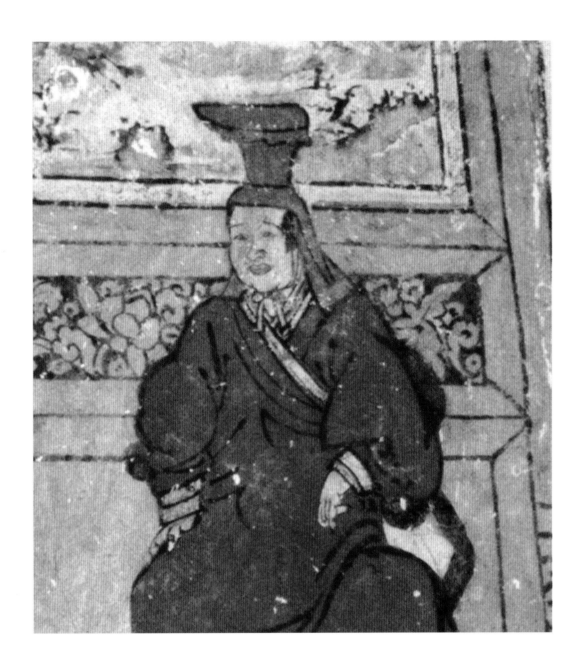

416. 女墓主

元至元六年（1269年）

1998年陕西省蒲城县洞耳村元墓出土。现存于陕西蒲城。

墓向357°。位于墓室北壁。女墓主面部圆胖，眉毛略呈八字，双唇紧闭，似带笑意。头戴当时蒙古妇女流行的橘红色"姑姑冠"，身穿红褐色左衽束袖长袍。左腕轻搭在椅子扶手上，右手扶于右股。

（撰文、摄影：张建林）

Female Tomb Occupant

6th Year of Zhiyuan Era, Yuan (1269 CE)

Unearthed from a Tomb of the Yuan Dynasty at Dong'ercun in Pucheng, Shaanxi, in 1998. Preserved in Pucheng County.

417.女侍图

元至元六年（1269年）

1998年陕西省蒲城县洞耳村元墓出土。现存于陕西蒲城。

墓向357°。位于墓室东北壁。女侍站立在女墓主的旁侧，身体略向内侧。脸型略长，细眉大眼，眉毛呈八字，小口紧闭，辫发。上身内穿淡青色短襦，外罩白色半袖衫，下穿粉色长裙，略露履尖。双手捧一圆形分层食盒，盒下垫巾。身后一黑色桌，桌上置红色盖罐、黄色高足碗、青花盘、黄色长颈瓶，瓶中插带叶荷花，桌下堆放金铤、银锭。

（撰文、摄影：张建林）

Attending Maid

6th Year of Zhiyuan Era, Yuan (1269 CE)

Unearthed from a Tomb of the Yuan Dynasty at Dong'ercun in Pucheng, Shaanxi, in 1998. Preserved in Pucheng County.

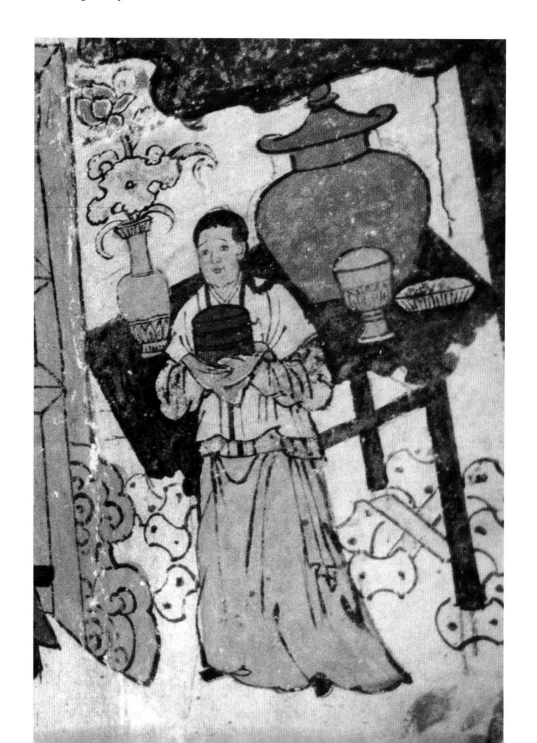

418.男侍图

元至元六年（1269年）

1998年陕西省蒲城县洞耳村元墓出土。
现存于陕西蒲城。

墓向357°。位于墓室西北壁。男侍是
一面目清秀、小口红唇的少年，头顶留
撮发，耳根缩鬓，其余部分剃掉，是当
时蒙古族男子常见的"婆焦"发式。身
穿黄色左衽袍，腰系黑革带，右侧挂鞶
囊，脚穿红靴分腿而立，双手拱于胸
前，手上搭白色长巾，右臂弯抱带"骨
朵"的杖。身后有一桌，桌上置白色的
马盂、玉壶春瓶、劝盘和酒盏、黄色的
盘口长颈花瓶，瓶中插一枝带叶牡丹，
桌下散放金铤、银锭。

（撰文、摄影：张建林）

Attending Servant

6th Year of Zhiyuan Era, Yuan (1269 CE)
Unearthed from a Tomb of the Yuan
Dynasty at Dong'ercun in Pucheng,
Shaanxi, in 1998. Preserved in Pucheng
County.

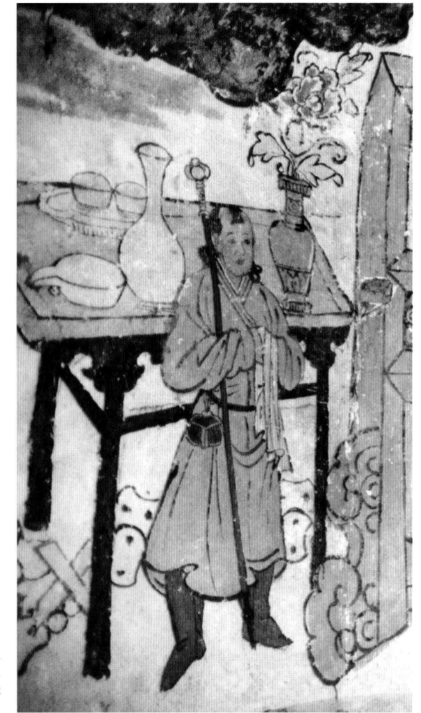

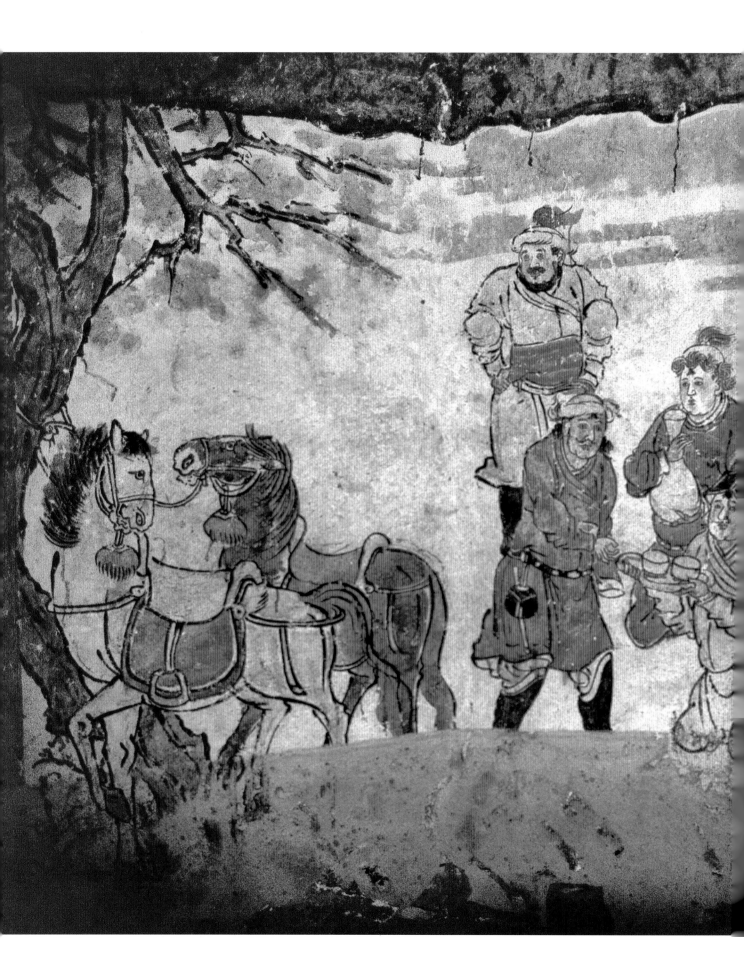

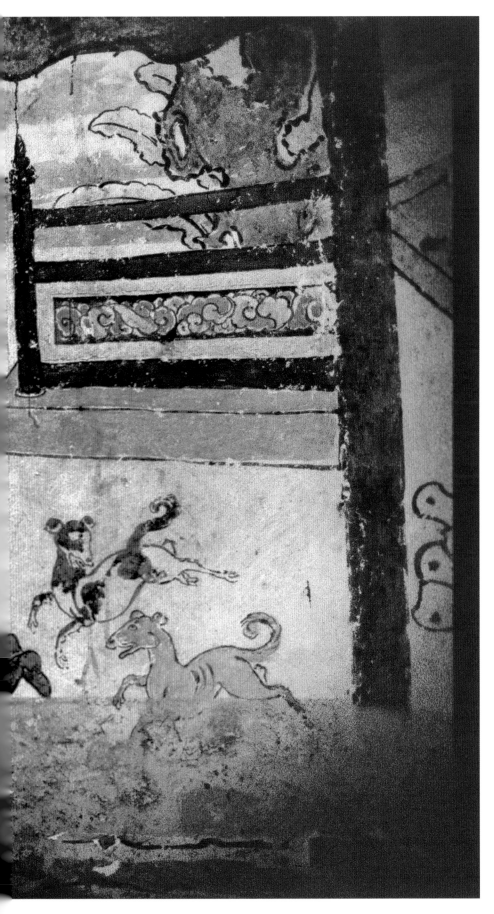

419.行别献酒图

元至元六年（1269年）

高182、宽209厘米

1998年陕西省蒲城县洞耳村元墓出土。现存于陕西蒲城。

墓向357°。位于墓室西壁、西南壁。图中四个人物居中，右后侧以朱栏、假山、芭蕉为背景，左前方是拴在老树下的两匹马。画面正中是两位将要出行的人，前者头戴翻沿皮帽，身穿左衽红袍，腰系革带，悬鞶囊、短刀，足蹬黑靴，欠身探手欲接酒盏；后者头戴饰缨的翻沿皮帽，环目虬髯，穿淡青色左衽袍，腰裹红围腰，系革带，双手叉腰。另两人跪地敬酒，一人略前，带黑瓦楞帽，穿左衽白袍，腰系革带，佩短刀、鞶囊，足穿黑靴，双手托着放有两个酒盏的劝盘；后面一人头戴饰缨的翻沿暖帽，穿圆领红袍，双手抱持玉壶春瓶。敬酒人身后有两只奔跑而来的犬。

（撰文、摄影：张建林）

Serving Farewell Wine

6th Year of Zhiyuan Era, Yuan (1269 CE)
Height 182 cm; Width 209 cm
Unearthed from a Tomb of the Yuan Dynasty at Dong'ercun in Pucheng, Shaanxi, in 1998. Preserved in Pucheng County.

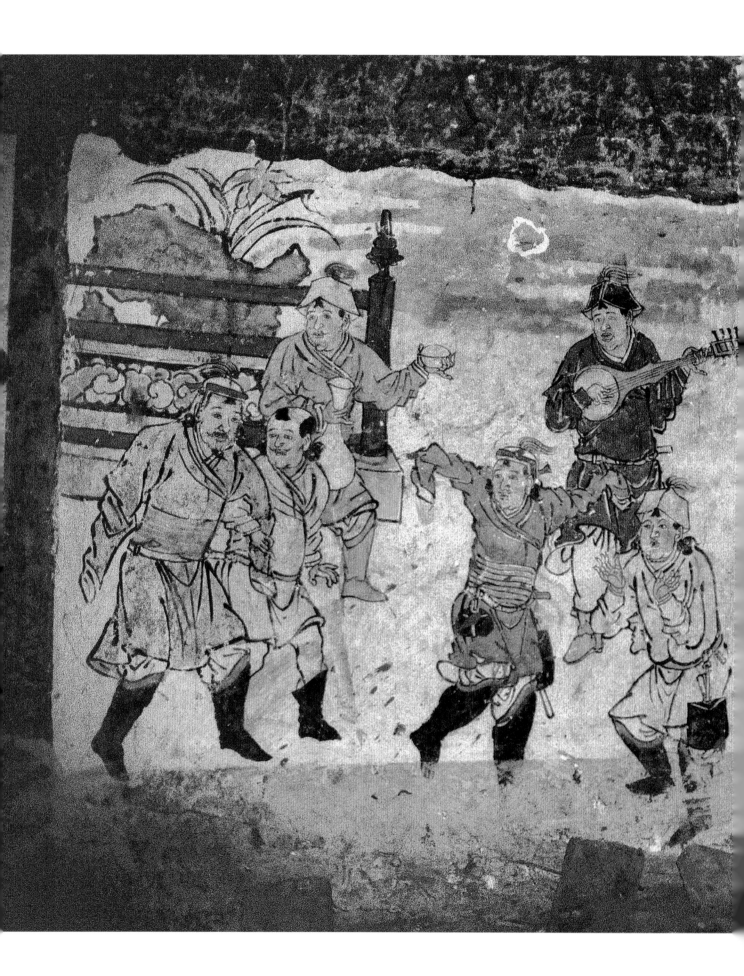

464

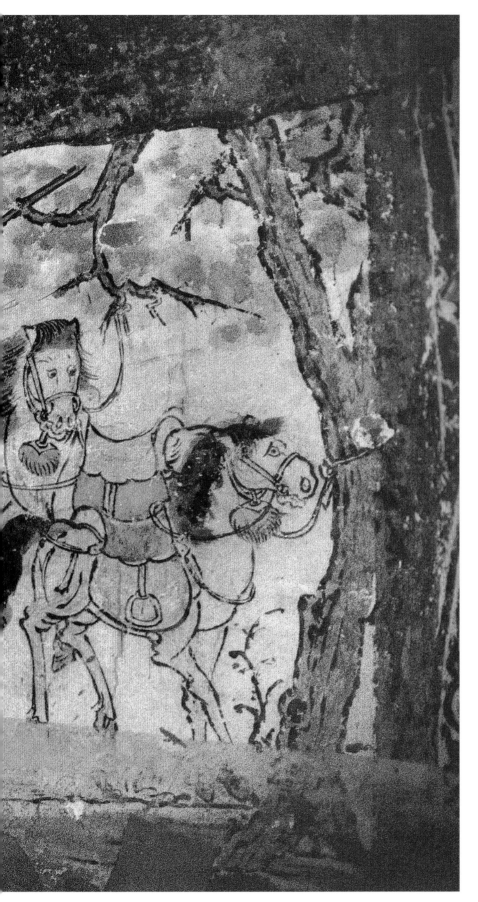

420.醉归乐舞图

元 至元六年（1269年）

高182、宽214厘米

1998年陕西省蒲城县洞耳村元墓出土。现存于陕西蒲城。

墓向357°。位于墓室东壁、东南壁。画面表现宾客在主人家畅饮过后醉酒欲归，随侍乐舞相娱的热闹场面。左侧一人是身份较高的醉客，戴折沿披帽，穿左衽青袍，红色围腰，黑靴，醉意惺忪。身侧穿左衽白衫的侍仆搀扶醉客；后面一侍仆头戴白色瓦楞帽，着左衽红衫，手执酒盏和玉壶春瓶；中间一人着左衽红袍，张臂抬腿作舞蹈状；前面一白衣少年屈膝击掌；后面一人黑帽红衣，怀抱"火不思"弹奏。这5个人都围绕着醉客，或恭谨服侍，或奏乐起舞。左后方以朱栏、假山、兰花为背景相衬，右前方在树下拴着两匹白马，下方还有一黄犬奔跑而过。

（撰文、摄影：张建林）

Drunk Going Home Accompanied by Singing and Dancing People

6th Year of Zhiyuan Era, Yuan (1269 CE)

Height 182 cm; Width 214 cm

Unearthed from a Tomb of the Yuan Dynasty at Dong'ercun in Pucheng, Shaanxi, in 1998. Preserved in Pucheng County.

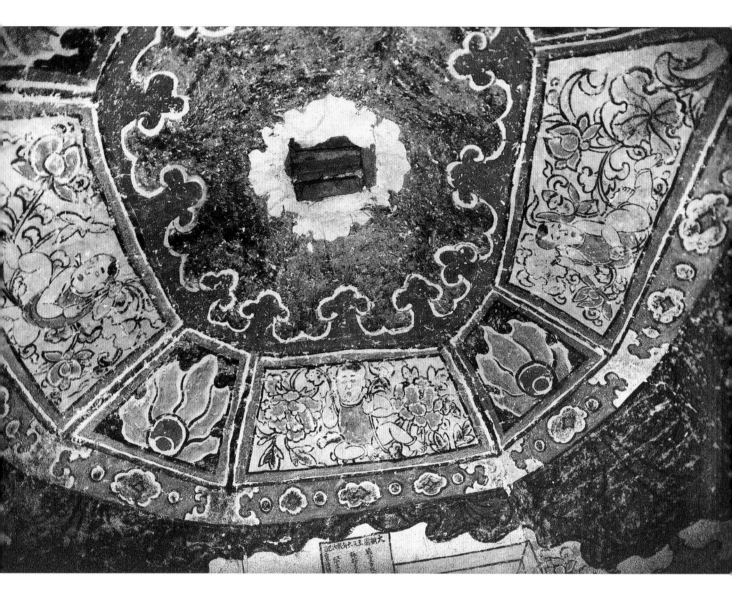

421. 穹隆顶图

元至元六年（1269年）

1998年陕西省蒲城县洞耳村元墓出土。现存于陕西蒲城。

墓向357°。位于墓室顶部。墓室穹隆顶壁画由四圈图案组成，自下面上分别为幔帐、枋额彩画、婴戏花卉和火焰宝珠、如意云头，四圈图案采用二方连续形式环绕墓室顶部一周。顶部正中留一方形天窗，天窗四面绘白色柿蒂形图案。整组图案是汉式建筑彩画和蒙古毡房装饰的有机结合。

（撰文、摄影：张建林）

Designs of the Dome-shaped Tomb Ceiling

6th Year of Zhiyuan Era, Yuan (1269 CE)

Unearthed from a Tomb of the Yuan Dynasty at Dong'ercun in Pucheng, Shaanxi, in 1998. Preserved in Pucheng County.

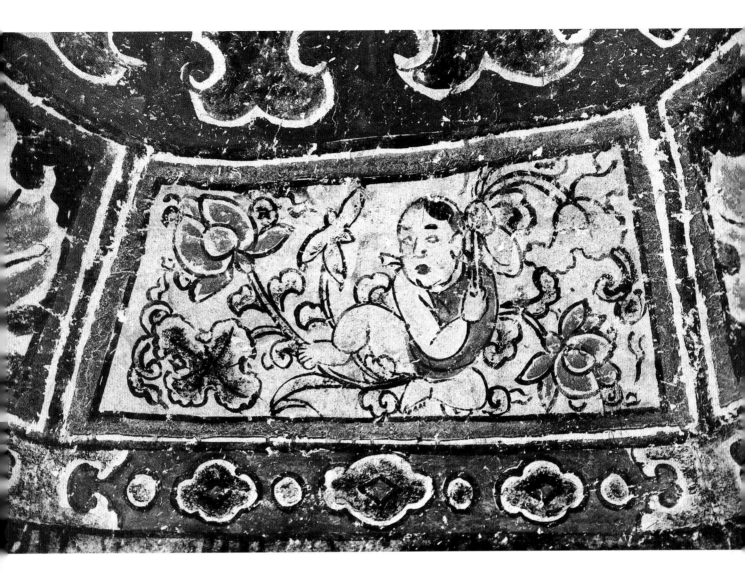

422.婴戏荷花图

元至元六年（1269年）

高48、横80～97厘米

1998年陕西省蒲城县洞耳村元墓出土。现存于陕西蒲城。

墓向357。位于墓室顶部。婴戏花卉图案共4幅，两幅婴戏牡丹、两幅婴戏荷花，分别与4幅火焰宝珠纹相间环绕一周，每幅都是梯形的纹样。此幅画面中的童子头顶留撮发，穿肚兜，圆胖可爱，四肢如藕节，骑跨在荷花茎上嬉戏，红色的荷花和水墨的荷叶点缀四周，充满画面。

（撰文、摄影：张建林）

Baby Sporting Lotus Flowers

6th Year of Zhiyuan Era, Yuan (1269 CE)

Height 48 cm; Width 80-97 cm

Unearthed from a Tomb of the Yuan Dynasty at Dong'ercun in Pucheng, Shaanxi, in 1998. Preserved in Pucheng County.

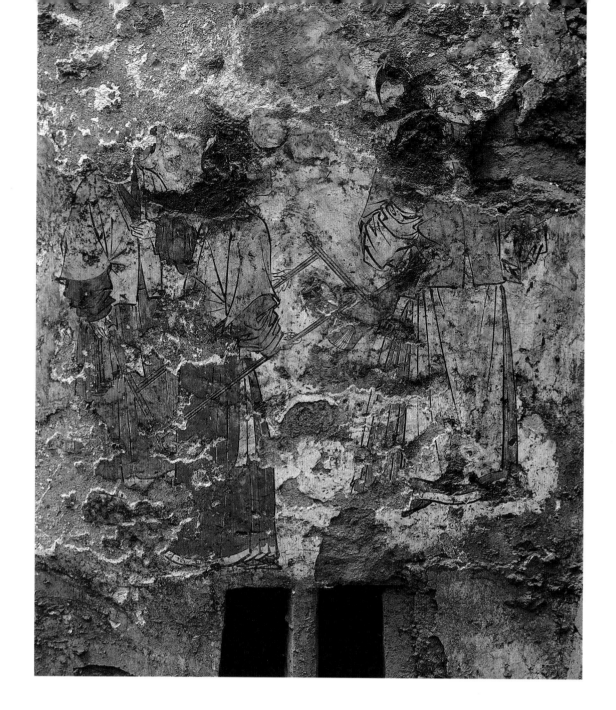

423. 散乐图

元至元二十五年（1288年）

高96、宽98厘米。

2001年陕西省西安市韩森寨元代韩氏墓出土。现存于西安市文物保护考古所。

墓向183°。位于甬道西壁。壁画是该墓色彩最为鲜艳的一幅。绘三人持乐器向墓室行进，中间一人双手持一乐器架置右腋下，迈小步向墓室行走。左侧一人手提拍板紧随其后，右侧一人，斜挎一七弦古琴置于腰后，似要迈脚行进，忽又回首召唤。壁画线条遒劲、硬朗，衣纹流畅、干净利落，色泽鲜亮，节奏明快，毫无拖泥带水之处，显示了画家深厚的功力。

<div style="text-align:right">（撰文：王自力　摄影：王保平）</div>

Music Band

25th Year of Zhiyuan Era, Yuan (1288 CE)

Height 96 cm; Width 98 cm

Unearthed from a Tomb of a Han Family of the Yuan Dynasty at Hansenzhai in Xi'an, Shaanxi, in 2001. Preserved in Xi'an Institute of Cultural Heritage Conservation and Archaeology.

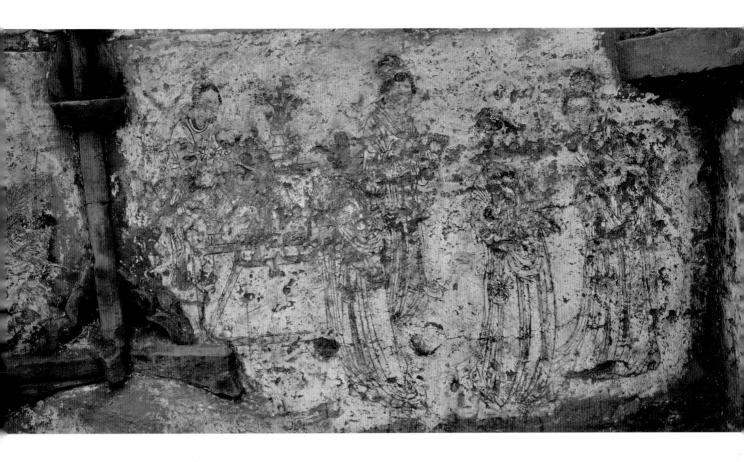

424.进酒图

元至元二十五年（1288年）

高80、长140厘米

2001年陕西省西安市韩森寨元代韩氏墓出土。现存于西安市文物保护考古所。

墓向183°。位于墓室西壁，为西壁的主画面。画面的南部绘一高腿方桌，桌上置梅瓶、盖罐、爵杯等物。桌的两旁有五位侍女，除南端一人动作漫漶外，其余四人自南向北分别抱梅瓶、捧果盘、持玉壶春瓶、执劝盘并盏。侍女衣着飘逸、表情生动，构图错落有致、富于动感。

（撰文：王自力　摄影：王保平）

Wine Serving Scene

25th Year of Zhiyuan Era, Yuan (1288 CE)

Height 80 cm; Width 140 cm

Unearthed from a Tomb of a Han Family of the Yuan Dynasty at Hansenzhai in Xi'an, Shaanxi, in 2001. Preserved in Xi'an Institute of Cultural Heritage Conservation and Archaeology.

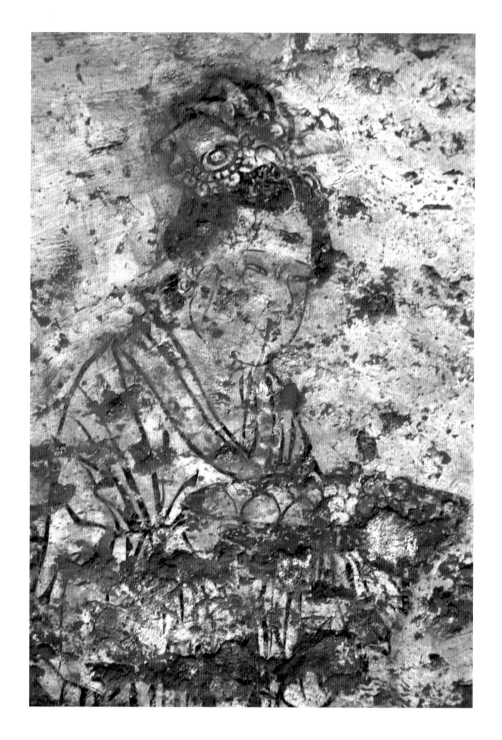

425.进酒图（局部一）

元至元二十五年（1288年）

2001年陕西省西安市韩森寨元代韩氏墓出土。现存于西安市文物保护考古所。

墓向183°。位于墓室西壁。为进酒图局部。该侍女为南起第三人，是该幅画面的中心人物。侍女面庞丰润，凤眼蛾眉、樱桃小口。包髻簪花、上着白色襦衫，下穿曳地长裙，肩披长帛，脚穿云头履。双手捧一红色大果盘，盘中置桃子、葡萄等水果，身略左侧，作碎步进献状。

（撰文：王自力　摄影：王保平）

Wine Serving Scene (Detail 1)

25th Year of Zhiyuan Era, Yuan (1288 CE)

Unearthed from a Tomb of a Han Family of the Yuan Dynasty at Hansenzhai in Xi'an, Shaanxi, in 2001.
Preserved in Xi'an Institute of Cultural Heritage Conservation and Archaeology.

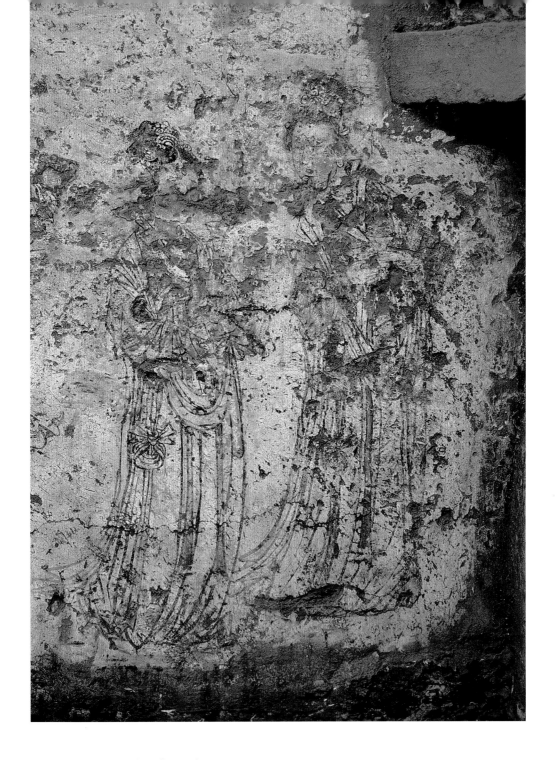

426.进酒图（局部二）

元至元二十五年（1288年）

2001年陕西省西安市韩森寨元代韩氏墓出土。现存于西安市文物保护考古所。

墓向183°。位于墓室西壁。为进酒图局部。该图为南起第四、五人。二人皆着襦衫、穿长裙、肩披帛、脚穿云头履。第四人（左侧）双手捧一黄色玉壶春瓷瓶，作缓步行走状。第五人（右侧），双手捧一劝盘并盏，身向北面向南，作回首欲语状。该侍女高髻簪花，戴耳环，丰面朱唇，回首顾盼更显妖娆多姿。

（撰文：王自力　摄影：王保平）

Wine Serving Scene (Detail 2)

25th Year of Zhiyuan Era, Yuan (1288 CE)

Unearthed from a Tomb of a Han Family of the Yuan Dynasty at Hansenzhai in Xi'an, Shaanxi, in 2001.
Preserved in Xi'an Institute of Cultural Heritage Conservation and Archaeology.

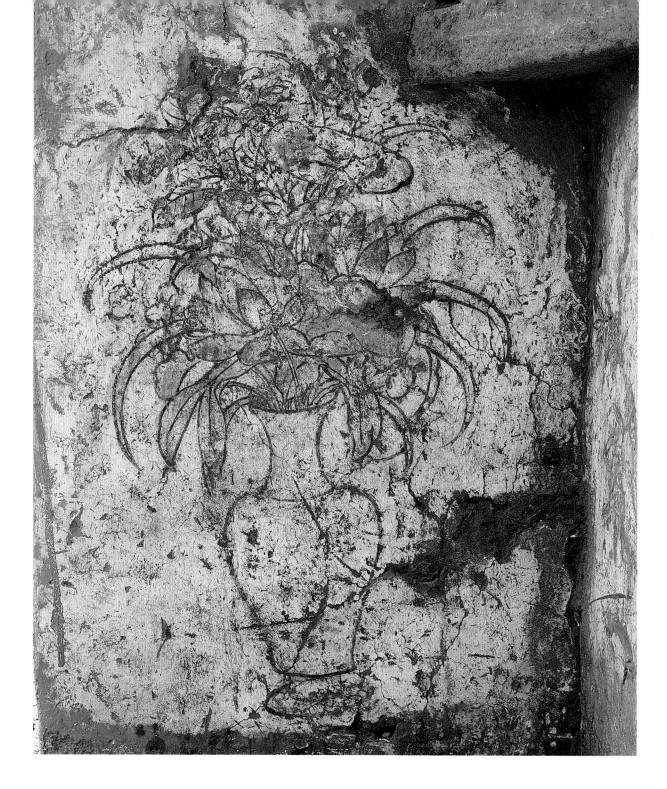

427. 瓶花图（一）

元至元二十五年（1288年）

宽60、高80厘米

2001年陕西省西安市韩森寨元代韩氏墓出土。现存于西安市文物保护考古所。

墓向183°。位于墓室南壁。墓门西侧绘一黄色长颈大花瓶，上插荷花、莲蓬、荷叶等水生花卉。

（撰文：王自力　摄影：王保平）

Flower Vase with Various Flowers (1)

25th Year of Zhiyuan Era, Yuan (1288 CE)

Height 60 cm; Width 80 cm

Unearthed from a Tomb of a Han Family of the Yuan Dynasty at Hansenzhai in Xi'an, Shaanxi, in 2001. Preserved in Xi'an Institute of Cultural Heritage Conservation and Archaeology.

428.瓶花图（二）

元至元二十五年（1288年）

宽60、高88厘米

2001年陕西省西安市韩森寨元代韩氏墓出土。现存于西安市文物保护考古所。

墓向183°。位于墓室南壁。墓门东侧绘一黄色长颈大花瓶，上插荷花、莲蓬、荷叶等水生花卉。

<div align="right">（撰文：王自力　摄影：王保平）</div>

Flower Vase with Various Flowers (2)

25th Year of Zhiyuan Era, Yuan (1288 CE)

Height 60 cm; Width 88 cm

Unearthed from a Tomb of a Han Family of the Yuan Dynasty at Hansenzhai in Xi'an, Shaanxi, in 2001.
Preserved in Xi'an Institute of Cultural Heritage Conservation and Archaeology.

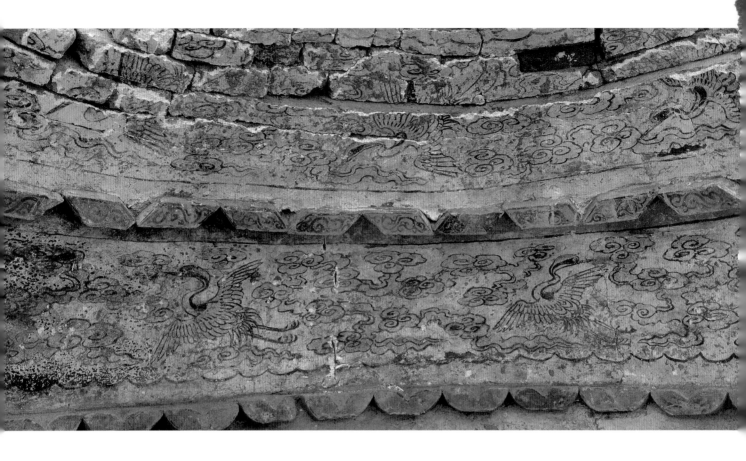

429.祥云仙鹤图

元至元二十五年（1288年）

2001年陕西省西安市韩森寨元代韩氏墓出土。现存于西安市文物保护考古所。

墓向183°。绘于墓室的穹隆顶内壁。三道凸棱将穹隆顶分为上、中、下三层，中层和下层皆绘连续的祥云仙鹤图。这部分壁画均呈带状环绕于墓顶，鹤皆尖喙、红顶、长颈，按顺时针方向展翅飞翔。有的引颈向前，双腿后展，姿态舒缓飘逸；有的曲颈回首，似在召唤同伴，朵朵白云遍布其间。云与鹤排列均匀，错落有致。

（撰文：王自力　摄影：王保平）

Cranes Flying Among Auspicious Clouds

25th Year of Zhiyuan Era, Yuan (1288 CE)

Unearthed from a Tomb of a Han Family of the Yuan Dynasty at Hansenzhai in Xi'an, Shaanxi, in 2001. Preserved in Xi'an Institute of Cultural Heritage Conservation and Archaeology.